100 IDEAS THAT CHANGED PHOTOGRAPHY

Mary Warner Marien

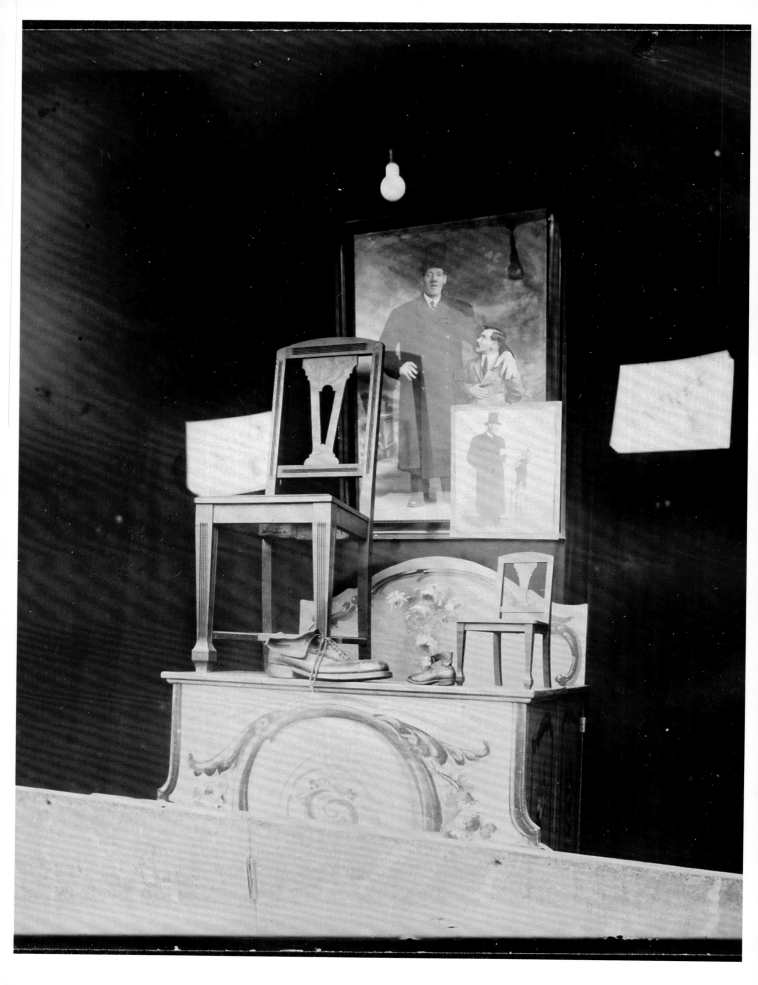

改變攝影的100個觀念

100 IDEAS THAT
CHANGED PHOTOGRAPHY

Mary Warner Marien

瑪麗・沃納・瑪利亞——著

甘錫安——譯

在相機和鏡頭眞正成形之前，攝影只是一種概念。由物件本身出發，呈現出某種特定樣貌的渴望，從人類出現在地球上時就已存在。史前藝術在手上描繪圖案，表達了這種渴望。在西方文化中，科林斯女性將即將出征的愛人身影描繪在牆上的傳說，成爲具象藝術的起源故事，後來更於1840年代演變爲攝影。這種媒材於1839年問世後不久，「摹眞」（facsimile）一詞被用於描述照片前所未有的原眞性（authenticity）。摩斯（Samuel F.B. Morse）認爲照片不能稱爲副本，而是自然本身的一部分。這個觀念延續了整個19世紀，後來在20世紀晚期的語言理論中找到了新生命，其中照片被視爲眞實世界的印記或描摹，就像指紋一樣。

攝影的歷史是爲了因應不斷變化的社會狀況、哲學、藝術運動和美學，在科學與科技觀念形塑下持續不斷的發明過程。有些觀念在整個攝影發展史中時隱時現，例如將照片視爲某種獨一無二的副本。有些觀念則已經消失或完全改觀而看不出原貌，例如學院裸照，也就是供藝術家使用的古典姿勢裸體照片。但無論攝影進步到何種程度，銀版攝影術或火棉膠的使用等許多最初的觀念，至今仍大致維持原貌。一位對「非傳統攝影法」感興趣的攝影師早上製作銀版照片，然後用數位相機將它拍下來，傳到電腦中，再用電子郵件上傳到線上照片分享網站，不是什麼了不起的事。在其他藝術中，這種時間旅行式的大幅變換相當罕見。

攝影的歷史向來不是單線的延續過程，從第一架木製相機就演變到了今日複雜的數位影像製作，而是超越、同化和想像不斷發展而成的結果。的確，如果沒有吸納顯微鏡學和天文學等領域對鏡頭所做的改良，史上第一部相機的發展或許會停滯數十年，和其他光學玩具一樣只是無關緊要的娛樂方式。照片技術已經超越本身，成爲尖端光學、工程、化學和工業方法。人類想像的飛躍也幫助這個領域發生改變。舉例來說，鮮爲人知的蘇格蘭裔美籍農民發明家休士頓（David Houston）在捲筒軟片本身尚未發明之前，就設計出捲筒軟片固定器並取得專利。

除了探討這種媒材在社會中扮演的角色，本書也旁及攝影以外的某些觀念。因此，書中探討的某些觀念，例如探索、相似性、時尚或電視，在其他領域的發展中亦占有一席之地。同樣地，攝影也用於廣告、運動和明信片等商業用途。但本書中大多數概念仍與攝影密切相關，例如名片照、放大和實物投影。

在改變攝影的觀念中，這些觀念是不是最重要的一百個？歷史上頗具影響力的概念很多，全部列出篇幅極大，大概得在100後面多加一、兩個0。我們不妨將這些觀念視爲提要或樣本，展示著形塑且持續影響攝影實踐的觀念範圍。有些觀念是基本工具和變革者，包括暗箱、快門和數位攝影；有些觀念不那麼顯而易見，例如兒童相機，以及爲教育、商業、航空和政府提供服務的地理資訊系統。

與其他視覺藝術相較，攝影這種媒材還相當年輕，願意嘗試新的事物。我們已經看到攝影與新聞、旅遊、科學、醫學和藝術結合。儘管這些不同的類別各自獨立發展，但都以客觀和寫實等相同的攝影基本觀念爲依歸。這種媒材有連貫性，甚至可說是統一性。現今，各種不同的「攝影」之所以被視爲互有關聯，是基於大眾理解和運用這種媒材的方式，而不是任何科技上的定義。

而談到科技，攝影無疑是受數位革命影響最為深遠的藝術形式。數位相機、照相手機、電腦、照片分享網站和照片編修軟體互相結合，創造出前所未有的攝影師大軍。這個多種形式的變化所衍生的結果中，包括照片去實體化的發展方向已經相當明顯。現在，大多數照片放在硬碟和記憶體晶片裡，而不是家庭相簿或報紙上看得見、摸得著的實體。會被印成實體照片的數位影像不到五十分之一。影像終於變得和文字一樣，可以儲存及傳輸。在此同時，照片可以為了政治、社會或個人目標而不著痕跡地修改，似乎不會影響對這種媒材與真實性之間特有關係的看法。相反地，知道影像可以輕易修改，讓我們更加意識到欺瞞存在的可能性，使「photoshop」一詞變成普通的名詞和動詞，代表一個影像已經被修飾。

2007年，著名攝影師及教師帕帕喬治（Tod Papageorge）被問到攝影的未來時，引用路易十五的名言：「我死之後，哪管洪水滔天」，認為不久後攝影將不再是充滿創意的藝術。然而，除了近期的發展之外，要預測攝影的前景仍然相當冒險。畢竟就在不久之前，電腦還被認為只是電子加數機。我們可以確定的是，靜態圖片和動態圖像一個世紀來不變的合而為一趨勢，已經在高階相機上實現，而且很快普及到平價機種。這種媒材的精髓──光，現在能藉由相機內建的科技來強化。此外，在地理資訊系統中，即時照片與歷史照片的整合一目瞭然。與此同時，從氰版攝影術和銀鹽印相法等耗時且往往相當複雜的古老攝影技術再度風行看來，當代對手工製品及類比照片風貌的渴望明顯可見。事實上，科技也因應大眾對昔日攝影方法的懷舊，製作及銷售協助使用者修改數位照片的電腦軟體，製造如同古老業餘快照那樣粒子明顯、色彩組合不均的所謂「低傳真」影像。最後，儘管與網路連線的照相手機在全球數量快速成長而被用於民主用途，但照相手機也能用於威嚇認為公共空間仍有隱私的人。

雖然每天似乎都有新的拍照技術誕生，攝影仍是由人類創造，而不是攝影創造了人類。

室內也有藍天

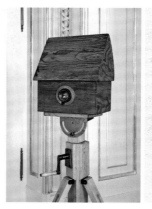

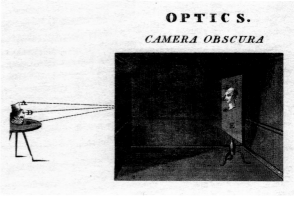

IDEA № 1
暗箱 THE CAMERA OBSCURA

攝影不同於飛機和電視，沒有人預言過它的問世，但其實古代人早已實際體驗過攝影。偶爾，當光線通過室內牆上的小孔時，會在小孔對面的牆面投射出上下顛倒、左右相反的室外景物影像。

上下顛倒的影像投射在室內牆面上的奇特現象，使古代歐洲和亞洲的思想家十分好奇，並在作品中描述這種現象。中世紀時，學者推測光具有某些特性，讓它能通過各種形狀的小孔，使室外場景在室內牆面形成圓形影像。有人運用這種現象觀察日蝕等太陽現象，避免以肉眼觀察所可能造成的傷害。他們讓光通過小開口，投射在黑暗房間裡的平坦表面上。後來，這種技法以拉丁文 *camera obscura* 為名，即「暗箱」之意。

10世紀時，阿拉伯學者阿爾哈真（Ibn Haytham，西方名為 Alhazen）似乎不只曾經用暗箱進行實驗，還將人類的視覺比擬成它的光學構造。文藝復興時期的藝術家和思想家達文西使用暗箱時，暗箱並非特殊的房間或裝置，而是在黑暗的普通房間加裝透鏡，使室外影像進入室內後更加清晰。對達文西而言，暗箱就像電影院一樣，有走動的人物和生氣蓬勃的天空，充滿活力。他認為暗箱可以成為一種再現方法，並提到可以用筆將影像描摹下來。

16世紀和17世紀，許多人想到可以用暗箱記錄我們所見的世界。荷蘭藝術家惠更斯（Constantin Huygens）曾說，跟栩栩如生的暗箱影像相較，繪畫顯得十足死板。大眾對暗箱的興趣越來越高，促使這種器材從黑暗的房間演變成與櫥櫃大小相仿的不透光隔間，可讓人在其中站著或坐著作畫。透鏡成為必要元素，還有其他新裝置協助強化影像和對焦。鏡子則用以將影像倒轉為正立。

但一個人不可能永遠描繪相同的場景。大眾使用暗箱的次數越多，越渴望在戶外使用。由轎子和單人帳篷構成的所謂「小房子」滿足了部分需求，但真正的突破是暗箱不再是房間，而變成可攜帶的箱子，通常為木製，可供許多行業使用，包括博物學家、科學家、地形學家、藝術家，以及各領域的業餘愛好者。不過，跟房間一樣大的暗箱並未完全消失。的確，今日在世界各地，暗箱仍是熱門觀光景點。

每位攝影發明者都擁有攜帶式暗箱，而暗箱似乎也為構思如何自動產生永久性影像提供很大的助力。

「真正的突破是暗箱不再是房間，
而變成可攜帶的箱子。」

當代藝術經常運用暗箱影像，特別是 2006 年懷茲（Minnie Weisz）的《303室》（*Room 303*）這類裝置作品，證明暗箱影像的吸引力始終不減。

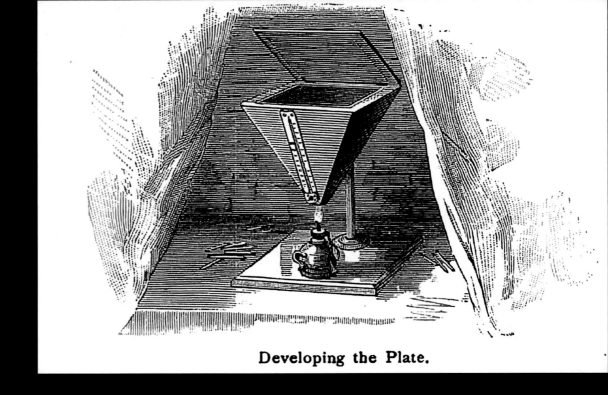

Developing the Plate.

「要讓大眾相信有看不見的影像，起初相當困難。」

上圖：以圖中的水銀蒸汽「浴」熏蒸銀版，潛影就會慢慢顯現。

右圖：潛影顯現之後，可藉由最後的鍍金或調色來強化色調。

Gilding or Toning.

看 不 見 的 景 象

早期的攝影設備。

潛影 THE LATENT IMAGE

軟片曝光時，我們不一定看得見軟片化學成分的變化，因此曝光產生的影像稱為「潛影」，必須經過顯影和處理後才能看見。

攝影發展初期，一般認為攝影的最終目標是模擬人類視覺。因此，理想的相機影像應該快速而完整地成形，曝光後也不會對軟片產生任何強化（參見**直接正像**〔**direct positive image**〕）。早期攝影師或許就是因為執著於即時成像的理想，所以未能很快掌握另一個更尋常的概念：潛影。

要讓大眾相信一小片空白的方形銀版上有看不見的影像，起初相當困難。1830年代初，達蓋爾（L.J.M. Daguerre）在室外展示他的相機和顯影設備，為聚集在周圍的巴黎人示範拍攝照片的技法，大眾認為他是江湖郎中。他離開群眾的視線，鑽進一個黑暗空間使影像出現，無助於提高他的可信度。他記述的潛影發現過程同樣讓人懷疑。他宣稱他將一些曝光不足的銀版放在櫃子裡，櫃子裡放著其他化學藥劑。後來他打開櫃子，發現一件神奇的事——銀版上出現了影像。經過鉅細靡遺的嘗試錯誤過程，他斷定是放在櫃子裡的一盤水銀散發蒸汽，使圖片顯現出來。直到著名科

學家及政治家阿拉戈（François Arago）開始研究他的案例，達蓋爾的研究結果才被大眾接受。

發明**卡羅攝影術**（**calotype**）的另一位攝影先驅——英國的塔伯特（W.H.F. Talbot）在初步實驗中獨立發現了潛影。他體認到潛影的潛力，因此加以改良，使顯影後的影像可製作多張副本。不久，潛影成為最終圖片製作過程不可或缺的步驟。

以潛影來思考，改變了照片的拍攝和印製方式。曝光時間縮短，讓我們得以快速呈現更多主題，包括人物，因為人不容易靜坐不動很長時間，等待影像慢慢成形。顯影過程終於和拍攝照片分開，可在曝光後數天才進行，後來更可延後數星期，甚至數個月。20世紀末數位攝影發明之前，潛影一直是大多數攝影製作的核心，因為負片讓我們能夠製造及銷售大量影像，成為攝影產業的命脈。潛影這個概念從未消弭我們對即時直接正像的渴望。二次大戰後**拍立得**（**Polaroid**）誕生，實現了這個渴望。

IDEA № 3
直接正像 DIRECT POSITIVE IMAGES

攝影的發明者開始著手實驗時，心中的想法簡單明瞭，就是攝影應該以單一步驟擷取到投射在暗箱中的精細影像。直接正像的初步想法，成為持續近兩世紀的追求目標，在拍立得和數位攝影誕生後才告結束。

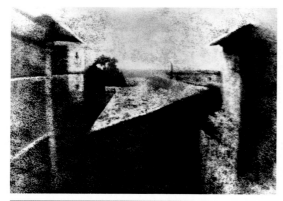

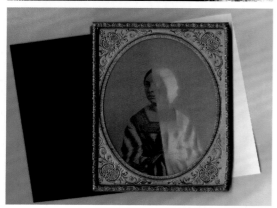

最上圖：涅普斯的作品《在樂加斯的窗外景色》（*View from the Window at Le Gras, c.1826*）是世界上現存最古老的照片。它是將感光材料曝光約八小時拍攝而成。

上圖：玻璃乾版攝影是印在玻璃上的負像。在玻璃版後放置黑色底紙，可使它的色調由負轉為正。

法國發明家約瑟夫·尼塞爾福·涅普斯（Joseph Nicéphore Niépce）看到暗箱（**camera obscura**）投射出鮮活的彩色影像後，在他的攜帶式暗箱中放入感光紙，於19世紀初記錄下朦朧的明暗色調影像。他從其他實驗者那裡學習，選擇了一塊白鑞板塗上瀝青，這種類似焦油的物質接觸光後會逐漸硬化。準備好的金屬板放置在暗箱中，再將暗箱放在家中較高樓層的窗上。大約八小時後，接觸到最多光的瀝青已經硬化。涅普斯洗去曝光較少、較軟的瀝青，再讓白鑞板接觸碘蒸汽，加強明暗對比。結束這個過程後，他得到一張直接正像，現在被認為是世界上現存最古老的照片。

涅普斯的影像獨一無二：它沒有負片可用來沖印副本。後來，他的研究成果成為**銀版攝影術**（**daguerreotype**）的基礎，但後者的影像呈現的視覺細節多出許多。

另一位攝影發明者製作了他所謂的「光繪成像」（photogenic drawing），也就是借助光來製作獨一無二的無機身影像（cameraless image）。1830年代中葉，塔伯特（W.H.F. Talbot）使用接觸日光後會變黑的銀溶液製作感光紙，接著將樹葉等小物件放在紙上，一起接受日光曝曬，日光無法穿透的區域就會呈現出物件的剪影。以他自己發明的溶液停止日光作用後，塔伯特得到一張直接正像。不久後他就會

知道，這個影像可用來當作負片，製作色調相反的複製影像。這項技法在20世紀重新命名為**實物投影**（**photogram**），吸引力至今未減。

儘管使用負片沖印多張照片占據壓倒性的優勢，但直接正像照片的構想並未因此消失。相對於銀版攝影術而言，玻璃乾版攝影（ambrotype）是成本低廉的替代方案。這種攝影方式需要一張略微曝光不足的玻璃負片和一張黑色底紙，這張底紙可將負像轉成正像。另一種重量較輕又普及的直接正像技術是**錫版攝影術**（**tintype**），也採用類似概念使色調反轉。

數位時代來臨之前，二次大戰後發展的**拍立得**（**Polaroid**）攝影法最接近即時單一步驟攝影。相機中的負片和正像相紙互相貼合，中間夾著顯影和定影用的化學藥劑。

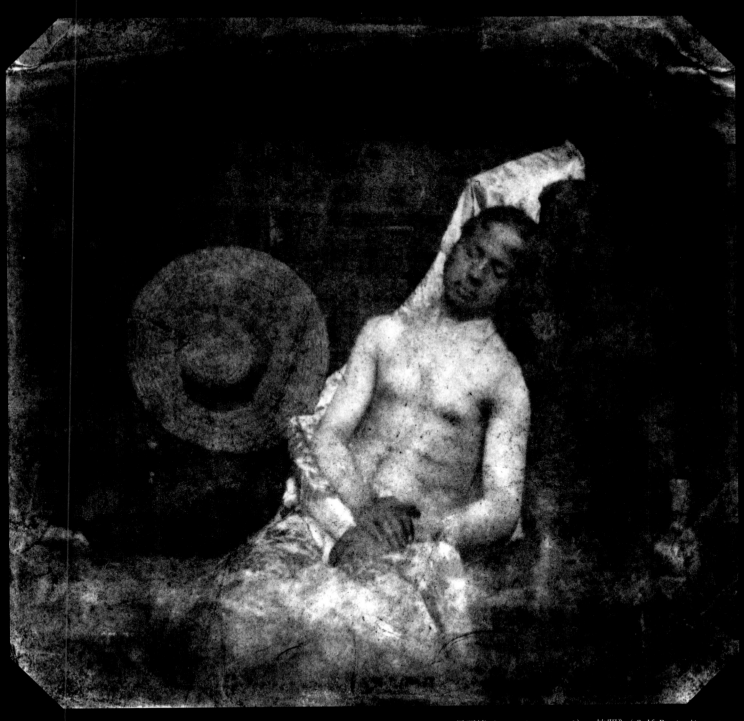

貝亞德（Hippolyte Bayard）開發自己的直接正像印相技法。他自己擔任模特兒，在其作品《扮演溺水男子的自拍照》（*Self-Portrait as a Drowned Man*, 1840）中假扮死人，嘲諷照片不可能作假的想法。

數位時代來臨前,負片是攝影的基礎。它是以反轉的明暗色調為根基。

IDEA № 4
負片／正片 NEGATIVE/POSITIVE

負片問世之前,世界上有紙質照片,一位發明家夢想使紙質照片能自行複製。數位時代來臨前,將拍攝的影像沖印出倒轉影像的構想,是攝影的基礎。

這個過程並非一蹴可幾。1835年,塔伯特(W.H.F. Talbot)以長時間曝光成功拍攝出一張影像。他提到這張影像可用於製作他所謂的「第二成像」。換句話說,塔伯特準備將這張影像放置在感光紙上,再加以曝光製作副本。在第二成像(或正像照片)中,第一張影像(或負像照片)的色調會反轉過來。這個方法或許是塔伯特想出來的,但創造「負片」和「正片」兩個名詞來描述這項技法的則是他的科學家朋友約翰·赫歇爾(John Herschel)。另外,photography(攝影術)這個名稱也是赫歇爾所提出。

最初的負片材料是紙(參見卡羅攝影術〔calotype〕)。以負片沖印影像時,紙的紋理和密度均會影響印相結果。對於認為攝影可能危害藝術的人而言,以這種方式製作的影像看來似乎陷入紙內,細節也有點斑駁,為最終圖片增添富有魅力的「手工」質感,或許可讓他們寬心一些。儘管許多評論家對負片可製作出無數副本頗感興趣,但紙負片實際上沒有那麼好用。重複泡水會使紙纖維變得脆弱,與感光紙接觸則會侵蝕影像。攝影師有時會在紙負片上塗薄薄一層蜂蠟,藉以維持影像和紙材完整。即使如此,攝影師仍經常以墨水或鉛筆修飾紙負片。

要改良負片,必須以不具紋理的物質來取代紙。而要由**火棉膠**(collodion)進步到**銀鹽印相法**(gelatin silver print)和彩色照片所用的乳劑(emulsion),需要仰

軟片攝影以大量極具表現力的灰色調，為觀看者提供豐富的視覺經驗，使複雜負片的製作更多采多姿，例如布洛克（Wynn Bullock）的作品《森林中的小孩》（*Child in the Forest*, 1951）。手持者為收藏這張玻璃負片的亞歷桑那大學創意攝影中心主任尼爾森（Dianne Nilsen）。

賴將攝影化學藥劑和處理技法標準化。反之，這些發展讓負片能記錄更多視覺訊息，並在印相過程中維持這些訊息完整無缺。

數位攝影問世之前，許多攝影師最得意的攝影元素是負片。約1940年，安瑟·亞當斯（Ansel Adams）和阿契爾（Fred Archer）發展出分區曝光法（Zone System）。攝影師運用這種方法，可依據顯現在負片上的視覺訊息密度，預測未來影像的色調。亞當斯的1948年著作《論底片》（*The Negative*）至今持續印行。但即使是狂熱的亞當斯迷，仍會將新舊負片掃描輸入電腦，使用照片編修工具加以修飾，並以高階數位印表機複製這些影像。

銀版照片的銀色表面，經常
使照片中的明亮區域閃爍著
光芒，如克勞塞爾（Alexan-
dre Clausel）的作品《法國
特魯瓦附近風景》（Land-
scape near Troyes, France,
c.1855）。

回憶之鏡

IDEA № 5
銀版攝影術 THE DAGUERREOTYPE

銀版攝影術（字面義爲「達蓋爾攝影術」）擁有像鏡子一樣光亮的銀色表面和細節極爲清晰的影像，是 1850 年代之前最普遍的攝影方法。的確，由於銀版肖像照片如此栩栩如生，許多人甚至認爲它具有超自然力量。

法國藝術家及化學家達蓋爾（L.J.M. Daguerre）於 1830 年代晚期命名的這項攝影法，使用鍍銀的銅版爲材料，並將銅版打磨到和鏡子一樣光亮。他讓這片銅版接觸碘蒸汽，使其具有感光性，再將銅版放入暗箱。銅版在暗箱中形成看不見的潛影。最後將銅版放入特製的箱子，接觸水銀蒸汽，使潛影顯現出來。

銀版雖然厚重，但十分細緻，容易出現刮痕或污漬。此外，必須以特定角度拿著銀版才能看見影像。圖片表面以玻璃保護，銀版本身通常放在有深色布料襯裡的盒子裡，讓使用者可以傾斜深色盒蓋，以陰影遮蓋影像的光亮表面，使影像更容易看清或具「可看性」。

在達蓋爾自己製作的使用手冊協助下，銀版攝影術的消息很快就傳到世界各地。銀版攝影術使用市場上已有的材料，新入行的攝影師很快就可購置暗箱和化學藥劑，開始拍攝影像，因此掀起一陣「銀版攝影術熱」。

daguerreotype 很快在英文中成爲名詞和動詞，與其說它代表攝影，不如說它代表精確詳盡的事實。在大眾文學中，「銀版攝影術」和「銀版攝影術攝影家」有時被視爲擁有超自然能力，例如能作法詛咒無辜的人。霍桑（Nathaniel Hawthorne）的 1851 年小說《七角樓》（*The House of the Seven Gables*）曾描寫銀版具有神奇的能力，可顯現個人的道德特質。有些人請銀版攝影術攝影師拍攝肖像照片時，會帶著帽子或圍巾等代表死者的標記，希望攝影師能召來逝者的靈魂。

歷史上率先普及全世界的攝影方法之一是將影像印在相當笨重的鍍銀銅片上，說起來似乎有點奇怪。當時和現在一樣，攝影時可用以呈現影像的表面或**承載物**（**support**）材料種類繁多。有個頗受爭議的傳聞證據指出製作銀版照片的材料非常貴重，決定了這類早期照片的命運。許多這類照片在戰時和經濟蕭條時期遭熔化。不過因爲關於全世界銀版照片數量的統計數據很少，對於這些照片最後的命運，我們似乎也難以提出有力的證據。

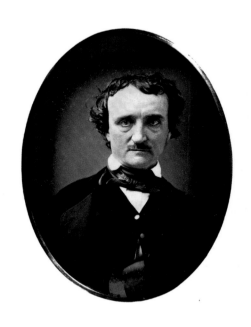

大膽出走……

IDEA № 6
探索 EXPLORATION

早期攝影擁護者主張這個新媒材的重要性時，經常提到它在科學探索和地理記錄上的價值。在記錄和探索我們周圍的世界和宇宙方面，相機扮演了極為重要的角色。與此同時，相機成為侵入性檢查的象徵。

1839年8月，攝影問世。大眾對這種新媒材立刻產生熱烈的興趣，因此氰版攝影術（cyanotype）的發明者約翰·赫歇爾（John Herschel）提議，英國應該在1839年9月的南極遠征行動中攜帶攝影設備。儘管他的提議未獲採用，但從這個想法可以看出，如果將攝影視為公正不阿的實驗資料記錄工具，它將具有相當大的吸引力，而科學研究和軍事調查確實也開始聘請攝影師或讓相關人員學習攝影，在現場拍攝影像。然而，無論相機多麼公正不阿，攝影師仍然可能依據本身或雇主的文化價值和企圖來詮釋眼前的景象。因此，「聖地」的照片強調基督教的歷史遺跡，而在希臘拍攝的照片則將焦點放在影響新古典主義建築的希臘建築。

許多探索行程的贊助者是政府或正在尋找自然資源的企業，耗費龐大心力，但某些富有人士曾在19世紀中葉單獨踏上長途攝影勘查之旅。普蘭吉（J.-P. Girault de Prangey）花了三年時間走遍希臘、黎巴嫩、巴勒斯坦、埃及和土耳其，拍攝約八百張古代建築的銀版照片。所謂「東方的浪漫」加上對聖經中

景色的興趣，誘惑著觀光客，也讓在家神遊的旅行者渴望看見當地景色與人物的照片。1850年代開始，佛立茨（Francis Frith）創作了多種片幅的旅行影像，開創了藉由我們渴望神遊獲取利潤的龐大產業。報紙上滿是異國冒險經歷，並搭配旅途中拍攝的「第一手照片」令人難以忘懷的解說。

殖民主義與攝影之間的共生關係，促使我們記錄整理本土建築與外國神職人員、當地人民和政府官員、異國花卉和海外日常生活。在許多這類照片中，遙遠國度的局外人出現在畫面中的原因可能是蒐集科學資料，或是為了透過照片呈現白人教化及教育當地人的責任（參見證據〔evidence〕）。某些攝影活動顯然是以文化優越感為出發點。舉例來說，殖民地部視覺教學委員會（COVIC）成立的宗旨就是建立「帝國的團結及公民權」。自1902年成立至一次大戰結束為止，COVIC為促進英國與整個帝國間相互了解的教科書提供了大量幻燈片演講及插圖。

今日在外太空及深海探索中，攝影扮演記錄者和倡導者的角色。專

業攝影師隨同探險隊拍攝影像，用於科學研究，以及募集資金和爭取大眾支持。透過極地探險隊隨隊攝影師的作品及每天撰寫的部落格，大眾或許也能體會研究工作的緊張刺激和重要性。

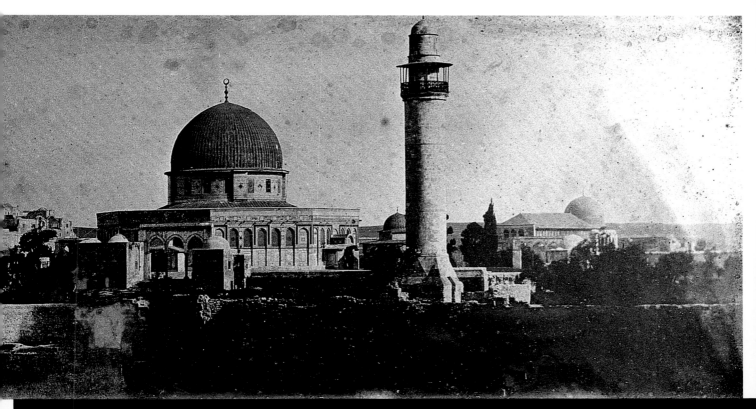

「東方的浪漫⋯⋯
讓在家神遊的旅行者渴望看見照片。」

上圖：研讀近東建築、考古學和伊斯蘭藝術的學生普蘭吉在希臘、埃及、土耳其、黎巴嫩和巴勒斯坦拍攝古代建築。這張《磐石圓頂清眞寺與哭牆》（*The Dome of the Rock and the Wailing Wall*）約1850年拍攝於耶路撒冷。

下圖：在海洋所有區域和棲息地中，人類曾經探索及拍攝的還不到5％，因此這裡被稱爲「最後的疆域」。

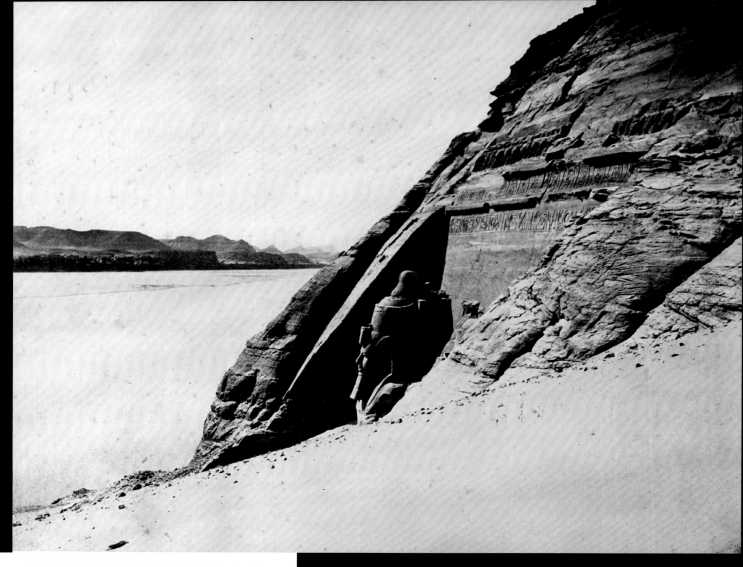

「卡羅攝影術仍然頗受
藝術家喜愛。」

早期的卡羅攝影術攝影家，
例如泰亞德（Félix Teynard）
和他的作品《從側面 45 度
角看龐大的阿布辛貝神廟和
巨大的神像》（*Large Speos,
Colossal Statue Seen at Three-
Quarters View, Abu Simbel,
1851-52*），沿用古代雕塑家
和建築師的技法詮釋形狀。

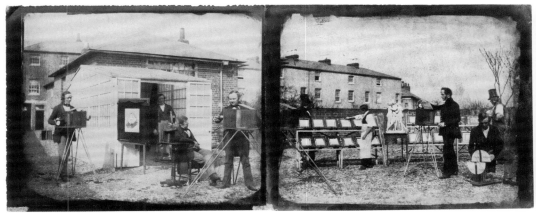

左圖：塔伯特的攝影印相工作室說明了攝影工業化開始的時間有多早。

上圖：希爾不僅探索卡羅攝影術吸引人的特質，也研究了負片接受修飾的能力。圖中主角臉部前方的區域可能在負片上做過加光處理。

IDEA № 7
卡羅攝影術 THE CALOTYPE

這種早期攝影方法的名稱源自希臘文的「美麗」和「印象」，它不僅能創造美麗的印象，還能製造許多這樣的印象，讓攝影得以產生多張影像，拓展了攝影的範疇。

塔伯特（W.H.F. Talbot）很早就投入研究攝影方法，最後創造出無機身實物投影，並且很快發現這類負像可用於製作正像照片。1841年，他不僅取得卡羅攝影術的專利，還協助設置攝影棚和沖印設備，可在此為自己和他人製作影像。事實上，塔伯特已經預見並親身參與了攝影的工業化。

卡羅攝影術使用的紙必須夠強韌，足以承受化學藥劑及水的浸泡。剛開始，攝影師使用自己準備的書寫用紙。照片沒有標準尺寸，只需要配合相機的大小。塔伯特和其他早期攝影師自己裁切相紙，並設計出多種固定器，用以固定相機中的感光紙。

1840年代中葉，塔伯特出版最早的攝影書之一，書中附有實際照片，黏貼在內頁角落。書中共有二十四張卡羅攝影術照片及相關說明，記錄了這種媒材的多樣用途，

包括它能記錄藝術品和瓷器的收藏品，以及複製素描和記錄建築影像等。另外，從塔伯特發現攝影能創造影像序列（sequence），也可看出塔伯特的巧思。如同數十年後的法國畫家莫內（Claude Monet）一樣，塔伯特研究了光在自然環境和建築環境中對幾何形狀的影響。

卡羅攝影術作品吸引了業餘愛好者。他們經常忽視塔伯特的專利權，後來迫使他不得不承認他們是法律上的例外。卡羅攝影術發明後不久，愛丁堡卡羅攝影術同好會（Calotype Club of Edinburgh）於1840年代初成立，是世界上第一個攝影同好會（參見**攝影學會**〔**photographic society**〕）。卡羅攝影術和銀版攝影術一樣，在更多人著手實驗後曝光時間逐漸縮短。

藝術家認為銀版照片細節太清晰、線條太硬，不優雅又醜陋；相較之下，卡羅攝影術照片畫面柔和，有大片明暗，相紙本身又有明顯紋理，因此深受藝術家喜愛。蘇格蘭畫家及早期攝影家希爾（David Octavius Hill）曾讚揚卡羅攝影術「比較像人類的不完美作品──而不是貶謫到人間的上帝完美作品」。儘管卡羅攝影術後來被蛋白印相法等工業化生產的攝影技術取代，但仍然頗受藝術家喜愛，並在20世紀初的分離派運動（參見頁120）中再度興起。

神人交戰

IDEA № 8
裸體 THE NUDE

攝影使相機藝術家不得不依據這種新媒材頑強的寫實性來檢視西方的裸體傳統。裸體繪畫或雕塑作品原本就隱含色情成分,當主體看起來不像神祇,而像特定的男性或女性時,色情成分似乎更加明顯。

一絲不掛人物的再現是西方藝術的基礎。希臘和羅馬主題影響了文藝復興和巴洛克時期的藝術作品。「逐出樂園」等聖經場景必須以裸體呈現。數百年來,「寫生習作」一直是藝術教育的核心要素。但攝影問世之後,它坦率的寫實性似乎反而使這種媒材難以順利用於描繪古典或宗教肖像。

德拉克洛瓦(Eugène Delacroix)等19世紀藝術家儘管極想將裸體照片當成繪畫準備工作的一部分,仍然批評相機作品的精確性如同機械一般。對德拉克洛瓦而言,照片太過逼真反而缺乏彈性。有些攝影擁護者則認為,裸體習作至少應該能描繪工作室中活生生的模特兒擺出的典型姿勢。因此,名稱很可能源自藝術學校的**學院裸照**(académie)應運而生,成為藝術家對模特兒的需求與政府防範大眾遭受色情污染之間的折衷方案。

裸體帶來的挑戰,使早已隱約存在的問題浮上檯面。自視為高等文化守護者的人擔憂,他們眼中懵懂無知的大眾可能被攝影影響。攝影的內涵似乎太過容易獲得,難以藉由薰陶和美好的感受滿足基本情感。為了柔化解剖上的描繪,有些攝影師添加了布幔、柱子或排笛等道具。柔和、朦朧的燈光,或由黑影及條紋形成的圖案,有助於隱蔽生殖器官及模仿繪畫的構圖原則。

20世紀的裸體描繪也往往有些忸怩作態。在卡拉漢(Harry Cal-lahan)於1947年為妻子伊蓮娜(Eleanor)拍攝的私密照片中,肌膚在暗房做了加光處理,視野也加以剪裁,使觀看者的注意力集中在中央十字形暗部的柔和形狀。這個影像具有許多可能的意義和聯想。

20世紀末批評理論促使藝術創作更加蓬勃的**理論轉向**(**Theoretical Turn**)中,出現了許多藝術和社會議題,主要關注身體和性別構成。相信身分與生俱來的基本教育論者與相信文化決定的文化論者,在詮釋中相持不下。因此,幾位攝影師將教養等行為拍攝得格外女性化,有些攝影師則將性別呈現為既定觀念的破碎表現。這些基本議題進入21世紀時,麥金利(Ryan McGinley)等攝影師借用非正式照相手機影像無所不在的影響力,呈現出感情豐富的人物。

最上圖:舞蹈和其他儀式化的身體動作成為頗受歡迎的攝影主題。這張裸體習作拍攝於1906年後某個時間,攝影師簡德(Arnold Genthe)出版過兩本舞蹈攝影集,其中一本的拍攝對象是著名的伊莎朵拉·鄧肯(Isadora Duncan)。

上圖:就像2010年這張題為《賈斯伯》(Jasper)的肖像照片,麥金利的作品描繪年輕男女的身體覺醒和實驗。

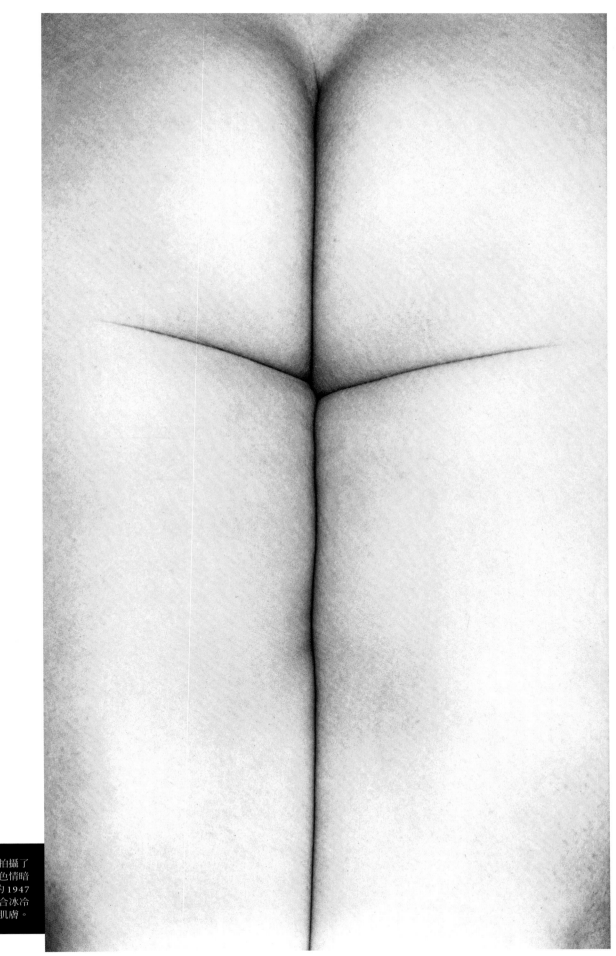

卡拉漢為妻子伊蓮娜拍攝了
許多照片，包括帶有色情暗
示的裸體作品。他的1947
年作品《伊蓮娜》融合冰冷
的抽象構成和溫暖的肌膚。

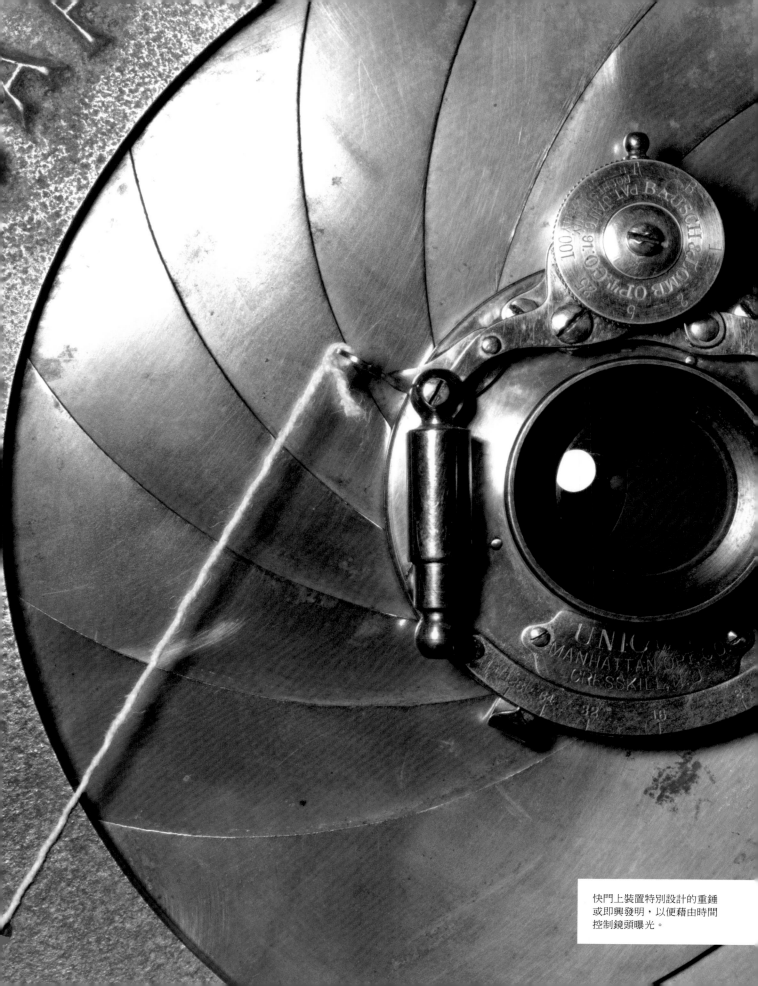

快門上裝置特別設計的重錘
或即興發明，以便藉由時間
控制鏡頭曝光。

光，相機，方向！

IDEA № 9
鏡頭 THE LENS

鏡頭是不愛張揚的攝影發明家。儘管有許多早期的攝影實驗在暗箱中進行，不過它只是個黑盒子。但已歷經數世紀科學改良的鏡頭，比共同創造攝影的其他不起眼元素先進得多。

相機的鏡頭負責匯聚光線，再導引到相機內部的底片平面或數位感光元件。鏡頭有時只是一片玻璃，現在也可能是塑膠。它通常包含數枚稱為「元件」的鏡片，鏡片接合在一起，以達到最佳效果。相機和其他攝影材料的尺寸標準化之前，鏡頭必須仔細配合每部相機的尺寸，尤其是感光材料置放區的面積。幸而對這種剛剛問世的媒材而言，當攝影者需要能將光線導引到準備好的感光表面且失真越少越好的鏡頭時，製作鏡頭的工藝和科學已進步到能夠滿足需求。

查理・路易・謝法列（Charles Louis Chevalier）在攝影創造史上扮演的角色不像這項媒材的法國發明者那麼聞名，但這位巴黎的光學專家引介約瑟夫・尼塞爾福・涅普斯（Joseph Nicéphore Niépce）與達蓋爾（J.L.M. Daguerre）兩人認識，合作創造銀版攝影術。謝法列對於攝影技術沒有實質貢獻，只提供了精良的鏡頭。他促成了涅普斯與達蓋爾兩人合作，否則就兩人的社交和居住地而言，應該很難有機會相識。英國的攝影發明者塔伯特（W.H.F. Talbot）同樣必須依靠精良的鏡頭，才能夠進行實驗。

攝影技術不斷改良的同時，也針對特定情況發展出特殊鏡頭。顧名思義，肖像鏡頭特別適合拍攝人像。在早期攝影中，被攝者一移動或重複閉上眼睛，影像就會變得模糊。肖像鏡頭速度較快——亦即在相同時間內讓較多的光通過鏡頭——可縮短曝光時間，有助於拍攝清晰的影像。由於肖像攝影是早期攝影師的主要謀生之道，所以肖像鏡頭有助於增加攝影收入。廣角鏡頭讓攝影師呈現範圍廣闊的影像，微距鏡頭則讓科學家和業餘愛好者拍攝近攝習作。

雖然創造相機鏡頭的光學師也會製作顯微鏡、望遠鏡和其他觀察裝置，不過相機鏡頭比較特別。舉例來說，優良的顯微鏡能讓觀看者觀察及穩定地研究影像，但優良的相機鏡頭必須更進一步。它的設計必須將光線引導到整個感光表面，使軟片發生化學變化，或是讓數位相機中細小的感光單元做出適當反應，進而呈現影像。

開門迎光！

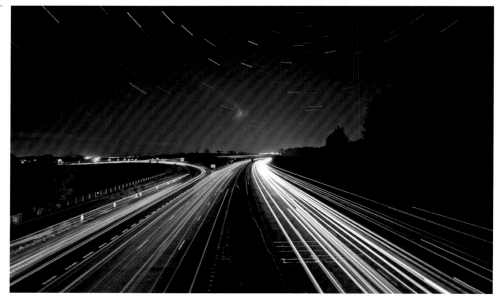

這張照片的曝光時間非常長，使我們可以看見天空中星星的移動軌跡。

IDEA Nº 10
快門 THE SHUTTER

相機的快門負責控制通過鏡頭、照射在感光材料上並形成影像的光量。預測曝光時間，也就是快門開啟時間的能力，不僅讓攝影師更能控制這種媒材，也促使他們透過快門效果進行實驗。

攝影剛問世的最初幾年，曝光往往長達數分鐘，進入相機光量的控制方式是取下鏡頭蓋，等待幾分鐘，再蓋回鏡頭蓋。在兩次曝光之間，有時會用黑布遮蓋**鏡頭**（**lens**）。簡單的遮蓋式快門是以手或精巧的氣動壓球操作。早期快門大多在相機機身之外，位於鏡頭前方。

隨著軟片速度加快和鏡頭改良，快門的設計也變得更加精良，整合在鏡頭內部或相機其他地方。快門使用和精密程度提高，有助於形成已經成為世界性速度象徵的視覺效果，尤其是在賽車和其他高速運動中（參見**運動場景**〔**sporting scene**〕）。使用較慢的快門速度，並在拍攝時搖鏡，也就是順著動作方向移動相機，可使背景模糊，但主體仍然清楚。因此，變成模糊條紋的背景成為速度的視覺象徵。延長曝光可擷取黑暗中的光線事件，人類的眼睛無法完整接收這類事件。環境光夜間街頭攝影必須依靠快門控制，煙火表演、閃電，以及霧中路燈半明半暗的影像也是。汽車在夜間行駛的曝光結果產生另一種熟悉的影像：白色頭燈和紅色尾燈拖出長長的線條。這類影像不僅象徵車流，也將汽車與車中的人分離開來。它們誕生自靜態攝影，電影術、**電視**（**television**）和**錄像**（**video**）一直沿用下來。

諷刺的是，當攝影底片更容易製造且更可靠時，攝影師的工作反而變得更複雜。計算曝光時間需要表格、數學技巧和測光表。由於這些功能直到1930年代末才完全整合到相機中，因此業餘攝影愛好者往往逃避複雜難懂的快門控制。精密快門等複雜的專業工具越來越盛行、價格也越來越高（參見**人民的藝術**〔**the people's art**〕），大眾對簡單自動化相機的需求隨之增加。今日，使用者可以透過自動和簡單的手動設定，選擇拍照複雜程度，由此可以看出大眾對簡單易用的相機需求殷切。搖鏡等視覺效果可在相機中製造，或在曝光後以照片編修程式進行處理。

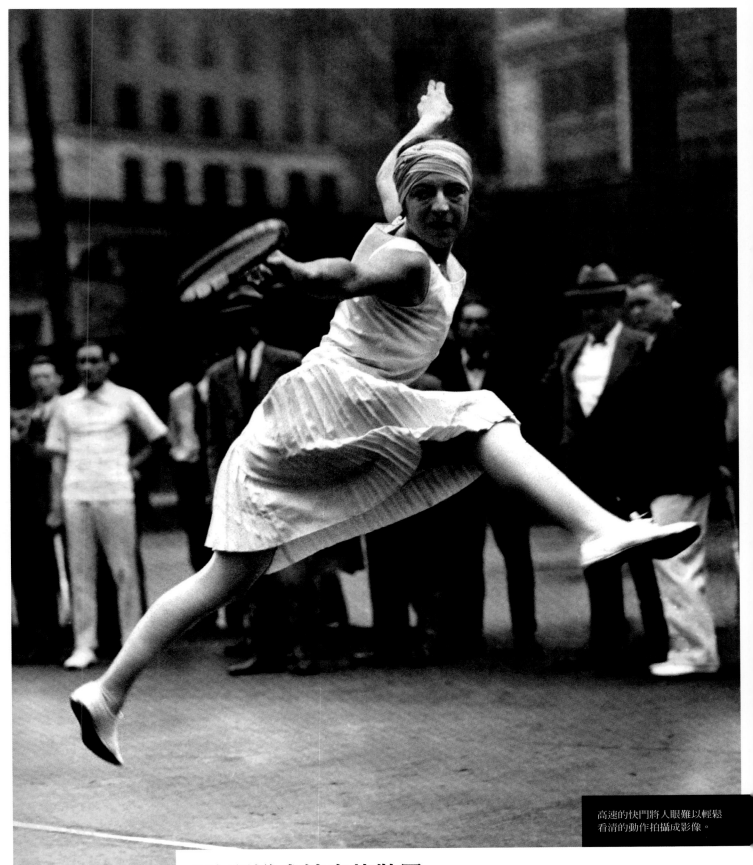

高速的快門將人眼難以輕鬆
看清的動作拍攝成影像。

「快門變成精密的裝置⋯⋯
位於鏡頭內部或相機其他地方。」

攝影作品與藝術品

美學 AESTHETICS

如果說照片是相機所見景象的客觀呈現，那麼攝影師只能算是機器操作者，而不是藝術家。沒有藝術家詮釋及運用美學原理，攝影如何成為一種藝術形式？

19世紀美學理論和實踐的中心思想，就是世界上應該有掌控藝術創作的美的原理。因此，攝影問世時，藝術學院和公共知識分子都在教授輔助藝術創作的理論和技法。此外，藝術家必須前往義大利欣賞傑作，臨摹這些作品，使自己的作品更加精進。這個行之有年的傳統是否也適用於出自機器的產物——攝影作品？

19世紀許多嚴格看待銀版照片影像精確性的評論家，通常不把它視為藝術媒材。的確，對許多人而言，攝影似乎只是專為重現絕對的逼真性而發明的自動程序，藝術家失去了創造和詮釋的角色。法國的德拉克洛瓦（Eugène Delacroix）和美國的畢爾（Rembrandt Peale）等畫家堅持，照片的逼真性不僅不符合人類的感知，還會影響藝術促進靈魂交流的功能。即使是某些攝影支持者，也將這種媒材視為次要的藝術形式。

流行期刊上鋪天蓋地的負面批評，激起許多不同的反應，探討如何創造攝影美學。有人認為，極早期的照片比近期較精細的照片更具藝術性，原因是在不完美的影像中，暗示的成分多於明確的界定。接受這種想法後，有人認為攝影者應該讓影像略微脫焦，減少細節。有些人則指出，如果有更多具藝術品味和文化素養的人拍攝照片，或

是希望透過他們的作品來指導、淨化和提升觀看者，將可使攝影進化（參見**教化**〔moralizing〕）。

1880年代，艾蒙生（Peter Henry Emerson）嘗試創立以人類視覺生理為基礎的美學。他提議拍攝的影像只有一小塊區域清晰對焦，其餘區域則少許模糊，以模仿人類的周邊視界。雖然艾蒙生最後放棄了自己的美學理論，這種模糊影像持續風行，成為畫意主義（Pictorialism），也是第一項國際攝影運動。

儘管常被批評為「模糊圖」（fuzzygraph），畫意照片仍然相當風行，因為它保留了美學表現空間。抒情的個人生活和寧靜的風景是主要題材，快速工業化的世界不會進入畫面。

直到兩次世界大戰之間的時期，藝術界和攝影界才再次探討先前飽受批評者揶揄的機器美學。相機將人類視覺具體化的能力現在不是缺點，反而成了優點。所謂的「中立觀看」在構成主義（Constructivism）、新即物主義（New Objectivity）和超現實主義（Surrealism）等歐洲藝術運動中扮演重要的角色，而缺乏表情和變化的影像此後更多次重新流行及理論化（參見**新地形誌**〔New Topographics〕）。

上圖：1992年，貢札雷—托瑞斯（Felix Gonzalez-Torres）以人人都看得見的自然現象——雲作為照片主題，印製多張副本，並讓大眾自由取用這些影像。

下圖：在格雷（Gustave Le Gray）拍攝於1856–59年的海景《塞特的地中海》（*Mediterranean Sea at Sète*）中可看出，需求在發明中扮演重要角色。為了平衡不同的曝光時間，他將海面與天空的兩張照片合成一張。

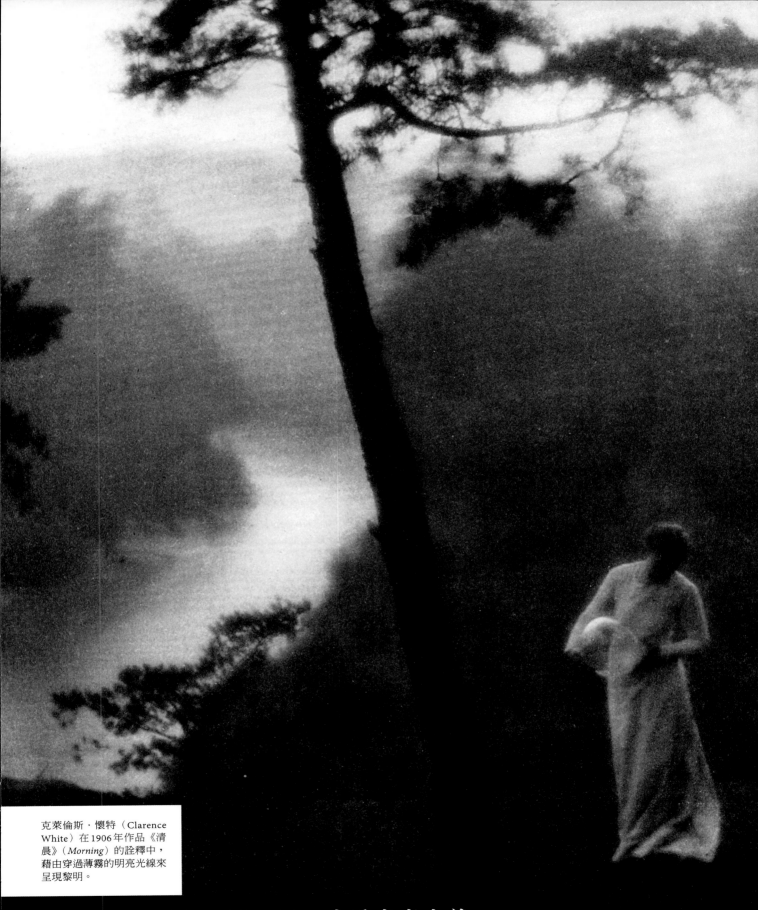

克萊倫斯・懷特（Clarence White）在1906年作品《清晨》（*Morning*）的詮釋中，藉由穿過薄霧的明亮光線來呈現黎明。

「這種模糊影像持續風行，成為畫意主義。」

達格戴爾（John Dugdale）
開始失去視力時，從商業攝
影師轉為藝術攝影師。他在
助手協助下，依據心中的印
象構築出場景，例如這張
《在朗道溪中的自拍照》
（*Self Portrait in Rondout
Creek*, c.1992）。

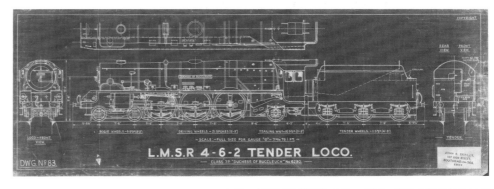

上圖：氰版攝影術讓施工者和工程師得以製作耐用又詳細的圖面。

下圖：阿特金斯是最早以氰版攝影術記錄細緻標本的科學家之一，例如這張出自其1843年藻類圖集的作品《羅氏海條藻》（*Himanthalia lorea*）。

IDEA № 12
氰版攝影術 THE CYANOTYPE

氰版攝影術的特徵是鮮豔的普魯士藍，這種色彩的成因是不用銀製作感光材料，而是使用鐵。我們最熟悉的氰版照片是藍圖和藍線圖，統稱為「藍圖」，常用於營造業和建築業。

1842年，約翰·赫歇爾（John Herschel）發明氰版攝影術，當時攝影剛問世不久。氰版攝影術和塔伯特（W.H.F. Talbot）的實物投影一樣，通常不需使用相機。將物件或圖畫放在一張感光紙上，加以曝光。曝光後用水洗感光紙，藍色紙面上就出現白色的物件輪廓線條。

1870年代，氰版紙是由馬里恩公司（Marion & Company）製造，該公司是英國數家供貨給零售業的攝影公司之一。在此之前，使用者可依照簡單的說明自製感光紙，但必須承受雙手可能在過程中染成藍色的風險。

塔伯特和赫歇爾兩人的朋友阿特金斯（Anna Atkins）從小在父親薰陶下成為科學家。她和許多對攝影這項發明感到好奇的人一樣，擁有一部相機。但她對科學和攝影最大的貢獻並非出自這部相機，而是無機身實物投影。由於纖細的藻類標本十分細緻，以阿特金斯的技巧而言難以呈現，因此她直接將樣本放置在氰版紙上。直接由樣本製作影像，似乎創造出一種新的副本——一種「facsimile」（摹真），這個字源自拉丁文表示「使相似」的字彙。依據這個方式思考，攝影影像不僅是一種再現：它保有被攝物的要素。阿特金斯的限量版著作《不列顛藻類圖集》（*Photographs of British Algae*）於1843年初版，已知至今僅存不到二十本。

氰版紙能記錄直接在其上書寫或轉印上去的筆記，又能輕鬆製作科學標本的照片，從19世紀到20世紀初一直有為數不多的使用者。攝影師也在正式印相前以這種成本低廉的攝影法製作印樣，用以檢查負片狀況。這種攝影技術問世後，有些攝影師探索氰版攝影術意味深長的特質，但有些攝影師則抱怨它揮之不去的藍色。對他們而言，氰版這種攝影方法掩蓋了主題。

儘管如此，自從具實際用途的藍圖被數位方案廣泛取代後，這種技法似乎找到了忠實追隨者。氰版攝影術已經成為在主流市場中失去主導地位或用途，但在視覺呈現或技術挑戰方面別有一番趣味的另類攝影法。對於兒童和只知道**數位攝影**（**digital photography**）的攝影師而言，氰版攝影術快速又便宜，與史上最初的照片同樣讓人驚奇。它可以在戶外、在太陽下製作，也能印在會吸收或留住化學藥劑的任何承載物上，例如布料、木頭或皮革。

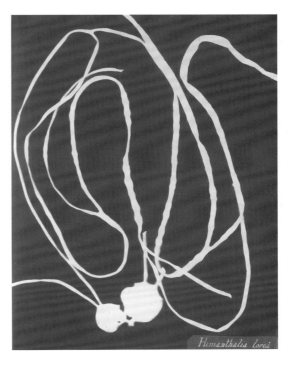

Himanthalia lorea

IDEA № 13
火棉膠 COLLODION

火棉膠麻煩、黏稠又容易著火，但這些顯而易見的缺點都掩蓋不了這種攝影方法最大的優點：它能在玻璃版上產生負像，玻璃版則可用以製作比紙負片多出許多的照片。

1840 年代中葉，有人發現用於製造炸藥的易燃物火棉在溶於酒精或膠時會略呈凝膠狀。這樣得出的物質稱爲「火棉膠」，可用於製造現在所謂的液體 OK 繃。這種物質很快就被用在攝影上。攝影師或助手在**暗房（darkroom）**將感光物質加入火棉膠中，再倒在與相機同大的玻璃版上。揮發性液體蒸發後，待玻璃版乾燥，再浸入一種溶液，在玻璃版表面形成碘化銀沉積物。攝影師必須將相機中的濕版迅速曝光，再回到暗房處理，並且隨時避免玻璃缺角或破裂。這項攝影法後來被轉用於創造 19 世紀另一項攝影法：**錫版攝影術（tintype）**。

對 1850 年代的攝影師而言，他們花費的心力是值得的。濕版火棉膠攝影法不僅可製作出許多張照片，還能以較短的曝光時間獲得豐富的影像細節。然而，這種攝影法有個棘手的缺點：它對藍色的敏感程度大於其他色彩。如果攝影師想拍攝風景，晴朗的天空將成爲一片曝光過度的慘白。解決這個問題的方法有好幾種。其中一種是在框取景物時僅保留小片天空，或是以天空當成中性背景，將高塔和尖頂等幾何形狀襯托得更加清晰。頗具巧思的法國攝影家格雷（Gustave Le Gray）解決這個問題的方式是拍攝兩張照片，一張以海面的光度曝光，另一張以天空的光度曝光，接著分別將兩個影像印在同一張相紙上，形成實際上不存在的自然奇景（參見頁 28）。

同樣地，濕版火棉膠攝影也促使攝影師研究乾版火棉膠攝影法，讓旅行者可以在家中事先準備玻璃版，或至少在出發前數小時準備。儘管乾版攝影法可延長曝光前的保存時間，但它非常不可靠，而且需要的曝光時間比濕版攝影法更長。

兩種火棉膠攝影法後來都被**銀鹽印相法（gelatin silver print）**取代，但均未完全銷聲匿跡。數位時代確實提高了大眾對早期攝影技法的視覺特質和方法的興趣。1990 年代晚期，曼恩（Sally Mann）欣然接受了美國南北戰爭時期曾使用的濕版火棉膠攝影法的缺點和不確定性，用以拍攝美國南方。如此一來，這項原本用於記錄歷史的技法，現在重新用來創造感傷時間流逝和歷史意義的氛圍。

使用火棉膠攝影法的攝影師必須在曝光前後處理玻璃版。他們帶著攜帶式暗房，有時還雇用助手幫忙。

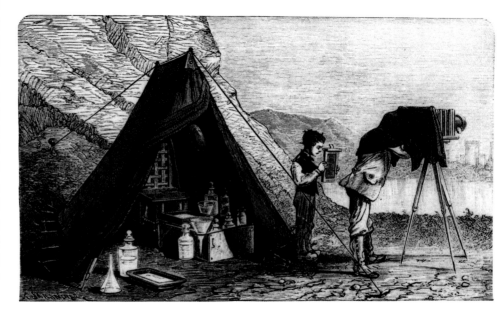

運用火棉膠呈現深沉明晰的黑色和清澈的白色。一位不知名的攝影師在1865年3月花了一點時間，拍攝美國南北戰爭時期英戈爾斯將軍（General Rufus Ingalls）的看車狗。這種狗用於為馬車清理路線已有數百年歷史，現在稱為大麥町（Dalmatian）。

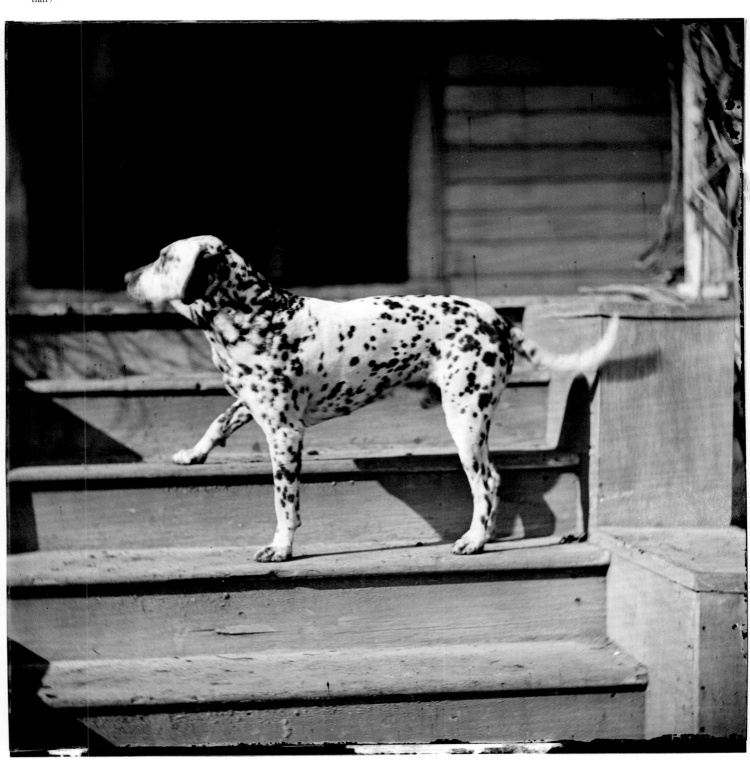

在這張 1936 年拍攝於密西西比州克拉克斯代爾（Clarksdale）的圖片中，蘭格（Dorothea Lange）強調了農場工頭對於農工的權力。從當時的裁切圖片可以看出，這張圖片的原始主題改變了多少。

IDEA № 14
裁切 CROPPING

裁切是攝影師透過實體或數位方式裁減部分攝影影像，除去無關的元素或強調鏡頭的首要主題。儘管有人大力反對裁切和各種修片手法，但現今越來越多人了解到，攝影作品不是拍攝過程的結束，只是其中一個階段。

裁切是早期攝影師修改圖片的方法之一。紙負片很容易切割和重攝，通常用於印製較大的影像（參見**放大〔enlargement〕**）。現在的情況和以往一樣，裁切讓攝影師可以重新框取或將主題置中，或是去除不想要的素材。攝影者構圖和對焦時，都是依據相機內部的感光面形狀來考量。沿襲自其他視覺藝術的「三分構圖法」建議攝影者想像將畫面劃分成九個大小相同的方形，就像井字遊戲一樣。根據這個法則，重要元素要避免放置在正中央，而應該放在分隔線的交叉點上，這樣才算是好的構圖。適當的裁切可使照片符合這個法則，並協助新進攝影師培養構圖眼光。

儘管裁切有用又非常容易，但長久以來一直被認為它本質上並非攝影。在這個媒材的整個發展史上，純粹主義者堅決主張，在攝影藝術的領域中，攝影者拍攝前必須仔細思考影像。從這個觀點來看，不論是否運用三分構圖法，如果事前細心設想最終影像，應該可以排除大多數裁切處理。始於 20 世紀初且今日依然頗受支持的「直接攝影」運動認為，最好的攝影作品是未經操縱處理的照片。同樣地，創造出**決定性瞬間（the decisive moment）**一詞的著名法國攝影家布列松（Henri Cartier-Bresson）也認為，攝影者應該全神貫注於眼前世界的流轉和許諾。因此，布列松從不裁切作品。這個概念今日仍被視為理想，許多部落格和**照片分享（photo-sharing）**網站大力護衛純攝影的概念，它們並非反對數位攝影本身，而是反對數位修飾。

無論類比或數位，新聞照片裁切一直是熱門話題。一張被汽油彈燒傷的裸體兒童在鄉間小路上的人群中奔跑的標誌性越戰照片，起初因為攝影師黃功吾（Nick Ut）拒絕接受裁去兒童裸體的裁切處理，認為這樣將減損影像的心理衝擊力，而未被美聯社採用。數位成像加深了報紙和網站等後製程序中進行裁切的道德疑慮。有些攝影記者宣示不裁切圖片，並試圖控制他人之後使用影像時所做的處理。同樣地，新聞機構禁止攝影師以數位方式將多張照片的要素合成在一起。相機軟體中還有一項防範惡意裁切的功能，就是在製作未壓縮的 raw 檔案時產生一組獨一無二的數位編碼。事實上，未經裁切或修飾的圖片一定可以發現並加以確認。

顯影的空間

IDEA № 15
暗房 THE DARKROOM

顧名思義，暗房是一個把光排除的空間，供攝影師沖片、印相和放大。暗房的照明只有微弱的安全燈，這種橙紅色的光在短時間內不會影響攝影感光材料。

銀版攝影術（daguerreotype）和卡羅攝影術（calotype）等早期攝影法的反應速度很慢，因此可在微光下處理。建立用於處理照片的特殊空間的相關說明中，也提到要有較暗（不是全黑）的房間。最後，這個詞簡化為「暗房」，同時由於攝影的感光度不斷提升，無論是準備感光材料或沖洗負片或印製照片，完全隔絕光線的暗房都成為必要。使用火棉膠（collodion）攝影法的攝影師必須隨身攜帶暗房，因為曝光後要立刻顯影。因此，攝影師的工作或居住場所很容易從暗房的紅色玻璃窗辨認出來。紅色窗戶讓足以進行工作的光通過，同時阻隔光譜中可能影響感光材料的部分光線。

許多攝影師自行設計或購買攜帶式暗房或暗帳。首創這種方式的英國戰地攝影師芬頓（Roger Fenton）的戰地影像，都是在拍攝地點附近做準備和沖洗。經常移動的攝影師有時會將攝影工作室與暗房合一，現場為客戶準備拍攝和印製照片。

1870 年代末，商業乾版問世並開始製造銷售後，攝影師不需要暗房來做準備，但常將放大機（參見**放大〔enlargement〕**）裝置在可以控制環境光的空間中。業餘攝影在世紀之交大為風行，改變了住宅建築。建築師為有錢客戶設計住宅

時，經常在規劃中納入暗房。商業攝影用品公司擴充適合家庭業餘攝影師的產品。**攝影學會（photographic society）**、同好會和旅遊景點也提供公用空間和設備。

20 世紀前半，暗房是攝影師的辦公室。有些攝影師，例如安瑟・亞當斯（Ansel Adams），暗房功力和最終影像的品質同樣聞名。另外有些攝影師，例如伊文斯（Walker Evans），偶爾將作品委託他人印相。現在攝影師拍攝、沖洗和印相的照片常被視為更有價值。

從以前到現在，暗房大多用於黑白沖印。彩色軟片問世並於 1950 年代末平價化之後，促使一些人開始在家中或社團暗房沖洗彩色軟片。不過到了 1960 年代，彩色沖印變得更複雜，而且使用的化學藥劑對健康有害，因此專業及業餘作品交由商業沖印成為常態。

所謂的「數位暗房」其實跟黑暗的房間沒有關係，而是多半為電腦的硬體與 Photoshop 等照片編修軟體的組合。數位暗房讓業餘和專業影像製造者能夠做出以往必須由攝影師手工進行的裁切和放大等工作，還可以進行數位時代之前無法做到的處理，例如調整彩度等。

愛克發（Agfa）攝影產品的廣告籠罩著一片紅光，來自不影響相紙的暗房安全燈。

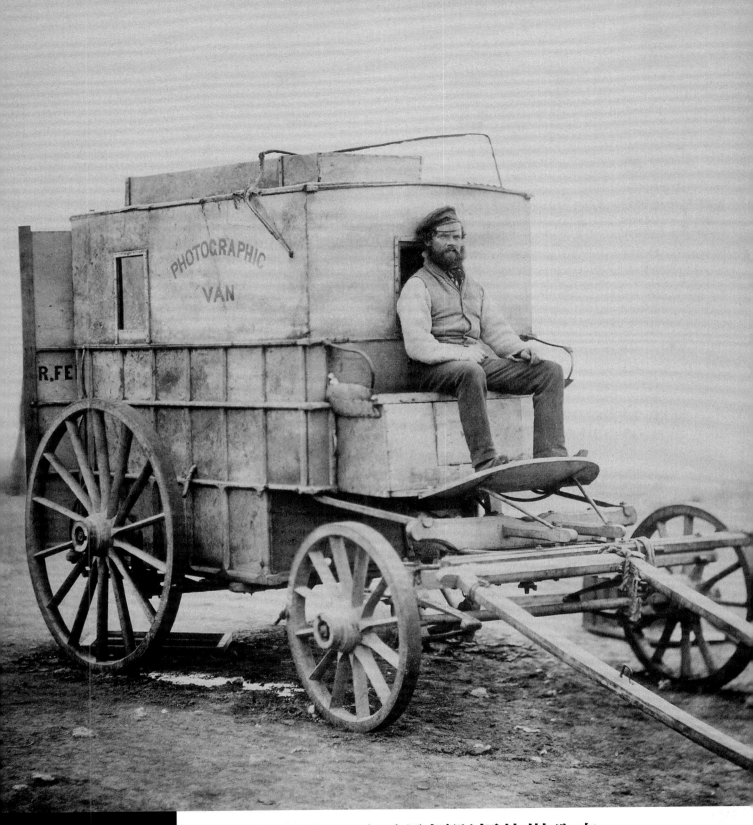

PHOTOGRAPHIC VAN

R.FE...

「20世紀前半，暗房是攝影師的辦公室。」

在 19 世紀的印度，照片上色往往幾乎完全遮蓋照片本身，如這張 1863 年巴拉特

為黑白世界增添些許色彩

在這張攝影者不詳的 1850 年代銀版照片中，兒童的臉頰上著了顏色，讓他們看起來氣色較佳又栩栩如生。塗成藍色的罩衫強化了兄妹間的手足關係。

IDEA № 16

圖片著色 PAINTING THE PICTURE

銀版照片的銀色表面與影中人溫暖的肌膚差別極大，使肖像看起來像是金屬板上冷冰冰的人。在臉頰畫上顏色有點幫助，鈕扣或許也可點上金色。那麼何不多上些顏色？

攝影媒材問世後不久，照片手工著色開始出現。最先以色彩添加鮮活感的照片應該是肖像，但風景和拼貼照片隨即跟進。色情影像也因溫暖的肌膚色調而顯得更真實。一些藝術攝影師將照片放大在畫布上，再在上面作畫。業餘畫家有時也付費使用這種技術，將作品的負片交給攝影師，請攝影師把影像轉印在畫布上。印製在錫材、乳白玻璃、陶瓷和琺瑯等各種材料上的照片，也會以手工著色。最令人印象深刻的媒材應該是商業化的玻璃幻燈片。它細緻的色彩，預告了尚未問世的彩色軟片的可能樣貌。

專業和業餘著色師大多由女性藝術家擔任。相較於其他藝術，攝影不僅對女性從業的限制較少，而且在工作室中提供薪水不高但為數不少的工作機會。

著色照片除了好看之外，還有實際作用，因為早期的照片接觸光之後會變淡，顏料則比較穩定。用於著色的材料包括白堊、油畫顏料、水彩，以及稱為「照片油」的新產品，它們能使下方的照片透出，另外還會以金箔修飾。

認為照片本身具備固有的獨特特質，上色將減損這些特質的想法，在 20 世紀一些藝術運動中占有重要地位。但這個想法顯然遏止不了將照片視為物件，認為修飾後會變得更好看的人。此外，著色照片是一種跨文化的現象，遍及北美、歐洲、非洲和亞洲。這麼廣的流行範圍來自需求和既有習俗，而不是跨文化的影響。同樣地，上色程度在各地差異甚大，俄國的著色色彩十分細緻，印度皇室正式肖像添加的色彩則幾乎完全覆蓋照片。

在多元化的 1970 年代，著色照片曾是藝術中複合媒材強調的表現方式。儘管透過數位方式更容易為照片著色，有些藝術家仍然創作著色照片來抗拒數位媒材。舉例來說，法國的雙人組合皮耶與紀勒（Pierre et Gilles）就曾將流行文化主題的照片上色，創造出獨一無二、略帶復古風味的商業和精緻藝術作品。

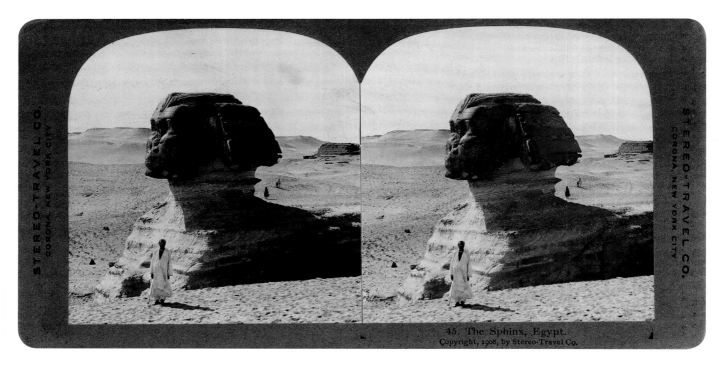

45. The Sphinx, Egypt.
Copyright, 1908, by Stereo-Travel Co.

IDEA № 17

立體鏡 THE STEREOSCOPE

人類的雙眼之間有一小段距離，所以兩眼看到的影像略有差別。兩隻眼睛合作構成雙眼視覺，讓人類感知三維世界。古人早已知道這個原理，但真正能創造三維圖畫錯覺的裝置——立體鏡——出現的時間晚了許多。

立體鏡是一種光學觀看器，藉由兩個略有差別的影像來產生立體感。它早在攝影問世之前就已存在，用以觀看特別繪製的雙重圖片。或許是因為銀版攝影術的照片人物有立體感，用於拍攝雙重照片供立體鏡觀看的裝置和相機隨之出現。1851年，維多利亞女王在倫敦的萬國工業博覽會觀看立體鏡照片展示後說自己很喜歡，而她的樂事為這種觀看器和影像打開了市場。全世界很快就有數百萬個家庭購買這類裝置，生產稱為「立體照片」的雙重照片圖片也成為全球化產業。立體照片的主題含括傑出藝術作品和建築、虛構的照片敘事及色情照片。大眾對新照片的需求越來越高，當

時的智慧財產權法令還相當薄弱，盜版照片層出不窮。

立體照片風行促使攝影師採購雙鏡頭立體相機，與單鏡頭裝備一同隨身攜帶。立體相機較小較輕，容易攜帶，在美國南北戰爭和世界各地的遠征行動中占有一席之地。此外，許多攝影師在構思場景時也開始考慮立體相機呈現深度的能力——以及帶來收入的能力。

雖然立體鏡大多每次只能讓一個人體驗立體感，但立體照片觀賞聚會很常見。強烈的臨場感讓許多人對這類裝置及照片圖片收藏的未來發展，抱持不切實際的幻想。的確，立體鏡似乎預示人類歷史的分水嶺。美國作家霍姆斯（Oliver

上圖：這張約1908年為立體旅遊公司（Stereo-Travel Company）製作的人面獅身像照片中，身分不詳的攝影師沿對角線拍攝，由站在人面獅身像前的人物開始，經過軀體後方的兩人，再到背景中的石室墳墓，營造出深遠的空間感。

下圖：魔眼立體鏡於1940年紐約市世界博覽會問世。這種裝置和特製照片最初的銷售對象是觀光客，但也有軍事和醫療用途。

3268 The Fresh View Agent soliciting.

這張立體照片的製作者開了
個視覺玩笑。影中的主角全
神貫注於眼前的三維影像,
看不見身邊的情況。

「立體鏡似乎預示人類歷史的分水嶺。」

Wendell Holmes, Sr.）曾經表示,
形式透過立體照片而與主題分離。
他預測不久之後,公共圖書館將會
拍攝、分類及保存一切可想到的物
件的影像,供所有需要自主教育的
人使用。

魔眼立體鏡（View-Master）是
一種輕巧的觀看器,使用的不是一
張張的圖片,而是放在稱為「盤
片」的圓盤上的影像。這種觀看器
將立體鏡兼具娛樂和自我加強的樂
趣帶進 20 世紀。魔眼立體鏡於
1940 年問世,銷售給成人,數十
年後逐漸演變成兒童玩具。

即使今日,3D 在大眾娛樂方面
的強大吸引力,往往仍掩蓋了立體
照片在地圖繪製和地質學等領域的
科學用途。此外,**地理資訊系統
（GIS）**有時也會運用立體觀看法
來整合資料。

IDEA № 18
景 THE VIEW

風景、都市發展和古代遺址等各類照片不僅拓展這種媒材的範圍，也有助於定義攝影及確立它與繪畫的區別。攝影師經常在風景作品中融入「視點」或「景」，說明當你站在相機拍攝位置時所看見的景象。

藝術家描繪場景時可以選擇寫實或想像的觀點，並決定是否納入許多看得見的元素。藝術家作畫的地點可能是現場，也可能在畫室中借助現場素描作畫。攝影師的作業方式比較受限。相機必須立於穩定的地面，以便放置三腳架或讓雙腳站立。除此之外，視線內的視覺障礙通常難以去除。另外，景的寬闊程度取決於相機尺寸、鏡頭能力，以及攝影師決定如何對焦。攝影師構圖時必須考量這些條件，讓其中的光線、陰影和幾何形態協助觀看者理解這個景是藝術性或科學性，或是介於兩者之間。攝影師對作品的視覺詮釋有助於創造其價值，以及在形形色色領域中的原真性（參見**探索**〔exploration〕）。

在美國西部的研究和開拓中，攝影師扮演了至關重要的角色。他們隨同調查員和地質學家，製作自然特徵及礦藏和原木等潛在資源的視覺紀錄。雖然他們的目標是客觀描述，但結果卻提供對風景的詮釋。許多美國西部照片中看不到人，因此觀看者成為地質史的見證者。這些照片含糊地認同對大自然的宗教情懷，同時在視覺上暗示以往沒有人見過這個景象。攝影者拍攝美國原住民時，並未描寫他們主動運用自然資源，而是將他們視為殘存者，代表精神和身體上都已枯竭殆盡的文化。貝亞托（Felice Beato）憑靠猜測他人想觀看的景營生。在中國，他迎合英國人在當地及祖國的利益。因此，他黏貼小張照片而成的全景照片，大多強調英國人的活動和軍事宣傳活動。

一個世紀後，羅伯・亞當斯（Robert Adams）拍攝美國西部時，西部的奇觀已經消失。在攝影師選擇及強加的觀點下，大自然和文化處於耗弱狀態。人類和大自然都顯得失去活力。曾經是蠻荒西部視覺代表的孤峰，瑟縮在模糊的遠處。人類的蹤跡以紊亂的乾燥砂土、汽車、即將完工的公路和樣式相同的地區性住宅來表現。

辛格（Raghubir Singh）藉由使觀看者重新創造觀看經驗的場景，認可嫻熟影像的當代觀眾擁有強大的能力。他從意想不到的角度和位置拍攝，引導觀看者的注意力內外遊走、上下移動，再走向近距離和遠距離。在紀錄表現手法仍以黑白影像為主時，辛格率先使用彩色軟片，他認為呈現印度時不能少了它獨特的色彩。

攝影和其他藝術一樣，景經常融合了觀點。許多攝影家和理論家堅持，攝影在中立描寫方面具有固有的優越性，但是景的選擇不可能與觀點完全分離。

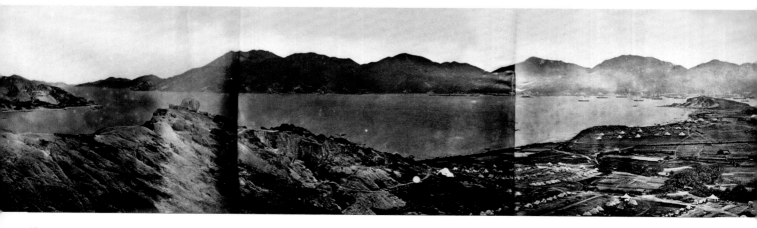

上圖：辛格創造了彩色現代主義風格，將西方實驗性攝影的奇特角度和新奇視點位置與印度的獨特色相結合，如這張照片《大幹線公路，西孟加拉邦杜加浦》（*Grand Trunk Road, Durgapur, West Bengal*, 1988）。

下圖：1860年，貝亞托從香港一座山丘上拍攝的全景照片，呈現英國的中國北方遠征軍的船和營地。

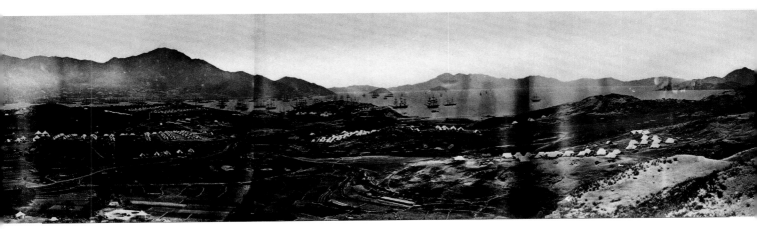

IDEA № 19
戰爭 WAR

攝影發明後不久，便開始改變大衆對戰爭和衝突的理解。公開展示的克里米亞戰爭或美國南北戰爭等戰爭照片，成爲冷靜思考的目標，帶來的感受不亞於走過衝突後的戰場，看見翻攪的泥土、遺留的軍械，以及更悲慘的事物。

以往繪畫等其他媒材對戰事的描繪與攝影的差別，似乎源自於大衆相信攝影的原眞性。觀看戰爭照片的民衆經常將影像視爲眞實事物的一小部分。在1862年安提坦（Antietam）血戰的照片展示會中，一位《紐約時報》作家評論這種新的寫實性時，讚揚布萊迪（Mathew Brady）所做的事就像將屍體帶到一般民衆的門口。爲了加強寫實效果，一些血腥的南北戰爭照片還製作成立體照片，以便觀賞3D影像（參見立體鏡〔stereoscope〕）。

這些早期戰鬥影像帶來的衝擊原本可能會爲戰爭攝影設定令人望而生畏的嚴苛標準，但這個現象的結果出乎意料：歧見解決之後，南北戰爭照片也沒有了市場。布萊迪將財產投入製作南北戰爭的影像大事記，最後以破產收場。

爲了因應大衆對戰爭攝影的短暫興趣，這個類別被重新定義成重要卻生命短暫的新聞圖片。它的成長源於畫報需要富於張力但用過即丟的圖片。然而，除了一次大戰時的海爾（Jimmy Hare）、二次大戰時的布克—懷特（Margaret Bourke-White），以及越戰時的麥庫林（Don McCullin）等知名攝影師之外，戰地攝影師的待遇都不高，甚至沒有新聞機構的直接支持。越戰時期，稱爲「特約記者」的自由撰稿及攝影開始困苦地自食其力，同時見證戰爭。世界各地的戰爭熱點目前仍有這類記者。

電視和錄影帶的發明與普及，瓜分了印刷刊物的攝影預算，但戰爭攝影對大衆的吸引力仍然不減。審查制度儘管一直在干擾攝影，卻阻止不了照片對戰爭的理由和行爲提出批判。士兵攝影師拍下了許多揭露眞相的照片。現在，數位相機和網際網路連線從世界各地的衝突地區不斷傳出專業和業餘攝影師拍攝的影像。

刻板印象中的戰地攝影師向來是敢於出生入死的男性攝影記者。但女性擔任戰地記者已超過一世紀，而且自二次大戰以來就相當活躍。

今日，戰地攝影累積一個半世紀的矛盾。喜愛戰爭刺激的攝影師同樣不齒戰鬥的影響，但他們堅持展現其殘酷的結果。隨著時間過去，攝影已將英雄氣概由單純的匹夫之勇，重塑成忍耐、同情和苦難。

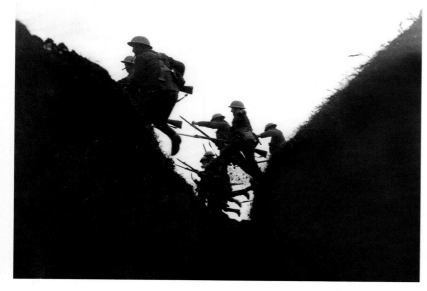

波普（Paul Popper）的1916年影像作品在壕溝掩護下由下方拍攝，強調一次大戰時部隊在壕溝間戰鬥，逐步推進時的脆弱感。

越戰產生了 20 世紀某些最具張力的戰地照片,包括北越攝影師武英卿(Vo Anh Khanh,音譯)的 1970 年影像作品《金甌省烏明森林》(*U Minh Forest, Ca Mau*)。照片中是一處罩著蚊帳的手術室,為躲避偵察而位於沼澤中。

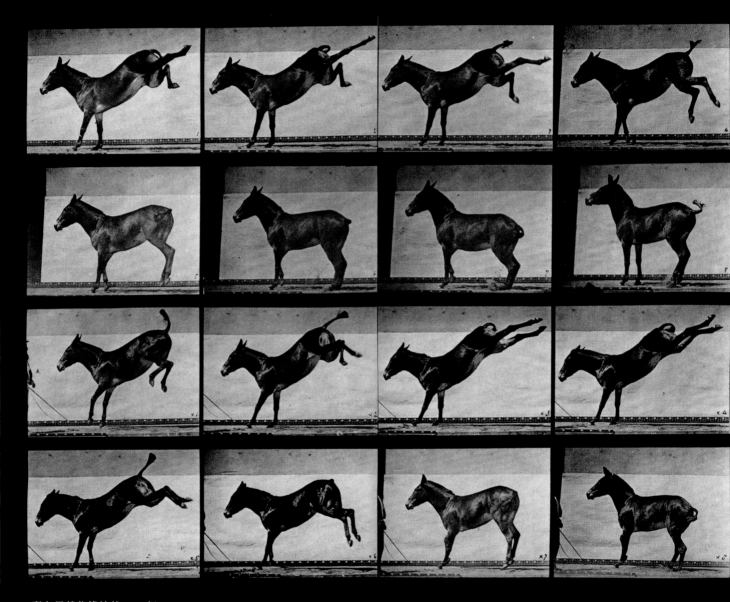

麥布里基收錄於其1887年
著作《動物的行動》（Ani-
mal Locomotion）中的連續
影像，顯示「魯斯」（Ruth）
這匹馬躍起後踢。這些圖片
看似依照時間順序排列，但
攝影師經常重新排列，讓這
些圖片呈現動起來的幻象。

IDEA № 20
動態圖像 MOVING PICTURES

透過觀看器或其他方法，可以用一連串影像模擬連續動作，使眼睛產生錯覺。照片能記錄一段時間的狀況，因此也被引進這種方法，首先用於機械裝置中，接著用於電腦、相機和甚至智慧型手機的數位程式。

使靜止影像動起來的想法，從人類出現就已存在。如果拿火把很快地劃過一些史前洞穴中的動物圖畫前方，會產生動物正在大步奔跑的短暫錯覺。同樣地，使圖畫和繪畫動起來的各種裝置不僅歷史悠久，而且遍及各地。大眾普遍認為照片栩栩如生，促使攝影作品與 19 世紀常見的兒童玩具「幻影箱」（zoetrope）互相結合。幻影箱是一種圓形精巧裝置，轉動時能使靜態影像出現動態效果。

19 世紀末，攝影師及發明家麥布里基（Eadweard Muybridge）設計出使用相機記錄動物行動的方法。透過幻影箱或類似裝置觀看時，動物像是動了起來。動作可以任意靜止和驅動之後（參見**凍結時間〔stopping time〕**），觀察和分析人類的行動也從趣聞變成持續不輟的科學。這類科學目前仍在義肢研究和製造，以及物理治療方法和治療機械設計等方面繼續發展。電腦程式的運用提升了行動研究的精細程度，並讓我們能以近攝、特殊角度和三維方式觀看影像。

19 世紀末，稱為手翻動畫（kineograph，希臘文原意為「活動」和「圖片」）的手翻書（flipbook）或翻轉書（flick-book）大為流行，同時開始納入照片。這種以拇指快速翻動的圖片和幻影箱一樣，借助人類眼睛的視覺暫留現象運作。儘管形成這種現象的生理原理仍有爭議，但人類的眼睛和大腦似乎會將剛看見的影像保留一小段時間。這類所謂殘像（afterimage）與當下的新影像合併，形成動作的幻象。

幻影箱和類似裝置或許預示了 19 世紀末電影的發明。然而，儘管電影和錄像蓬勃發展，人們仍然喜愛使靜止的影像動起來。基本的組裝電腦、相機和**照相手機（camera phone）** 中往往包含這類軟體應用程式。現在，製作和共享都很方便的數位手翻書，使靜態圖片與動態圖像之間的界線越來越模糊。

知道手翻書如何形成動作幻象，不減它帶來的樂趣。

越大一定越好嗎？

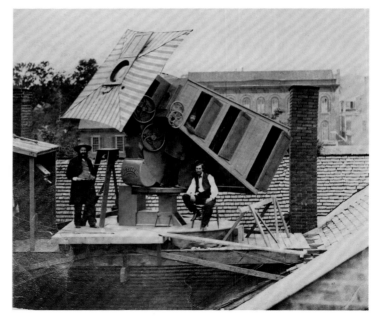

一些巨大的陽光放大機出現於19世紀，看起來彷彿早期科幻小說裡的太空艙，例如這部1860年代末的「木星」相機。

放大 ENLARGEMENT

對數位時代之前的攝影而言，要將圖片變大，必須挑戰這種媒材的技術限制。解決影像對放大的抗拒，成為專業和業餘攝影師不可或缺的技巧。

最早的照片尺寸都受限於承載物，也就是顯現影像的銀版或紙張。因此，銀版或紙張越大，顯現的影像就越大。依據最原始的達蓋爾（L.J.M. Daguerre）相機的尺寸，以現在的標準看來，當時最常用的銀版很小，只有165×216公釐。早期攝影師偶爾會用較大的相機翻拍，製作出更大的圖片，但這種方式會減損影像的細節。為了維持清晰度和解像力，有些攝影師使用恰如其名的「長毛象」（Mammoth）這類特製大型相機，完整記錄風景特徵。

1850年代，許多人使用讓陽光穿過負片，投射在感光紙上的所謂陽光放大機。這類放大機有時因為其外觀樣貌而被稱為「太陽相機」，多半容易攜帶，可以放在窗台上，以便運用陽光。有些放大機體積很大，容易吸熱，因此必須有冷卻水管來調節溫度。因為投射在感光紙上的影像顯影緩慢，陽光放大機必須隨著太陽在天空中的路徑移動。化學藥劑和電燈取代太陽後，放大機移到暗房中。

攝影師暨史學家魯特（Marcus Aurelius Root）指出，1860年代一些等身照片是以放大機製作。放大影像時，會使影像變得模糊。另外還必須使用彩色粉蠟筆或黑白粉筆，使照片栩栩如生。等身半身像很常見，可能是以大型相機拍攝，也可能經過放大處理。觀察者以等身影像代表被攝者，從面部表情和姿勢來推測其心情。瑞典劇作家史特林堡（August Strindberg）希望拍攝等身大小的臉部近攝照片，以便研究被攝者的心理組成。近年來，我們也可透過數位技術獲致等身肖像照片的美學和情感衝擊。

就像**裁切**（**cropping**）一樣，放大影像可能改變或加強其主題及觀看者的經驗。大片風景影像，例如面積超過一般人周邊視界的壁面裝飾照片，比相同場景的小張快照更具吸引力。能夠縮放影像和調整細節的電腦程式問世之後，放大和縮小的照片成為日常生活的一部分，報紙、廣告和電腦螢幕上都能看見。巨幅影像在日常生活中處處可見，引發大媒體環境究竟是麻痺或擴展人類感知的嚴肅討論。

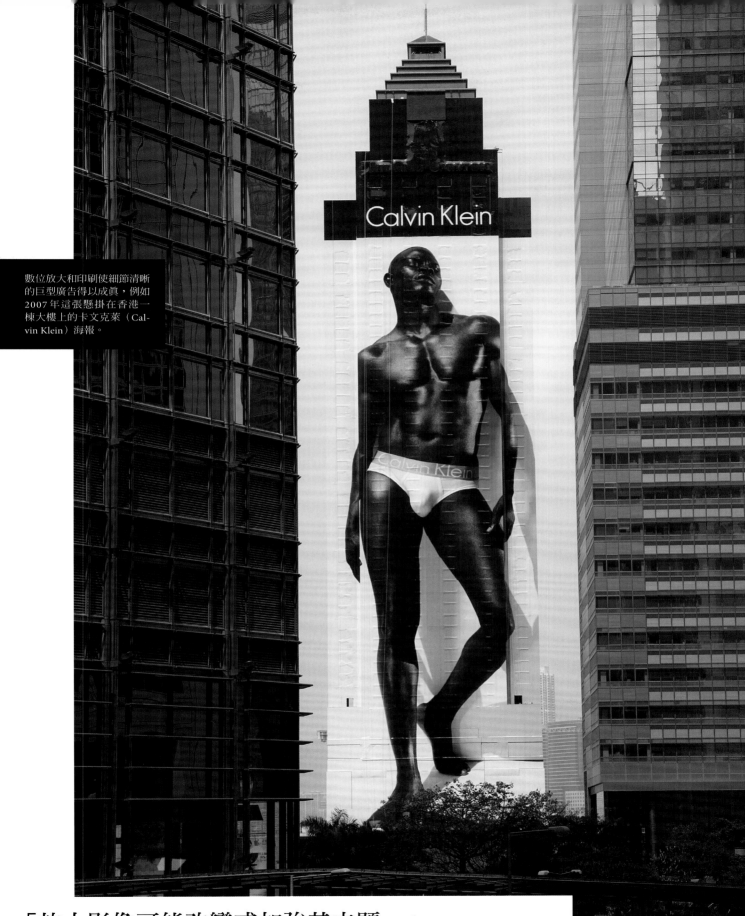

數位放大和印刷使細節清晰的巨型廣告得以成真,例如2007年這張懸掛在香港一棟大樓上的卡文克萊(Calvin Klein)海報。

「放大影像可能改變或加強其主題。」

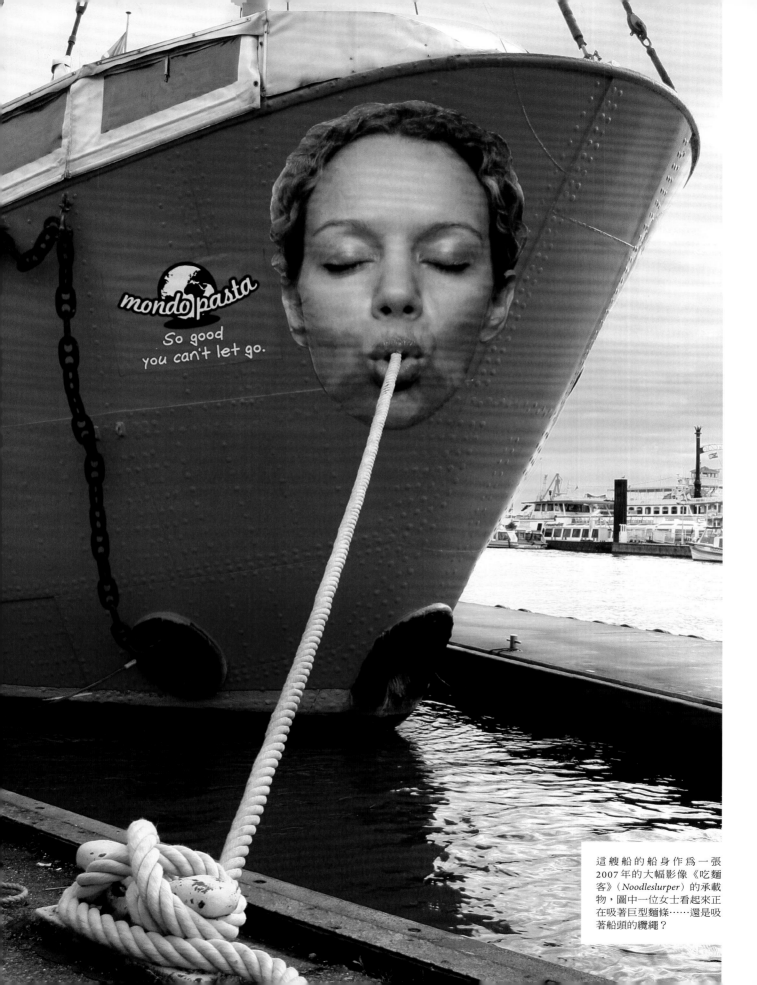

mondo pasta

So good
you can't let go.

這艘船的船身作為一張
2007年的大幅影像《吃麵
客》（*Noodleslurper*）的承載
物，圖中一位女士看起來正
在吸著巨型麵條……還是吸
著船頭的纜繩？

從瓷器到生日蛋糕

IDEA № 22
承載物 SUPPORTS

在攝影中，印相或照片所附著其上的材料稱爲「承載物」。早期攝影實驗中，任何能感光的表面都可當成承載物。因此，紙張、金屬、布料、畫布、皮革、玻璃、木頭，甚至一些陶瓷，都曾用於製作照片。

發明攝影的實驗中曾使用手邊的各種吸收性材料。19世紀末20世紀初，著名的瑋緻活（Wedgwood）瓷器創始人後代湯瑪斯·瑋緻活（Thomas Wedgwood）想尋找將影像放在瓷器上的新方法。他和友人大衛（Humphry Davy）合作，實驗了感光紙和皮革。其他攝影發明者早期還曾經使用過布、白鑞、玻璃、石頭和銀等材料。攝影剛開始被認爲是受控制的化學物質與陽光交互作用。雖然風景和靜物布置一直是最早的照片的主題，發明者的重點卻是影像製作的科學，而不是藝術創作的美學（aesthetics）。

　　support這個字偶爾也用來描述加強照片的硬板。19世紀的名片照等一些照片的紙張非常薄，如果不裱褙在比較堅韌的材料上，很容易破損或變皺。美國南北戰爭和其他歷史事件的照片準備分送給學校和圖書館的圖片歸檔時，脆弱纖細的照片必須黏在印好標題和其他資訊的厚紙板上。

　　20世紀時，照片可透過平版印刷複製，承載物的種類快速增加。看板廣告使用大型印刷機印製紙張或乙烯膠片，張貼在稱爲facing的背板上。燈箱，也就是照明光源來自內部的薄形毛玻璃盒，成爲機場和購物中心的配備，用以展示特製的透明照片和圖片。數位攝影和照片編修軟體呈現出微小的細節並強

化色彩，使商業展示及藝術表現以燈箱作爲承載物的情況增加。數位看板上的大型液晶螢幕經常播放一連串廣告和公告。數位時代甚至讓生日蛋糕也能成爲承載物：數位印表機以食用墨水和馬鈴薯、米或玉米澱粉做成的食用紙張來製作可愛又栩栩如生的圖片，放置在蛋糕裝飾上。

上圖：19世紀時，照片被放在各種承載物上，有些用於婚禮等喜慶場合，有些當作紀念。圖中可以看見氰版照片布巾（c.1893）、手帕（c.1890）、兩邊胸部都有著微小圖片的木刻天使（c.1870）、內有錫版照片的墜飾小盒（c.1870），以及茶杯（c.1877）。

下圖：南非攝影師克希荷夫（Chris Kirchhoff）拍攝社運人士姆菲克（Nkeko Mphake），她穿著曼德拉（Nelson Mandela）和所屬政黨於2006年參與地方選舉時的競選上衣。

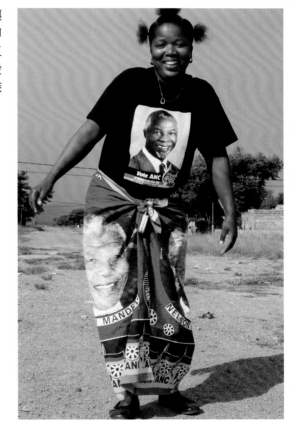

1877 年，為了創作出這張法國阿讓（Agen）的影像，赫隆使用了能同時拍攝三張圖片的相機。他透過三種不同的彩色濾鏡拍攝同一個場景，再將三個負像分別印製在半透明紙張上，最後把三張紙重疊起來。疊加紙張的邊緣還清晰可見。

IDEA № 23
彩色 COLOUR

對彩色攝影的渴望從攝影誕生就已存在。如果說相機是自動成像的機器，何不用這個裝置來進行彩色成像，重現人們感知的世界？然而，儘管持續不斷地實驗，花費了一個世紀，平價又可靠的彩色攝影才得以問世。

汽車和飛機的嘗試錯誤過程都呈現在大眾眼前，攝影則是在私人場所默默發明，直到完全成熟後才於 1839 年現身，讓大眾大感驚奇。如此先進的科技突然出現，讓人們認為彩色攝影應該已經不遠，或許只需將程序略做修改即可。每個人都對它寄予厚望，包括科學家和攝影師在內。

但彩色攝影不只是將黑白攝影略做修改那麼簡單。從蘇格蘭物理學家馬克士威（James Clerk Maxwell）和《攝影筆記》期刊（*Photographic Notes*）編輯蘇頓（Thomas Sutton）的成就，就可清楚了解其複雜程度。他們兩人採取迂迴方式，創造出最早的彩色圖片。這種攝影方式的基本概念是，先透過三原色（在攝影中是紅、綠、藍）濾鏡分別拍攝照片，再將這三張照片重疊並透過濾鏡投射影像，製作出彩色照片。這個概念儘管有缺陷，卻是加色法的基礎。這種方法是將色彩相加，形成彩色圖片。另外，它也是 RGB 這個縮寫的基礎，即彩色電視、數位相機和電腦顯示器的色彩模型。

同樣地，攝影也發展出與加色法相反的方法。1860 年代末，赫隆（Louis Ducos du Hauron）發明減色法。這種方法是將同一個場景拍攝三次，分別以橙色、綠色和青紫色光讓負片曝光。接著，以補色處理過的半透明薄紙製作出三張正像，最後將這三張正像重疊在一起，製作出彩色照片。減色法儘管看來迂迴，卻不需要使用龐大笨重的投影機，後來更成為最佳的彩色印刷技法之一——熱轉印的基礎。

19 世紀時，彩色攝影普及化的進展相當緩慢，大多僅限於少數潛心研究的實驗者，在專業期刊上呈現他們預期的事物。因此，20 世紀初彩色片（**autochrome**）炫目的色彩在博覽會上出現於大眾眼前時，攝影似乎重新發明了一次。儘管它的價格昂貴，觀看方面也有許多問題，1907–35 年間仍製作出兩千萬張彩色片。不過直到**柯達康正片（Kodachrome）**於黑白攝影發明近一世紀之後問世，彩色攝影才

開始普及世界各地，首先是家庭電影愛好者的電影軟片，接著是出版社、專業攝影師和攝影迷開始使用靜態攝影軟片。歷經一世紀的萬眾期待，以及許多小規模的成就逐步累積，彩色攝影很快就成為日常生活中尋常可見的一部分。

在發展過程中，彩色攝影從試圖呈現我們眼睛所見的色彩，轉變為創造具有某種意味的非自然色彩，藉以決定場景的調性，例如羅佩茲（Marcos López）的 2007 年作品《食堂》（La Cantina）。

「攝影師透過雕塑觀察如何布置人物、表現紋理，
以及創造圖樣。」

最上圖：布朗庫西不斷精進　　上圖：曼雷約1934年的巧
攝影技巧，因此他的照片不　　妙作品《牛頭怪》由女性外
僅可讓策展人了解如何展示　　形轉化為男性，受到超現實
他的作品，也表達了那些雕　　主義刊物廣泛討論及轉載。
塑在他心目中的意義。

IDEA № 24
攝影雕塑 PHOTO-SCULPTURE

攝影與雕塑的關係一開始是爲了方便所做的安排：攝影師需要模特兒，而雕塑能比大多數人站立不動更久。久而久之，兩者結合得更加緊密，建立起長久的親密關係。

19世紀藝術家工作室中常見的石膏模型，成爲最早的攝影主題之一。它們的三維外形變成人類和自然界的替身。攝影師藉由研究不會動的形狀，學習如何將形狀和量體轉移到照片的二維表面。此外，攝影師透過雕塑觀察如何布置人物、表現紋理，以及創造明暗圖樣。貝亞德（Hippolyte Bayard）的1850年作品《與石膏模型的自拍照》（*Self-Portrait with Plaster Casts*）可能是在戶外拍攝，以確保光線足夠。在照片裡，這位攝影師坐在幾個看似沉重卻彷彿漂浮在空中的雕像當中。這張圖片沿用他在其他石膏模型攝影習作中遵守重力的布置，但採取幽默又諷刺的手法拍攝。這個影像的成功之處在於攝影擁有寫實能力，但我們又知道古典雕像不可能漂浮在空中，兩者之間形成了某種張力。

儘管大多數習作只是測試和實驗，但這個過程預測了這兩種媒材在20世紀構成特殊的結合。舉例來說，羅馬尼亞出生的藝術家布朗庫西（Constantin Brâncuşi）爲自己的雕塑拍攝了一千多張照片。他不僅用這種媒材記錄作品，而且強烈地傳達了自己的詮釋。

以攝影擷取怪奇事物，是20世紀初超現實主義運動的主要題材。曼雷（Man Ray）爲以希臘神話半人半牛怪物命名的超現實主義刊物《牛頭怪》（*Minotaure*）創作時，呼應貝亞德巧妙的手法，將攝影與雕塑結合在一起。他運用光和陰影將女性身體變成略帶不祥感的怪異形狀，並拍攝成似乎正在改變性別和物種。女性的頭部隱沒在黑暗中，她的手臂正慢慢變形成角。這個非人非獸又兩者均是的形體影像，象徵攝影與雕塑結合成新的混雜媒材。

貝亞德以攝影爲主業，但在作品中添加雕塑的概念。曼雷以降的藝術家則不設定自己的主要創作媒材。事實上，20世紀末，在行爲藝術和裝置藝術盛行及**虛構攝影**（**fabricated to be photographed**）運動的推動下，攝影雕塑進一步成長與演化。

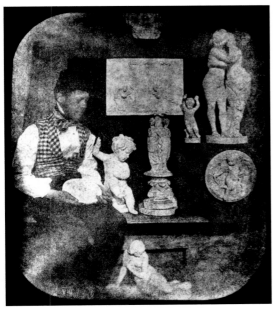

在貝亞德的1850年作品《與石膏模型的自拍照》中，雕塑似乎違反重力。他可能想藉此呈現相機能使虛僞的事物看來眞實。

IDEA № 25
教化 MORALIZING

運用攝影來影響大眾的道德決策始於1860年代，當時有一項大規模宣傳活動，藉由模仿極受推崇的繪畫和雕刻的教誨性內容，讓大眾更進一步了解攝影的價值。從此之後，公共服務公告、宣傳和廣告開始普遍上演照片宣講。

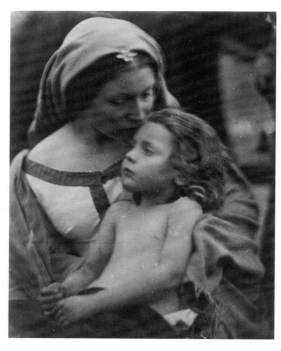

19世紀發明的攝影，在卡麥隆（Julia Margaret Cameron）的1865年作品《幸福》（*La Beata*）中，以某種方式創造出耶穌幼時與母親間的慈愛，觀看者並未抱持反感。這張照片給人的感受和同主題的繪畫完全一樣。

1861年，倫敦肖像攝影師休斯（Jabez Hughes）出版關於攝影實踐型態的簡明摘要。他提到，攝影包括真實攝影、藝術攝影，以及新的「精緻藝術攝影」，這類攝影比其他兩者更加高向，目標是教育、淨化和提升觀看者。精緻藝術攝影的實踐例證是雷蘭德（Oscar Rejlander），他的《兩種生活方式》（*The Two Ways of Life*）雇用許多演員入鏡，模仿文藝復興時期畫家拉斐爾（Raphael）的《雅典學院》（*The School of Athens*）。這張照片是以三十張不同的負片分別沖印在一張很長的長方形感光紙上組成，畫面中一邊是正直的年輕人選擇家庭和努力工作，另一邊則是意志薄弱的浪子受到誘惑而放浪形骸。這個影像中毫無遮掩的裸體臭名遠揚，直到維多利亞女王購買這幅作品的副本送給大力支持攝影的亞伯特親王，才為它平反。

詩評家波特萊爾（Charles Baudelaire）或許認為精緻藝術攝影是通俗化的繪畫，但這種類型以許多形式延續了整個19世紀。即使是賞心悅目、不受時間影響的風景，或是畫意攝影中的夢幻女性，也都帶著些許高尚的教化意味。照片逐漸取代報章雜誌廣告的線條畫時，針對女性購買者製作的文字與影像宣傳活動強調女性有責任購買產品，養育小孩和維持孩子的健康

（參見**促銷圖片**〔**pictures that sell**〕）。

二次大戰時，由於男性被徵召入伍，許多女性接替傳統上由男性擔任的工作，香菸廣告也宣揚吸菸是男女平等，甚至是愛國的舉動。20世紀最後數十年，維珍妮淡菸（Virginia Slims）的廣告也搭上男女平等的理想，打出活躍女性的照片，旁邊加註了一句話：「寶貝，妳跨出了一大步。」即使支持吸菸的態度從1980年代開始逆轉，反對吸菸、飲酒和危險性行為宣傳活動中使用的文字和照片技法卻往往相當拙劣，例如小孩懇求父母戒除不良行為等等。

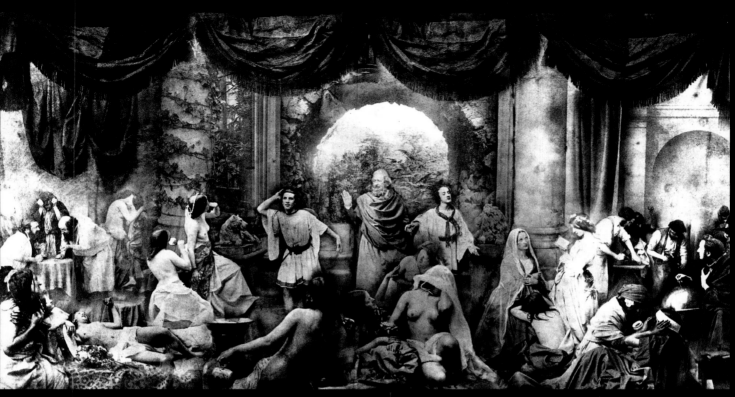

上圖：雷蘭德的 1857 年作品《兩種生活方式》主題具教化性，最後克服大眾對坦率不諱的放縱場景的反對。

右圖：慈善機構巴納多（Barnardo）的 1999–2000 年宣傳活動試圖以這類具爭議性的影像證明，毒癮等苦惱對人類而言並非與生俱來。

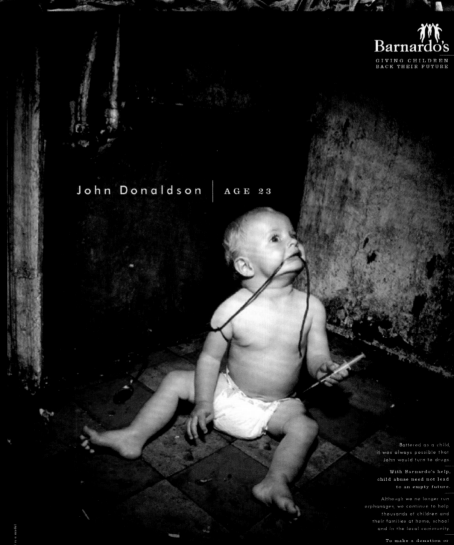

John Donaldson | AGE 23

Battered as a child,
it was always possible that
John would turn to drugs.

With Barnardo's help,
child abuse need not lead
to an empty future.

Although we no longer run
orphanages, we continue to help
thousands of children and
their families at home, school
and in the local community.

To make a donation or
for more information
please call 0845 844 01 80.

www.barnardos.org.uk

藝術還是色情？

學院裸照 THE ACADÉMIE

學院裸照是名義上供藝術家或藝術科系學生使用的裸體照片。這類稱為「自然研究」（études d'après nature）的影像當然有部分是用於研究人類的解剖構造，但也有許多銷售到藝術市場以外的地方，而且可能違反法律。

攝影發明之前，藝術學院的收藏品有時包含裸體雕刻和裸體版畫。這些稱為「學院裸照」的影像通常有著固定風格：也就是說，它們呈現的裸體（nude）和文藝復興或巴洛克藝術描繪的裸體相同。學院裸照大多描繪女性裸體，男性裸體很少見。

攝影發明後不久，就開始有人製作裸體照片，有時是為了提供給特定藝術家，但也會做一般商業銷售。法國畫家德拉克洛瓦（Eugène Delacroix）曾以自己著名的侍女（或侍妾）畫為基礎，拍攝出獨一無二的銀版學院裸照。這些照片非常昂貴，當時一般學習藝術的學生負擔不起。但到了1850年代，紙質照片逐漸普及，學院裸照變得較便宜、種類更多，數量也大增。

攝影問世之前，法國有各種約束色情圖片的法律和程序。舉例來說，裸體影像必須送交內政部或警察局審查，才能合法銷售。呈現完整正面的裸體影像不一定會被禁，而是在道德上應該受到指摘，或是描繪不自然的姿勢時才會遭譴責，但這些尺度基本上不可能在摘要中加以定義。

影像如果標示為研究輔助資料或是人體解剖解說，比較容易通過審查。因此，許多裸體照片紛紛加註「自然研究」這個文雅的形容詞，專精於拍攝這類自然研究的攝影師，從1850年代開始快速增加。他們在裸體照片中添加常見的藝術配件，例如柱子、希臘花瓶、羅馬寬劍、著名雕像的石膏模型、中世紀盔甲、繪畫、魯特琴和大量布幔等。他們偶爾還會用半透明的布料覆蓋，使人物的身材若隱若現。

從巴黎警察局目前仍保存數量龐大的1850年代和1860年代影像看來，當時要不是在巴黎學習藝術的學生突然增加，就是這類學院裸照在藝術領域之外擁有眾多愛好者。儘管我們在法律上無法明確劃分藝術裸體習作與描繪及引發觀看者性慾反應的影像，但這些自慰、性交和立體色情照片其實稱不上藝術。儘管如此，它們仍然可以合法製作及銷售。一些攝影師曾經因為裸體作品而被罰款或入獄，不過這些懲罰並未影響巴黎成為裸體照片的國際供應者——雖然沒有受到普遍認同，但這確實是早期攝影工業化的重要部分。

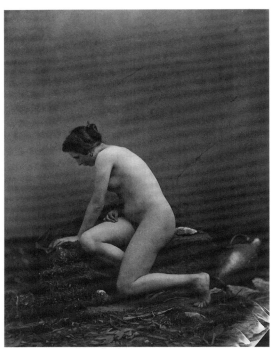

儘管對攝影是否能成為藝術感到懷疑，德拉克洛瓦仍然運用奧利佛（Louis Camille d'Olivier）拍攝的一些照片，包括《女性裸體》（Nu Féminin, 1855，最上圖），繪製預備性習作（上圖）。

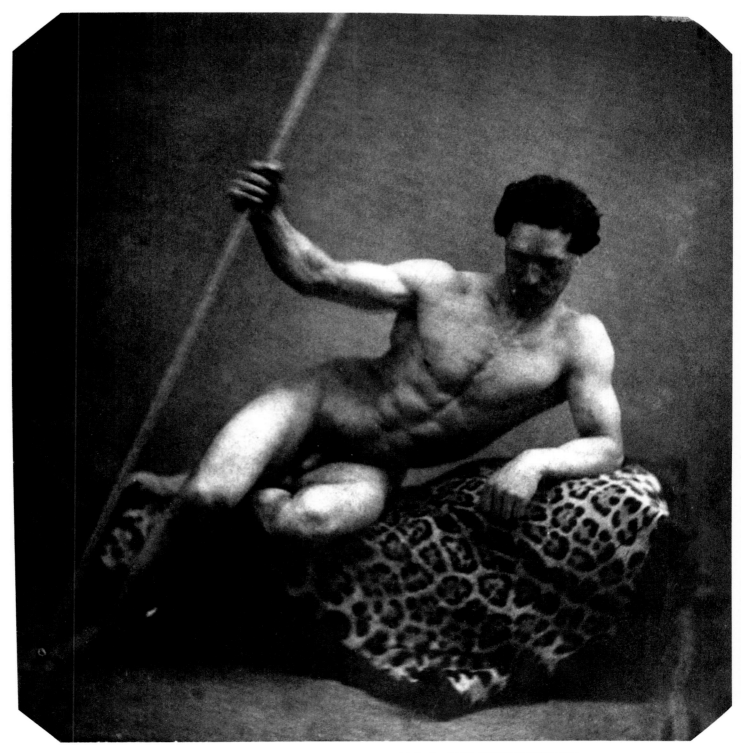

「裸體影像必須送交內政部或警察局。」

雖然德拉克洛瓦攝影集（1853–54）中的這張學院裸照是杜流（Jean Durieu）為藝術家設計，但照片中的長矛和豹皮等男性象徵，預示了19世紀後半同性戀攝影的元素。

交換面貌

名片照 CARTES DE VISITE

在空白名片貼上拇指大小照片的做法，1860年代曾經風行一時。在這股稱爲「名片瘋」的大規模熱潮中，製作、銷售和交換的這類小圖片多達數億張，維多利亞女王更是十分普遍的照片主題。

這股熱潮的開端其實是爲了降低照片的成本。1854年，法國攝影師狄斯德利（A.A.E. Disdéri）獲得每次只讓一小部分攝影底片曝光的專利，可在同一張攝影底片上拍攝許多張不同的照片。用這種方式製作的名片照不是人物特寫，而是與相機有一段距離的站姿或坐姿照片，免除了耗時又昂貴的修片程序。

然而，名片照缺少親密感，多了幾分矯揉造作。這類照片在攝影棚拍攝，有背景、布幔、家具、地毯、盆栽、柱子、壁爐、時鐘、樂器和動物（活的動物和填充玩具），讓客戶布置出符合自我形象、興趣喜好、社會地位和富裕程度的視覺展現。有些攝影棚甚至出租華麗服裝，供被攝者完成圖片。

可以想見，名片照能滿足一般大眾變得富有、具吸引力和受歡迎的幻想。即使每個人都這麼做，僞裝生活仍然充滿樂趣。不過，眞正富有、俊秀、具吸引力和受歡迎的人爲什麼也覺得需要製作這類照片，一直沒有明確的解釋。大頭貼或明信片等其他大眾照片熱潮，並沒有擴及富有族群。但19世紀中葉約十年的時間，大眾不僅製作自己的名片照，也收藏與交換熟人和不認識的名人的名片照。在客廳的照片本裡，名人照片和隔壁鄰居的影像放在一起，政治人物穿插在遠親的照片之間。公眾人物、貴族、政治人物、軍人、演員等，都製作名片照，也購買許多圖片分送他人。皇室成員的名片照相當暢銷。兩年之

內，維多利亞女王的名片照賣出了三百萬至四百萬張。

名片瘋反映出大眾普遍體認在逐漸邁向精英領導的世界中，流動性的社會認同開始浮現，以及渴望見到、進而認識有錢人和名人。名片照將攝影定義爲供大眾接近有力人士的虛擬管道。因此之故，名片照成爲社會和政治權利的重大象徵。

無論潛在理由爲何，有錢人和希望出名的人爭相製作名片照。沒有可以分送的名片照，就像現在沒有臉書專頁一樣。就某種意義來說，索取一個人的名片照，就如同在網路上加爲好友。然而，刪除好友比較隱密。但臉書可以讓使用者隨時更改狀態和傳送訊息的即時能力，已使名片照交換顯得古老過時。

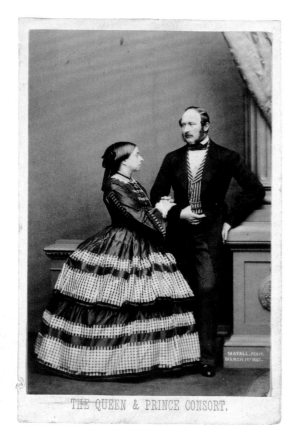

THE QUEEN & PRINCE CONSORT.

上圖：英國皇室夫婦的照片，例如馬耶爾（J.J.E. Mayall）於1861年拍攝的這張維多利亞女王與亞伯特親王圖片，銷售了數百萬張，帶動的熱潮自1860年代至今未歇。

下圖：特殊設計的相機藉由開關鏡頭，在一張攝影底片上拍攝四、六或八張影像。發明這種方法的狄斯德利使用圖中1854年製造的相機拍攝名片照，例如嘉布瑞莉公主（Princess Buonaparte Gabrielli）的名片（c.1862）。

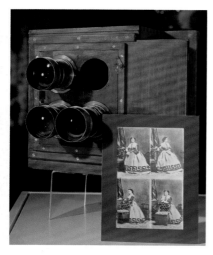

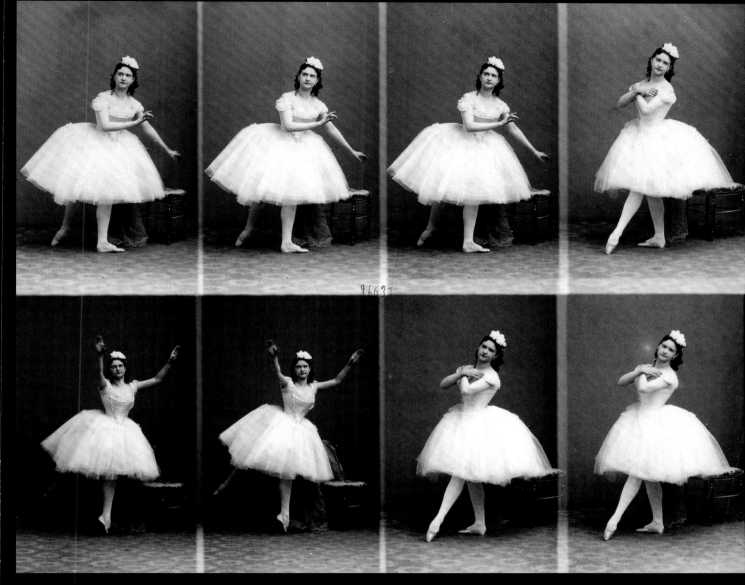

狄斯德利的芭蕾舞者多重肖像照題爲《佩蒂帕》（*Petipa*, c.1862），主角是法國著名舞蹈大師和編舞者。表演工作者和公眾人物常製作大量名片照來分送或銷售。

1904年，史泰欽（Edward Steichen）在《紐約市熨斗大廈》（*Flatiron Building, New York*）的白金照片上放置藍色的重鉻酸鹽膠質薄膜，使黃昏景色看來如夜晚一般。

最上圖：當代攝影家史都華（Hamish Stewart）使用重鉻酸鹽膠質顯影法，例如2009年這張澳洲中北部艾勒里溪（Ellery Creek）大水潭的圖片。紅棕色強化了此地的風景，當地原住民在這片景色中構思出他們的創世神話。

上圖：在這張刊載於1904年《攝影作品》期刊（Camera Work）的重鉻酸鹽膠質影像《掙扎》（Struggle）中，德瑪奇展現出想讓攝影更接近繪畫和圖畫等手工作品的渴望。橙色色調很類似藝術家在素描中常用的粉彩筆色彩。

在印相時繪畫

IDEA № 28
重鉻酸鹽膠質顯影法
THE GUM BICHROMATE PROCESS

對於希望攝影眞正成爲藝術的人而言，重鉻酸鹽膠質顯影法帶來了希望和助力。這種顯影法必須親自動手，不僅讓攝影者能在印相時添加色彩，還能像在畫架上作畫一樣，做出色彩塗抹、層疊和紋理效果。

維多利亞時代水彩繪畫仍是頗受歡迎的休閒娛樂時，重鉻酸鹽膠質顯影法吸引了對於攝影過度客觀的寫實性，以及劣質立體照片和名片照瘋狂流行極度厭惡的族群。1830年代末發現重鉻酸鹽（有時稱爲dichromate）具有感光性後，便將它與明膠或水溶性阿拉伯膠等膠質混合，放置在負片下曝光，製作成印樣（參見**實物投影**〔**photogram**〕）。負片最亮的地方，膠質的硬化程度最高。

膠質顯影法有幾項顯著的優點。攝影者可在膠質中加入顏料，進而在照片上添加色彩。此外，由於使用的物質會硬化，因此攝影者可去除影像中不滿意的部分、重新塗佈感光物質及重新印相。重新印相時通常會使用不同色彩的顏料。這種顯影法搭配數次水洗、柔化的形狀和混合色調，使製作出來的最終影像相當接近手工作品。再者，重鉻酸鹽膠質印相不需要暗房來處理。

就其本身而言，重鉻酸鹽膠質印相不同於一般照片，它與自動程序相去極遠，但成果令人欣賞。這種方法必須投注時間和熱情，與商業化印相有所區別，因此在20世紀剛開始時廣受喜愛，支持者眾，特別是在畫意主義（Pictorialism）和**攝影分離派**（**photo-secession**）等藝術攝影運動中。法國攝影家德瑪奇（Robert Demachy）撰寫了許多關於這種顯影法的文章，並且探索它的極限，創作出許多傑出作品。

重鉻酸鹽膠質顯影法與攝影問世後一世紀內出現的許多技法一樣，今日已成爲所謂的「另類攝影法」，也就是軟片或數位攝影規範之外的方法。當代的膠質照片創作者盛讚它是豐富又具表現力的數種媒材的混雜，包括圖畫、水彩、版畫，當然還有攝影。膠質印相的製作步驟緩慢又審愼，時間長達數天甚至數週。就如許多另類攝影方法一樣，膠質印相法滿足創作者對親手接觸照片的需求。照片成形時出現的驚喜，使它更像工藝，也顯得與瞬間即得的數位攝影大相逕庭。

IDEA № 29
白金印相法 PLATINUM PRINTS

白金擁有相當寬廣的灰色中間階調，其多樣性和微妙程度不遜於灰貓毛皮的漸層。19 世紀時，藝術攝影家從白金當中發現了新的表現形式，其視覺複雜度和花費使這種媒材遠超越一般大眾的品味和財力。

攝影發展初期，試圖留存影像的先驅研究了銀、鐵和白金等各種金屬的感光性。當時銀略勝一籌，但零星的白金攝影實驗讓白金攝影法保留下來。早期的白金照片儘管美麗，卻很危險。為了製作感光紙，必須將一張張紙浸泡在沸騰的化學藥劑中。直到這種印相法標準化，以及白金相紙上市後，攝影家才開始認真探究其獨特的階調和細節。

19 世紀最後數十年，分屬文化界和科技界的兩個事件，聯手使白金照片成為最受推崇的攝影法。白金相紙的製造廠商採用可在室溫下顯影的新技法，讓白金印相法更具吸引力。在此同時，有志於攝影藝術的攝影師認為這種媒材未來終將因為大眾傳播媒體（參見**美學**〔**aesthetics**〕）而陷入平凡和粗俗。然而，白金是穩定又能長久保存的攝影形式，完全不同於**名片照**（**carte de visite**）和**立體照片**（**stereograph**）等帶動流行風潮，卻難以長久保存的劣質**蛋白**（**albumen**）照片。結果，白金似乎成為在實體上和心理上對抗粗俗照片的堡壘，讓精英攝影家確信自己的作品、自己的精緻藝術哲學和社會地位，都能比 1860 年代的劣質攝影和未來可能吸引大眾的任何照片流行風潮存活得更久。

白金印相法是畫意攝影運動的主要創作方式，普及程度一直延續到 20 世紀初的分離派運動。白金照

片偶爾會利用**重鉻酸鹽膠質顯影法**（**gum bichromate process**）染色，為原本就相當昂貴的媒材增添手工感。一次大戰時，以白金來製造炸藥觸媒的需求大增，許多白金相紙公司因而停止營業或大幅減產。儘管如此，某些重度愛好者仍有辦法進口需要的材料。

白金印相法一直沒有完全消失。製作這種照片的時間和金錢投資不菲，但從影像品質看來相當值得。以白金照片呈現美國西部風景特色和微妙光線的做法，已經持續逾一個世紀。白金照片的外觀使光線宛如觸摸得到的蒸汽，因此成為改變和失去的象徵——這些複合的概念在這個地區的歷史中展現無遺。

白金照片的分離感源自其影像似乎深入紙張纖維。這種照片與較常見的黑白影像最令人驚訝的對比，可能是 20 世紀末頗具爭議性的藝術家梅普索普（Robert Mapplethorpe）將自己的裸體照片製作成白金照片，使裸體照片的性表徵淡化為具有脆弱性。

最上圖：艾蒙生（Peter Henry Emerson）的 1886 年作品《滿是燈心草的河岸》（*A Rushy Shore*）中，細長的燈心草充滿前景和中景，使影像變得平坦，形成接近抽象的效果。

上圖：克里夫特（William Clift）於 1981 年在法國維西（Vessey）拍攝女兒卡羅拉（Carola）的肖像照，展現深厚功力，使白金照片的色調極富表現力。

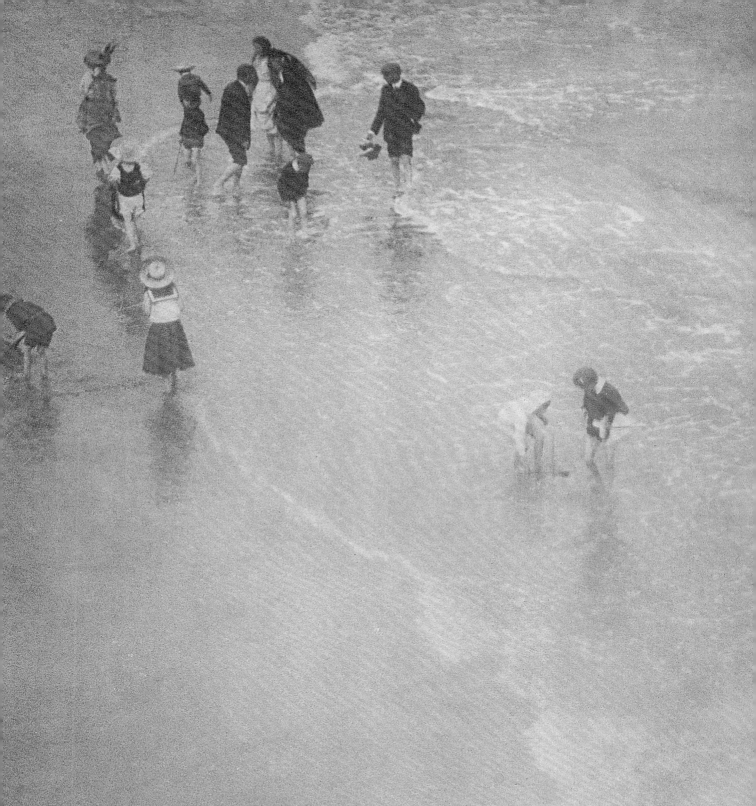

在阿布特納（Malcolm Ar-
buthnot）的1910年作品
《海邊》（*By the Sea*）中，畫
面俯瞰著海岸邊赤腳散步或
尋找貝殼和海玻璃的遊客，
底端保留了一大塊尚未探索
的海洋，彷彿深海蘊藏著什
麼祕密。

上圖：戴維森（George Da-
vison）於 1889 年拍攝這片
不起眼的洋蔥田，相機本身
的模糊焦距特性形成的虛飾
朦朧影像，當時深受喜愛。

右圖：當代實驗攝影家史泰
芬努提（Massimo Stefanut-
ti）專注於探索針孔相機的
失真。他在 2004 年的作品
《自拍照》（Self-Portrait）
中，讓針孔本身的廣角視野
創造出歷久彌新的「大腳
丫」圈內笑話。

IDEA № 30
針孔相機 PINHOLE CAMERAS

針孔相機沒有鏡頭又不容易對焦，卻是攝影界最重要的大眾
化器材之一，從精緻藝術家到小學生都會使用。即使到了數
位時代，小學生仍會用圓柱形燕麥罐製作針孔相機。

自製針孔相機相當多樣化，
從簡單的紙盒改造到可愛的
手工木製器材都有。

儘管針孔相機與暗箱（camera ob-scura）有關的說法一直存在，但兩者其實完全無關。針孔相機沒有鏡頭，只在一張感光材料的對立面有個細小平滑的針孔大小開口。攝影發明之前，暗箱已經存在許久，對攝影的發展有重大影響，針孔相機出現的年代絕不可能早於攝影。

軟片相機或數位相機都能快速地清晰對焦及記錄精細的細節，相較之下，慢吞吞的針孔相機必須曝光很長時間，也沒有鏡頭可使焦距更加清晰。針孔相機很難拍不好——但這是因為針孔影像原本看來就「不好」。針孔的魅力就在於其過程呈現在最終影像中。

針孔影像呈現發散的特質，因此今昔一些攝影家稱它為「自然相機」。這種相機能模仿眼睛看東西的方式，同時以自然界的微妙光線和紋理創造出視覺象徵。無論這個概念多麼難以掌握，長久以來，針孔相機一直是溫和的反權威攝影形式。在畫意攝影運動中，針孔相機由於所謂的印象主義光學特質而受到重視（參見美學〔aesthet-ics〕）。而在快照時代，它也因為慢動作行為方式而備受好評。諷刺的是，反商業化的針孔相機從1880年代開始商業化生產，許多產品今日仍持續製造。每年4月的最後一個星期天，會舉辦宣揚平等主義的「世界針孔日」。

針孔的視覺語彙補足了其他軟片相機的不足之處，不論是純屬偶然（例如黛安娜相機〔Diana cam-era〕）或透過設計（例如Lomo相機），漏光、影像失真和其他問題反而成了驚喜和不同的可能性。對了，Photoshop也能把你的速寫照片即時變成針孔影像，完全忽視針孔攝影的基本原則：好作品需要時間醞釀。

左圖：在這張名為《家族相似性》（*Family Likeness, 1866*）的比較與對比迷人習作中，雷蘭德（Oscar Rejlander）讓年輕的被攝者衣著和臉部表情，與1784年的一幅祖先畫像一模一樣。

上圖：勒克斯的2005年作品《莎夏和露比》（*Sasha and Ruby*）讓觀看者分析兩位被攝者之間的關係。她們看起來非常像，但情緒似乎差異很大。

IDEA № 31
相似性 LIKENESS

相似性的概念早在攝影發明之前就已存在，並且很快被肖像攝影吸收。本質上，相似性是被攝者的視覺詮釋，透過外貌來表現其舉止和性格。

肖像攝影向來是權衡的產物，考量因素包括外貌、個人偏好、公眾聲譽，以及盛行的地區風格或藝術風格。優異的相似性創造能力可以提升攝影師的評價，超越其他只會讓人們穿上出租服裝，四周擺著華麗俗氣的道具，僵硬地站在相機前，拍攝公式化照片的攝影師。

在攝影棚拍攝的全家福照片往往展現出親近和感情，但這些面向的重要程度通常不及呈現家族相似性。對於最早擁有攝影肖像的世代而言，這種媒材最重大的成就就是捕捉到桃樂絲姑媽的臉頰或查爾斯叔叔的額頭這類轉瞬即逝的相似外貌。尤其是在20世紀，家庭變得更加流動分散，遷移到其他城市或甚至其他國家，家庭相簿在重重變化中顯得恆久不變而備受珍視。

被攝者必須信任攝影師能由其外表創造出自我的象徵，相似性才可能存在。康寧漢（Imogen Cunningham）為前嘉年華明星莉芭瑞（Irene 'Bobby' Libarry）拍攝肖像時，巧妙地在私人與公眾間維持平衡。這位女性身體裸露帶來的偷窺快感，在她直視相機的眼光下消失殆盡。另外，莉芭瑞的左臉隱藏在深沉的陰影中，暗示觀看者雖看得見她的身體，卻看不見完整的她。

揭露與隱藏之間的競爭，加強了相似性的視覺效果。勒克斯（Loretta Lux）的雙人肖像中的雙胞胎，饒富趣味地呈現出家族相似點和感情等早期肖像的主要題材。在大範圍後製照片編修過程中，勒克斯讓這張圖片擁有生硬的數位化清澈感和超俗的均勻光線。儘管影像清澈明晰，同時略微放大孩童的頭部，強調她們的凝視，這幅肖像仍然透過尋常畫面傳達身體的隱藏意義，瓦解了相似性的傳統。觀看者只有分身（doppelgänger）這類文化參照，但哪個小孩是本尊，哪個是分身？最後，勒克斯完全顛覆了相似性，不只提出對這個主題的詮釋，還為觀察者的內心獨白提供開端。

「被攝者必須信任攝影師能由其外表創造出自我的象徵，相似性才可能存在。」

康寧漢在她去世後才出版的著作《九十之後》（After Ninety）中，率先將美國老人描寫爲擁有有趣生活經驗的迷人個體。從她於 1976 年爲莉芭瑞拍攝的肖像即可看出這點。

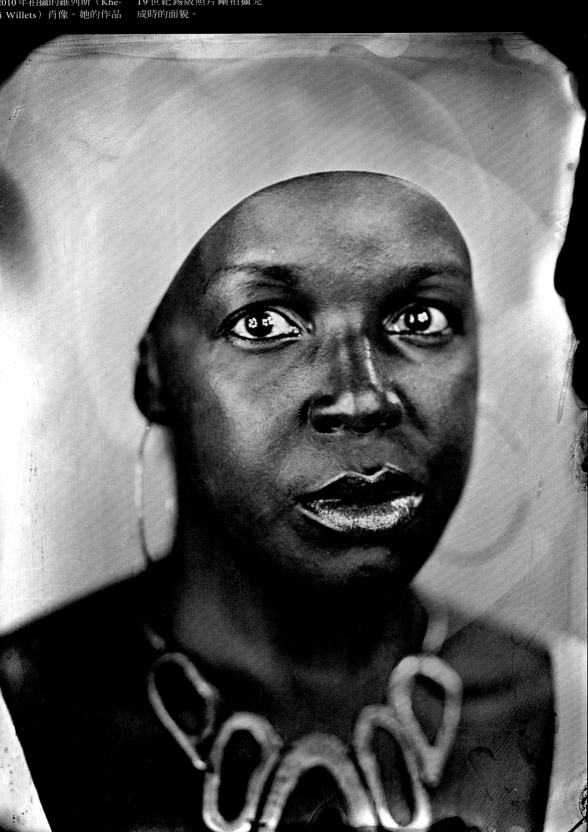

安德森—史塔利經常以錫版攝影術拍攝肖像，就如她於2010年拍攝的維列斯（Kheli Willets）肖像。她的作品沒有受時間和顏色變深的清漆影響，讓我們得以一窺19世紀錫版照片剛拍攝完成時的面貌。

工人階級對銀版攝影術的回應

IDEA № 32
錫版攝影術 THE TINTYPE

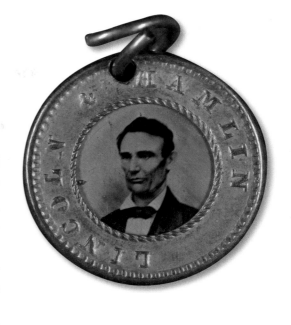

19世紀中葉的「錫版攝影術」這個名稱並不正確：它的材料是鐵，而非錫。但錫版攝影術成本低廉、製作快速，因此成為一般大眾拍攝肖像時的選擇。這種方法也促成了政治宣傳活動徽章的普及化。

成本低廉的錫版攝影術（起初稱為 ferrotype）在1850年代發明於法國，但後來在美國較為風行，是史上獨一無二的**直接正像（direct positive image）**攝影法。攝影師拍攝錫版照片時，先在薄鐵片上塗一層厚厚的漆。塗層接近乾燥時，將鐵片浸入感光材料溶液，再很快放進相機中。拍攝完成的影像顯現並乾燥後，再將錫版正反兩面塗上有光澤的深色清漆。

拍攝錫版照片時，肖像被攝者必須保持靜止數秒鐘，再將拍攝的影像拿進暗房快速顯影。錫版攝影術工作室的客戶從就座到取得完成的照片大概只需花費十至十五分鐘，使錫版照片成為都市衝動性購買產品。錫版照片通常和**銀版攝影術（daguerreotype）**照片一樣會襯邊裝框，但裝在紙製封套內的小尺寸錫版照片也能像護身符一樣隨身攜帶。錫版照片還能製作成耳環或錶鍊裝飾等首飾。許多人製作稱為「珍品」（gem）的小尺寸錫版照片，收藏在相簿中。

雖然錫版影像無法複製，但可使用配備多枚鏡頭的相機，一次拍攝數張肖像。政治宣傳活動徽章就是以類似的程序製作。林肯於1860年競選總統時，曾經製作錫版照片徽章。美國南北戰爭時，林肯陣營的士兵也很喜愛錫版照片，因為它很輕，可放在信件中一同郵寄。錫版照片攝影師將相館設在部隊附近，拍攝對象大多是穿著制服、姿勢僵硬的年輕人。

儘管在19世紀最後數十年，**銀鹽印相法（gelatin silver print）**因為能以單一影像製作多張副本，普及程度因而超越錫版照片，但濱海度假村和地區市集仍可看見錫版攝影術的蹤影。這些場合的客戶可能選擇千奇百怪的背景和時代服裝來拍攝肖像。不過錫版攝影術不只是一種新奇物品。當代攝影家使用這種媒材，改良其傳真度，取消以往會使影像變暗的清漆。事實上，安德森—史塔利（Keliy Anderson-Staley）工作時，經常讓感光乳劑不完全覆蓋攝影底片，使不規則的空白邊緣呈現這種媒材的特性。

上圖：報紙還難以印製照片之前，以錫版照片製作的宣傳活動徽章和別針，讓選民能夠看見公職候選人的長相，如這枚1860年競選徽章上的林肯肖像。

下圖：柏格史崔瑟兄弟（Bergstresser brothers）在波多馬克陸軍營地中設立臨時攝影棚。據估計，1862-64年，他們每天拍攝超過一百五十張照片。

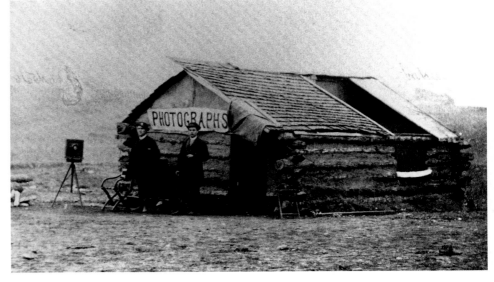

相機是客觀的視網膜

犯罪現場攝影已成為刑事司法中的專門工作。

證據 EVIDENCE

攝影發明之後，很快就被視為客觀的現象見證人。對科學家而言，它不受錯覺和情緒影響，比肉眼更加優異。可惜的是，攝影公正不阿的形象經常被沒有確實根據的想法利用，藉以取得大眾信賴。

我們很容易以為攝影提供精確且客觀呈現的證據，因而改變了科學，但其實是科學將攝影的感知功能塑造成呈現事實的機器。攝影發明之前，科學家有時會用暗箱（**camera obscura**）來複製標本。他們認為嚴謹地描摹投射的影像，比藝術家繪製的圖畫更加精確。藝術家所受的風格化訓練和癖性不僅沒有幫助，反而對客觀的再現造成干擾。

科學必須使證據不具主觀性和理想化，因此利用攝影具有中立視覺，以及大眾認為攝影是一種機械化自動呈現的形式的想法。事實上，我們之所以認為攝影作品能提供客觀的證據，所依據的只是一套想法，而不是出於它提供的影像品質。因此，模糊的早期生物樣本照片，評價往往比同一物品的詳細圖解更高。1845年，法國科學家多內（Alfred Donné）發表借助顯微鏡呈現的銀版照片，並表示這些影像十分正確，所以不受詮釋影響。

對於許多19世紀的科學家來說，科學攝影圖片的正確性，能完美地讓觀看者透過圖片看見他們當時所見的景象。宣稱攝影具有中立視覺，可以減少鉅細靡遺的檢視。因此，這種媒材成為從身體樣貌來定義族群的重要依據（參見**演化**〔**evolution**〕）。認為我們可藉由某些永久不變的生理特徵來辨別罪犯、娼妓和所謂墮落者的說法，依據的是經過精心篩選和修飾、特別強調這些人的生理與心理相似點的肖像照片。此外，攝影公正無私的名聲，更使它成為骨相學和催眠術等偽科學的最佳圖解媒材。再者，當然，讓一次大戰後的英國人相信，儘管剛剛歷經恐怖的軍事衝突，科丁利（Cottingley）附近的峽谷中仍然有身背翅膀的可愛小生物在嬉戲飛舞的，正是兩名兒童於1917年拍攝的妖精照片。

在我們的時代，過去的極端經驗主義已經消失，我們開始體認到，無論多有價值，相機影像既非自動產生，也不中立。另外，單一影像鮮少提供最佳證據。20世紀的科學家逐漸放棄尋找刻板印象，承認單一樣本的差異範圍，單一影像的力量因而大減。此外，以往對修片的嚴格禁止開始放寬，數位編修現在經常被提及和採用，以便使影像更清晰。為了讓觀看者了解這個過程，照片內容是遠方的恆星和行星時，除了比較漂亮的著色版本之外，通常還會提供處理程度最少的原始畫面檔案。

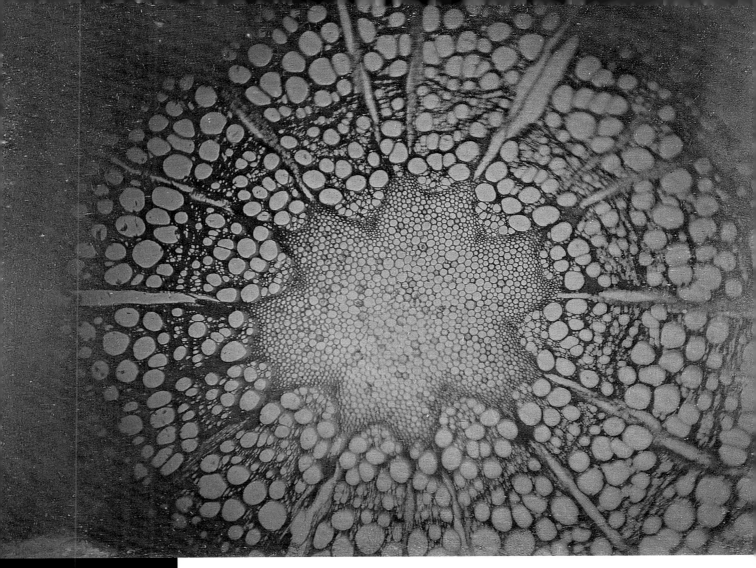

上圖：攝影問世後僅僅七個月，物理學家及數學家埃廷豪森（Andreas Ritter von Ettingshausen）就將這項新方法與顯微鏡結合，於1840年3月拍攝出炫目的鐵線蓮斷面影像。

右圖：朝物件發射電子束所得的電子顯微照片，能創造出十分精細的影像，例如這張拍攝於1989年的人類免疫不全病毒第一型（HIV-1）照片。

「無論多有價值，
相機影像既非自動產生，也不中立。」

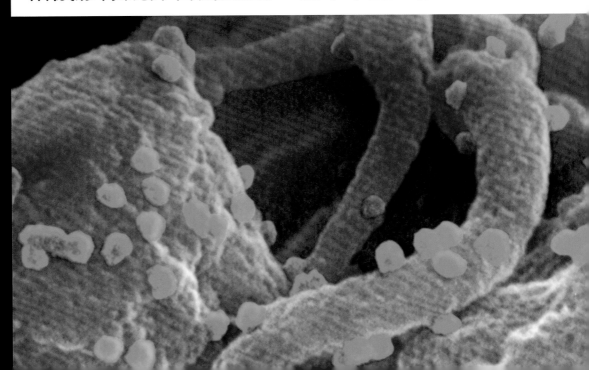

「達爾文借助攝影的客觀形象，
利用攝影爲他的想法披上眞實的外衣。」

維多利亞時代的藝術攝影家
雷蘭德曾與達爾文合作，拍
攝描繪人類情緒的影像。

IDEA № 34
演化 EVOLUTION

地球生物的演化基本上無法拍攝。但19世紀幾位科學家相信自己能拍攝出當代人類身體上殘留的演化痕跡。因此，這種攝影影像的用途代表攝影與科學之間的關係出現令人不安的重大改變。

在達爾文（Charles Darwin）的著作《人和動物的感情表達》（*The Expression of the Emotions in Man and Animals*, 1872）中，他以自己蒐集或拍攝的照片作為主要證據，證明人類的臉部表情是共通的，也就是大致上不受文化影響。達爾文特別強調，人類與動物的臉部表情持續不變的相似，充分證明人類由動物演化而來。

儘管許多科學家盡力使科學攝影不具主觀性且不受詮釋影響（參見**證據**〔evidence〕），達爾文仍然借助攝影的客觀形象，利用攝影為他的想法披上真實的外衣。他只拍攝和蒐集符合他的理論的影像，而不是以眾多不帶偏見的觀察結果和照片來建立理論。他聘請雷蘭德（Oscar Rejlander）等攝影師（參見**美學**〔aesthetics〕），拍攝實際的或編導式的特定情緒。雷蘭德相當投入工作，自己表演了許多表情，包括驚訝、噁心和蔑視等。

將對自己有利的照片偽裝成客觀科學證據的，不只達爾文一人。經常有人扭曲演化論，把非西方人描繪成天生較為低等或處於較低的演化階段，永遠不可能改變，需要教化和管理才能進步，藉此協助帝國主義者達成目標。知名瑞士生物學家阿格西（Louis Agassiz）相信有色人種永遠介於猩猩與文明人類之間，並且前往巴西尋找這個想法的

影像證明，可說是利用照片滿足自身目標中最惡名昭彰的例子。他可能以拍攝肖像吸引皮膚黝黑的女性來到攝影棚，再誘騙她們脫光衣服，讓他拍攝胸部，因為他認為胸部是巴西女性演化停滯的表徵。為了證明西方人的優越性，他將巴西女性的胸部與他視為演化理想典範的古典雕像人物的胸部做比較。這些照片從未發表，但包括達爾文在內的其他科學家都知道這些照片。著名思想家利用攝影來證明自己對人類演化的不同想法，代表這種媒材很快就成為各個領域中胸懷大志的科學家不可忽視的證明工具。

演化論逐漸轉化為社會達爾文主義時，越來越多人利用攝影，藉由可見的非西方人體推定，以具象方式說明適者生存。儘管這些理論現在已被拋入歷史的垃圾桶，殘存勢力仍於20世紀末引發強烈批評（參見**理論轉向**〔Theoretical Turn〕）。

藍普瑞（John Lamprey）在1868年的《民族學學會期刊》（*Journal of the Ethnological Society*）上發表了一篇篇幅不長卻影響深遠的文章，介紹如何使用網格來對比人體尺寸。網格成為人類學研究的特色，例如這張《馬來西亞男性側視圖》（*Profile View of a Malayan Male*, 1868-69）。

雞蛋供應蛋白相紙製程中的關鍵原料，因此雞也成為19世紀中葉蛋白相紙廣告的主角。

IDEA № 35

蛋白相紙 ALBUMEN PAPER

蛋白相紙，這種將感光化學物質溶解在蛋白中製作而成的相紙，是使攝影由愛好者的暗房和化學家工作室走入工廠的關鍵。工廠的小規模生產線流程，將相紙轉變成國際化商品。

早期的攝影作業十分繁瑣。越來越多影像製造者改用紙張印製作品的多份副本時，也試圖尋找掩飾或消除紙張紋理的方法。黏稠的物質或許是個可行的方法；甚至有人試過用蝸牛黏液當作介質，讓感光物質懸浮其中。最後，將玻璃版塗上**火棉膠**（collodion）取代了紙負片，但這種方法仍然相當麻煩。不起眼的蛋白似乎是簡單又具吸引力的印相方法——特別是如果有其他人能負責執行前置作業就更好了。

1850年代，法國和德國開始製造蛋白相紙，最後更遍及全世界的大小工廠。作業程序包括將蛋白與蛋黃分離、加鹽及打發，再等待蛋白回復液態。接著把特製紙張放在蛋白表面、晾乾、塗佈感光物質，最後送到攝影器材行和攝影師手上。這種紙稱為「印相紙」，因為攝影師只需將玻璃負片放置在上面，再加以曝光，就可製作出照片。

蛋白相紙加快了照片影像製作過程。想像一下，如果你每次要檢視檔案時都必須編寫電腦程式，那會有多麼麻煩。就某種意義來說，在工業化生產化學藥劑和感光紙之前，攝影師必須重複執行攝影發明者拍攝影像的許多步驟。從1850年代開始，直到1890年代被**銀鹽印相法**（gelatin silver print）取代為止，蛋白相紙的發明和流通不僅讓更多人投入攝影實踐，也使成本低廉的大量照片更加普及，例如19世紀中葉引發「名片瘋」的數百萬張名片照。

蛋白相紙普及帶來的另一個結果一直延續至今。蛋白相紙問世之前，大多數照片的表面沒有光澤；反之，蛋白相紙經常帶有光澤，這與它和蛋的淵源有關。這種光面照片顯現比啞光面照片更精細的細節，從19世紀至今一直受到許多人喜愛。儘管如此，一些攝影師和客戶卻對他們認為「俗豔」的光澤深感困擾。雖然蛋白相紙製造商跟隨市場潮流，推出雙層蛋白或雙倍光澤相紙，有些攝影師卻不屑使用這類產品，刻意使用**重鉻酸鹽膠質顯影法**（gum bichromate process）或**白金印相法**（platinum print）等其他攝影法，在強大的商業化潮流中強調自己對藝術的熱愛。

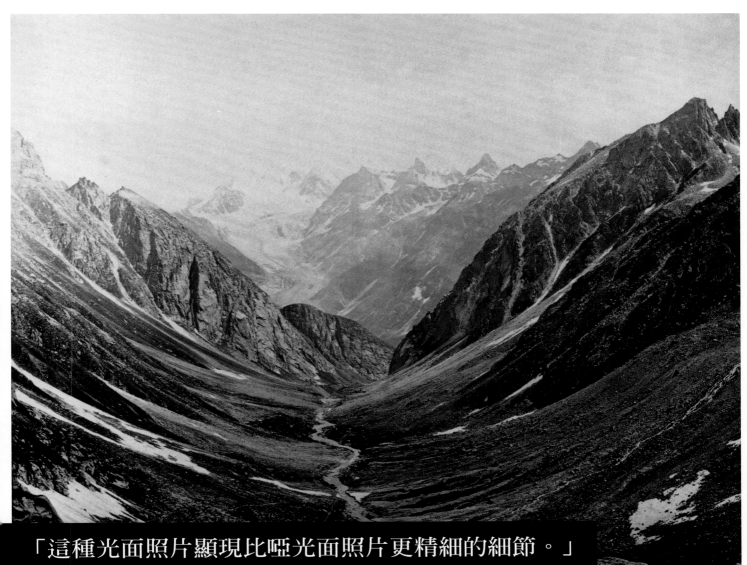

「這種光面照片顯現比啞光面照片更精細的細節。」

上圖：波恩（Samuel Bourne）使用預先準備好的蛋白相紙來印製他拍攝的喜馬拉雅山脈影像，例如1863–66年印製的《從斯皮提側赫姆達山口所見的山谷和雪峰》（*Valley and Snowy Peaks Seen from the Hamta Pass, Spiti Side*）。

右圖：攝影史學先驅艾德（Josef Maria Eder）在其1898年著作《攝影手冊》（*Handbook for Photography*）中，收錄了一張蛋白相紙製造過程中分離蛋白與蛋黃的圖片。

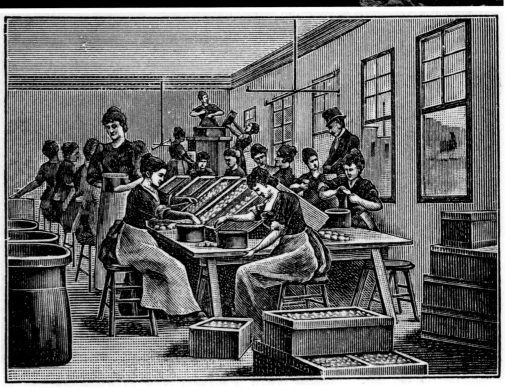

葛伊柯利亞的2001年影像作品《聖灰星期三》（*Ash Wednesday*）中，少年人物動作引人好奇卻難以理解。

IDEA № 36

敘事 NARRATIVE

雖然攝影像一面蘊藏回憶的鏡子，它的作用似乎僅限於自己的小圈圈。但攝影實踐很快使這種媒材的任務更上一層樓，從對於人和事物的有形描繪轉變爲視覺性的敘述和隱喻。

無論採用何種媒材，每一張圖像都是存在於一張錯綜複雜、未曾明言的假設和推論之網中。就這方面而言，攝影永遠不只是一面「鏡子」。從一開始，攝影者就藉由創造場景，使其中的元素既是自己本身又不只是自己，在作品中融入敘事和象徵主義。因此，加德納（Alexander Gardner）在作品《叛軍狙擊手之家》（*Home of the Rebel Sharpshooter,* 1863）中，重新布置了美國南北戰爭場景，使觀看者認爲這張照片同時具有寫實性和象徵性。他將一具屍體搬到石牆旁，用背包墊著頭部，使臉部朝向觀看者，以這具屍體作爲核心主題。斜靠著牆的步槍其實不屬於這名狙擊手，而是攝影師隨身攜帶的。狙擊

手的任務是偵察和攻擊敵方戰鬥人員，儘管不情願，但經常因爲勇敢和槍法高超而受欽佩。在這個編導式影像中，屍體不僅代表被擊敗，也代表盡忠職守，孤獨地死去。加德納不諱言曾經動手改變過場景，這麼做已經違反今日的新聞標準。相反地，他希望觀看者以一種象徵的方式來理解這個影像。

以簡單的視覺方式說故事仍是許多商業和業餘攝影的慣用手法，但一些攝影師將敘事變得複雜隱晦，以多張影像呈現，需要更深入地觀看和分析。在某種程度上，複雜性是爲了彌補攝影的靜止感，尤其是在電影、電視和錄像問世之後。觀看者欣賞細江英公（Eikoh Hosoe）由三十五張互不相關的系列照片所

組成的作品《鎌鼬》（*Kamaitachi*）時，一定很樂意詮釋它們的含意，而且知道這些故事永遠不完整。深沉的黑色和髒污的白色構成有時難以分辨的圖樣，強化了細江這件由日本神話、當代舞蹈及對核子戰爭的恐懼交織而成的作品。

當代攝影有時會排除敘事而僅召喚敘事性——也就是具有故事的特質，但沒有故事本身。在葛伊柯利亞（Anthony Goicolea）的作品中，人物似乎正忙著進行某種令人入迷的活動，但我們無法從影像中看出它究竟是什麼活動。場景中有一部分看起來很陰暗，一部分則似乎是兒童外出踏青。如果留意到圖片中是同一個小孩反覆出現，更增添這個影像的**超現實**（**the surreal**）

美國南北戰爭攝影師加德納
在其 1863 年影像作品《叛
軍狙擊手之家》中，刻意布
置一名戰鬥者的死亡場景。

「從一開始，
攝影者就在作品中融入敘事和象徵主義。」

感。此外，這個小孩也不是小孩，
而是已經長大成人的創作者，他不
僅是主角，也是影像的主導者。這
類用幾個人演出難以理解的故事，
畫面逗趣簡練的敘事照片，是 20
世紀末 21 世紀初的攝影特色。這
類照片與電影的相似之處，形成所
謂「導演模式」（directorial mode）
風格。

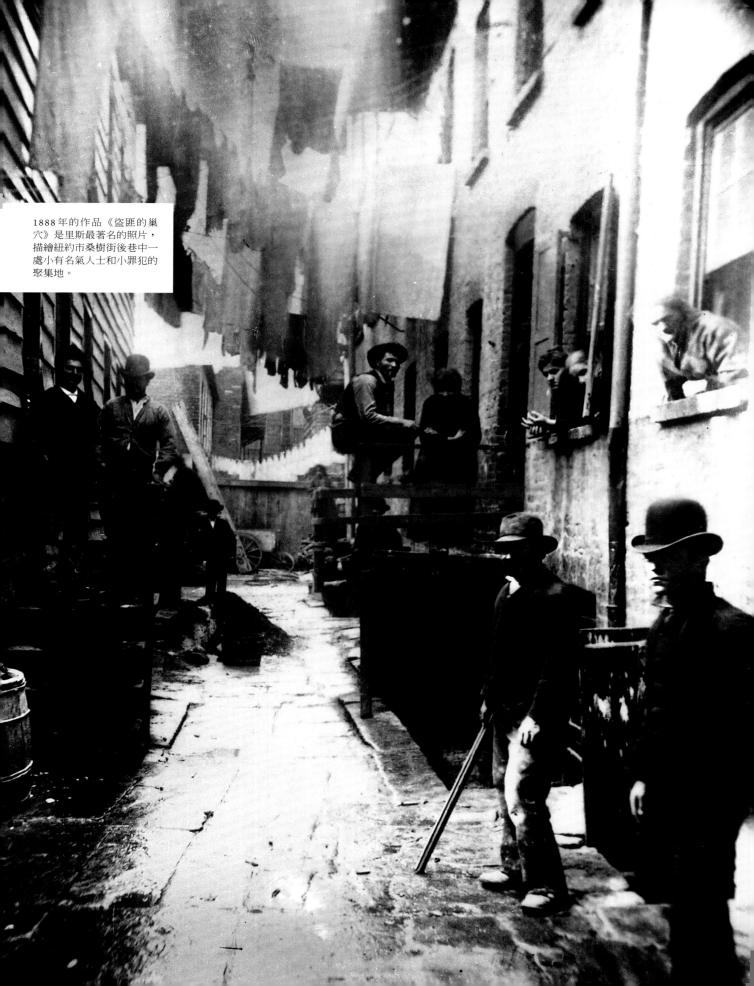

1888年的作品《盜匪的巢穴》是里斯最著名的照片，描繪紐約市桑樹街後巷中一處小有名氣人士和小罪犯的聚集地。

不只是襯托

IDEA № 37
背景 BACKGROUNDS

不論是攝影棚中手繪的背景幕，或是主體後方的場景，背景都是圖片中的重要元素。它可以溫和地強化影像，或甚至以更具吸引力的主題來取代觀看者通常認爲圖片主體所在的前景。攝影師可藉由在前景與背景之間建立視覺關係，使圖片更加豐富。

從一開始，攝影師就會爲棚內攝影製作簡單的或風景的背景，提供數種背景讓被攝者選擇。有些背景不著痕跡地透過象徵物凸顯影中人的相似點，有些則爲創造其他身分預做準備。相機技術隨著時間精進，鏡頭改良也提升了稱爲「景深」（depth of field）的背景清晰程度，並且讓背景成爲攝影師創意空間的一部分。攝影師可藉由調整景深來減少背景中無關又可能分散注意力的物件，或是強調近處與遠處物件之間的關係。

喀麥隆當代攝影家福索（Samuel Fosso）的作品《高爾夫球員》（*The Golfplayer*），兼具以上兩項特色。這張照片讓人回想到從前，拍攝全身照一定會使用手繪背景和影棚道具（參見名片照〔**carte de visite**〕），說明被攝者的興趣和熱望。福索同時身爲影像的主體和攝影者，滑稽地操弄攝影的寫實主義。他身上穿的是高爾夫球裝，但腳下的草地卻是皺巴巴的藍綠色布料，跟20世紀初大多爲黑白的肖像照片一樣。由於長期使用和接觸強烈攝影棚燈光而褪色的風景背景，象徵在相機前扮演某種身分的悠久傳統。

攝影師經常運用戶外場景的現場背景，以註解和塑造影像的意義。背景往往用於強調主體，但不是一定如此。在里斯（Jacob Riis）的作品《盜匪的巢穴》（*Bandits' Roost*, 1888）中，前景是男男女女在簡陋陳舊的啤酒店外休息，背景則是曬衣繩懸掛在建築物之間。與世俗的小巷相反，晾曬在繩子上的衣服雖然看來破爛，但在光線穿透下又顯得飄逸。連結圖片中各部分的元素，有時可能隱藏在背景中的角落。布列松（Henri Cartier-Bresson，參見**決定性瞬間**〔**the decisive moment**〕）精通於整合前景與背景。在他的作品《聖拉扎爾車站後方》（*Behind the Gare Saint-Lazare*）中，前景跳躍的人物吸引觀看者的注意。這個人的動作雖然優美，但他的腳快要踩入積水。即將來臨的厄運抓住了觀看者的目光。經過一段時間，當觀看者的眼睛在影像的其餘部分游移時，會看見一張跳躍的舞者或特技演員的海報，姿勢正好是跳躍的主角的鏡像。發現這點之後，這張圖片的意義從低俗的鬧劇變成愉悅地欣賞巧合，以及在火車站附近一處不顯眼的地方的日常生活所構成的視覺詩歌，這座火車站得名自曾經死後復活的聖徒。

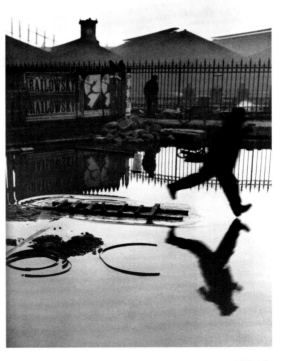

上圖：1932年，擅長運用視覺玩笑和巧合的布列松看著《聖拉扎爾車站後方》，發現這個「信心的跳躍」。

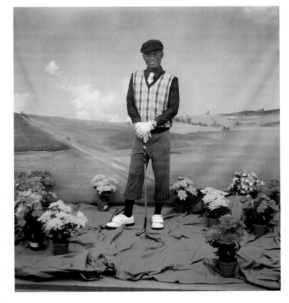

下圖：福索從十三歲開始擔任影棚攝影師，經常自己作爲作品的主角，就如這張1991年的《高爾夫球員》。

IDEA № 38
休閒旅遊 LEISURE TRAVEL

攝影、鐵路、輪船和中產階級正好同時在 19 世紀變得成熟。一次大戰後，汽車價格降低，進一步帶動了休閒旅遊，旅遊攝影隨之興起。

小型相機（small camera）發明之前，大多數遊客沒興趣帶著笨重的設備、攝影化學藥劑和攜帶式暗房外出旅遊。不過他們仍然希望擁有旅遊照片，而世界各地的攝影師也很樂意幫忙拍攝著名景點的標準畫面，製作成各種大小的照片。另外，許多人鼓勵遊客借助可取得的專業照片庫，製作屬於自己的旅遊相簿。以商業化方式生產旅遊照片，其結果必然流於與熱門旅遊景點的典型影像毫無分別，特別是埃及、義大利、基督教聖地、日本和美國西部等地。這些標準化圖片通常會標註「最棒的景」之類的說明文字，表示這個影像的拍攝位置是景色最好的地點。旅遊照片在視覺上的功能是讓我們記得心愛的地方，而在概念上的功能則是記錄實際事物。這類畫面中大多沒有人——現今許多明信片（postcard）仍有這種視覺特色——不僅去除了時間，也讓場景顯得原始，彷彿遊客是第一個目睹這片風景的人（參見頁 77 最上圖）。

這些照片以個別或相簿的方式流傳，鼓勵更多人親身前往這些地點。由於鐵路是旅遊的重要工具，客車和豪華車廂中有時會展示列車行經的旅遊景點的大幅加框照片。當然，這些標準畫面通常不會有休閒遊客，但英國高檔旅行社湯瑪斯庫克（Thomas Cook）經常安排當地攝影師拍攝團體照，並陪同遊客前往每個地點，依遊客要求拍照。

19 世紀末，簡單易用的小型相機逐漸普及，人們開始站在以往由專業攝影師拍來杳無人煙的場景中，拍攝自己的快照。大眾出現在自己拍攝、花費不多的照片中，在某種程度上反映了當時休閒旅遊的重大轉變。有錢的遊客通常要求拍攝相簿大小的影像，然後裝框或展示在私人圖書室的專用展示架上。不過到了 20 世紀，中下階層遊客增加，這類遊客認為休閒旅遊是暫時離開工作的假期，旅遊照片隨之改變。快照和商業化製作的畫面展現遊客玩得非常開心。儘管某些著名景點現在仍會銷售通常以建築為主題的大尺寸照片，但旅遊攝影大致上已經沒有一次大戰之前的拘泥形式，明信片的發明更加快了這樣的轉變。

今日，儘管人人都有行動電話和數位相機，明信片仍然在休閒旅遊攝影中擁有一席之地。許多人寄送和收藏明信片，甚至參考它來拍攝數位照片，傳送給親朋好友。

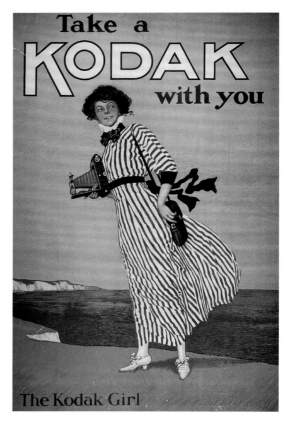

出現於 1901 年的「柯達女郎」（Kodak Girl）鼓勵當時剛進入新世紀的女性拍照。

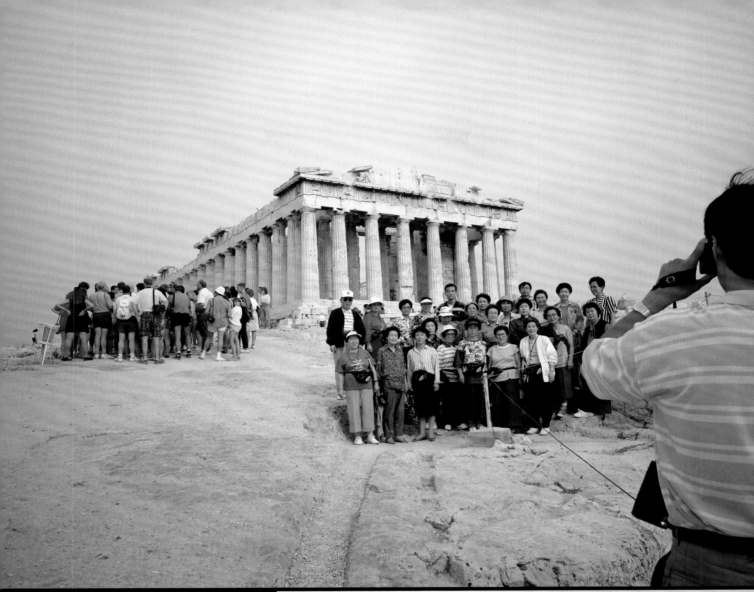

上圖：1991年，帕爾（Martin Parr）拍攝了這張一群人在雅典衛城拍照的照片，成為他全球旅遊系列作品的一部分。拍照似乎是盛行的觀光活動。

右圖：1924年，查茲沃斯—慕斯特夫婦（Mr. and Mrs. Chatsworth-Musters）在埃及的金字塔和人面獅身像前留影。19世紀至今，許多攝影師在這裡招攬生意，為遊客拍攝照片。

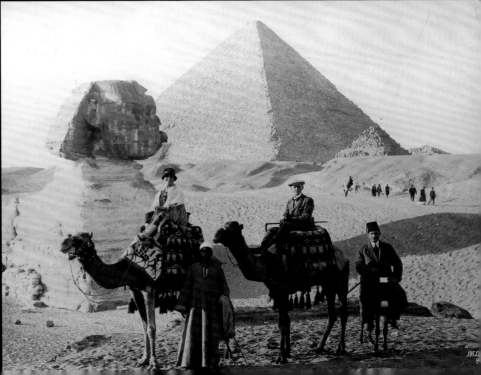

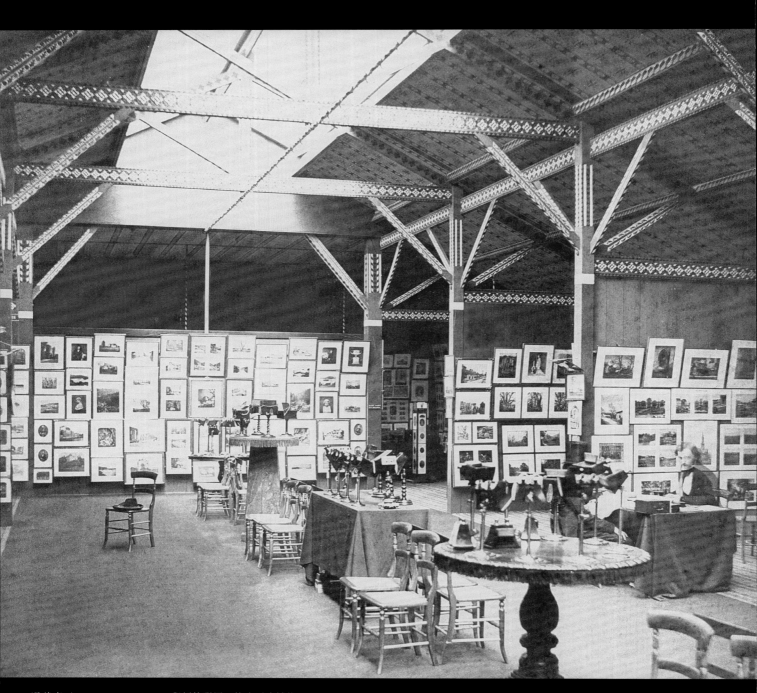

湯普森（Charles Thurston Thompson）於 1858 年拍攝法國攝影學會和倫敦攝影學會在倫敦南肯辛頓博物館（South Kensington Museum）舉行的聯展。後來這座博物館更名為維多利亞暨亞伯特博物館（Victoria and Albert Museum）。

加入同好會

IDEA № 39
攝影學會 PHOTOGRAPHIC SOCIETIES

地區和區域攝影學會不僅舉辦聚會，還會舉行活動，讓學會成員聚集拍照學習技法，就像這張 2005 年日本攝影學會在東京一處公園舉行的外拍活動照片。

以傳播攝影藝術和科學的相關知識為宗旨的團體最早出現於 1850 年代。這些學會由國家、地區、城市或專門機構組織設立，發行會訊或會刊，並舉辦會員作品展覽，也對後來成立博物館攝影收藏帶來重大影響。

攝影的代表性組織數量遠超過其他藝術。一般說來，其他媒材的從業者通常會成立公會或制定管理制度，防止知識外流及管理進入該行業的管道。相反地，從數量龐大的攝影學會可以知道，攝影在本質上是非常大眾化的藝術（參見**人民的藝術**〔the people's art〕）。

世界各地都有攝影學會，成員遍及各種社會階層和技巧水準。學會成員可能是通才，也可能是新聞攝影、運動或水底攝影等各領域的專才。從一開始到現在，這些學會透過聚會和會刊提供技術資訊和教學。此外，學會還會舉辦地區性和巡迴展覽，同時讓成員感受到志同道合的情誼和進行激烈的討論。現在，攝影學會和相機同好會通常有公開網站，延續這個優良傳統，服務對這個媒材感興趣的大眾，將同好的感受推廣到會員以外。

蘇格蘭的愛丁堡卡羅攝影術同好會（Calotype Club of Edinburgh）成立於 1840 年代初，公認是史上第一個業餘攝影同好會，但在它之前還有比較鬆散的非正式團體，例如維也納有一群**銀版攝影術**（**daguerreotype**）愛好者從 1839 年年底開始聚會，討論這種媒材和它在科學上的用途。規模較大也較正式的團體出現於 1850 年代，例如英國的皇家攝影學會（Royal Photographic Society，1853 年）及法國的光畫學會（Heliographic Soci-

ety，1851 年）和攝影學會（Photographic Society，1854 年）。1850 年代，在印度次大陸加爾各答和馬德拉斯等地成立的攝影學會，體現了印度人和英國人的興趣所在。日本攝影學會（Japan Photographic Society，1889 年）也接受對攝影作品感興趣的外國人。攝影學會與當地或甚至範圍更廣的其他學會互通聲息，轉載彼此的會刊訊息，形成非正式的網絡。此外，照片交換同好會透過郵件分享照片和訊息（參見**照片分享**〔photo-sharing〕）。

攝影的藝術地位於 1880 年代和 1890 年代掀起爭論時，開始出現凝聚力更強的新團體。其中某些成員認為歷史較久、異質性較大的學會妨礙攝影進步，因此脫離這些學會（參見**攝影分離派**〔photo-secession〕）。與此同時，出現了美國沙龍俱樂部（Salon Club of America）等其他新團體，對抗他們認為分離主義者的過度影響和排外性。20 世紀初始，深度業餘攝影玩家增多，也促成了世界各地的新團體成立。從他們的聯絡紀錄來看，當時英國有約兩百五十個團體，法國和德國有一百多個。儘管網際網路影響力廣泛且可能形成權力共享，有數千個攝影同好會在網際網路上活動，攝影學會仍持續舉辦面對面的聚會。

除了推廣和技巧訓練，攝影學會還在博物館尚未開始收藏攝影作品

時，建立了龐大的攝影收藏。後來攝影學會與個別收藏家攜手合作，成為塑造機構收藏的主要力量。他們保存大量學會成員的作品、目錄、會刊，以及展覽中展出的照片，其中一些收藏品現在已經成為世界各地博物館收藏的主幹，例如英國皇家攝影學會的收藏品（參見**收藏**〔collecting〕）。

共享與擁有共同點

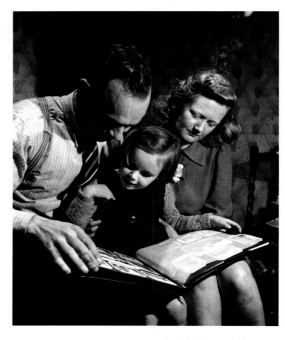

一起看相簿可以讓孩子們觀看一連串人物和活動。在這張拍攝於 1947 年的照片中，陶德（John Todd）給女兒看二次大戰時的相簿。

IDEA № 40
照片分享 PHOTO-SHARING

如果攝影如同銀版攝影術一樣，只能製作出無法複製的單一圖片，它對社會的影響將銳減。輕易製作出多張照片不僅使攝影媒材成為規模龐大的產業，也讓照片分享變成社會各階層的基準規範。

攝影使影像共享變得更容易。1850年代，美國和歐洲出現了許多照片交換同好會。這些團體的成員大多是業餘攝影愛好者，很少會面，透過郵件交換作品及技術心得。同好會的規則很簡單：會員必須互相寄送自己認為每個人都會感興趣的作品副本。

最初的照片交換同好會成員通常比較有錢有閒，所以有時間創作並以照片自娛。19世紀後半英國貴族女性製作的相簿中，用於裝飾的創意拼貼常使用非正式交換而來的肖像照片和**名片照（carte de visite）**影像（參見**剪貼〔cut-and-paste〕**）。這些相簿也會在家庭宴會和其他聚會中輪流傳閱。相簿裡關於當代社會的視覺評論，在宴會上提供了娛樂和自我認知的震顫。

在此同時，中產階級讀者問答專欄指導「淑女」讀者裝飾相簿，並將相簿內容與剪貼簿合而為一。儘管許多人認為攝影是**人民的藝術（the people's art）**，但它也被視為民眾的自助式圖書館。依照美國銀版攝影術攝影家魯特（Marcus Au-

relius Root）的說法，攝影可將知識和教育帶給大眾。

名片照問世等發展使攝影主流類別改變時，中產階級收藏者也成立照片交換同好會。20 世紀快照發明並廣為流行，相簿讓使用者藉由編排小孩、聚會、朋友、活動、寵物和旅行的照片，創作家庭傳記。在某種程度上，家庭相簿就是家庭本身。相簿中可放置劇院節目單和鐵路車票等值得紀念的事物。有些相簿的功用是備忘錄或圖畫日記。

今日，數位照片分享網站成為家庭相簿的競爭對手，但尚未取代其實體形式。不過，新的照片分享形式已經隨著臉書等社交媒體網絡快速崛起。2011 年，照片雲端儲存網站 Flickr 總共儲存來自各方的六十多億張影像，來源從個人到美國國會圖書館等機構，他們使用該網站提升收藏影像的存取速度，以免影響觀看。此外，有跡象顯示，照片透過線上共享的數量增加時，沖印成實體照片的比例比過去減少。壽命短暫的照片的未來發展，或許可由行動電話拍攝的自然生活照窺

得一二。這類照片在使用者之間快速傳送，大多沒有印成實體照片的打算。過去的照片分享包括選擇和剔除，今日則鼓勵盡量多拍。從數位相框普及就可看出這種趨勢，有了數位相框，如果決定不了該將哪張照片放在案頭或壁爐架上，可以讓數百張圖片輪流播放，完全不需要猶豫不決。

The Faro Caudill [family] eating dinner in their dugout, Pie Town, New Mexico (LOC)

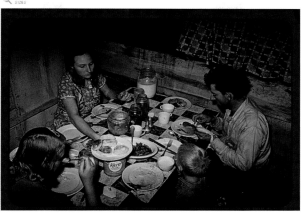

Lee, Russell,, 1903-, photographer.

上圖：美國國會圖書館等機構將影像放上 Flickr 等照片分享網站後，使用者可以建立自己喜好的收藏品集。

右圖：維多利亞女王的密友費爾梅夫人（Lady Filmer）拍攝了幾張照片，將它們排列貼在紙上，並用自己的畫作裝飾，就如這幅約 1864 年製作的拼貼。

「相簿讓使用者創作家庭傳記。」

「一些攝影師仍以固守銀鹽印相法的連續階調著稱。」

安瑟．亞當斯的作品，例
如這張約 1935 年拍攝的
《優勝美地國家公園山谷景
色》（*Valley View, Yosemite
National Park*），已經成爲該
地區空氣清澈和原始風味的
同義詞。

IDEA № 41
銀鹽印相法 GELATIN SILVER PRINTS

銀鹽印相法主導攝影界大半個20世紀，成為黑白攝影的同義詞。從新聞照片到家庭快照，它是許多世代描述自己和觀看他們的世界的方式。儘管從1960年代開始，它的地位被彩色攝影取代，但至今仍是高深的工藝或說另類攝影法。

顧名思義，這種印相法是讓感光銀粒子懸浮在明膠中，再塗佈在紙上。明膠與紙之間有一層硫酸鋇，防止感光化學物質滲入紙纖維。銀鹽印相法細節清澈明晰的特質，就是來自這層硫酸鋇。它和蛋白印相法的不同之處在於，蛋白印相法是將負片放置在感光紙上，再以日光曝光；銀鹽印相法則是以負片很快地曝光，在負片中形成潛影，接著在暗房顯影。銀鹽印相法使暗房成為攝影師的辦公室，也創造出一種新職業：接受攝影師委託處理作品的專業沖洗師。此外，銀鹽印相法普及也催化了攝影產業發展。

除了特藝彩色（Technicolor）、其他軟片攝影法和一些廣告之外，一般大眾很少看到彩色圖片。20世紀大部分時間，報紙、雜誌和書籍的插圖都是黑白照片。家庭快照是黑白照片，學校肖像和婚禮照片也是。銀鹽印相法存在的時間相當長，在這段期間，攝影師和沖洗師提升了它的多樣性。透過全面而深入的接觸，大眾間接了解這種媒材的階調範圍微妙又富表現力，同時擁有強烈的對比。現在我們很難想像當時大眾對黑白媒材有多麼投入，而且認為它們摩登又寫實。

銀鹽印相法創造出狂熱的銀鹽迷，從家庭暗房愛好者到安瑟・亞當斯（Ansel Adams）、威斯頓（Edward Weston）和伊文斯（Walker Evans）等重量級人物。這幾位都曾嘗試彩色攝影，但擔憂它的色相太過激進粗俗。儘管數位攝影的發展讓使用者可透過後製產生黑白影像，但一些攝影師仍以固守銀鹽印相法的連續階調著稱。某些曾經只使用軟片的攝影師，開始嘗試拍攝數位黑白影像。薩爾加多（Sebastião Salgado）過去的作品只和巴舍利耶（Philippe Bachelier）等技術精良、富想像力的沖洗師合作，充分發揮銀鹽印相法本身的光澤，描繪人類在饑荒和艱苦體力勞動下的適應力。雖然目前還不清楚薩爾加多近年來改用數位相機的努力是否會持續下去，但即使只是短時間嘗試，也可提升數位攝影呈現單色調細緻變化的能力。也是因為如此細緻的變化，銀鹽印相法的影響才得以延續長達一世紀。

在1990年的著作《不確定的恩典》（*An Uncertain Grace*）中，薩爾加多借助銀鹽印相法寬廣的階調範圍，強調他對巴西佩拉達山（Serra Pelada）金礦礦工的詮釋。

IDEA № 42
小型相機 SMALL CAMERAS

左圖：這款鈕扣型間諜相機的使用者是東德的國家保安部隊（祕密警察）。

上圖：1888年，恩格將偵察或扣眼相機藏在背心中，在賓州西切斯特拍攝人和風景的偷拍照片。

大小至關重要。相機變得越來越小、越來越容易攜帶，改變了攝影，也大大拓展一般相機所能執行的任務範圍，從偵察工作到創作更自然的肖像攝影形式。

攝影問世後，相機朝更大與更小兩個方向發展。專業和深度業餘愛好者在攝影棚中使用大型相機拍攝照片，在現場則使用小型相機。攝影發展初期，感光材料需要的曝光時間較長，手持式相機搖晃幅度太大，無法拍出清晰的影像。但到了19世紀末，速度較快的乾版和軟片激增，小型相機逐漸普及，為攜帶式和微型相機製造商帶來利潤。

所謂的「偵察相機」（detective camera）出現於1881年，讓警方人員和私家偵探可將相機藏在身上。焦距通常固定的小型輕薄相機可隱藏在男性的背心底下，方便鏡頭穿過扣眼伸出。相機也能偽裝成書籍、雙筒望遠鏡、女士的手提包和藤製把手等。1888年，賓州攝影師恩格（Horace Engle）在人行道上漫步，乘坐有軌電車，用隱藏在背心下的相機拍照。在那個多數人對相機做鬼臉的年代，恩格調查及拍攝他們不忸怩的自然姿勢和姿態，但侵犯了他們習慣上而非法律上的隱私權。現代攝影師狄科西亞（Philip Lorca DiCorcia）在他的街頭攝影被告上法庭時，主張只要是在公共場所攝影，不論照片中的主體是否知道相機存在，都應該是合法的，最後贏得訴訟。

然而，史上最受歡迎的小型相機不是偵察相機，而是柯達的盒式相機，這種相機焦距固定，沒有觀景窗，裡面裝有一卷一百張的軟片。柯達為這款相機提供完整的服務，如同它的廣告標語：「你按快門，其餘由我們搞定」。所有軟片拍攝完之後，將整台相機交給柯達公司，該公司將影像顯影，在相機內裝入新軟片，再送回給客戶。這類影像稱為快照，源自於19世紀中葉攝影先鋒約翰·赫歇爾（John Herschel）為快速製作照片而創造的名詞。

柯達盒式相機問世之前，業餘攝影是一種深度愛好，但這種相機及後繼者將攝影變成普及的中產階級休閒和記錄工具。雖然柯達公司沒有發明家庭相簿，但快照很快就占據家庭相簿的大部分空間。快照相機鼓勵自然和非正式的鏡頭，與正式場合拍攝的影棚肖像形成強烈對比。近年來，快照相機輕易地轉變為功能簡單的數位相機和行動電話，但新近拍攝的這些照片是否會像早年的紙質照片一樣受到珍藏，還有待觀察。

Average net paid circulation
of THE NEWS, Dec., 1927:
Sunday, 1,357,556
Daily, 1,193,297

DAILY ◉ NEWS

EXTRA EDITION

NEW YORK'S PICTURE NEWSPAPER

Vol. 9. No. 173 36 Pages New York, Friday, January 13, 1928 2 Cents IN CITY | 3 CENTS Elsewhere

DEAD!

Story on page 3

(Copyright: 1928: by Pacific and Atlantic photos)

RUTH SNYDER'S DEATH PICTURED!—This is perhaps the most remarkable exclusive picture in the history of criminology. It shows the actual scene in the Sing Sing death house as the lethal current surged through Ruth Snyder's body at 11:06 last night. Her helmeted head is stiffened in death, her face masked and an electrode strapped to her bare right leg. The autopsy table on which her body was removed is beside her. Judd Gray, mumbling a prayer, followed her down the narrow corridor at 11:14. "Father, forgive them, for they don't know what they are doing!" were Ruth's last words. The picture is the first Sing Sing execution picture and the first of a woman's electrocution.—*Story p. 3; other pics. p. 28 and back page.*

爆出驚人猛料

在世界各地，數位攝影和數位印刷改變了小報的外觀，但沒有改變它的內容。這張照片拍攝於祕魯利馬。

IDEA № 43
小報 TABLOIDS

tabloid 的原意是壓縮的藥丸。這項藥品革命後來被用於稱呼以照片為主的新形式報紙，因為它將新聞壓縮成簡潔的書寫形式，保留大片空間放置聳動的照片，作為報紙的主題。

維多利亞時代，長篇英文小說的功能是在晚餐後由家族成員朗讀給全家聽。相反地，在 20 世紀初步調快速的現代社會，小報的功能是讓人各自默讀，當作乘坐無軌電車上班或工作場所二十分鐘午休時間的消遣。小報的報導相當簡短，主要內容是大幅圖片和簡短的圖說。儘管寬幅報紙有時也以照片輔助報導，但小報照片的功能是以視覺方式敘述報導。由此說來，即使不識字，也能從小報獲得娛樂和資訊。因此，一般工廠和血汗工廠裡的移民工人也能從這類報紙獲得樂趣。

小報起初要求攝影師必須比照收音機這種新媒材的即時新聞廣播速度，提供快速、新鮮又令人震驚的照片。日報報導發生在全世界和當地的事件，小報則是製造新聞。攝影師側聽警方無線電通訊，快速到達血腥災禍現場，並且買通門房和侍者，透露言行失當名人的活動。小報鼓勵攝影師採取具侵略性的主動方式。最後，1960 年的電影《甜蜜生活》（*La Dolce Vita*）發明了「狗仔隊」（paparazzi）一詞。

今天，小報的競爭對手包括二十四小時新聞和娛樂節目，以及電視上播放的電影、網際網路和行動電話。由於體認到現代的時間壓力更甚於以往，主要小報設立網站，刊載最新消息的文字和照片。不論是在網路或印刷媒體上，緋聞、醜聞和驟逝消息持續不斷。精確性是相對的價值觀。在某些國家，小報往往請演員演出或以數位動畫再造因為各種理由而沒有拍攝到的現場，用以製作靜態照片和線上錄像。

儘管誕生於需求之下，小報照片不經心又不重構圖的外觀仍廣受讚賞，攝影師和藝術家隨之效法。克萊恩（William Klein）一些偏離中心、結構不佳的照片，就是以他在《紐約每日新聞》（*New York Daily News*）上看到的素材為基礎，並宣稱他的美學是小報美學：粒子粗大、油墨過濃、版面誇張、標題搶眼。經常閱讀小報和蒐集小報照片的安迪・沃荷（Andy Warhol），也從髒污的圖片和侵入性的場景獲得靈感。他的《死亡與災難》系列（*Death and Disaster* series）以車禍、電椅和自殺為主題。後來以歐巴馬總統競選海報《希望》（*Hope*）聞名的當代藝術家費瑞（Shepard Fairey），曾經由小報發想而創作一款貼紙，畫面是一名電影巨人的臉部陰森照片，並以小報的文字編排設計呈現「服從」一詞。這款貼紙不是為特定用途創作，而是貼在世界各處，讓人們思考自己的處境。數位印刷問世之後，模糊又套色不佳的小報照片大致已經成為過往，但它印刷機時代的外觀跟漫畫書及卡通一樣成為流行文化來源，為藝術家提供平民主義或反體制的視覺語彙。

這張 1913 年拍攝於摩洛哥西迪布奧斯曼（Sidi Bou Othmane）的彩色片是卡恩的收藏品。照片中摩洛哥女性未戴面紗，穿著簡單的長袍，避免強烈陽光曬傷皮膚並防範撒哈拉沙漠的沙暴。

IDEA № 44
彩色片 THE AUTOCHROME

孜孜不倦於發明的法國盧米埃兄弟（**Louis and Auguste Lumière**）率先發明電影，後來又發明拍攝彩色照片的彩色片攝影法。這種攝影法使用馬鈴薯和其他澱粉的染色微粒，形成發光的彩色影像。1930 年代之前，這種方法一直是主要的彩色攝影法。

是什麼因素讓盧米埃兄弟想到在這種攝影法中使用不起眼的馬鈴薯，至今仍是個謎。這不是他們最初的想法，但居住在周圍農村環繞的里昂，或許為他們提供了靈感。他們使用加色法（參見**彩色〔colour〕**），將極細的澱粉微粒混合物染成紅橙色、青紫色和綠色，塗在玻璃攝影底片上，最後塗上一層感光物質。將玻璃底片放進相機後，讓玻璃面曝光，澱粉微粒成為微小的濾鏡。使底片顯影，形成獨一無二的**直接正像**（**direct positive image**）之後，在明亮的日光下或以人造光源觀看時，小玻璃版會像有色寶石一樣放射出光芒。

彩色片價格昂貴、製作複雜、曝光時間長，又需要特殊的濾鏡和特定觀看條件，但它為 20 世紀初的攝影帶回了如同**銀版攝影術**（**daguerreotype**）一般的神祕和興奮感。當時對它的讚美之詞傳達了一種想法，也就是認為彩色片將發展為大眾期盼已久的彩色攝影。在藝術攝影家努力尋求新方法，讓大眾認同他們的作品的時代，彩色片成為極富吸引力的創意攝影法。分離主義者毫不猶豫地採用這種方法。

「彩色熱」迅速蔓延，使用者不只是藝術家，也包括想以彩色方式記錄世界的人。英國皇家地理學會（Royal Geographical Society）和美國國家地理學會（National Geographic Society）都很重視彩色片，後者投注了不少時間和經費，將玻璃透明片轉印在雜誌上。這種攝影法也促使法國銀行家卡恩（Albert Kahn）贊助「地球檔案館」（Archive of the Planet）這項全球性圖片收集計畫。1929 年，卡恩因為經濟大蕭條而破產時，他贊助的攝影師團隊已走訪五十個國家，拍攝七萬兩千張彩色片和電影膠片。

現在看來，彩色片「不是」大眾

目前定居法國的波琪（Suzanne Porcher）曾在一次大戰時擔任志願護士，她於1924年5月28日拍攝這張《鳶尾花間，法國都爾公共花園》（*Among the Irises, Public Gardens of Tours, France*）。

「彩色片可能是『危險的繽紛多彩』。」

期待已久的彩色攝影法。這個榮耀最後歸於**柯達康正片**（**Kodachrome**）。儘管如此，彩色片仍讓攝影師完成了以彩色方式攝影的準備。彩色攝影的思考方式與**銀鹽印相法**（**gelatin silver print**）的單色調大不相同。如同德國分離主義攝影家庫恩（Heinrich Kühn）所言，彩色片可能是「危險的繽紛多彩」，使彩色在照片中成為壓倒性的主角。庫恩的非難確有先見之明，也一直困擾著彩色攝影，直到20世紀最後數十年才解決。

IDEA № 45
明信片 POSTCARDS

20世紀最初約二十年間，收藏明信片成為國際化熱潮。無論是以真實照片或照相製版複製影像所製作的明信片，都具有多重功能——從傳達地方消息到散布肖像。

攝影很懂得如何掀起熱潮。**名片照**（**carte de visite**）狂熱消散後不久，快照隨即問世，成為永久攝影媒材。此外，郵政法規於20世紀初為便於寄送小型影像而做修改，以照片製作的明信片風行一時。數十億張真實照片明信片（業界稱為RPPC）和以**半色調**（**halftone**）等複製技法生產的印刷照片明信片，湧入郵局、相簿和家庭收藏。1908年，美國人口略少於八千九百萬，而美國郵局估計當年總共遞送了677,777,798張明信片。一次大戰使明信片大大減少，不過如同所有觀光客所知，這種類型和附帶年度家庭照片的節日賀卡一同延續至數位時代。

明信片雖然依然存在，但功能已和以往不太相同。小鎮的當地攝影師往往也是銷售軟片、相紙和攝影化學藥劑的藥房老闆，可接受委託拍攝穀倉倒塌、火車相撞或地區節慶。正式或非正式、編導式或自然呈現的節慶遊客、得獎公牛和寵物雞肖像，都以明信片的形式記錄下來。這些介於新聞與娛樂之間的影像印刷在明信片上，當成郵件單獨寄出，或者許多張放在信封裡一起寄送以節省郵資。此外，沒有寄出的地區明信片在不同區域間的照片交換同好會（參見**照片分享**〔**pho-to-sharing**〕）中分享。地區攝影師也為覺得拍攝正式肖像太過奢侈的民眾，製作個人和團體肖像明信片。整體看來，這些數不清的影像以非正式且極度分散的形式，保存了地區歷史和日常生活。

城市圖片明信片必須大量生產，因此通常是用照相製版複製的影像，而不是真正的照片。它們雖然欠缺在當地製作的真實照片明信片的新聞要素，仍然呈現了公民自豪、建築傑作和歷史事件。觀光客也不會像攝影迷一樣區別真實照片與照相製版明信片。

可以與20世紀初明信片流行相比擬的當代事物不在觀光禮品店，而在照相手機、數位相機、社交媒體和網際網路的連結中。在當地和全球各地拍攝的私人照片及公開的新聞影像，揉合成生命短暫的個人化內容，形成廣度和強度都類似明信片瘋的風潮。

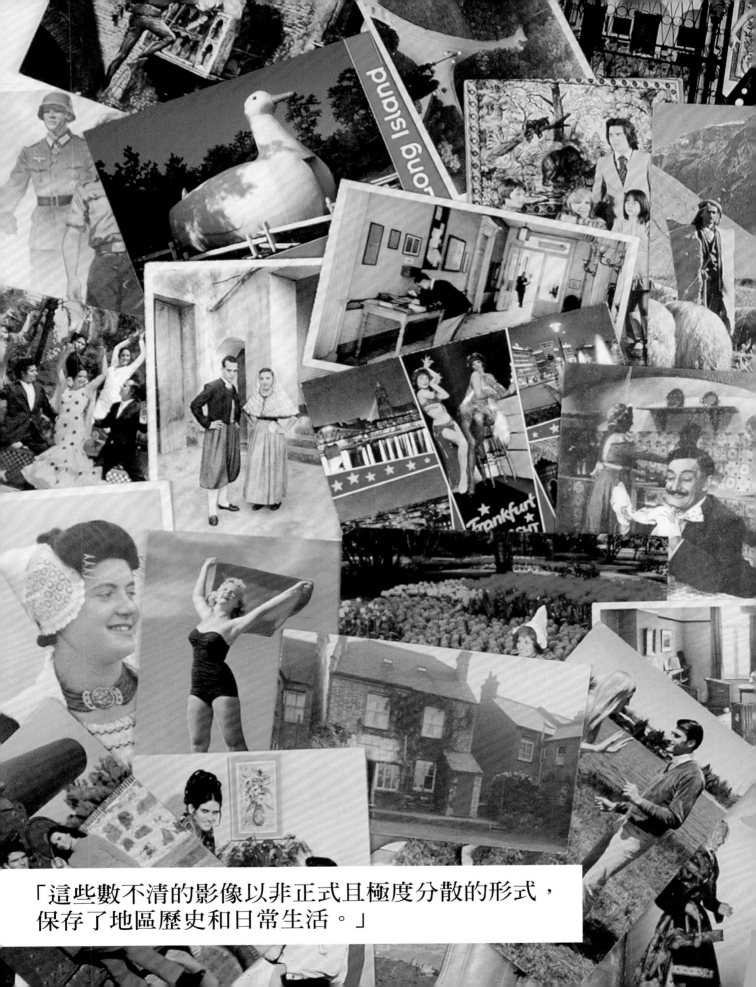

「這些數不清的影像以非正式且極度分散的形式，
保存了地區歷史和日常生活。」

上圖：《南和布萊恩在床上・紐約市》（*Nan and Brian in Bed, New York City, 1983*）是戈丁為她的1981–86系列作品《性依賴的敘事曲》拍攝的數百張幻燈片之一。

右圖：1890年，伊夫斯（Frederic E. Ives）發明了彩色投影系統，稱為「彩色圖」（Kromogram）。這套系統不僅需要使用不同濾鏡對同一主題拍攝三張影像，投射影像時也必須使用這些濾鏡。這張靜物照《柳橙和葡萄，以及水晶玻璃瓶和玻璃杯》（*Oranges and Grapes, with Crystal Decanter and Glass*）約拍攝於1895年。

圓盤 轉 轉 轉

IDEA № 46
投影 PROJECTION

投影——將影像顯示在螢幕或其他表面上——是彩色攝影的發明基礎，它引領藝術、紀錄片和教育攝影近兩世紀之久。

投影機又稱為魔術幻燈（magic lantern），在攝影發明之前早已相當成熟。的確，有人可能會認為攝影誕生自另一種原始投影機。投影機的前身**暗箱**（**camera obscura**）能投射影像，最後演化成相機，而相機也將影像投射在感光材料上。

照片開始以透明材料作為**承載物**（**support**）後不久，就與圖畫和繪畫一同成為以魔術幻燈投射的娛樂和教學內容。1870年代初，德國開始使用藝術史幻燈片。到了1890年代，商業界開始針對科學、藝術和建築相關學科製作教學幻燈片。由於學校普遍擁有幻燈片和雙重投影機，可怕的「比較與對比」考試於焉誕生。人們變得習慣於觀看以強烈投射燈光放大及色彩飽和的教學照片。這樣的失真有時使之後親眼目睹到的真實場景和物件顯得黯然失色。的確，電影術發明之前幾年，魔術幻燈的幻燈片已讓大眾習慣於某種虛擬實境。

20世紀初，攝影師史蒂格利茲（Alfred Stieglitz）提議以幻燈片作為藝術媒材，但響應者極少。我們熟悉的紙夾式35釐米幻燈片於二次大戰後的時期成為一般人民的藝術的要角時，不僅在相簿之外創造了另一種家庭紀錄，也連帶使它本身成為1960年代平凡的反傳統藝術媒材。這其實並非巧合，因為已有許多世代藝術科系學生學習藝術史的方式是在沒有燈光的教室裡，觀看明亮的下拉式螢幕。幻燈片的

平凡性，加上學校功課和艾爾叔叔的迪士尼樂園之旅，使藝術家開始欣賞幻燈片及它生動的色彩和極高的光度。此外，幻燈片很容易以八十片裝幻燈機一再播放，或說重複使用。史密森（Robert Smithson）以幻燈片作為藝術品，而觀念主義攝影師（參見**攝影觀念主義**〔**photo-conceptualism**〕）立刻掌握了幻燈片影像不持久的特質。最著名的藝術幻燈片秀或許是戈丁（Nan Goldin）於1979年首演的《性依賴的敘事曲》（*Ballad of Sexual Dependency*），其後多年一直不斷修改。這段幻燈片秀的內容是一則在紐約生活的個人敘事，其中毫不避諱地呈現出性場面和吸毒。

現在幻燈片軟片大多停產，35釐米幻燈片投影機也很難找到，但幻燈片仍然存在於電腦程式中。艾爾叔叔現在有數位相機和電腦，而且將他的旅遊圖片放在專供放置家庭和旅遊等業餘照片的網站上。藝術家和藝術史家在課堂上使用PowerPoint，以強力數位投影機將藝術影像投射在明亮的螢幕上。PowerPoint幻燈秀也被藝術界吸納：2008年，大衛‧鮑伊（David Bowie）開始運用它具彈性的序列，搭配他的音樂播放圖片。

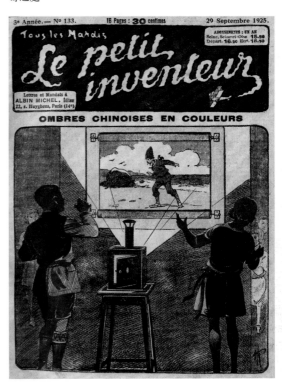

IDEA № 47
人造光 ARTIFICIAL LIGHT

攝影的字面義是「以光書寫」。沒有光，就無法書寫。但攝影很快就超越自然光的限制，開始運用人造光，不僅用以照亮標準主題，也用來創造自然光無法達成的表現效果。

上圖：納達爾使用以電池供電的弧光燈，為作品《巴黎下水道》（*The Sewers of Paris*, 1864–65）創造出不屬於人間的詭異印象。

下圖：內藤正敏（Naito Masatoshi）以閃光燈攝影富表現力的特質進行實驗已有數十年，如這張詼諧的作品《老奶奶爆笑》（*Grandma Explosion*, 1970）。

想像一下攝影發展初期的景況：一位有志於攝影的男士在女士起居間搜刮鏡子，又到廚房拿了平底金屬托盤，把這些東西拿給等在門外的助手，準備用擦亮的表面反射陽光，以便為缺乏耐心的被攝者提供更多光線。相較之下，在有玻璃天窗又悶熱的屋頂攝影棚拍照可能還比較愉快。

攝影發明之後不久，許多人認為必須增加光線，以便拓展攝影實踐的範疇，人造光的構想隨之出現。攝影師四處尋找好點子，偶爾使用劇場聚光燈的強力照明，尤其是在地下的礦坑和洞穴拍攝照片時。納達爾（Nadar）於1860年代初拍攝巴黎新建下水道系列作品時，率先嘗試使用以電池供電的電燈。雨果（Victor Hugo）的著名小說《悲慘世界》（*Les Misérables*）曾將下水道比擬為城市的良心；納達爾把人工製造的光帶進下水道，將下水道重新比擬為偉大的工程成就。

由於軟片速度加快，攝影作品開始採用閃光粉，也就是煙火和魔術表演用於發光的物質。這種物質能發出強烈的白色閃光，但使用時往往危險又造成侵擾。19世紀末，里斯（Jacob Riis）等人拍攝紐約市貧民窟內部狀況時，會用煎鍋點燃閃光粉，或把信號彈打到空中，驚醒廉價旅店住客，拍攝他們驚詫的表情（參見頁80）。無論如何，人造光都有助於捕捉人們不知道有相機存在的表情，創造出一種原真性的靈光（aura of authenticity）。

為了消除早期閃光技術的多數有害蒸汽和煙霧，有人將鎂絲密封在真空玻璃管中，管內僅保留足供短暫燃燒的氧氣，閃光燈泡由此誕生。閃光燈泡和相機快門同步，主導了20世紀。以參與發明閃光燈攝影系統的著名攝影師沙夏（Sasha〔Alexander Stewart〕）命名的沙氏（Sashalite）閃光燈泡，燃燒的物質不是鎂，而是鋁箔。它的底部裝入閃光燈的燈座，使用者按下按鈕後，閃光燈電池提供的電力就能立即產生閃光。艾格頓（Harold Edgerton）發明可產生間歇強光的閃光燈原本是為了科學探索，但於二次大戰中發現重要軍事用途，其後也出現許多商業應用（參見頁104）。數位攝影讓使用者可以使相機在閃光燈發光時同步曝光。

「人造光有助於捕捉人們不知道有相機存在的表情，創造出一種原眞性的靈光。」

開設同名攝影通訊社的布拉
（Karl Bulla）於 1910 年拍攝
《聖彼得堡慈善餐室》（*St.
Petersburg Charity Dining*

「19世紀時，脫焦逐漸成為一種選擇，
而不是錯誤。」

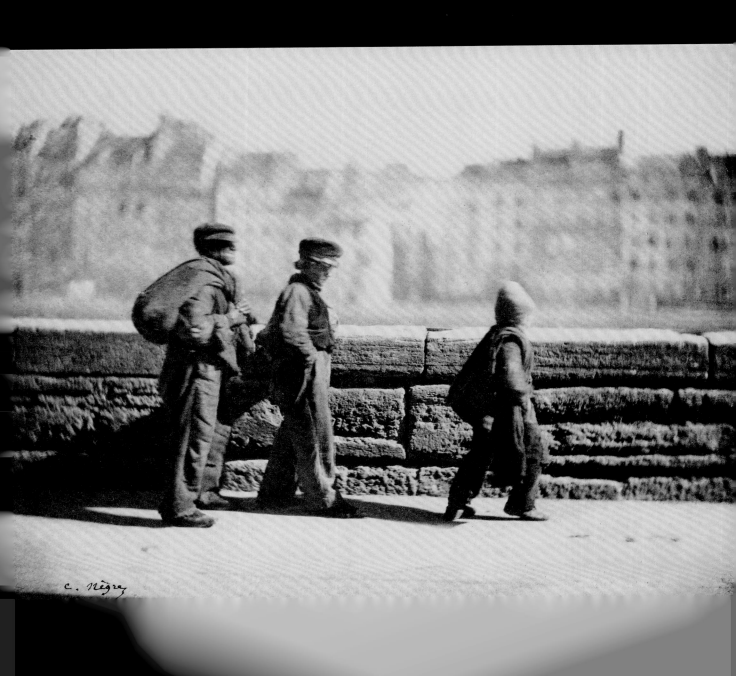

IDEA № 48
焦距 FOCUS

如果攝影的語彙有文法，對焦就是主要動詞。對焦具有激發、說明、框取、排除和強調等功能。此外，沒有所謂正確對焦這樣的事，因為對焦本身是一種詮釋行動。的確，輔助攝影師精確對焦的技術越來越可靠，脫焦反而成為一個美學選項。

最早的攝影師沒有這麼多選擇。在最早期的攝影中，鏡頭固定又不夠精良，早期相機內滑動盒的活動範圍又小，焦距受限。尼格（Charles Nègre）於1851年拍攝巴黎煙囪清掃工人的影像時，必須手工修飾負片，使令人分心的背景變得模糊，以便強調前景人物。隨著時間過去，鏡頭的傳真度和控制功能提升，投射影像的範圍從僅有中央部分擴大到整個感光面，此外還添加了用於移動鏡頭的對焦環。假設尼格有機會用到這些鏡頭改良，他只需要將焦距對在煙囪清掃工人，使背景脫焦即可。

1860年代，英國攝影師卡麥隆（Julia Margaret Cameron）蔑視傳統窠臼，在拍攝宗教、歷史和文學界人士的人像和編導式肖像時採取另一種對焦方式，在細節與模糊間追求她認為最賞心悅目的平衡（參見頁56）。儘管當時被批評為技術差勁，但卡麥隆選擇以略帶模糊的焦距作為自己的獨特風格，許多人認為這樣比較接近人物肖像，因而願意請她拍攝。19世紀時，脫焦逐漸成為一種選擇，而不是錯誤。英國畫家及攝影師牛頓（William Newton）提出所謂的「化學攝影」（chemical photography）——他認為這種攝影方式的重點在於追求細節，應該與使場景略微脫焦的表現性藝術攝影分開。法國攝影師格雷（Gustave Le Gray）則提出「犧牲」

理論。在這個理論中，攝影師就像畫家，應強調圖片空間某些區域，忽視其他區域。英國藝術家艾蒙生（Peter Henry Emerson）提出將焦距對準中央區域、形成較大的周圍模糊區域，模擬周邊視界的模糊感，使照片接近眼睛所見的景象。

在技術進展的輔助下，攝影師能隨意選擇要使圖片中哪個區域的主題最清楚，他們也能操縱觀看者對前景和背景（background）的感知。今天，焦距是一種表現手段。德國攝影師巴斯（Uta Barth）運用對焦技巧，使房間似乎成為容器，容納其本身特有的光。儘管豐富的數位細節十分流行——或者正因為如此——一些攝影師運用脫焦的感知效果、心情描述和對早期攝影的呼應，使它反而成為令人信服的視覺策略。

最上圖：巴斯在作品《42區》（Ground#42）中運用動人的柔焦，強調這個房間是光的容器。

上圖：今天，焦距是一種表現手段，這點在賈克梅里（Mario Giacomelli）運用的技巧中顯而易見。其中焦距由模糊到清楚再變回模糊，如同這張1957年拍攝於羅馬的照片。

分析運動，惹惱藝術家

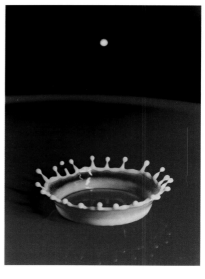

艾格頓的 1957 年作品《牛奶滴皇冠》（*Milk Drop Coronet*），使用亮度和速度足以捕捉液滴動作的閃光燈。

IDEA № 49
凍結時間 STOPPING TIME

科學與攝影於 1870 年代聯手創造能使連續動作靜止的高速攝影裝置。但當照片能以這種方式凍結時間時，它們侵蝕了人類的幻想，使科學與藝術陷入對立。

法國的馬雷（Étienne-Jules Marey）發明出一種前方裝置旋轉圓盤，圓盤上有許多狹縫的相機。人走過相機前方時，流暢的行走動作會被切分成許多張靜態圖片，用以說明人類的行動方式。這項發明的理論基礎是麥布里基（Eadweard Muybridge）在加州進行的實驗。當時有人要求麥布里基呈現馬的行動，他設計出一種方式，讓馬跑過一連串相機前方，同時觸動快門。在他拍攝的影像中，馬奔馳時四條腿全部抬起，與我們的直覺相反。這些影像和他後來拍攝的動物與人類行動作品，使他成為世界級科學名人（參見頁 46）。美國現實主義畫家艾金斯（Thomas Eakins）對麥布里基的實驗很感興趣，介紹他進入賓州大學，合作拍攝各種動作。

這些維多利亞時代的連貫動作照片（chronophotograph）──將動作分解成一連串影像，藉以擷取動作的群組照片 ── 在藝術界掀起紛爭。在藝術傳統中，表現人類和動物的動作時必須遵守古典和文藝復興時期的原則及範例。依據這些標準，連貫動作照片呈現的行動既不優美又不均衡。這場紛爭立即引發藝術家之間的衝突，有些藝術家認為應該依照新的動作攝影呈現的樣

貌描繪世界，有些將連貫動作攝影視為機器再度入侵不受時間影響的美的領域。這些圖片的視覺風格成為大範圍的前衛派實驗，在未來主義（Futurism）和立體派（Cubism）等運動中啟發了現代藝術家。

大眾和藝術家深受連貫動作照片吸引，類似的熱潮許久之後才再度出現。凍結時間的技術進展促使科學家運用及發明各種程序和實驗，以相機證明流體力學、彈道學和理論力學中的許多理論事件確實存在。這些影像發表在科學期刊上，但要充分了解則必須理解複雜的數學和先進科學，所以它們不像連貫動作照片那樣成為大眾聊天話題。

1930 年代，促進閃光燈這種人造光形式的艾格頓（Harold Edgerton）開始投入凍結動作攝影。他於 1936 年拍攝的牛奶滴頻閃影像和它後來的版本，以及其他許多實驗照片，因為工程攝影師米利（Gjon Mili）偶爾在《生活》雜誌（*Life*）上發表科學影像而一一呈現大眾眼前。艾格頓透過易懂的書籍和大眾化的影片，使科學攝影成為一種資訊娛樂的形式，一直延續至今。即使我們多數人不了解影像背後的科學原理，圖片本身仍提供了攝影史早期建立的全民共享特質。

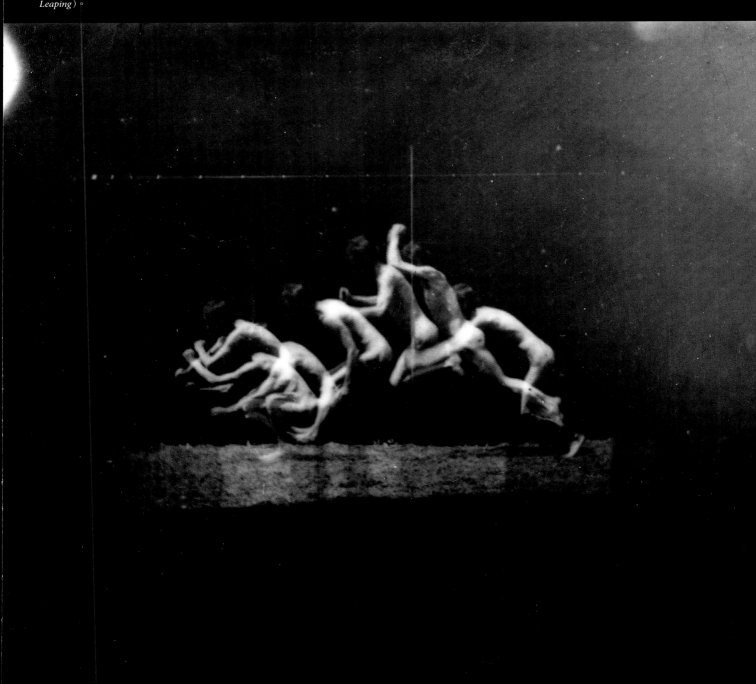

圓點革命

色彩也可運用半色調呈現。在這個例子中，大小不同的青、洋紅、黃和黑（cyan, magenta, yellow, black〔CMYK〕）圓點結合，構成某種藍色色調。

IDEA № 50
半色調 HALFTONE

半色調運用大小和距離不等的小圓點，是第一種能將照片色調轉換成印刷油墨的可靠方法，使影像得以和文字一起印出。它對平面新聞媒體的影響不亞於革命。

半色調法成熟之前，要將照片影像印製在頁面上，必須借助程度不等的人工處理。舉例來說，美國南北戰爭期間，必須由雕刻師將照片描在木板上，接著在準備上墨時刻出線條。如此產生的影像通常較具線條感，不像擁有細緻灰階的照片。

希望照片和文字可以一起印出的想法，促成半色調法的發展。這種方法藉由小圓點的分布方式，形成照片暗部和亮部的錯覺。1890年代中葉，量產數千份報紙的高速印刷機可同時印刷半色調影像和文字。半色調法不僅使偏重圖片的現代報章雜誌得以發展，也為工業化世界中的一般民眾塑造嶄新的體驗。印刷照片和電影攜手創造新的視覺文化，進一步促成電視、錄像、電腦和數位成像問世。

在半色調的協助下，將照片轉換成印刷品的速度與將文字轉換成印刷品相去不遠。最新圖片和文字每天可以出版好幾次。因為有了半色調，報紙得以將通用的政治人物、建築、橋梁等雕刻圖庫更換成現場拍攝的影像，輔助新聞報導。原本使用其他方式的畫報週刊改用半色調法，稱為**小報（tabloid）**的小版面新型報紙則開始運用這種快速的新方法來印製圖片。半色調法改變了小報和新聞週刊的面貌。由於半色調照片在白色背景上效果最佳，因此19世紀報紙的褐色調或灰色調紙張被漂白紙張取代。

報紙需要更多且特別是更具話題性的照片，為報紙工作的全職和兼職攝影師人數隨之增加，進而產生了負責分派拍攝區域和事件的攝影編輯。因為在事件中拍攝的圖片增多，所以必須編排順序，以便提升清晰度和廣度，因而誕生了照片故事，也就是以圖片述說故事的**敘事（narrative）**。

其實不只是小報，現在各種報紙都充斥災難圖片，這類照片提升發行量，有時甚至必須再出一版。攝影呈現火車對撞、地震或火災時，由於大眾普遍認為它是無可懷疑的目擊者，因此文字往往淪為簡短的圖說。正如《柯里爾》雜誌（Collier's）一位編輯所言：「現在書寫歷史的是攝影師。」

半色調法將照片的暗部和亮
部轉換成大小和位置不同的
圓點。從遠處觀看時，眼睛
將一群群圓點轉換成色調。

「捲筒軟片的發明和銷售提升了對小型相機的需求。」

捲起來比較快

捲筒軟片 ROLL FILM

捲筒軟片，也就是捲在片軸上的軟片，是新聞攝影的無名英雄。捲筒軟片加上小型相機問世，讓攝影師能在事件中快速、低調又流暢地拍攝，用較早期的相機往往造成干擾。

1888年推出的第一款柯達相機使用可拍攝一百張的捲筒軟片。上圖中，使用者正拉線開啟快門。

捲筒軟片的發明過程格外困難，因為要開發的不只是軟片本身，還有將捲筒送到鏡頭後方空間的裝置。可彎曲又具有充分彈性，能緊緊捲起又不會斷裂的感光材料，最初是塗在紙上，裝在業餘攝影者購買的早期柯達相機中（參見**小型相機**〔**small camera**〕）。由於透明賽璐珞軟片可加快暗房沖洗圖片的速度，因此紙質捲筒軟片很快就被取代。此外，捲筒軟片還加上隔絕光線的背紙，讓使用者可在日光下裝入軟片——對於戶外拍攝和沒有暗房的業餘愛好者而言是一大福音。

19世紀末，靜態攝影用的紙質捲筒軟片出現，電影術用的透明電影膠片也在此時問世。有些攝影師開始拍攝電影，因此這兩項突破性進展無疑交互影響，而由於供應商同時銷售靜態圖片和動態圖像的軟片，似乎有數十位發明家幾乎同時想到可將電影膠片用於靜態攝影。電影膠片兩側有齒孔（sprocket），以便在相機和投影機中捲動軟片。由齒孔可以看出，靜態相機可能採用類似的系統來加速曝光。添加齒孔大幅提升捲動軟片的可靠程度。然而，電影膠片有個嚴重的缺點：它沒有片盒，必須在暗房中自行捲片並裝入片盒。直到1934年，市面上才出現片盒式35釐米軟片。

大型相機仍然使用單張軟片，但偏好萊卡（Leica）和柯達（Ko-dak）Retina等小型輕巧相機的使用者則改用捲筒軟片。捲筒軟片和小型相機減輕了大多數攝影師的負擔，讓他們不再需要辛苦地攜帶一箱箱沉重又容易打破的玻璃版。此外，捲筒軟片可在業餘或專業暗房顯影，或是送交照片沖洗師，沖洗師處理後送回負片和各種大小的完成照片。捲筒軟片的發明和銷售提升了對小型相機的需求，尤其是**單鏡反光相機**（**SLR**）。

捲筒軟片使用者可拍攝的張數由製造廠商決定。1900年第一款布朗尼相機（Brownie，參見**兒童相機**〔**camera for kids**〕）只能拍攝六張。相反地，1913年推出的旅遊大容量相機（Tourist Multiple）使用長15公尺的電影軟片，可拍攝七百五十張影像。雖然這款相機在廣告上號稱是足供漫長假期使用的旅遊相機，但它推出時正好碰上一次大戰重創旅遊業。後來軟片有許多種拍攝張數供選擇。拍攝者通常喜歡張數較少的軟片，因為相機在設計上無法使用龐大的捲筒，而且現場攝影師喜歡攜帶兩部以上備用相機，以便拍攝作品備份。捲筒軟片和小型相機聯手擴大了攝影實踐的範圍，尤其是新聞攝影，讓攝影師能夠拍攝會議和以往無法好好拍攝的地方和事件。

序列 SEQUENCES

上圖：懷特的 1957 年作品《三分之三》有點像是算數問題，對某些觀看者而言是加法，對某些觀看者而言則是分數。

下圖：海尼根（Robert Heinecken）的 1965 年作品《折射六邊形》（*Refractive Hexagon*）由二十四張安置在木板上的可移動照片組成，這張影像可重新排列，因此永遠沒有確定的樣貌。

攝影技術和畫報結合形成的綜效，在新聞攝影中將攝影作品塑造成連續媒材。序列影像於是成為攝影的一種創意面向，包括依序拍攝及將成果依序排列。

攝影問世後不到十年，單張照片就不得不與多重影像分享權力。對攝影師而言，以好幾個景取代單一景不一定是個好主意，因為這樣必須將每次拍攝想像成一連串互有關聯的影像之一，而不是各自獨立的單張影像。美國南北戰爭期間，攝影師會盡其所能地多拍照片，打算離開現場後再整理挑選。盡可能多拍幾張，拍攝結束後製作印樣（contact sheet），也就是將多張負片或整卷軟片的原寸小影像沖印在一張相紙上，從中挑選出最佳影像，成為常見的通則。在數位成像讓攝影師可於現場立即檢視拍攝成果之前，為《國家地理雜誌》（*National Geographic*）拍攝照片的攝影師，每次往往得用掉三百至四百卷三十六張裝的軟片。

準備刊登在《生活》（*Life*）和《VU》等以圖像為主的雜誌上的照片，通常有闡釋性質的圖說，讓攝影師得以在整個故事中自由強調設計元素。相對地，報紙通常偏好較為單純的影像，而且對序列照片訂定指導原則。呈示地點、背景和事件的定場鏡頭必不可少。近攝鏡頭適合用於封面，但用於雜誌內頁時會比較謹慎，因為這類鏡頭很難連結其他影像。中景占絕大部分。

時間順序是顯而易見的選擇，但影像也可依其他方式排序，藉以反映文本強調的重點，或成為自給自足的敘事，從視覺角度引發意義。愛好詩歌的美國攝影師麥諾・懷特（Minor White）相當欣賞史蒂格利茲（Alfred Stieglitz）的「等同」（**Equivalents**）系列作品，並創作自己的隱喻性攝影，取名「序列」（Sequences）。懷特曾經寫道：「拍攝單一影像時，我基本上是個觀察者。將影像結合在一起時，我就變得相當積極，那是另一種層次的興奮感，合成的重要性超越了分析。」他傳達象徵的方式可能是將個別影像排定順序，或是如他在《三分之三》（*The Three Thirds*）中採用的手法，在單一視框內創造順序。懷特反對雜誌和報紙簡單易懂的時間或敘事順序，鼓勵觀看者依照他的建議，創造個人化的綜合結果。當代藝廊攝影中依然可見到呼應懷特的做法，願意放手由觀看者自行建構意義，將似乎毫無關聯的大型照片印在鄰接的板子上或投影在牆上，完全沒有幫助觀看者理解的文本或指示。

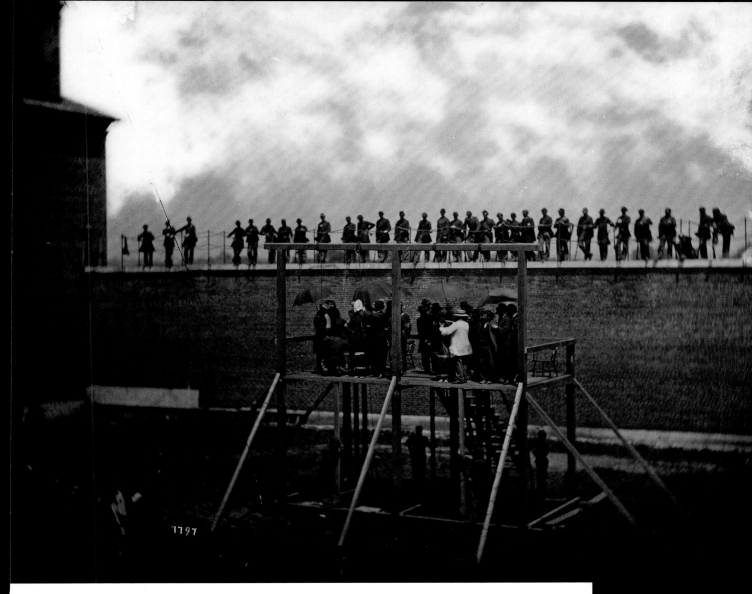

「呈示地點、背景和事件的定場鏡頭必不可少。」

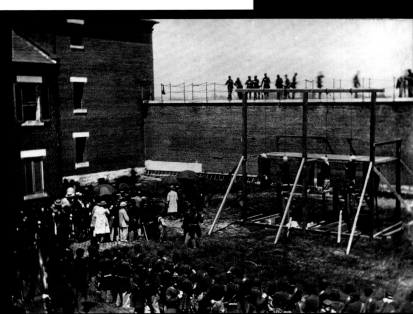

加德納（Alexander Gardner）1865 年拍攝《林肯案叛亂犯死刑執行》（*Execution of the Lincoln Conspirators*）時，到監獄拍攝了暗殺者的肖像，以及一連串記錄絞刑執行前後的畫面。

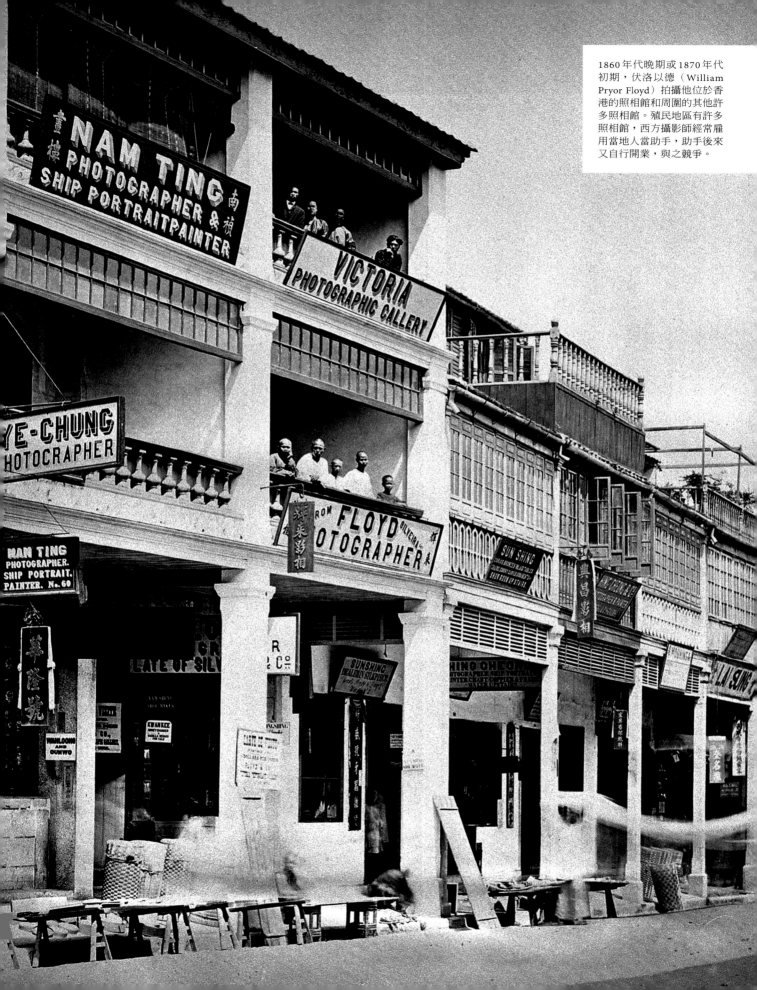

1860年代晚期或1870年代
初期，伏洛以德（William
Pryor Floyd）拍攝他位於香
港的照相館和周圍的其他許
多照相館。殖民地區有許多
照相館，西方攝影師經常雇
用當地人當助手，助手後來
又自行開業，與之競爭。

工業化大規模生產的影像

市中心夜景，印度海德拉巴，2006。

IDEA № 53
影像工廠 IMAGE FACTORIES

誰在「影像工廠」裡工作？這個名詞起初是指生產照片製作工具和材料的地方，或是大量沖印照片的地方。然而在 20 世紀，這個觀念已經擴大成一種隱喻，代表（大多是以攝影為基礎的）影像的氾濫。

大眾不喜歡 19 世紀攝影的原因，是它的商業化非常聚焦，這個焦點或許不大，但銳利到足以玷污藝術攝影創作的種種嘗試。相機不僅被視為機器，而且被視為大量製造照片的工廠，其他工廠則負責生產相紙、化學藥劑、相機和鏡頭。起初商店的銷售範圍僅限於當地和鄰近地區，但到了 19 世紀末，安東尼公司（Anthony & Company）、伊士曼柯達（Eastman Kodak）和愛克發（Agfa）等公司跨國銷售攝影產品，同時整併市場，以擴大掌控權和提升銷售量。

這些公司雇用廣告公司，將產品銷售給專業和業餘人士，促成廣告業誕生。攝影自然也開始被視為影像工廠。

在工業化的影響下，攝影工具和材料隨之標準化，促成畫報和畫刊出現。此外，**攝影通訊社（photographic agency）**和圖庫照片公司也想出方法，重新運用攝影師原本已經捨棄的作品。消費者因為更容易取得產品而得到好處，而這點又反過來鼓勵更多人投入攝影。

西方大多數民眾接觸的影像數量越來越多，這使某些社會觀察家感到振奮，但也使某些觀察家感到恐懼。在二次大戰爆發前那段時間書寫作品的德國評論家班雅明（Walter Benjamin）認為，這種影像氾濫現象是一種革命性工具，大眾可借助這項工具觀看到以往只有富人才看得到的景象和資訊。他認為知識就是力量，一旦下層階級手中握有知識，便可削弱統治階級的權威性。戰爭過後，出現了新的看法。該派認為，包含商業和新聞攝影在內的所謂「文化產業」，都是流通一些降尊紆貴的量產媚俗作品，企圖轉移消費者的注意和安撫消費者。在 1970 年代的**理論轉向（Theoretical Turn）**期間，這些想法再度出現，當時充斥影像並透過電視強化的文化經驗普受批評。因攝影普及與風行而取得影響力的學界攝影師暨評論家，開始翻找影像工廠為了安撫人心而生產的種族和性別影像，揭露其中的視覺陳腔濫調。他們也挪用廣告照片，將之轉換成類型批判。20 世紀晚期，隨著數位攝影不斷進步，並且將平台擴及到電腦和電話等各類裝置，影像工廠的概念也有了嶄新面貌。令人心醉崇敬的雲端概念，也就是網際網路上互相連結的大量觀念、照片和伺服器，一度被視為過度誇大而不具實際價值，但它似乎信守了誕生於 19 世紀並延續至今的承諾，讓全民都有機會接觸藝術和獲得教育（參見**人民的藝術〔the people's art〕**）。

跟我一起飛上天

IDEA № 54
空中攝影 AERIAL PHOTOGRAPHY

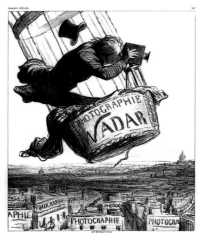

1862年，杜米埃（Honoré Daumier）描繪攝影師納達爾「將攝影提升到藝術層次」。

空中攝影最早是出現於人類的想像中。古代神話和文學作品中有從雲端——和遙遠星體——觀看地球的記載，而鳥瞰畫在16世紀很受歡迎。攝影延續並擴大這個追尋，創造出真正的全球視野。

1858年，攝影師納達爾（Nadar）乘坐熱氣球，拍下史上第一張航空照片。氣球照片拍攝成功時相當壯觀。起初看來，它在軍事應用和土地調查工作上似乎擁有光明的未來。但乘坐氣球有許多問題，以它作為攝影平台幾乎不可行。以無人操縱、低科技又可重複使用的風箏作為相機載具，拍攝軍事和氣象照片，是比較容易又安全的方法。

當飛機成為載運相機升空的工具後，相機很快就取代了藝術家在地圖測繪中的作用。一次大戰期間，交戰國製造精密相機，強化空中偵察和地圖測繪工作。特製相機也在當時問世，負責記錄進展極緩且死傷慘重的塹壕戰。空中攝影和判釋（interpretation）成為新領域。到了二次大戰時，航空照片可與閃光燈的閃光同步拍攝，因此得以執行夜間高空偵察任務。

儘管航空照片的用途主要在軍事、科學和商業方面，但運用航空照片驚心動魄的獨特景象，已成為新聞攝影和週刊的標準特色。這類照片中顯現的迷幻圖樣激發了藝術家和攝影師的靈感。20世紀初，藝術家蒙德里安（Piet Mondrian）採用在祖國荷蘭的航空照片中領會的抽象設計。整個1920年代和1930年代，攝影師都拍攝了從高處所見的景象。為了拍攝這些景象，他們有時甚至爬到另一個現代世界的象徵——無線電塔的頂端。

20世紀中葉，積極參與保育運動的攝影師開始拍攝空中景象，展現大自然之美，也呈現工業化和劣質農法造成的危害。對許多科學界人士而言，人造衛星上搭載的相機所記錄的攝影景象，讓我們得以觀察全球自然景觀和人類開發狀況。

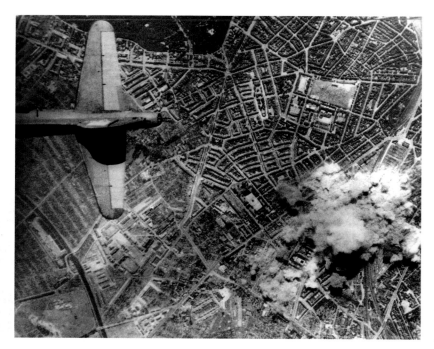

二次世界大戰漢堡奇擊一景，1943年8月2日。

「空中攝影表達了人類測繪地球地圖的渴望。」

2000年，亞祖—貝彤（Yann Arthus-Bertrand）在印度拉賈斯坦邦久德浦（Jodhpur）附近拍攝《鋪在地上的黃色紗麗》（*Yellow Sari Cloth Lying on the Ground*）時，選擇了令人驚奇的對角構圖，使布的色彩更加突出。

「微距影像和微縮影像一樣經常呈現在
大眾眼前。」

上圖：諾伯特・吳（Nor-
bert Wu）以管珊瑚有刺的
蟲管為主題拍攝的當代近攝
照片。照片強調其抽象圖
案，而非它為珊瑚提供營養
的方式。

下圖：查爾默絲飼養螳螂，
以便拍攝雄螳螂為之犧牲生
命的交配儀式，出自她
1994–96年的《食物鏈》系
列作品。

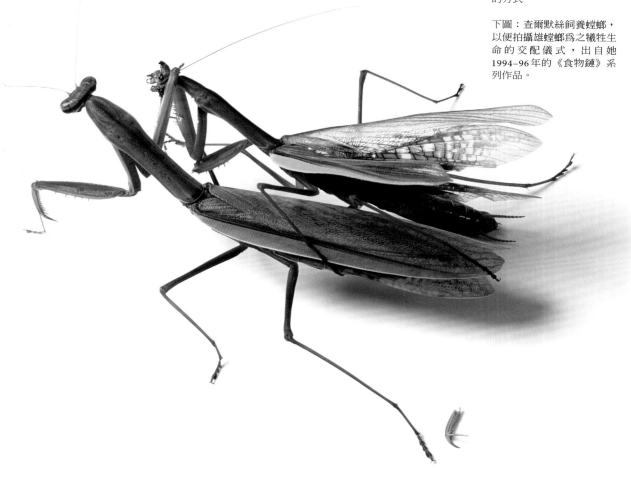

19世紀中葉，英國曼徹斯特光學師丹瑟（John B. Dancer）同時以科學顯微鏡和可用顯微鏡觀看的微縮照片聞名。

IDEA № 55
微距／微縮 MACRO/MICRO

攝影很快就跳脫把事物拍成肉眼所見的模樣，轉而探索如何用相機把大東西縮小許多，以及把小東西放大許多。攝影在此過程中為無數人提供微型化的樂趣，也為間諜和科學家提供不少助力。

它是終極窺視孔。1860年代，法國出現色情主題的小型微縮照片，銷售時會附帶放大鏡以便觀看。用於觀看各類主題的微型裝置，做成與鋼筆、煙斗和其他隨身配件相同的外型。這類裝置稱為「顯微珠寶」（stanhope），使用者可透過上面的小孔觀看女王肖像或旅遊景點等娛樂圖片。顯微珠寶一直流行到20世紀中葉。鑲嵌在特製的悼念首飾中、必須以小型放大鏡觀看的微縮照片，滿足了私下觀看和回憶的渴望。「由小見大」的概念啟發了一些攝影師，製作當時所謂的「馬賽克」照片，也就是以數百張放大後才看得清楚的微小影像組合而成的拼貼照片。

儘管微縮攝影有這麼多日常用途，它也有許多實用或科學用途。普法戰爭和一次大戰期間，利用微縮成像技術縮小公報的尺寸，然後以信鴿傳送。之後的軍事衝突和間諜活動也使用某種微縮攝影：虛構的英國情報員龐德（James Bond）永遠在試用新的小型相機。以特殊相機拍攝的微點（microdot）照片，可將攝影訊息縮小成不起眼的標點符號大小。攝影一向是微型化的最佳媒材，電腦晶片發展初期也曾借助攝影進行微型化。

早在攝影問世之前，就有人使用暗箱（camera obscura）描繪與實物等大或更大的影像，稱為放大光畫（photomacrography）。科學家很早就注意到這種方法，用以與其他科學家分享視覺訊息。微距影像和微縮影像一樣經常呈現在大眾眼前。將主題放大數百倍的影像，出現在《生活》（Life）等以照片為主的雜誌中。蒼蠅的紅木色複眼一直極受喜愛，為好幾代兒童創造令人戰慄的恐懼和吸引力。

科學微距照片和大眾資訊娛樂微距照片之間的差異，往往只是影像發表的出處不同。因此，科學攝影師經常拍攝可同時供專業人士和大眾觀看的影像。阿博特（Berenice Abbott）體認到這樣的介面，於1950年代在她的工作室拍攝解說科學原理的微距照片，例如肥皂泡的結構等。當代攝影師查爾默絲（Catherine Chalmers）的作品也橫跨科學和大眾教育領域。出自她的《食物鏈》（Food Chain）系列的大幅（100×150公分）防腐照片，展現出昆蟲世界殘酷的生存競爭。

在這張約攝於 1888 年、拍攝者不詳的早期柯達快照中，拍攝者的影子清楚出現在照片的左下角。

期盼一場平等主義式革命

人民的藝術 THE PEOPLE'S ART

對某些評論家而言，攝影提供的視覺識讀能力甚至比文字識讀能力更加重要，相比之下，文字識讀能力顯得有缺陷又主觀。認為大眾將因「人民的藝術」這項新媒材所提供的大量知識的客觀正確性而向上提升，已變成某種真理。

初次看見**銀版攝影術**（daguerreotype）照片後不久，美國藝術家及發明家摩斯（Samuel F.B. Morse）便寫道：現在每個人都是自己的畫家了。而作家及哲學家愛默生（Ralph Waldo Emerson）同樣表示，攝影是真正的共和藝術，因為它讓每個人都能成為自己的肖像畫家。不過一直要到半個世紀之後，一般人才使用比以往更簡單的裝備（參見**小型相機**〔small camera〕）開始投入攝影。即使如此，民主化的理想仍然使**名片照**（carte de visite）和立體照片等為商業消費製作的照片大為流行。即使購買者自己不曾製作名片照或立體照片，擁有某名人或某著名地點的影像，也代表自己已經以視覺方式接觸到大多數拍攝者永遠無法透過其他方式看見的人事物。

到了19世紀中葉，認為更多人可透過公立機構接觸到更多照片的想法，與認為照片不需要透過專家學者解釋的信念合而為一。實際上，攝影預示了一場平等主義的教育革命。1855年一位觀察家預測，歷史報導將透過相機不容置疑的精確性進行記錄，使大眾不再依賴經常充滿謬誤和個人偏見的文字報導。

1858年，《雅典娜》雜誌（Athenaeum）充滿熱情地宣示：「這是一場多麼偉大的教育革命……喔！我們的一般大眾即將和曾經周遊世界的人一樣，對地球表面瞭若指掌。」一年後，這份雜誌的一篇評論預測，世界上最偉大的藝術作品都會被拍攝下來，因此「自私貴族聚藏寶物的古老時代將永久終結」。許多為了商業目的生產的照片，紛紛在廣告中以大眾自我教育作為訴求的內容之一。立體照片製作公司「安德伍與安德伍」（Underwood and Underwood）曾經使用「眼見為知」當作標語。的確如此，許多針對攝影的教育益處所提出的評論，都曾詳細闡述這種媒材能創造出更偉大的文化知識，彷彿它能將在當時正在海外上演的利己式教化任務搬到家中執行似的（參見**證據**〔evidence〕）。事實上，在攝影之後相繼浮現的每一種新通訊科技，包括收音機、電影、電視、錄像等，都有人對其教育潛力提出同樣熱切的期望。

以這些高貴的期望為標準，平凡無奇的快照並非教育工具。整個20世紀，儘管越來越多人擁有相機，可隨時隨地拍攝照片，但他們拍攝的題材通常與教育相去甚遠：拍小孩不拍城堡，拍生日不拍雙年展。快照拍攝者除了拍旅遊照片（參見**休閒旅遊**〔leisure travel〕），也愛拍攝照片中主角開心快樂的時刻。而家裡的某個地方總會有台魔眼立體鏡（View-Master）提供娛樂和資訊。

上圖：托曼（Ernst Thormann）為德國刊物《工人攝影家》（Worker Photographer）拍攝1929年某期的封面時，選擇了一名羅馬小孩的近攝鏡頭。

下圖：吹熄生日蛋糕上的蠟燭等兒童派對活動，一向是家庭攝影頗受歡迎的主題，如同這張1959年的範例。

IDEA № 57
攝影分離派 THE PHOTO-SECESSION

19世紀末20世紀初，歐洲各地出現許多分離運動，也就是藝術組織的成員因爲激烈的意見相左而脫離組織。同樣地，歐洲攝影師也脫離既有的攝影學會，成立新組織，致力於使攝影成爲能與繪畫和雕塑平起平坐的藝術。不久之後，美國攝影師起而仿效，其影響力至今仍能在攝影與攝影以外的領域感受到。

1890年代末，歐洲至少成立了十多個分離主義者團體，目標是發展出一種適合現代世紀的現代藝術。對當時的知識分子而言，透過研讀拉丁文和羅馬歷史，「分離」已是相當熟悉的名詞。這個名詞爲藝術家的反動增添了古典權威感。

歐洲許多分離派以發源地命名，例如「柏林分離派」。當美國攝影師史蒂格利茲（Alfred Stieglitz）於1902年創立攝影分離派時，並未採用城市名稱，而是以整體媒材命名，儘管他的團體並非攝影界的第一個分離團體。反對威權的攝影俱樂部當時已在巴黎和倫敦成立，有些攝影師也曾在分離派畫家和雕塑家的藝廊展出作品。這個團體原本很可能稱爲「紐約分離派」，但打從一開始就稱爲「攝影分離派」，而且成立時似乎只有一個成員，就是史蒂格利茲本人。吸引人們加入攝影分離派和訂閱該派刊物《攝影作品》（Camera Work）及參觀展覽的原因，除了史蒂格利茲魅力無窮的性格之外，還包括他把該派的目標陳述得非常清楚。攝影分離派的主旨爲推展攝影；聯合已投身及對這門藝術有興趣的美國人；舉辦展覽，展出對象包括但不限於分離派人士及美國人。史蒂格利茲宣示，分離派人士反抗不信者和排斥藝術者，只有受到邀請之人才有資格成爲正式會員。此外，史蒂格利茲還設立聚會地點，對象除了攝影師，也包含喜愛這種媒材的民眾或使用其他媒材的藝術創作者。

在攝影分離派的支持，以及與攝影夥伴史泰欽（Edward Steichen）的密切合作下，史蒂格利茲將歐洲的前衛繪畫和雕塑引進美國。他把這些作品與攝影一同展出，表示藝術家的信念和風格比媒材更重要。他還四處尋找富有實驗性的美國畫家，展出他們的作品，象徵性地暗示美國藝術已經快要能和歐洲前衛藝術分庭抗禮。他的跨領域策略讓音樂、文學、藝術及攝影等領域的頂尖現代主義者齊聚一堂。從《攝影作品》可以明顯看出，史蒂格利茲的眼界十分寬廣，這份刊物不以攝影爲限，還含括所有現代藝術和當代評論。

《攝影作品》和攝影分離派存在的時間不長，1917年美國加入一次大戰時，它們實質上已經結束。儘管如此，這項運動仍成爲藝術實驗的檢驗標準，首先用於美國藝術和攝影界，最後遍及世界各地。此外，攝影分離派在藝術界成爲跨領域前衛創新的歷史典範，在精神而非形式上預示了後續許多藝術運動與觀念，包括當代的多媒體藝術。

舒茲（Eva Watson Schütze）是攝影分離派的創始成員之一，她在1899年的攝影沙龍上拍攝畫意主義者（Pictorialist）。畫面左方的克萊倫斯·懷特（Clarence White）和卡塞比爾（Gertrude Käsebier）與最右方的強斯頓（Frances Benjamin Johnston）後來都加入攝影分離派。中間的卓斯（Henry Troth）和戴伊（F. Holland Day）因爲自身理由而未加入這項運動。

「史蒂格利茲設立聚會地點，對象除了攝影師，
也包含……使用其他媒材的藝術創作者。」

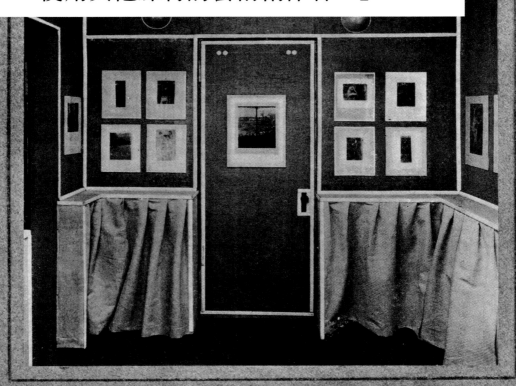

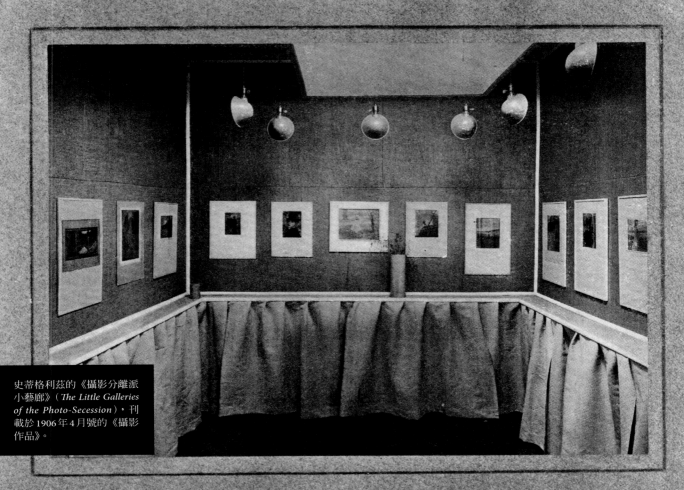

史蒂格利茲的《攝影分離派
小藝廊》（*The Little Galleries
of the Photo-Secession*），刊
載於1906年4月號的《攝影
作品》。

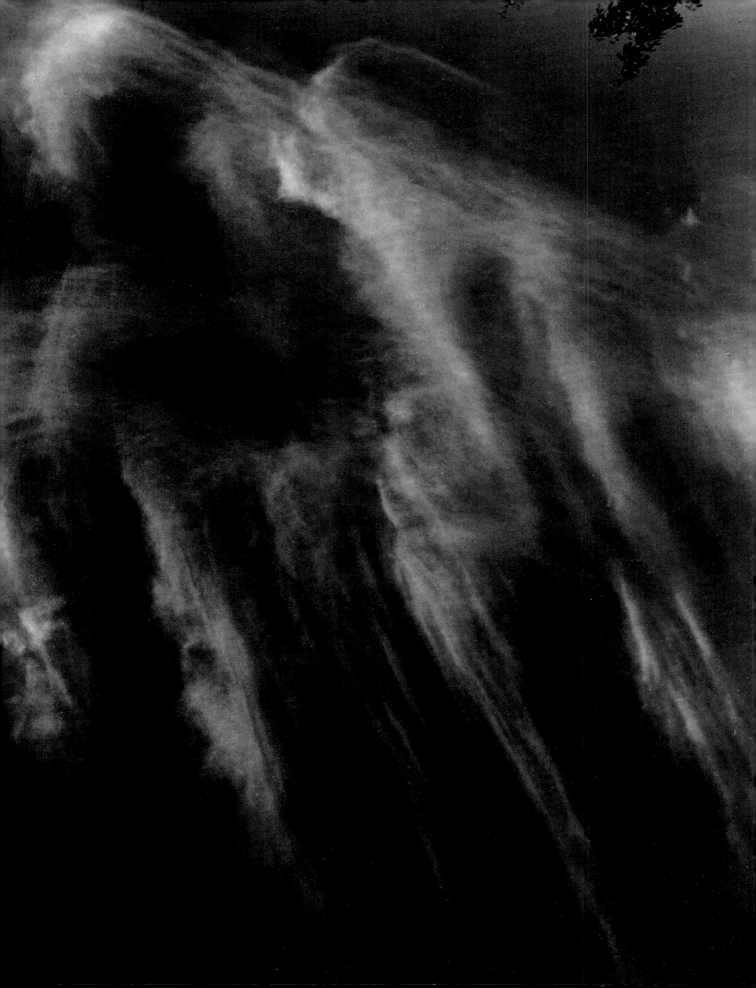

雲 的 無 聲 音 樂

IDEA № 58
等同 EQUIVALENTS

史蒂格利茲（**Alfred Stieglitz**）稱爲《等同》的一系列影像影響極爲深遠，但並非促使其他攝影師仿效那些作品拍攝天空，而是鼓勵攝影師超越對現實題材的直接描繪，進一步將攝影媒材與音樂、詩歌和哲學相結合。

史蒂格利茲稱爲《等同》的傳奇性天空系列照片，是被一位評論家的評論所激怒，該評論家表示，他的作品之所以有力，是因爲他拍攝的對象都是名人和熱切之士。爲了反駁這個說法，史蒂格利茲從 1925 年起的十年間，以人人都看得見的主題拍攝一連串影像，創作出大約兩百二十張天空和雲的照片。這系列照片當時令人費解卻廣受好評，從此成爲攝影實踐的一塊試金石。

《等同》裡沒有任何線索可以讓觀看者聯想到 6 月的某一天，而是讓一片片黑暗的天空在視框中緊緊相連，甚至看不出哪一邊才是上方。史蒂格利茲展出這些照片時，將當時最吸引他的一邊放在最上方。由於沒有水平線、地理標記、時刻標示，或是其他感官指引，《等同》看來就像透過飛機小窗看見的黑白宇宙景象。這些影像的吸引力和影響力並非來自它們呈現的事物，而在於它們如何抗拒前衛攝影以往的拍攝目標。它們不是賞心悅目的照片，也不是對現代主義簡潔幾何形狀的頌揚。

史蒂格利茲很清楚，他希望爲了題材本身而忽視題材，讓影像如同逐漸消失的音樂，流入並瀰漫在一個人的意識中。事實上，最初他就曾將一個早期系列命名爲《音樂：十張雲的照片序列》（*Music: A Sequence of Ten Cloud Photographs*）或《雲的十個樂章》（*Clouds in Ten Movements*）。最後他選擇了另外兩個名稱：《天空之歌》（*Songs of the Sky*）和《等同》。同時，史蒂格利茲否認這些影像是抽象作品，並寫道：「在某些『再現作品』中所存在的眞正抽象，多過現今極爲流行的大多數死氣沉沉的抽象再現。」

儘管《等同》渴望達到音樂的狀態，但那些將此系列視爲靈魂良藥或可激勵攝影聲望的人，很多認爲它們是抽象作品，甚至是攝影史上第一個刻意爲之的抽象作品（參見**抽象〔abstraction〕**）。麥諾‧懷特（Minor White）表示自己受惠於史蒂格利茲（參見**序列〔sequence〕**），推崇他能以形式而非再現爲那些無言之物引發情緒。

今日，《等同》定期在藝廊中展出，前往參觀的民眾可以理解這些作品對攝影的歷史意義，但對於它的小尺寸及沒有任何線索可推導出明確意義這兩點，依然感到不知所措。或許根本不存在任何鑰匙，可解開隱藏在雲朵背後的明確想法，就像音樂無法被簡化成彼此無關的一個個概念。《等同》是將藝術和哲學合而爲一的實驗。這些作品持久不衰的影響力並非來自某個祕而不宣的事實，而是來自於這個觀念：攝影不僅是蘊藏回憶的鏡子。

對頁圖：如同這張拍攝於 1930 年的照片，史蒂格利茲有時會在展出時將他的《等同》上下顛倒，藉以減少它們的描繪性特質，並凸顯出它們的象徵性共鳴。

這個約1865年的作品原置於名片照相簿末頁，文字周邊配置多張名片照，文中寫道：「無論老少尊卑／遠方的朋友，希望你們同在。」

IDEA № 59
收藏 COLLECTING

達蓋爾（L.J.M. Daguerre）曾提出一個觀點，認為攝影可讓大眾「養成各式各樣的收藏習慣」。照片價格不高、容易取得且含括許多主題，對各類人士都是極佳的收藏對象，不過這項媒材卻是在它發明後一個世紀，博物館才開始認真記錄它的歷史。

攝影收藏助長了民主教育的概念，這想法已在公眾論述中醞釀了一個世紀之久（參見**人民的藝術**〔**the people's art**〕）。許多人收藏的**名片照**（**carte de visite**），是狄斯德利（A.A.E. Disdéri）發明的，他曾撰文表示，要讓人人都能獲得攝影訊息，並提議出版收藏概要。成立規模龐大的跨領域攝影圖書館，將一切可拍之物的攝影紀錄保存下來，這樣的想法激勵了拱心石視像公司（Keystone View Company）之類的大企業，彙編出數量龐大的立體照片目錄。而供教室陳列用的裱框照片更是在世界各地拍攝製造，含括所有想像得到的主題。

儘管如此，藉由攝影所進行的有系統收藏，仍是說得多，做得少。極少人有能力完成19世紀英國攝影師佛立茨（Francis Frith）的大規模攝影計畫，他有系統地拍攝了埃及、巴勒斯坦和聖地，並將這些影像製作成各種尺寸的照片，依照

尺寸定價出售，讓升斗小民和有錢人都能購買。佛立茨最具企圖心的計畫，是拍攝英國的所有鄉鎮，這個計畫規模極大，但尚未完成，這倒是不難理解。對這類影像的需求使他的事業一直延續到1970年。他的照片今天仍在以他命名的網站上銷售。

世界各國的政府機構，會將公共計畫運作期間委託拍攝的影像儲藏起來，雖然這些照片在放入倉庫前鮮少經過清潔或修復處理。博物館經常收藏符合國家利益的照片，尤其是典藏範圍較廣的博物館，例如倫敦的維多利亞暨亞伯特博物館（Victoria and Albert Museum）、巴黎的國家圖書館（Bibliothèque Nationale），以及美國華盛頓特區的國會圖書館（Library of Congress）等。儘管投下如此龐大的心力，加上各**攝影學會**（**photographic society**）製作的彙編，照片通常只是範圍更大的媒體收藏的一部分，例

有大規模攝影收藏品的貝特曼圖片資料館（Bettmann Archive）創辦人貝特曼博士（Dr. Otto Bettmann，圖左），與同事在紐約市為他所稱的行動圖片資料館（The Portable Archive）工作。

如印刷品和海報等。法國古文物收藏家雅姆夫婦（André and Marie-Thérèse Jammes）或是歷史學家葛恩斯海姆夫婦（Alison and Helmut Gernsheim）等人的傑出私人收藏品中保留了攝影史關鍵影像，但這些影像鮮少展示給一般大眾觀看。

1937年，紐約現代美術館在攝影史學家紐霍爾（Beaumont Newhall）指導下舉辦「攝影1839–1937展」，攝影才首次擁有考慮周到的回顧展。紐霍爾的努力促成藝術博物館中第一個攝影部門。這次展覽之後的數十年間，紐約現代美術館及其收藏喜好不僅影響其他機構，也影響攝影師進行的計畫（參見**攝影師之眼**〔**The Photographer's Eye**〕）。

「世界各國的政府機構，會將公共計畫運作期間委託拍攝的影像儲藏起來。」

美味　滋養　葡萄酒
赤玉ポートワイン

這張 1922 年的日本紅酒廣
告據說是史上第一個裸體廣
告，至少在日本如此。

IDEA № 60
促銷圖片 PICTURES THAT SELL

弗拉瑞（Therese Frare）的1990年作品《最後時刻》（*Final Moments*），是愛滋病社會認知推展宣傳活動中引發最多討論的影像之一。托斯卡尼（Oliviero Toscani）將這張照片的彩色版本更名為《聖殤》（*Pietà*），用於這個1992年的班尼頓（Benetton）廣告。

企業界花了一段時間才接受以攝影為基調的廣告。但在躊躇起步之後，攝影媒材證明自己能創造富視覺吸引力的生活寓意，而廣告也成為蓬勃發展的攝影作品類別。

半色調（halftone）製版術於20世紀初普及後，照片已登上報章雜誌的頁面，但在廣告中運用攝影則晚了許久才被接納。儘管口頭上有興趣採用攝影製作廣告，但1920年時，使用攝影素材的美國廣告業主不到五分之一。採用照片的比例於其後十年逐漸增加，源自廣告哲學上的概念改變。如果製造商認為列舉產品優點就能說服消費者購買，文字的比重會遠大於插圖。但越來越多人發現具暗示性和召喚性的影像有相同或甚至可能更佳的效果時，攝影開始在廣告中占有一席之地。

1922年赤玉（Akadama）紅酒的影像經常被視為第一張裸體廣告照片，但也有其他廣告以感官性的柔焦意象促銷產品。夢幻式照片用於暗示床用織品、浴巾和面霜的美學及感官愉悅。這十年間，廣告讓攝影師有機會實驗各種圖片，實驗範圍遍及各項當代藝術手法。的確，現代主義幾何形狀或超現實主義奇異性的視覺隱喻，讓產品更加受到

認可。到了1930年，美國有80%的雜誌廣告以照片來製作。

在歐洲，很少人支持美國對廣告的清教徒式排斥，廣告攝影是攝影師的夢幻工作，既能以之謀生，又能創作藝術作品。攝影師四處尋找廣告工作，成立自己的攝影通訊社。此外，積極參與政治活動的攝影師將廣告視為打進大眾傳播媒體的敲門磚。由於認為視覺複雜的影像可以鬆動陳腐的19世紀保守觀點，莫侯利納吉（László Moholy-Nagy）等攝影師採用近攝、拼貼和令人驚慌失措的角度等挑逗視覺的方式來創作廣告。甚至俄國人也將資本主義廣告與社會主義廣告分開，認為前者誤導大眾，後者則具有教育意義，讓藝術家和攝影師有餘裕創作具視覺挑戰性的廣告。這類廣告的設計引人注意，似乎大聲宣告現代新世界已經到來。

1950年代和1960年代，以派卡德（Vance Packard）的著作《隱藏的說服者》（*The Hidden Persuaders*）為典型，出現對廣告的反彈，使攝

影師成為不光彩的行業，以當時的說法是被視為「背叛者」。**理論轉向（Theoretical Turn）**期間，攝影師陷入藝術與廣告對立的道德兩難困境。

雖然《廣告剋星》（*Adbusters*）等雜誌仍然對廣告多所批評，但廣告業在1930年代享有的時髦新奇感已經恢復了一部分。今天，藝術攝影師有時也參與廣告宣傳活動，年輕攝影師則因為這個領域的實驗可能性而受到吸引。

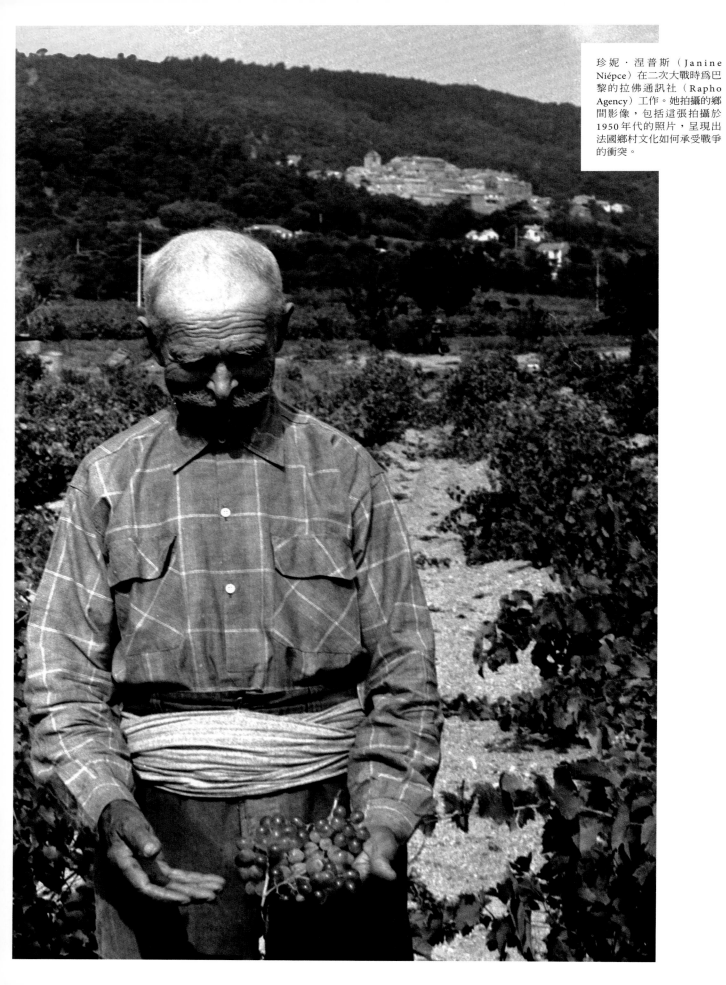

大量配銷代理商

IDEA Nº 61
攝影通訊社 PHOTOGRAPHIC AGENCIES

20 世紀初，成立攝影通訊社的目的是為了替新興的畫報和畫刊提供照片，並代表它們服務的攝影師規範使用權和使用費。此外，攝影通訊社也會雇用約聘攝影師和特約記者，讓刊物足跡擴及全球，突破單打獨鬥時所受的限制。

半色調（halftone）製版術和插圖刊物的協同發展，大大拓展了照片的市場規模，尤其是最新事件與話題人物的即時照片。通訊社除了供應新影像，也建立照片庫，將照片出售給傳播媒體和廣告公司。通訊社的影像通常不註明拍攝者，以郵寄或電傳方式將照片送交零購客戶或訂閱客戶。實際上，攝影通訊社不僅拍攝新聞照片，也會選定事件和人物主動拍攝，進而在某種程度上製造新聞。而註記在新聞標題下的通訊社名稱，則可為影像增添可信度。

就像插圖刊物創造了照片編輯這個新角色，攝影通訊社也需要照片編輯負責為特約攝影師和記者規劃及分派工作。另外，通訊社也會購買在對時間出現在對地點的獨立攝影師的作品。這點不僅鼓勵自由攝影師要想辦法趕到對的地點，而且必須提早到達，事先卡位，以便拍攝到最佳鏡頭。雖然直到 1960年，費里尼（Federico Fellini）才在他的電影《甜蜜生活》（La Dolce Vita）中創造「狗仔隊」（paparazzi）這個名詞，但創造出這類侵擾性攝影師的禍首除了畫刊之外，當然也包括攝影通訊社。

通訊社不僅滿足新聞報刊的需求，也扮演新進藝人的培養場所，並於 20 世紀動亂期間為逃離家園的攝影師提供庇護。巴黎因為地處歐亞非三洲的鐵路與航空運輸樞紐，因此成為通訊社的集中地。巴黎和世界其他地方的通訊社各自發展出不同的專長和獨樹一格的風格手法。冒著生命危險拍攝極近距和極個人的戰爭（war）及衝突照片，是巴黎各通訊社的特色。伽瑪通訊社（Gamma）曾經拍攝越戰與 1968 年的巴黎暴動。在巴黎和紐約都設有辦事處的馬格蘭通訊社（Magnum），是史上第一家攝影通訊社公司，由攝影師會員負責營運，自行分派工作，並保有自身的影像版權，這在 1947 年時是相當特殊的福利。

1970 年代，電視逐漸取代報紙，成為大眾獲取新聞的來源，《生活》雜誌（Life）等畫刊陸續停辦或大幅縮編，攝影通訊社的獨立精神和財務規劃則由開達新聞圖片社（Contact Press Images）等公司組織延續下來。20 世紀最後數十年，由於報紙改用彩色照片，攝影通訊社的規模隨之擴大，諸如 VII 之類的新公司相繼成立，通訊社也和草創初期一樣發展出不同專長。

數位革命使照片畫素的傳輸、儲存和銷售變得更加容易。但是另一方面，攝影通訊社也必須和先前累積的數百萬張紙本影像重新簽訂條款。這些影像中最受歡迎的部分已經掃描成電腦檔案，但還有數百萬張構成龐大歷史檔案的照片，仍在冰冷的倉庫等待宣告最後的命運。

上圖：1947 年，活力充沛的羅伯·卡帕（Robert Capa）在巴黎主持一場夥攝影師會議，拍攝者為馬格蘭通訊社成員哈斯（Ernst Haas）。

下圖：馬格蘭通訊社成員 1957 年於巴黎舉行會議時拍攝的肖像照。前排由左至右：邦迪（Inge Bondi）、莫里斯（John Morris）、芭芭拉·米勒（Barbara Miller）、康奈爾·卡帕（Cornell Capa）、布里（René Burri）、萊辛（Erich Lessing）。中排：米榭·謝法列（Michel Chevalier）。後排：厄維特（Elliott Erwitt）、布列松（Henri Cartier-Bresson）、埃利希·哈特曼（Erich Hartmann）、畢肖夫（Rosellina Bischof）、莫拉斯（Inge Morath）、塔科尼斯（Kryn Taconis）、哈斯、布瑞克（Brian Brake）。

第一款在商業上取得成功的
單鏡反光相機萊卡A，
1925–36年生產。

IDEA № 62
單鏡反光相機 THE SLR

攝影問世之前，暗箱（**camera obscura**）使用單一鏡頭和反射鏡，將通過鏡頭的影像精確地反射到觀景屏上。儘管許多發明家試圖改良這個概念並運用在相機上，卻花了近一世紀才達成目標。

最早的相機基本上是個盒子，前面是鏡頭，背面是放置感光材料的地方。攝影師可由後方的觀景屏或藉由相機頂端有鉸鏈的小門，觀看透過鏡頭所見的影像。有人認為，所有後續的相機改良，都是這種基本形式的延伸。不過這個主張忽略了許多創新概念，例如**快門**（**shutter**）、**捲筒軟片**（**roll film**）和單鏡反光相機（single-lens-reflex）。這些概念每一個都源自重大的技術改良，理由則是為了因應新興的社會環境，以及滿足大眾由新聞獲知事件時渴望看到圖片的需求。

單鏡反光相機的長久發展歷程，或許是技術發展與社會需求相互影響的最佳範例。當相機仍是龐大笨重、必須安裝在三腳架上的裝置時，很少人需要單鏡反光裝置，因為攝影師不會快速四處移動，同時試圖觀看透過鏡頭所見的影像。簡單的觀景裝置已經足夠。隨著相機越來越小，有些相機具備兩個鏡頭，一個鏡頭將影像引導到相機頂端的觀景屏，另一個鏡頭將稍有不同的景象引導到軟片上。這些所謂雙鏡反光相機（twin-lens-reflex）通常握持在腰部高度——攝影師不看場景，而是眼睛朝下看著觀景屏。當相機進一步微型化後，為了因應20世紀初**新聞攝影**（**photojournalism**）成長及業餘攝影師旅遊時拍攝照片的興趣越來越高，相機變得更容易攜帶。鏡頭和快門速度提高，攝影師往往不再需要三腳架。使用這類新**小型相機**（**small camera**）時，攝影師在事件現場能夠更不被注意，但他們仍然需要觀看透過鏡頭所見的影像並對焦。實際上，相機的微型化改變了攝影師觀察場景的方式。將相機握持在眼睛前方取代了「肚臍攝影」（belly-button photography）。

萊卡（Leica）等許多最早的小型專業相機有連動測距器（rangefinder）。這個裝置讓攝影師透過另一個鏡頭觀察兩個分裂的影像，同時轉動鏡頭，直到兩個影像重合，藉此完成對焦。儘管連動測距器很普及，攝影師仍然無法在使用連動測距器時透過「取景鏡頭」觀看景物。相反地，單鏡反光相機只有一個鏡頭，透過稜鏡或折疊式反光鏡構成的系統，快速可靠地反映透過鏡頭所見的影像。單鏡反光相機的優點是攝影師在現場可隨時留意場景，甚至隨意移動，同時觀察值得拍攝的主題。這種相機於1930年代問世後，開始與連動測距器競爭。二次大戰後改用單鏡反光相機的攝影師增多，單鏡反光相機在激烈國際競爭下持續改良，於1960年代成為主流。單鏡反光相機至今仍存在於許多一般數位相機的機身中——當然，裡面沒有軟片。

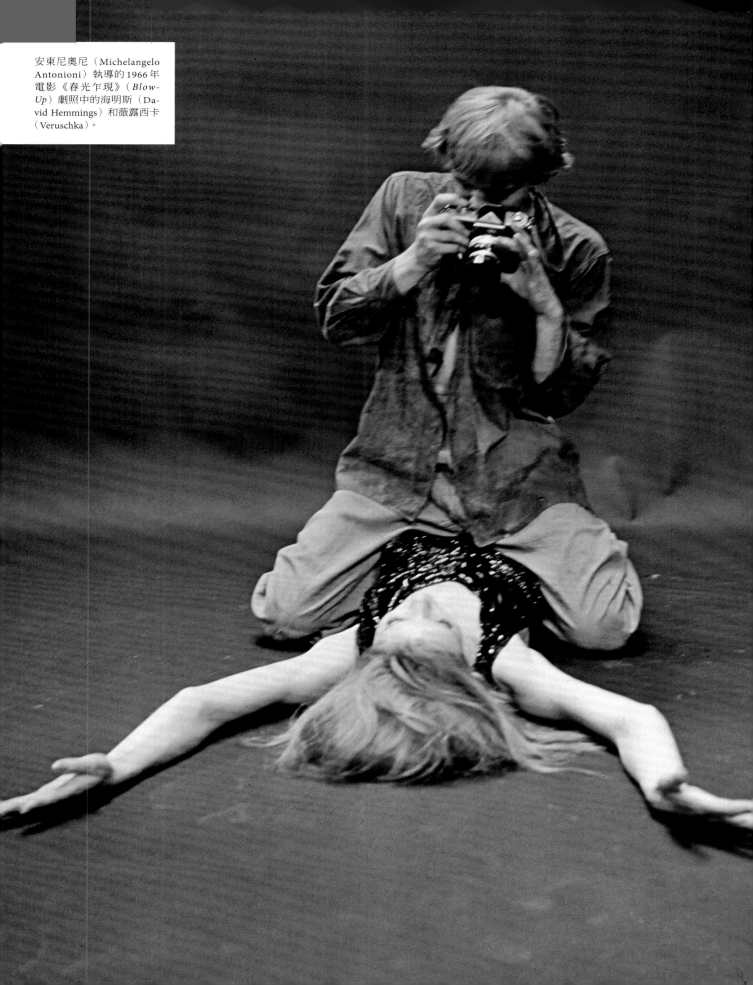

安東尼奧尼（Michelangelo Antonioni）執導的 1966 年電影《春光乍現》（*Blow-Up*）劇照中的海明斯（David Hemmings）和薇露西卡（Veruschka）。

奔 跑 的 影 像

IDEA № 63

決定性瞬間 THE DECISIVE MOMENT

「決定性瞬間」是法國攝影家布列松（Henri Cartier-Bresson）最著名的概念，這項概念為攝影界提供了描述和目標：「攝影是在不到一秒的時間內同時認知到事件的重要性，以及認知到一種準確的形式組織能將該事件適切表現出來。」

在決定性瞬間一詞出現之前，這概念已在新聞攝影中根深柢固。**小型相機（small camera）**和可快速捲動以便繼續拍攝的**捲筒軟片（roll film）**，滿足了大眾對畫報和畫刊的需求。特別是運動照片（參見**運動場景〔sporting scene〕**）能捕捉重要瞬間的動作，由意想不到的角度加以呈現，例如慕卡西（Martin Munkácsi）的作品。有件事或許值得一提，就是布列松一生只承認過他曾受一張照片影響：這張照片是慕卡西攝於1930年的作品，畫面中有三個男孩衝向海浪，在某個瞬間呈現近似於美惠三女神（Three Graces）的姿勢。這張照片讓布列松了解該如何「透過片刻捕捉永恆」。此外，決定性瞬間的想法也奠基在超現實主義（參見**超現實〔the surreal〕**）提出的概念之上，布列松在巴黎時與超現實主義者走得很近。布列松撰寫於1952年的著作《決定性瞬間》，法文原名為《Images à la sauvette》，這個書名有抓住或竊取某種東西的意味，就像超現實主義者認為，他們應該緊抓住超現實躍入日常生活的那些瞬間。

有一段時間，決定性瞬間是布列松的一切。身為畫家、文學院學生、政治行動主義者，最後成為20世紀最具影響力的攝影家之一，布列松為決定性瞬間這個概念賦予了知性價值，使它成為許多人模仿的視覺經驗建構方式，尤其是在**新聞攝影（photojournalism）**領域。此外，由於決定性瞬間是攝影獨有的概念，這種風格讓攝影師擁有著名且獨特的實踐哲學，大幅提升攝影與攝影師的地位。

和許多重要觀念一樣，決定性瞬間的價值因平凡無奇的過度使用而逐漸減損。這類照片放在報紙頭版效果相當好，但不適合敘事性或實驗性用途。不過即使逐漸走下坡，其影響仍然相當大，因此成為攝影師亟欲推翻的典範。法蘭克（Robert Frank）的1959年作品《美國人》（*The Americans*）擺盪在決定性瞬間與非決定性瞬間之間，這種模糊並置只提供焦距不清的印象，而非簡潔精練的視覺奇蹟。

IDEA № 64
多重曝光 MULTIPLE EXPOSURES

類比攝影中要進行雙重曝光時，必須使用同一張感光材料，以較低的曝光值對兩個不同的主題各曝光一次。如此拍攝出來的影像應該是曝光正確、由兩個原始主題疊置組成的混合體。多重曝光經常形成怪異的景象和神祕的效果。

在布爾森（Nancy Burson）於 1983–84 年以電腦輔助製作的合成照片《人類》（Mankind）中，依據當時的人口統計數據，將亞洲人、高加索人和黑人的臉部混合成一張照片。

第一張多重曝光照片當然是無心的錯誤。但這種完全為攝影所獨有、其他任何藝術都無緣運用的技法，很快就出現在各種脈絡中，從藝術和科學到喜劇。詼諧的特技攝影仰賴這種手法來表現，幽靈和其他幻影照片也是如此。許多影棚攝影師的拿手好戲就是多重曝光。一般大眾欣喜接納這種技法的原因是，它可以將正面和側面肖像並列，不需要將兩張負片分別沖印，造成明顯又難以完全去除的分界線。利用適當的曝光不足，加上沖印正面和側面肖像，可神奇地顯露出家族的相似程度。

率先採用另一種多重曝光手法的攝影師認為，只要增加攝影的手工製作比重，攝影師也能獲得等同於畫家的認同。維多利亞時代的雷蘭德（Oscar Rejlander）和羅賓森（Henry Peach Robinson）都曾創造實驗性的組合曬印（combination print）。製作這類照片時，攝影師必須將每一個人或物件的負片一張張沖印在圖片上。遺傳學家高爾頓（Francis Galton）認為罪犯具有特有的身體特徵，而他能提出確鑿的證據，因此設計出一種多重曝光的精巧裝置，可將數名犯罪者的臉部影像重疊在一起，凸顯出異於常人的耳朵或眉毛。

20 世紀初，透明負片和穩定可靠的放大機成為標準配備後，多重曝光基本上已由相機內的處理轉變為暗房中的後製。儘管多重曝光擺脫了與教化和科學圖示的聯想，但一直無法消除它與視覺騙術間的關聯。對於經常刊登多重曝光照片的《生活》雜誌（Life）等畫刊來說，它是幽默的可靠常備物，例如杜象（Marcel Duchamp）走下如他著名裸體畫中的階梯，還有一名女性穿著緊身胸衣蹦蹦跳跳。這種技法也運用於廣告照片，用以合併「使用前」與「使用後」的照片。

藉由欺瞞肉眼來激發心靈是超現實主義者的信條，而多重曝光也在這項運動的影響下興盛發展。1920 年代，曼雷（Man Ray）和拜爾（Herbert Bayer）格外喜愛運用這種技法造成的怪異效果。在當代攝影師中，尤斯曼（Jerry Uelsmann）是運用放大機的大師，以他所謂的「夾心負片」製作複合影像。現在，數位暗房已經簡化了多重曝光的製作過程，但尤斯曼和在他之前的雷蘭德與羅賓森一樣，偏好以手工來呈現他心目中的影像。

上圖：尤斯曼的作品創造出怪異但富吸引力的另類世界，例如這張有著漂浮空中的樹的無題風景照（1969）。

右圖：攝影師布瑞西（Charles F. Bracy）可能使用某種相機裝置，讓他拍攝兒子時進行兩次不同的曝光。他兒子的穿著和1886年小說《小公子》（*Little Lord Fauntleroy*）的主人翁一樣。

是澤田知子（To-
ada）藝術作品的
1998–2001 年創作
0）》系列作品中，
各種姿勢和外貌，

關上簾子，給我們一個擁抱

快照亭 PHOTO BOOTHS

從一開始，攝影就被視為自動的影像製作方式。這個想法頗有爭議，但快照亭發明後，攝影師的角色完全消失。快照亭成為新的社會空間，在這個空間裡，圖片價格低廉，有充分的隱私，而且同樣重要的是，負片不復存在。

個人表演一直是攝影中始終存在的外圍活動。從**名片照（carte de visite）**到臉書，人們藉由靜態影像展演心中的渴望和幻想。快照亭提供一個地方，供人展現願望和天馬行空的想法，偶爾嬉鬧一番。自動拍攝照片的機械裝置問世於 1889 年的巴黎萬國博覽會，但直到 1920 年代，將相機裝置在亭子裡，同時有服務員協助被攝者擺姿勢拍照的 Photomaton 出現後，熱潮才真正湧現。最後連服務員也不再需要，讓被攝者自己在有簾幕的亭子裡擺姿勢拍照。最後一張照片拍完後不久，通常位於機器外側的狹縫，會吐出六張或八張相連的小照片。如同發明於 20 世紀初，投入硬幣就可購買食品的自動販賣機一樣，經濟大蕭條期間，快照亭在美國變得更加普及。這兩種自動機器都具備快速、便宜、有趣和自己主導等特點。

雖然在一些國家，特別是歐洲，快照亭常用於拍攝官方身分證明的正式照片，但當然也有人喜愛用它來創作非常不正式的肖像。快照亭創造了一個烏托邦空間，被攝者可以像孩童玩鬧一樣擺出各種姿勢，不需要在乎窺視的眼光或遭到斥責。由於被攝者有好幾次機會拍攝或乖或壞的照片，因此他們可嘗試不同的姿勢。最棒的是，快照亭提供的是一排**直接正像（direct positive image）**——也就是說，沒有負片。曾經發生在快照亭中的事不會留存下來。

由於快照亭狹小的內部空間有簾幕遮掩，這種機器本身常設置在遊樂園、節慶場合和戲院等瀰漫著「放學後」氣氛的地方。然而，有些營業場所拆掉快照亭的簾幕，例如廉價小商品雜貨店，減損了這種機器展現奇思怪想的功能。今日快照亭已經數位化，出現在節慶、婚禮和公司派對上，同時有道具和背景供被攝者使用。就像它的前身一樣，數位快照亭也不會保留紀錄。

快照亭的輕佻和誇張，吸引了藝術家對窺視其他人的遊戲產生興趣。幾位超現實主義者在快照亭中擺姿勢拍照，由馬格利特（René Magritte）拼貼創作成他 1929 年的作品《我沒看到（女子）藏在森林中》（*Je ne vois pas la [femme] cachée dans la forêt*，參見頁 173）。在安迪・沃荷（Andy Warhol）的工作室「工廠」（The Factory）中，快照亭是不可或缺的東西。沃荷先用

上圖：1910 年代末，英國發明家沃爾夫（H.A. Wolff）和他的出資者艾希頓先生（Mr. Ashton）製造了投幣式相機。

下圖：在日本各地，民眾會前往拍貼店，不僅可在這裡拍攝照片，還能進行數位編修。圖中這部設置在京都的機器稱為 Purikura（print club）。

它來讓拍攝肖像的客戶放鬆心情，再以其他媒材捕捉客戶的影像，並且製作成圖片，當作創作其他媒材作品的原始材料。

1910年，華尼克（William Warnecke）接受指派去拍攝紐約市長蓋諾（William Gaynor），就在他剛剛將最後一張底片裝入相機時，一名刺客走上前對市長開槍。

從記者到作者

IDEA № 66

新聞攝影 PHOTOJOURNALISM

整個20世紀，攝影師在新聞業中的責任逐漸加重並不斷改變，以因應技術創新並回應大眾渴求照片的新視覺文化。

儘管以照片為主的影像已出現在19世紀中葉的報紙和期刊上，而實地報導這種做法也已受到認可，但「攝影記者」這個詞卻直到1938年才開始使用，用來指稱德國攝影師艾森史塔特（Alfred Eisenstaedt），他拍攝納粹主義崛起的尖銳照片，力量與文字不相上下。其實艾森史塔特早在1929年就自稱為「報導新聞攝影師」，先一步取得這個稱號。

20世紀前半發展出好幾種新聞攝影走向，每一種的目的都是想要運用視覺語言來傳達關於某特定題材的想法。第一種方法相當於沒有風格的風格，源於在對的時間出現在對的地方。例如在《蓋諾市長槍擊案》（The Shooting of Mayor Gaynor）中，一些構圖上的意外因素，像是傾斜的背景以及市長助手臉上融合迷惑和惱怒的表情等，證實這張照片是在現場拍攝。但是經過一段時間，忽視構圖原則和旁觀者臉上驚懼的表情，本身就構成一種風格，企圖向觀看者保證影像的原真性。相反地，雜誌攝影記者則發展出一種現代主義語彙，運用銳利的線條、古怪的角度和刻意拉高明暗對比，透露事物的潛藏秩序，同時顯示記者扮演的角色不只是記錄者，也是詮釋者。**決定性瞬間**（**the decisive moment**）帶領現代主義新聞攝影更進一步，將目光與訊息在生活中偶然相撞的瞬間，以近乎靈性的方式組織起來。

這些方法與其他編輯走向將藝術與觀念融合起來，變成創作照片故事的核心，照片故事在歐洲和美國雜誌相當盛行，直到1970年代這些雜誌逐漸消失或縮編為止。照片故事是由附帶少許文字的一連串影像構成。如果照片能說故事，那麼攝影師就是作者，擁有編輯和排列作品，甚至撰寫搭配文字的特殊權力。諸如史密斯（W. Eugene Smith）之類的攝影師，就和許多創作者一樣，希望對自身作品擁有完整的創意控制權，因此往往不見容於雜誌，因為在雜誌社中，照片編輯和設計師才是故事生產的主要角色。某些**攝影通訊社**（**photographic agency**）的成立宗旨，便是要讓攝影師對工作的分派和呈現擁有更大的控制權。攝影記者的地位提升到與藝術家相同，人們也越來越能接受實地報導的作品出現在博物館的展覽中。

1960年代，收看黑白電視的人數激增，尤其是在北美地區。為了回應這種情況，雜誌加強提供話題性的彩色照片。新聞攝影一反以往的深度背景報導，逐漸轉向最新事件。1990年代，隨著數位攝影、數位傳輸和數位印刷在報業逐漸整併，新聞攝影這個領域也展開有史以來最重要的重新定義。

上圖：數位彩色印刷加上更大的編輯控制權，讓希克斯（Tyler Hicks）得以把時事影像與勾起回憶的色調特質結合起來。

右圖：1975年孟加拉饑荒期間，雷默（Steven L. Raymer）在一群等待食物的飢民當中，將焦距對準一個小女孩。

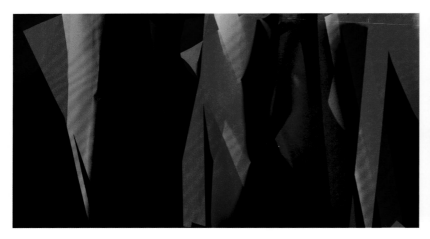

左圖：貝許堤的 2008 年作品《六色捲曲》（*Six Color Curl*），先以感光紙製作結構，再以彩色光照射，拍攝成近攝照片。

上圖：史川德在 1916 年的作品《抽象，門廊的影子，康乃迪克州》（*Abstraction, Porch Shadows, Connecticut*）中，將現實內外翻轉。

IDEA № 67
抽象 ABSTRACTION

攝影是否可以成爲最廣義的影像製作，而不只是試圖摹製和擷取眼睛所見的景象？當攝影師接觸到 20 世紀初歐洲的非具象藝術時，開始認眞詢問這個問題，一種全新的藝術攝影風格也隨之浮現。

在攝影史上的大部分時間，攝影似乎是走在一條直路上，朝著日益完美的光學寫實主義邁進。但是以放大機（參見**放大**〔enlargement〕）、**快門**（shutter）和對焦環（參見**焦距**〔focus〕）等設備所進行的實驗，又把攝影推往非具象再現的方向，於是攝影逐漸具有多重目標，發展的途徑也不再被視爲一條直線，而比較像是一座大圓環，有許多方向可供選擇，其中一個方向就是抽象。

科本（Alvin Langdon Coburn）是最早進行非具象攝影圖片製作的代表之一，他問：「相機爲何不該拋開再現當下的枷鎖？」爲了回應漩渦主義（Vorticism）運動，該派強調展現動態能量，使靜態的立體派（Cubism）活躍起來，科本製作出類似萬花筒的「漩渦鏡」（Vortoscope）。他以**多重曝光**

（multiple exposure）創作出來的照片，看起來有如緊張不安的透明節肢動物。他的短命實驗正好處於一段相當長的時期中間，相機在這段時期被用於強調日常生活環境中的幾何形狀，例如橋梁和街燈等。另外一種技法開始於 20 世紀初，流傳甚廣，目前仍有人使用，是將照片拍攝到幾乎無法辨識，誘使觀看者接受這張照片爲抽象作品，或苦苦思索攝影者記錄的是何種視覺經驗。致力讓相機的這部分視像臻於完美的史川德（Paul Strand）曾說：攝影是「客觀性的組織」。他的作品《門廊的影子》（*Porch Shadows*）畫面緊密且平淡，是由重複圖案構成的一道謎題。

由 20 世紀初至今，攝影師不斷測試極限，同時試圖擺脫寫實主義的控制，拓展攝影的實踐，使它成爲二度平面和幾何形狀的檢視方

式。雅可比（Lotte Jacobi）於暗房中以光筆或蠟燭在感光紙上素描，製作出名爲「發光物」（photogenics）的抽象作品。

抽象已經變成攝影實踐上的永久性偏好，並納入彩色攝影和數位攝影。或許雅可比的影像看來好像是以紙本物件爲本，但貝許堤（Walead Beshty）那些看似抽象的照片，往往是確有其物。他將感光紙彎曲成各種形狀，再以彩色光使最後形成的表面曝光。反諷的是，這些照片並非抽象作品，而是光線效果十分戲劇性的近攝照片，概念上非常接近史川德的作品。貝許堤和史川德一樣，都是以探索攝影這種媒材爲目的，他的影像則是這場探索的迷人副產品。

1950年代，雅可比以光筆在感光紙上素描，製作出抽象影像，並將之命名為「發光物」，此名詞源於早期攝影史。

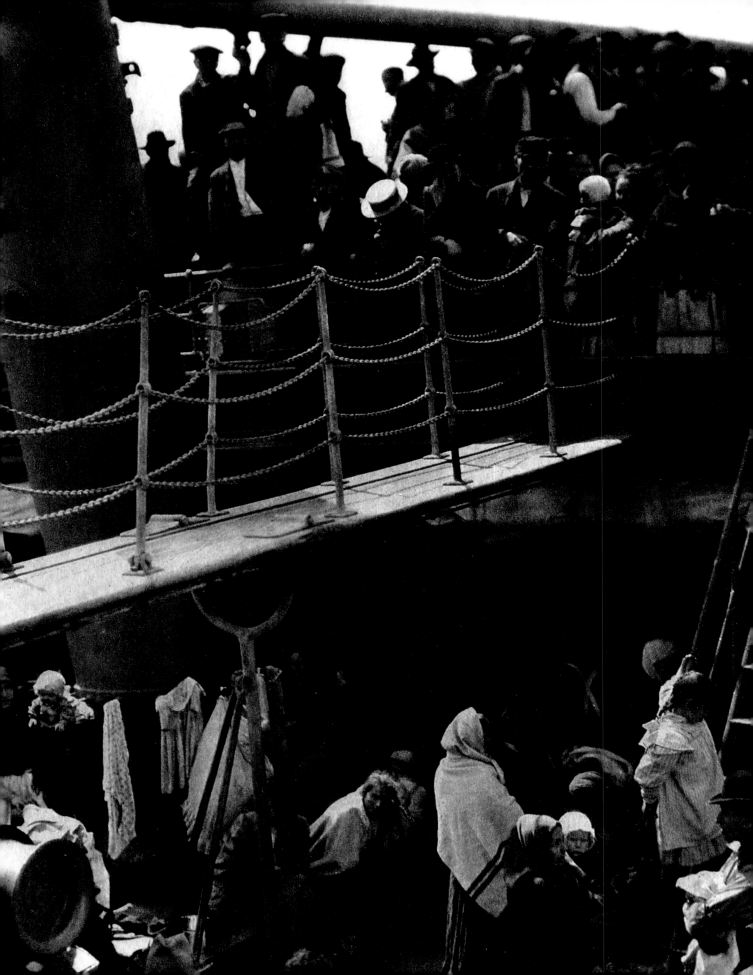

直接說，銳利拍

直接攝影 STRAIGHT PHOTOGRAPHY

19世紀末20世紀初，攝影界最尖銳的評論家沙達奇希・哈特曼（Sadakichi Hartmann）表示，畫意派的朦朧手法削弱了攝影的圖像強度，因此他呼籲回歸「直截了當」的攝影，或所謂「直接」攝影。

幾乎就在攝影剛剛於藝術界為自身爭取到些許地位後，評論家就開始懷疑這項媒材為獲得接納而出賣靈魂。照片為什麼不能看起來就像照片，而要企圖模仿其他藝術媒材的特質？1904年，出生於日本，在德國長大的哈特曼，於刊物上公開質疑畫意主義（Pictorialism）攝影師（參見**美學〔aesthetics〕**與**重鉻酸鹽膠質顯影法〔gum bichromate process〕**）強調柔和和漫射光的做法，是否反而傷害了攝影這項媒材。他本身雖然不以攝影為主業，但相當熟悉當時的攝影界。他認為藝術攝影和他提出的「直接攝影」之間，應該有合理的區別。直接攝影鼓吹忠於這項媒材的圖像特質，也就是說，應該脫離繪畫，採用直截了當的描繪方式。儘管名稱中有「直接」兩個字，但直接攝影其實牽涉到一系列技術和手法，包括選擇焦距清晰而非畫意派風格的照片；事先在心中構思影像的畫面，避免進行事後裁切；強調構圖中的抽象或幾何設計。**攝影分離派（photo-secession）**創立者史蒂格利茲（Alfred Stieglitz）接納了這個名詞，以及它對畫意主義的批判。

在史蒂格利茲的看法中，直接攝影取決於攝影師在精神上對攝影固有本質的接受程度，還要加上一股獻身的熱情，致力讓這種媒材成為有如立體派（Cubism）一樣的現代藝術。

直接攝影的概念為後代攝影師提供了據以創作的藝術哲學，並有一套經過認可的技法作為後盾。這個概念主導了20世紀前半葉，從西勒（Charles Sheeler）的船隻與火車頭攝影，到安瑟・亞當斯（Ansel Adams）對美國西部的清晰描繪，都是受到它的影響。儘管直接攝影大多被視為20世紀初的美國攝影走向，但世界各地的紀錄性作品均受到它的影響，直到二次大戰後那段時期。另外，戰前歐洲實驗攝影師（參見**影像物件〔image object〕**）所設定的客觀目標，也與它有異曲同工之妙。儘管直接攝影的實用性大於精神性，但它是**新聞攝影（photojournalism）**的語言，尤其在**半色調（halftone）**製版術大為流行之後，直接攝影更於1890年代步入全盛時期。雖然從以往到現在，直接攝影在報紙和雜誌上隨處可見，但直接攝影並非萬

前頁圖：當史蒂格利茲寫到他如何創作1907年的著名作品《下層統艙》（*The Steerage*）時，回想起他如何把場景的幾何形狀組合起來，描繪對人生的感受。

上圖：西勒的1939年作品《車輪》（*Wheels*）同時呈現出火車頭與構成這個火車頭的幾何形狀。

能。它缺乏麥諾・懷特（Minor White）「序列」（Sequences）作品的象徵性共鳴，也限制了抽象和實驗的範圍。到了戰後時代，法蘭克（Robert Frank）等叛逆攝影師（參見**快照美學〔snapshot aesthetic〕**）刻意拍攝一些玩世不恭的草率照片，以視覺手法調侃一目瞭然的直接攝影。

不只是小孩玩意兒

下圖：伊士曼柯達公司（Eastman Kodak）生產的第一號B型布朗尼相機，在一次大戰前的年代，售價為1美元。

最下圖：Mick-A-Matic等米老鼠相機約於1950年代開始出現。這款相機原本供兒童使用，但藝術攝影師也用這款相機。（此迪士尼智慧財產權素材經迪士尼公司同意使用）

IDEA № 69
兒童相機 CAMERAS FOR KIDS

1900年推出的柯達布朗尼相機（Brownie）在廣告中號稱為堅固耐用、價格平實的兒童相機。這款相機有數款機型，在市場上銷售了約八十年。的確，布朗尼已成為快照的同義詞，或許因為有一些使用者是年紀很大的孩子。

第一款布朗尼相機的廣告宣傳活動中宣稱，每個小孩都能用這款相機拍出好照片。廣告中在相機四周嬉戲的是「棕精靈」（brownie）——一種幫助做家務的小精靈，廣告中描繪成一個體型很小的男性人物，腿長，身體像令人不安的甲蟲，有著不盡完美的觸角。1880年代開始出現在雜誌和童書上的這些生物出自寇克斯（Palmer Cox）筆下，他同意柯達在這款相機的行銷活動中使用它們。

如同早期柯達相機發下的豪語：「你按快門，其餘由我們搞定」。使用者將布朗尼相機送交經銷商或直接送往柯達公司，柯達負責沖洗裡面的六張底片並印製照片，重新裝入軟片，再將整個相機送回給使用者。相機上的廉價鏡頭不適合近攝，但只要站到數公尺外，將相機握持在腰部高度，靠著身體，就可以拍出不錯的圖片。這款相機的快門速度較快，可解決兒童普遍難以站穩的困擾。有些兒童購買特別打造品牌的布朗尼童子軍（Brownie Boy Scout）或布朗尼營火少女（Brownie Camp Fire Girl）相機，或者加入號稱極有組織的美國布朗尼相機俱樂部（Brownie Camera Club of America）。雖然現在的孩子尚未脫離尿布就會使用行動電話，難以想像他們能從最早僅有六

張底片的布朗尼相機獲得成就感，但布朗尼相機極長的銷售生命，證明了這款簡單、還算堅固、多少具備自動功能的相機在概念上確實成功。此外，以故事書角色命名，或透過大眾傳播媒體向兒童宣傳相機，成為延續至今的行銷策略。

當然，製造和行銷可靠的兒童相機，其本質幾乎等同於為追求簡便的成人生產優質相機。父母親是否偶爾會使用小孩的相機？我們不可能知道確切答案，但布朗尼相機後續機型的設計開始明顯吸引成人。某些布朗尼相機可拍攝立體照片，Beau Brownie相機展現時髦的新藝術（Art Nouveau）設計；微型化及閃光燈（參見人造光〔artificial light〕）等發展緊跟在後。二次大戰後，布朗尼相機顯然已經長大，從刊物上的代言人換成不是小精靈的名人就可看出這點。

儘管兒童相機行銷攻勢十分強大，卻很少提及兒童擁有任何可透過攝影獲得的特殊願景。20世紀最後數十年出現的國際運動「相機兒童」（kids-with-cameras）的主要構想是，各地的孩子都有獨特的觀點，能拍出讓成人驚豔的照片。諷刺的是，通常是拿成人相機給這些孩子拍攝自己的作品。

在2004年的電影《小小攝影師的異想世界》（*Born into Brothels: Calcutta's Red Light Kids*）中，印度兒童學習攝影及拍攝他們的世界。他們在其作品中僅列出名字。上圖的標題為《奔跑》（*Running*），酷哥（Gour）十三歲時的作品。下圖是十四歲的小奇拉（Suchitra）的作品《屋頂上的女孩》（*Girl on a Roof*）。

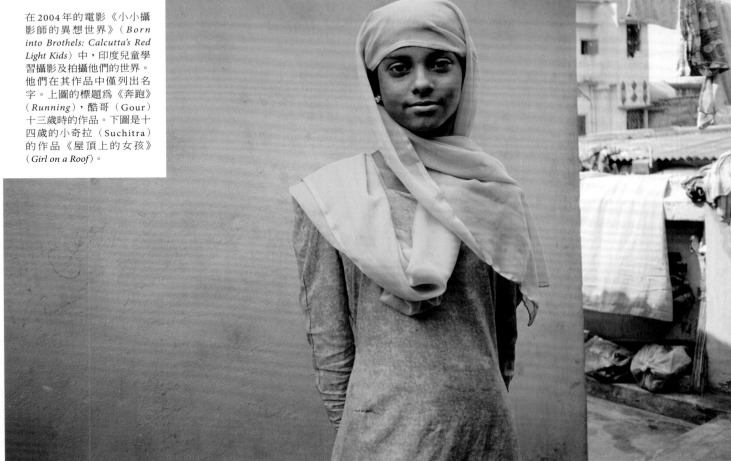

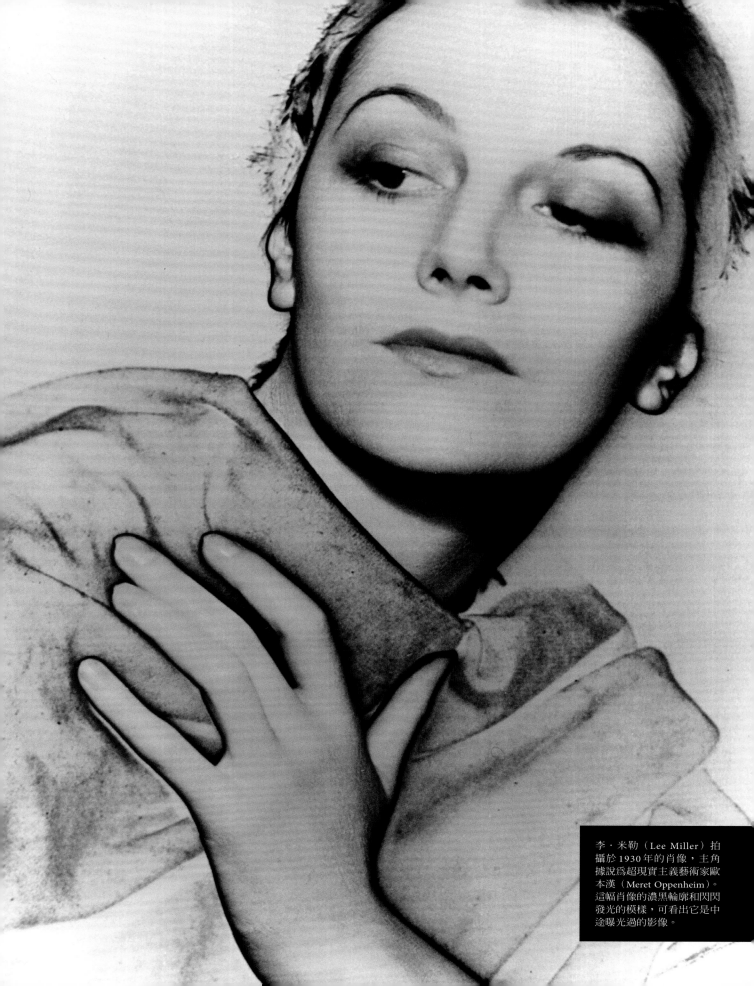

李·米勒（Lee Miller）拍攝於1930年的肖像，主角據說為超現實主義藝術家歐本漢（Meret Oppenheim）。這幅肖像的濃黑輪廓和閃閃發光的模樣，可看出它是中途曝光過的影像。

肯特（Peter Kent）2006年的《大白鯊》（*Jaws*）是以Photoshop製作的數位照片。

機會逆轉

中途曝光 SOLARIZATION

一個人的錯誤往往是另一個人的機會。中途曝光，也就是影像中的明暗色調發生反轉的現象，最初是在暗房處理負片時，不小心讓負片接觸到白光而發現的。不過一直要到20世紀初，攝影師才開始探索中途曝光的表現能力。

中途曝光最初是在**銀版攝影術（daguerreotype）**中被注意到，當時這種模樣被視為顯影異常或化學藥劑有雜質。攝影手冊則是把產生中途曝光的照片稱為「曝光過度」，並列出可避免此問題的檢查清單和訣竅。

中途曝光是攝影生涯中無可避免的事實，並激起某些早期攝影師的好奇心。然而，直到1930年代，當實驗攝影師和超現實主義者發現它可以將平凡無奇的環境轉變成充滿神祕的夢幻場所，這才有人持續關注其視覺和美學可能性。以往讓攝影師迷惑痛苦的無法預測及難以掌握，如今卻得到某些攝影師的擁抱，他們將現代攝影定義為無止境的影像製作實驗，並發現過程中的嘗試錯誤很能振奮精神。中途曝光強調過程及打破規則，對攝影實踐造成解放性的衝擊，如同超現實主義者熱愛的自由聯想（free-association）練習。曼雷（Man Ray）曾說，中途曝光讓他有機會把照片做得不像照片，亦即不是視覺經驗的摹製品。對布呂吉爾（Francis Bruguière）等其他攝影師而言，中途曝光因為排除掉與前機器時代關係密切的手工作業，而把光重新擺回

到攝影之中。另一種稍有不同的製程稱為莎巴蒂效果（Sabatier effect），名稱源自法國醫師莎巴蒂（Armand Sabattier），他於1860年代觀察光照射到正在顯影中的濕版**火棉膠（collodion）**底片上的情形，並記下觀察結果。這種方式會出現類似的結果，但僅能作用於正在顯影中的影像。這兩種過度曝光並不相同，但「中途曝光」一詞通常適用於兩者。

中途曝光常用於肖像照片，尤其是曼雷的肖像作品，他運用此種方法，將被攝者變成毫無生氣、怪異莫名的幻影。史泰欽（Edward Steichen）等攝影師則創造出使彩色軟片出現中途曝光的方法，廣告常運用這種技法來抓住觀看者的注意。如同**針孔相機（pinhole camera）**一樣，中途曝光最後也擴展到各式各樣的攝影實踐。

由於曼雷不斷精進他的實驗，中途曝光逐漸成為主流業餘攝影書籍和期刊中的主題。發行於1896年，介紹各種特殊手法和創新效果的《攝影娛樂》（*Photographic Amusements*）中，也有一節專門介紹中途曝光照片。數位中途曝光程式現在相當風行，過程包含透過數

位編輯製作正負影像，然後把影像層層疊放。無論如何，數位中途曝光都能使製作者對影像擁有更大的控制權，大幅減少暗房化學藥劑帶來的突變和驚喜，而後者正是這項製程以往之所以吸引實驗攝影師的地方。

IDEA № 71
運動場景 SPORTING SCENES

當近19世紀末編纂運動規則時，競技性比賽突然擴大到整個地區，甚至遍及全國。運動愛好者增加，同時加上半色調法問世，為日報和週報創造龐大的新市場，而新的攝影專業領域隨之產生。

許多本身是運動參與者或愛好者的業餘攝影師，將攝影技巧運用在運動場上，以場上的衝突和混亂局面來測試技巧。此外，更快的快門、更迅速的軟片及更輕的相機，這些發展都有助於捕捉許多運動的快捷行動。從獨自健行到人山人海的公路競賽，體育活動很快就由幾乎沒有紀錄演變為經常出現在大眾報刊上，專門報導運動新聞的**小報**（**tabloid**）隨之成立。同樣地，家庭相簿開始蒐集新的影像類別，呈現成人和小孩運動時的樣貌。

新一代攝影師將整個職業生涯投入運動攝影。有些攝影師，例如匈牙利的慕卡西（Martin Munkácsi），從事攝影前已是狂熱的運動迷。慕卡西從意想不到的角度拍攝，強調令人驚奇但均衡的構圖，

帶來極大影響，重新定義了運動攝影。他的作品啟發了布列松（Henri Cartier-Bresson）的**決定性瞬間**（**the decisive moment**）理論，而其作品令人驚詫的觀點也在兩次世界大戰之間引起實驗攝影師爭相仿效。的確，運動攝影為速度發明了新的視覺語彙，吻合現代生活的步調。20世紀初運動影像明快、尖銳、看來自然流暢的外觀，影響了從紀錄片到時裝作品的攝影實踐，也讓早期的電影製作獲益不少。所謂生活的「運動化」——健壯的身體、運動服裝、運動鞋和運動用品——1920年代開始推展到攝影中。

凍結時間（**stopping time**）並使動作模糊的技法首見於20世紀初的運動攝影，現今依然非常新鮮又

富魅力。閃光燈發明之後，協助運動攝影師捕捉肉眼看不見的關鍵瞬間鏡頭。

芬克（Larry Fink）等一些其他類別的攝影師也拍攝運動照片，但不是為了它的動作畫面，而是為了它的環境與次文化。如同他們拍攝的運動員一樣，運動攝影師必須了解比賽規則，身體也要能夠承受肢體靠近或甚至處於動作之中的挑戰。因此，運動攝影師都擁有奇特的冒險性格和情誼，以及獨具一格的生活風格，而他們的職業工會和通訊社更是不在話下。

在2010年南非約翰尼斯堡舉行的世界杯足球賽中，荷蘭的羅本（Arjen Robben）彷彿停留在搶球的西班牙普約爾（Carles Puyol）上空。

「運動攝影師必須了解比賽規則，
身體也要能夠承受挑戰。」

上圖：柯特茲（André Ker-
tész）在1917年的照片《潛
泳，拍攝於匈牙利艾斯泰爾
戈姆》（*Underwater Swim-
mer Taken in Estergrom, Hun-
gary*）中不僅記錄游泳選
手，也記錄了水底經驗。

右圖：攝影師由高處有利位
置拍攝，讓觀眾宛如置身會
場最佳座位，觀看美國拳擊
手夏基（Jack Sharkey）與
鄧普西（Jack Dempsey）於
1927年舉行的重量級拳賽。

1981年，貝歇夫婦在紐澤西州澤西市普拉斯基橋（Pulaski Bridge）外拍攝的《瓦斯槽（望遠型）》（*Gas Tower (Telescoping Type)*），從標題可以看出他們對客觀分類的興趣。

物性的藝術

影像物件 IMAGE OBJECTS

攝影的客觀性在20世紀被重新詮釋成與量產物件和生產線流程的標準化有關，攝影師倫格帕契（Albert Renger-Patzsch）等人採納早期的觀念，認爲照片只不過是機器製造的圖片，目的是爲了探索拍攝主題的「物性」（thing-ness），並用機器的冰冷無感來描繪它們。

倫格帕契的攝影集《世界是美麗的》（*The World Is Beautiful*, 1928）最初是德文版，書名爲《Die Dinge》，也就是「物」，書中對自然與構成物件做了系統化的視覺分析。倫格帕契等人得出結論，認爲量產物件的標準化流程讓物件充滿冷漠和疏離的特質，這點不僅使攝影成爲描繪它們的最佳媒材，也指定了一套最適合現代世紀的標準化影像製作版本。此外，《物》將人造環境和量產物品的形式秩序套用在看似野性的自然界，生產出可以凸顯大自然的規則性和重複圖案而非偏差性和多樣性的影像。這種以超然角度看待題材的走向，有時稱爲新即物主義（New Objectivity），該派不僅蔑視自我和不理性，並極力主張所有領域的藝術家都應該努力發掘「物性」。

以超然冷漠態度拍攝物件的做法，在經濟大蕭條期間大爲失寵。但是在二次大戰結束後那段期間，又有一支超然攝影派捲土重來。這股趨勢加上對於創作全覽系列和井然檔案的興趣，使得「影像作爲物件」（image-as-object）在20世紀末和21世紀初的攝影界，變成越來越流行的策略。

二次大戰之前的形式主義架構在戰後找到了新表現，包括史密森（Robert Smithson）的攝影作品、美國的**新地形誌**（**New Topographics**）運動，以及德國貝歇夫婦（Bernd and Hilla Becher）影響極大的藝術作品及教學，後來被稱爲杜塞道夫攝影學派（Düsseldorf School of Photography）。如同戰前時期，人造環境成爲重要的傳統主題，並和先前一樣，尋求以不帶判斷的中立方式進行拍攝。貝歇夫婦於1950年代晚期便開始拍攝過時的科技結構物，1969年要爲這項里程碑展覽命名時，起初決定用「客觀攝影」（Objective Photography），後來更改爲「作者不詳的雕塑：工業建築的比較形式」。這些標題全都表達了戰前攝影師對形式的興趣和對中立的憧憬。貝歇夫婦的影像綽號「地形誌」，是以標準化的固定距離拍攝，並採用中性灰階色調。這類影像經常參照新即物主義的檔案取向，以表格方式懸掛在牆上。

這種不帶感情且近似物件的攝影方式，在曾經正式或非正式跟隨貝歇夫婦學習的攝影師作品中仍然可見，例如魯夫（Thomas Ruff）不帶感情的客觀化肖像作品，以及葛斯基（Andreas Gursky）經過數位處理的大尺寸全景照片作品等。

布洛斯菲爾德（Karl Bloss-feldt）裁切自己拍攝於1928年的近攝照片《美國鐵線蕨》（*American Maidenhair Fer*），將它比擬爲機器製造的產品。

FiFo、FiFo，該開始工作了！

影片與照片 FILM UND FOTO

《影片與照片》國際展覽 1929 年首次於斯圖加特舉行，是攝影史上影響最大的展覽之一。正如大家所知，《FiFo》展證明現代主義派的攝影和電影不僅已遍及整個藝術界，也滲透到日常生活的無數層面。

德國工藝聯盟（German Werkbund）是由設計師、攝影師、建築師、實業家和企業主共同組成的進步派組織。該聯盟成員於 1929 年舉辦《影片與照片》展時，用意是創造一起事件，融合藝廊與現代工業博覽會這兩種體驗。他們的普世觀念已超越高級藝術範疇，進入現代主義攝影前身與其諸多旁系已經在其中站穩腳步的各色領域。因此，這場展覽中不僅有最新的**剪貼**（**cut-and-paste**）實驗，還包括作者不詳的素人攝影（vernacular photography）、**空中攝影**（**aerial photography**）、實地報導、廣告、時尚攝影、科學攝影、電影劇照、文宣攝影和 X 光片等。這場展覽含括歐美攝影界，宣示攝影以往追求精緻藝術的做法太過狹隘保守。

FiFo 造成的衝擊不在於它強調特定風格，而在於它所強調的走向，它鼓勵實驗以及擁抱現在與未來。對攝影師而言，FiFo 讓他們更有理由放棄 20 世紀初極力主張攝影師參照繪畫和版畫拍照的畫意主義（Pictorialism）。FiFo 認為攝影師不僅應該以攝影媒材進行實驗，還應該運用其他素材，展覽並提供大約一千兩百幅以這種方式拍攝的影像。透過有系統地介紹令人激賞的方法和前衛藝術作品，FiFo 證明，應用攝影也能藉由致力鑽研尖端科技而成為一門藝術。FiFo 確認了一股重要潮流，並使願意採納這種方法的攝影師大幅增加，連帶也影響了他們的雇主。

從全方位藝術家莫侯利納吉（László Moholy-Nagy）為這次展覽設計的創新裝置，到展覽中的各色作品，FiFo 堅持攝影不是單由攝影作品構成的純粹媒材。這場展覽接納大眾媒體，並特別強調文字編排設計，將之視為重要的合作夥伴。雖然 FiFo 主張現代媒體使用者應將眼光放在未來，但也大力提倡重拾舊技術。攝影問世之初曾經出現的**實物投影**（**photogram**），因為能用於生產非具象照片而再度引起興趣。FiFo 與當時還很年輕的電影媒材組成觀念性同盟，藉此強調現代表現的混雜特質，以及對新事物的接納能力。

對世界各地的攝影師而言，FiFo 是一篇現代宣言，同時宣告了：攝影在看似一片光明的科技未來中占據了重要地位，而擺脫傳統媒材限制後擁有充沛能量的前衛藝術，也成為其背後推手。儘管發生了 1929 年的華爾街股災及隨後的經濟危機，這場展覽依然在德國和奧地利的數個城市巡迴展出，並於 1931 年在日本畫下句點，成為對日本攝影師極具啟發性的一場展示。FiFo 與 1917 年的軍械庫大展（Armory Show），同樣被視為現代主義藝術的轉捩點。

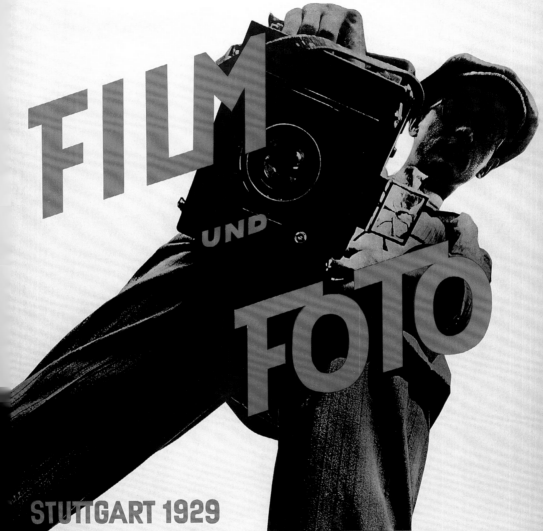

IDEA № 74
實物投影 THE PHOTOGRAM

實物投影是最古老的攝影技法之一，方法是將物件或負片放在感光表面頂端，製作出一種無機身式的圖像。實物投影簡便又變化多端，直到數位時代依然吸引眾多使用者。

曼雷創作於1921–28年間的《抽象構成》（*Abstract Composition*）看來相當詭異，不僅因為畫面中分散的陰影，也由於中央部分那支宛如鬼魂的左輪手槍。

實物投影的材料非常簡單，只需要一個黑暗空間、幾個小物件、感光紙，以及創造構圖的意願。感光紙曝光後經過顯影和穩定程序，即可將物件的負像顯現出來。實物投影和程序雷同的**氰版攝影術**（**cyanotype**）同樣廣受採用，使用者遍及專業和業餘攝影師、成人和小孩。

如同秋天落葉在人行道上留下印記一般，實物投影的直接成像和反轉色調也頗富吸引力。它與生俱來的拒絕光學現實的特質，在兩次世界大戰之間的那些年頭，吸引了許多實驗攝影師。曼雷（Man Ray）認為實物投影是「純粹的達達主義（Dadaism）」，前衛藝術團體經常用這個詞彙來形容一種時髦的反藝術取向。他將這種製程改成自己的名字，稱之為 Rayograph。作品接近**照相寫實主義**（**photo-realism**）的畫家夏德（Christian Schad），約於1918年開始投入實物投影，以街上經常可見的碎石製作刻意的抽象影像。他的影像作品後來被稱為「影子畫」（shadowgraph），不僅是他的姓氏諧音，也說明這種方法的由來。一向是實驗主義者的莫侯利納吉（László Moholy-Nagy）於1920年代擁護拋開相機。他的實物投影不僅使用奇怪的形狀，還以詭異的光線和陰影加以強調。這些作品是有史以來影響最大的實物投影，啟發後代持續實驗，推動攝影不斷進步。實物投影揚棄相機，這點對於希望攝影成為影像製作系統，而不是複製眼睛所見景象的裝

置的人而言，無疑是一大引誘。

儘管彩色軟片較難掌握，仍有人以它製作實物投影。生於英國的當代藝術家福斯（Adam Fuss），就是以他對實物投影的淵博知識和用彩色相紙製作實物投影的高超技巧聞名。他的某些作品不僅倚重光的作用，也借助物件與感光紙之間的化學交互作用。梭普（Ulf Saupe）製作實物投影時，會將形狀與既誘人又擾人的螢光色彩結合在一起。對福斯和梭普而言，製作實物投影有如充滿實驗性的鍊金術，這點可追溯到曼雷，甚至更久之前促成攝影誕生的早期化學實驗。

一刀喀嚓現實

剪貼 CUT-AND-PASTE

以剪刀剪裁照片，然後利用某些或所有碎片製作出新的影像，是一場預料之外的視覺想像大躍進。最早使用這種技巧的人，是維多利亞時代的一般男女，而不是充滿自覺的創新藝術家，但革命派前衛藝術家很快就接納這種技法。

在照片還十分罕見且獨一無二時，沒有人為了好玩或藝術表現而剪開照片。然而，隨著負片的改良，以及突然之間到處都可看到單一影像的眾多副本後，分割照片就成了可以考慮的事。維多利亞時代的民眾是首先將照片剪開、重新組合，然後黏貼起來的一群。當時一些相簿中逗笑怪異的創作，可說是攝影蒙太奇（photomontage）的範例，攝影蒙太奇是指剪裁照片用以製作新影像的手法，但這個詞彙當時尚未發明。

剪貼的觀念在素人攝影（vernacular photography）中得到延續，直到藝術家開始打破隱含於直線透視與大氣透視本質中的寫實主義為止。一次大戰後，德國和俄羅斯出現「攝影蒙太奇」這個名稱，這兩地的前衛藝術家仿照維多利亞時代剪貼簿製作者的方法，但增添了雙倍的革命性意圖。他們從新興畫刊中剪下照片和文字，組合成嶄新影像，讓尺度、透視、文字和圖片在影像中碰撞，挑戰傳統的美學和政治價值觀。他們的方法相當現代，動機則包含逐漸適應現代都市經驗中的多重不和諧。

許多人認為深景透視是攝影固有的特質，攝影蒙太奇的創作者刻意摧毀這種看法，目的不僅是希望動搖攝影實踐，也想告訴大眾，現實並非外表看起來的模樣。在霍赫（Hannah Höch）的攝影蒙太奇作品《以廚刀切割》（Cut with a Kitchen Knife）中，可看到許多大小人物正在從事各種互不相干的活動，似乎是想要喚起她協助創立的達達運動的反體制存在。

當剪貼與政治產生關聯後，很快就打進攝影實踐的不同領域。它在廣告方面備受喜愛，不僅內涵了時髦新奇的意味，也讓製作者得以表現出多重（且名副其實的）交疊的想法。在超現實主義等後來的藝術運動中，攝影師經常運用剪貼的視覺不協調性，但這種技巧此時已失去銳利的鋒芒，由激進轉變為懷舊。數位攝影將這種技法由暗房轉移到電腦，業餘攝影師和羅培茲（Martina Lopez）等專業攝影師掃描影像，將影像置於超脫現實的層次，藉此來強化聯想經驗，尤其是回憶與失去的感受。

1870年代，高芙（Kate Edith Gough）運用她在水彩和攝影方面的天分，在她與親友共享的相簿中，創作幽默的個人影像。

從高級訂製服到街頭服飾

IDEA № 76
時尚 FASHION

以攝影作品有如詩歌而被稱爲「攝影界德布西」的德邁耶（Adolph de Meyer），於一次大戰前使時尚攝影成爲時尚。拜這種攝影類別的優渥收入和美學自由之賜，立體派（Cubism）之後的所有藝術運動幾乎都鮮活地再現於時尚攝影中。

在《哈潑時尚》雜誌（Harper's Bazaar）擔任攝影總監的二十年間，阿維頓（Richard Avedon）以極度飽和的色彩創作出許多令人吃驚的封面，如同這張 1965 年的近攝照片。

當報紙和雜誌發展出以高速印刷機印製照片的能力後（參見**半色調**〔halftone〕），在刊物中呈現時尚廣告的理想化手繪圖並未立刻被照片取代。身體與衣著的完美感慣常以繪圖筆展現，要改以攝影表現並不容易，因爲只要有一根頭髮的位置不對或袖子有皺紋，就會破壞整個畫面。的確，攝影師必須找出具誘惑力的方法，將包裹在眞實衣著下的立體模特兒呈現出來。簡而言之，時尚影像必須轉變爲具有攝影性。

舉例來說，四海一家的德邁耶將名人攝影與時尚攝影融爲一體。他改良柔焦的使用方式，並開發出逆光手法，讓照明來自主題背後，以戲劇性手法將衣著呈現出來，創造出接近時裝手繪圖的夢幻感。富裕和華服攜手組成的時髦聯盟，也吸引藝術家和作家加入流行雜誌的世界，例如創刊於 1912 年的《高品味雜誌》（La Gazette du Bon Ton）。時尚攝影與藝術界的連結，尤其是在歐洲，讓曼雷（Man Ray）等藝術家免於遭受爲金錢而放棄原則的批評。在此同時，由於整體社會風氣適合藝術發展，讓霍寧根—胡恩（George Hoyningen-Huene）等攝影師得以將現代主義和超現實元素注入高級訂製服的影像中，這些影像於 1920 年代和 1930 年代出現在歐洲與美國版的《風尚》雜誌（Vogue）上。在霍寧根—胡恩及其追隨者，尤其是霍斯特（Horst P. Horst）的作品中，暗部幾乎具有實體感，活似從紙上剪下的抽象圖樣，這種趨勢一直延續到了 1950 年代。

普普藝術與其後的運動熱情支持商業文化和素人服裝，也就是一般大眾日常穿著的服裝。這些運動鼓吹廉價或二手衣物，以及符合這類服裝草根氣息的攝影風格，協助推動「平價服飾」。時尚攝影接納了流行音樂場景和雜亂的環境。世界各地的街頭成爲年輕時髦人士和時尚攝影師追逐他們的舞台。對這個非正式伸展台和台上的業餘模特兒而言，街頭攝影（參見**街頭**〔the street〕）這個次類別顯得很重要。1990 年代，東京原宿一帶因年輕男女奇特的打扮與髮型聞名。在街頭時尚攝影的帶動下，更多時尚拍攝不是在攝影棚內進行，轉而借助城市環境使影像更豐富。今天，世界各地的潮流直擊攝影師所拍攝的影像，通常直接上傳到 Flickr 和其他照片分享網站與部落格。

霍寧根—胡恩將時裝模特兒放在戲劇性的場景中，其背景常令人聯想到超現實主義和立體派等藝術運動，如同這幅 1935 年的《哈潑時尚》封面。

IDEA № 77
自拍照 SELF-PORTRAIT

托瑪席多（原名 J.T. Norie-ga）將自拍照當成一項工藝和一種日記。他的作品大多發表在 Flickr 網站上，例如這張《勝利》（*Triumph*）。

自拍照是最古老的攝影類別之一。當攝影師需要測試光線、對焦或暗房藥品時，最簡單的方法就是拍自己。這個類別成長得相當快，並且演變成自我表現和身分探索。

攝影擁有超卓的臉孔記憶力。但自拍照的目的，極少是為了表現有如證件照那樣令人難以忍受的寫實主義。相反地，自拍照的範圍相當廣泛，從忠實呈現攝影者的外貌，到創造錯綜複雜的敘事都有。自拍照中的攝影者可能會表現得和日常生活完全相同，也可能扮演內在或幻想生活中的某一面，或是扮演另一個身分。換句話說，自拍照除了是對身分的再現之外，也是對身分的一種探究。

自拍照攝影開啟了一扇大門，介入具彈性又創新的個人、種族、性別和國家身分的建構領域。19 世紀末 20 世紀初，強斯頓（Frances Benjamin Johnston）在她「身為新女性」的強悍自拍照中，把這個角色表演到誇張諷刺的程度。她蹺起二郎腿、拿著啤酒杯和手夾香菸的姿勢，意味著她與男性平起平坐，同時諧擬了男性的刻板印象。強斯頓的攝影棚肖像作品參考了放在壁爐台上的那些照片，但並未直接暗示她擁有其他的「男性」技能，例如經營多角化的攝影事業或為自己規劃範圍廣泛的拍攝工作等。

簡而言之，自拍照有可能揭露，也可能隱藏。澤田知子（Tomoko Sawada）有時使用**快照亭**（**photo booth**）拍攝自己的多重肖像（參見頁 136），且不曾表示某個影像的可信度高於另一個。她的作品展現出身分具有依情況而定和搖擺的特質。對澤田而言，這面蘊藏回憶的鏡子藉由擴大現實來混淆現實，永遠不會有確定穩固的意義。**理論轉向**（**Theoretical Turn**）時期對身分的興趣格外濃厚，在這段期間，自拍照是探討及表現性別認同和性壓抑的重要工具。

20 世紀晚期的數位革命，激發了臉書等社交網路中的素人自拍照。可以在社交網路和照片分享網站上經常並即時分享照片的能力，確實鼓勵大眾隨時創作自拍照，並促使藝術攝影和素人攝影融合。菲律賓攝影師托瑪席多（Tomasito）只在 Flickr 網站發表自拍照和其他作品。由於在線上展示中，影像沒有強加的固定順序，因此其觀看經驗受觀看者支配的程度會高於藝廊展覽。但棘手的問題依然存在：那些於社交網路和照片分享網站上張貼許多自拍照的使用者，是否已解脫了單一身分，或是他們為了創造出理想的自拍照而陷入與自我的永久拉扯之中。

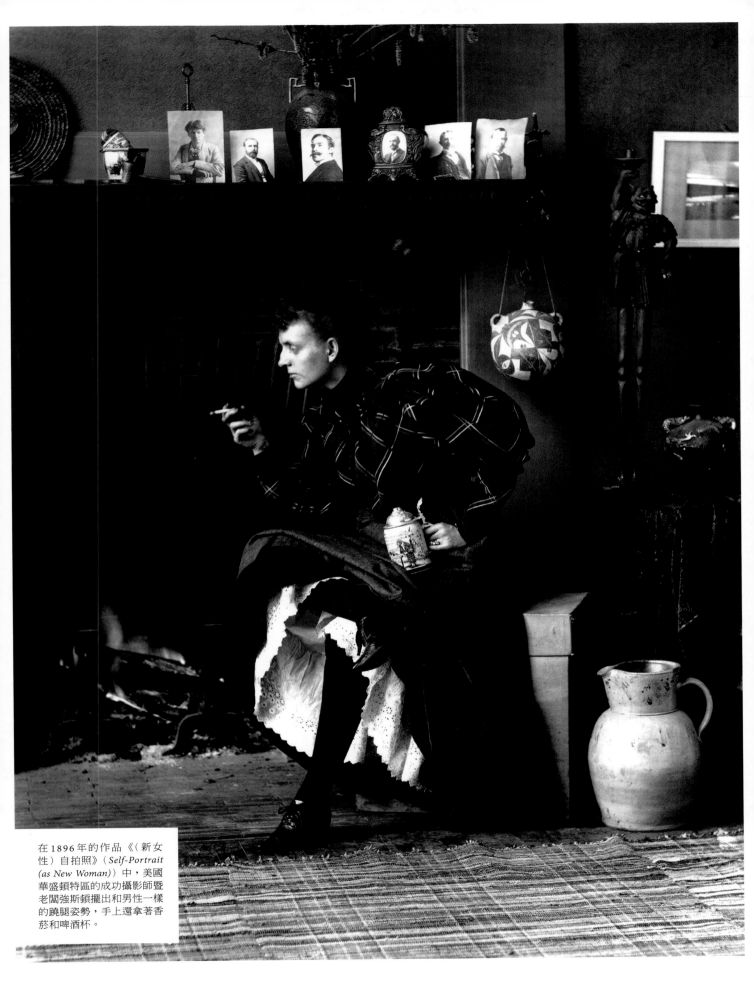

在 1896 年的作品《〈新女性〉自拍照》（*Self-Portrait (as New Woman)*）中，美國華盛頓特區的成功攝影師暨老闆強斯頓擺出和男性一樣的蹺腿姿勢，手上還拿著香菸和啤酒杯。

IDEA № 78
魅力 GLAMOUR

魅力是著重於感官而非性的強烈吸引力。前科學時代相信有些人能對他人下符咒，因此構想出這個概念。魅力攝影利用殘存在世人心中的這種信仰，透過新的魅力氣質的視覺語彙來強化公眾人物的吸引力。

魅力攝影常被稱為軟調色情攝影。雖然兩者都強調具吸引力的被攝者，但在色情攝影中，被攝者彷彿能滿足觀看者的性需求。相反地，在魅力攝影中，被攝者位於精心打造的樂園，這片樂園不鼓勵性興奮，而代之以觀看心愛人物的愉悅，這些人物永遠生活在遙遠平和、萬物都賞心悅目的柔焦世界。

路易絲（Ruth Harriet Louise）和其後在米高梅電影公司（MGM）工作的赫里爾（George Hurrell），創造了魅力攝影這個類別。赫里爾轉往華納兄弟公司（Warner Brothers）後，延續了這種風格。魅力攝影的極盛時期正好是經濟大蕭條和二次大戰的最低潮。儘管主題大多為女性，但男性也被魅力化。電影明星羅伯·蒙哥馬利（Robert Montgomery）、艾洛·弗林（Errol Flynn）和亨佛萊·鮑嘉（Humphrey Bogart），與瓊·克勞馥（Joan Crawford）、卡洛兒·隆巴德（Carole Lombard）和麗泰·海華絲（Rita Hayworth）一樣來到赫里爾的鏡頭前。

在魅力領域裡，名人鮮少以不正式的穿著或髮型示人。赫里爾作品中的被攝者大多以畫面外或內心裡的某些特質讓觀看者著迷。由於名人的眼睛不看鏡頭，因此觀看者可盡情觀察被攝者，好像暗中觀察某種稀有鳥類一樣。就某種重要意義而言，魅力攝影等同於經濟大蕭條

期間許多逃避現實者電影中描繪的上流社會世界，主角在其中過著夢幻般的日常生活。

當二次大戰後生活轉好，魅力攝影進入第二個階段。在卡殊（Yousuf Karsh）為女演員碧姬·芭杜（Brigitte Bardot）拍攝的肖像中，碧姬·芭杜顯得比前輩更加自然和貼近大眾。的確，她擺姿勢的靈感可能是二次大戰時在士兵間流行的壁上照片，而非1930年代冰冷的魅力照片。儘管如此，戰後年代的魅力攝影圖像材料絕大多數都是滿足性需求的電影明星。私下流傳的男同志軟調色情照片，同樣透過會意的瞥視和身體展示來傳達意象。

1990年代，魅力走向大眾，購物中心攝影工作室為被攝者修飾髮型、化妝，同時提供服裝建議，使鏡頭前的被攝者不是1930年代遙不可及的男神女神，而是閨房中充滿激情的愛人，或是接受拍攝的時裝模特兒。同樣在1990年代，埃及攝影師納比（Youssef Nabil）受埃及電影業黃金年代的電影劇照啟發而製作手繪影像，使原始魅力攝影再度流行。

赫里爾能使任何人都具有魅力，連泰山也不例外，就像這張1932年演員韋斯穆勒（Johnny Weissmuller）的肖像照片。

「戰後年代的魅力攝影圖像材料絕大多數
都是滿足性需求的電影明星。」

上圖：卡殊於 1958 年拍攝
的碧姬·芭杜肖像照片，可
看出她在鏡頭前積極展現她
的女性魅力。

右圖：在納比的 1993 年作
品《甜蜜誘惑》（Sweet
Temptation）中，早期魅力
攝影傳達的吸引力已經轉變
成曖昧的性魅力。

「這類作品不一定得不帶感情，也可用來傳達情緒。」

上圖：在《安大略省薩德伯里 34 號鎳尾礦》（*Nickel Tailings No 34, Sudbury, Ontario, 1996*）中，伯汀斯基使開採鎳礦的惡臭看來像地球表面刺痛的傷口。

右圖：海因的 1908 年作品《卡羅萊納州棉紡廠中的孩子》（*Child in a Carolina Cotton Mill*）參與了終結美國童工的行動。

雖然劉錚曾為中國的《工人日報》工作，但他曾旅行中國各地，拍攝《一群打水的犯人，1995河北保定》等作品，呈現出非理想化的中國囚犯。

紀錄表現 DOCUMENTARY EXPRESSION

如同超現實在超現實主義出現前已經存在，認為影像既是對於題材的記錄也是對於題材的藝術性詮釋的想法，早在史考特（William Stott）於1970年代提出這個名稱之前就已存在。攝影師早已將具社會意識的作品與圖像說服的力量融合。

「紀錄表現」這個詞因為史考特1973年的著作《紀錄表現與1930年代的美國》（*Documentary Expression and Thirties America*）而流傳開來。他以這個詞將當時的紀錄性作品由社會科學擴展到藝術、文學、電影和攝影等領域。19世紀普遍認為紀錄僅包含經驗證據，但史考特不願受限於這個想法，而將紀錄作品定義為「以當時人感到可信與生動的方式來呈現或再現事實」。這類作品不一定得不帶感情，也可用來傳達情緒。對史考特而言，1930年代美國的紀錄表現格外重要，因為它同時傳達了事實和感情。

20世紀初，社會學家及攝影師海因（Lewis Hine）運用攝影的取景、焦距和色調傳達道德觀點。海因拍攝的照片曾促使美國修改童工法律。他不傾向把人們鎖定成不幸的受害者，寧願將他們視為在面對惡劣環境時仍然保有尊嚴的個體。照片中的孩子聚精會神又優雅地工作著，小小的手指在紡織機的紡錘間滑動，完全不畏懼機器的巨大尺寸，海因為了強調紡織機的壓倒性力量而把它拍得特別誇張。他創作所謂的「照片故事」時，有時會將照片安排成非線性敘事（**narra-tive**），讓觀看者自行組織概念，從而投入敘述。

當代紀錄作品有時會較為內向和晦澀。劉錚曾在中國旅行七年，發展出自己的視覺語彙，並依據自己陰鬱多變的心理狀態，以這些語彙詮釋場景。他的照片描繪不完美、受誤導、有個性的一般人生活中偶然的片刻。這些人的外貌、工作和關注事物遠不是當代中國國家宣傳中理想的進步象徵。劉錚認為《國人》系列不是紀錄作品，而是尋找自己的真實。

相反地，色彩使伯汀斯基（Edward Burtynsky）的影像進入紀錄表現的領域。他專注於拍攝因為污染、採礦和工業破壞而鮮豔得可怕的風景。他將自己的拍攝方法稱為「深思性瞬間」（contemplated moment），與布列松（Henri Cartier-Bresson）的**決定性瞬間**（**the decisive moment**）相反。擬定拍攝策略前，伯汀斯基會研究主題，並在生理上和心理上與特定環境互動。他的紀錄表現手法為照片賦予兼具客觀資訊和感官印象的多重意義。

活在邊緣

基利普引人注目的 1976 年作品《青年賈若》（*Youth, Jarrow*）呈現一名年輕人憤怒的片刻，拍攝時間正值英國新堡及其周遭地區處於去工業化時期。

IDEA № 80
局外人 THE OUTSIDER

攝影師可能較從事其他藝術的人士更能直接感受到異化疏離。無論是在工作室或街頭，相機都在攝影師和對象之間創造出實質上與光學上的距離。大多數情況下，超脫對攝影實踐至關重要。

就實務而言，拍攝照片時必須考慮光、焦距、取景和其他條件，這個過程不論多麼短暫，都會使拍攝者暫時脫離場景。反諷的是，思考如何構築視覺敘事反而使攝影師與鏡頭前正在上演的故事的完整衝擊斷了連結。與此同時，如同其他藝術，自我意識在攝影中也很重要。艾吉（James Agee）曾與攝影師伊文斯（Walker Evans）旅行美國南部各地，於 1941 年創作《讓我們現在讚美名人》（*Let Us Now Praise Famous Men*）。他曾經寫下某種備忘錄，記錄了局外人的心境：「如果我不在這裡，我是個外鄉人，一隻沒有身體的眼睛，這場面就永遠不會出現在人類的感知中⋯⋯我不是來這裡受人歡迎的。」

如果說藝術家強說寂寞，使自己與社會邊緣人更加氣味相投，未免太過簡化。但對專注於描繪因選擇、失和或災難而生活在社會邊緣之人的攝影師而言，表現得像局外人，一直是一種自我應驗的預言。溫諾格蘭（Garry Winogrand）在達拉斯看見一名男性因為失去雙腳而必須在行人間爬行，他的眼睛和心思全集中在這個拍攝機會上。儘管照片中有幾個旁觀者是美國退伍軍人協會的人員，但他們的目光卻直視四面八方，就是沒人看見中間那名殘障人士，而這位殘障人士卻像是直視著相機。溫諾格蘭的照片

有好幾個不同層次的效果，其中之一正是批判攝影者本身在找尋拍攝機會時的疏離感。

在基利普（Chris Killip）的影像中（對頁圖），異化疏離的力量同時作用於拍攝者與被攝者身上，照片中的青年男子剃了光頭，並讓外貌顯得強硬冷酷，卻仍無法將憤怒與心碎隔絕在自身之外。這張照片巧妙地針對建築元素對焦及取景，使拍攝對象看起來似乎處於失業和社會支持減少的重重限制中。基利普可能相當同情照片中的主角，但為了拍出能傳達憤怒和自我懷疑的照片，他必須讓自己與這類感情保持距離。換句話說，他和許多攝影師為了創作影像，必須在心理上和情緒上疏遠主角。

左圖：將這張立體卡片插入特殊裝置後，觀看者會覺得自己似乎正在這張 1868 年作品《從布隆街轉角看向百老匯》（*Looking Up Broadway from the Corner of Broome Street*）的雙重影像裡。

上圖：身處群眾中的人通常表情呆滯，如同森山大道於 2001 年在東京新宿拍攝的這張照片。

IDEA № 81
街頭 THE STREET

攝影和現代城市同時邁入成熟期。與人人互相認識的小鎮不同，城市街頭似乎可讓想隱姓埋名的人如願，也為手持相機的人提供取之不盡的主題。

對攝影師而言，街頭一直是用之不竭的資源，閒逛者、小販、扒手和戀人們，都在這裡展演人生，而他們大多不會察覺到相機的存在。街頭攝影師從一開始就細心觀察街頭眾生，期待意想不到的狀況發生，隨時準備在有趣的事情出現徵兆時立刻穿過群眾，直取主題。

當好鏡頭的機會出現時，平時那些用來規範社會互動的禮儀，往往會失去作用。舉例來說，攝影師或許會自顧自地捕捉意外事件的影像，讓其他人去協助受災者。鬼臉和眼淚、濃妝豔抹和圓形禿頭都是值得競奪的獎賞。浮華與罪惡從未讓攝影師失望，不過離奇怪誕最是無敵。街頭攝影師相信值得拍攝的瞬間隨時可能出現，就像超現實主義者相信偶遇可揭露神祕的知識（參見**超現實**〔**the surreal**〕）。此外，街頭攝影傾向將觀看者轉變成偷窺狂，和攝影師一樣心照不宣地援用無罪觀看的特許權。街頭監視

攝影機問世後，某些民眾反對攝影機拍攝自己的影像，但這些反應似乎並未影響到街頭攝影的進行。

建築雖然經常出現在鏡頭中，卻很少成為街頭攝影的主題。街景的立體照片（參見**立體鏡**〔**stereo-scope**〕）是在高處拍攝，藉此凸顯出街頭的活動和立體感。對 19 世紀的觀看者而言，這些街景濃縮了現代城市的能量。20 世紀的法國攝影師杜瓦諾（Robert Doisneau）擴展街頭攝影的範圍，納入在城市生活的流動中辨識某個靜止的點。他以小型相機拍攝，在影像中注入苦樂參半的感覺。他的許多作品會慫恿觀看者去詮釋一段**敘事**（**narrative**），藉此拋開街頭冷酷匿名的脫離感，即使只是暫時也好。

相反地，森山大道（Daido Moriyama）陰暗歪斜的街頭照片，會引發近乎生理排斥的焦慮不安感覺。他的作品雖然採用街頭攝影的基本框架，緊扣關鍵瞬間，但

他揭露的世界似乎被分解成惡意行為。就某種程度而言，所有街頭攝影師都是局外人（參見**局外人**〔**outsider**〕），但很少人像森山一樣憤世嫉俗。街頭攝影雖然與**紀錄表現**（**documentary expression**）看似有關，它的目標卻通常只是提供零碎的感知，而不指望改變世界──就街頭攝影師的觀點看來，世界的完美就存在於它的墮落狀態。

前頁圖：杜瓦諾的街頭照片幽默和深情兼具，如同這張 1957 年在巴黎拍攝的《雨中的大提琴》（*Cello in the Rain*）。

不可見光 INVISIBLE LIGHT

19世紀末20世紀初，開始以人類肉眼看不見的放射物拍攝影像後，攝影的範疇變得更加廣闊。紅外線和X射線從此具備重要的影像製作用途。

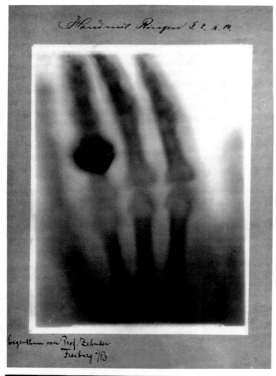

最上圖：在1895年其第一份關於X射線現象的科學報告中，侖琴以妻子手部的X射線照片作為圖例。侖琴太太手上的凸出處是戒指。

上圖：機場全身掃描器採用背向散射X射線技術，可照出異常清晰的私密影像，有些人認為這侵犯個人隱私。

早在攝影發明之前，就存在人類可感知的範圍之外還有其他的光的觀念。約1800年時，**氰版攝影術（cyanotype）** 發明者約翰·赫歇爾（John Herschel）的父親菲德列克·赫歇爾（Frederick Herschel）提出，可見光譜的紅色之外還有一種光。這種光現在稱為「紅外線」，因為它在實驗中會產生熱，所以菲德列克·赫歇爾將它命名為「發熱射線」。19世紀時還不完全了解其化學過程的潛影，顯示出攝影包含某些肉眼看不見的過程。

不過，最終證明人類感知並非絕對正確的不是以紅外線製作影像，而是以攝影記錄動作（參見**凍結時間〔stopping time〕**），以及X射線照片。1895年，侖琴（Wilhelm Conrad Röntgen）發現X射線。這項發現推進了醫學的進展，也讓大眾深感好奇，在遊樂園和百貨公司拍攝X射線照片。X射線由科學到大眾娛樂不可思議的躍進，箇中原因是許多人認為X射線不只是科學工具，也是神祕現象的表徵，可能源自幽靈製造的不可見射線。看穿衣物的想法也製造出情色的戰慄感。威爾斯（H.G. Wells）的1897年中篇小說《隱形人》（The Invisible Man）敘述主角因為暴露在不知名射線下而隱形，造成類似的騷動。其實就技術上而言，X射線照片不是照片，因為它與光無關。但大眾並未因為如此就認為它不是照

片，而且當代論述中仍然保留這樣的想法。一些攝影師甚至以拍攝X射線照片為副業，更加深了兩者之間的關聯。大眾排斥機場安檢掃描裝置，通常是因為認為這類裝置可拍攝傳統照片。事實上，這類裝置製作影像的方式有些是用無線電波，有些則用低劑量X射線。

與X射線不同的是，約於1920年發展完成、看起來神祕陰森的紅外線攝影並未在大眾領域掀起很大的波瀾，而主要是在軍事情報偵搜方面嶄露頭角，特別是用於分辨葉叢與迷彩服上的覆蓋物。「伍德效應」（Wood Effect）以紅外線研究先驅伍德（Robert W. Wood）命名，其原理是依據葉叢反射紅外線的能力遠大於布料。雖然X射線一直用於一些藝術用途，但紅外線攝影很快就使藝術攝影師大感興趣，著手探討它創造白色的樹和黑色的天空等奇特表象的可能性。在迷幻的1960年代，紅外線照片經常用於製作專輯封面。今天以數位相機拍攝紅外線影像輕而易舉，為這種攝影方式賦予新生命。同樣地，數位感光元件也使拍攝紫外線照片變得更加容易。

「雖然 X 射線一直用於一些藝術用途，
但紅外線攝影很快就使藝術攝影師大感興趣。」

2007 年，透納（Colin Turner）在法國朗格多克—魯西永地區翁普（Homps, Languedoc-Roussillon）附近的鄉間運河沿岸研究葉叢時，紅外線攝影使樹葉暫時變白。

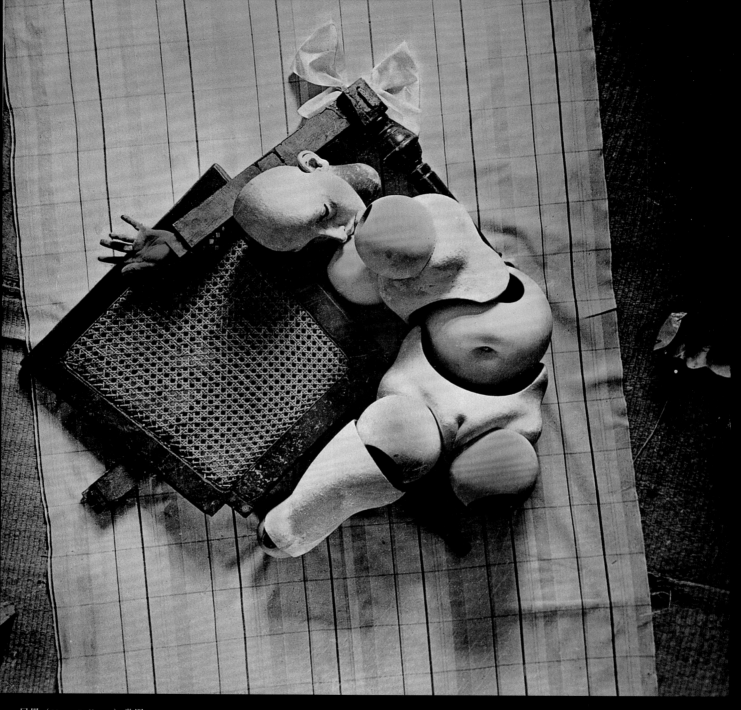

貝墨（Hans Bellmer）常用
一些互不搭配的假人零件組
裝人形，例如這張拍攝於
1935年的《人偶》（*Doll*）。
此作品是在黑白照片上塗加
不自然的色彩。

捕捉非現實的現實

超現實 THE SURREAL

古代藝術與文學有某些奇異又令人不安的元素，會讓人感覺到彷彿身陷一場清醒的夢境之中。從攝影於 1839 年問世開始，它所創造出的詭祕精細影像也造成類似的感覺。但一直要到 1917 年才出現用以描述這種不安的詞彙——「超現實」。

19 世紀中葉的文學作品和報章雜誌記錄了早期攝影令人倉皇失措的效應。對某些人而言，攝影似乎能穿透體表，進入被攝者的心靈。相機的玻璃眼彷彿擁有強大法力，使一些客戶覺得自己真的被吸入大型的攝影棚相機中。

攝影能使某個人或物顯得好像存在又好像不存在，這是這種媒材的重要特質之一。它帶有一點詭祕超常和心理緊張的味道。在這種看法中，照片是精巧的分身（doppelgänger），是混淆真實的邪惡副本。雙星現象（optical doubling）是超現實主義這種藝術運動的核心所在，而這點正是攝影比其他媒材更擅長的部分。馬格利特（René Magritte）有一幅畫，大家最熟悉的名稱是《這不是一只煙斗》（*This Is Not a Pipe*），但原名其實是《影像的背叛》（*The Treachery of Images*）。這種反應和照片的關係比繪畫更密切，因為大多數繪畫並無法呈現這種幾近欺騙的真實感。

超現實主義者認識到照片的詭祕超常特質，並加以運用。他們的攝影作品中充斥著某種不可思議的事情剛剛發生或即將發生的感覺。禁忌的感官和性之所以入鏡，除了因為自身的價值之外，也因為這類照片會讓人聯想到自由表現的需求。超現實主義者利用攝影把奇幻扭曲的光學現實報導成真的，同時運用**中途曝光（solarization）**、近攝和**多重曝光（multiple exposure）**等攝影技法，來增加這種陌生感。

超現實主義運動持續的時間不長，於 1920 年代和 1930 年代達到最高峰。它的力量來自對佛洛伊德心理學的理解，尤其是無意識理論。如果不從歷史專有名詞的角度來看，超現實主義這種感性以及它所衍生出來的種種手法，倒是貫穿了整個 20 世紀。布列松（Henri Cartier-Bresson）的**決定性瞬間（the decisive moment）**概念，有一部分就是建立在超現實主義者對於感知的強調及這樣的觀念之上：只要我們時時留意，超現實隨時可能躍入日常生活。街頭攝影（參見**街頭〔the street〕**）以及它對機遇的強調，至今仍帶有超現實主義的洞察特色——街頭攝影的驅動力是能夠快速辨識出意義的徵象符號而非意義的明確重要性。就像喬治歐（Aris Georgiou）在某個判別瞬間拍下的這張令人費解的圖片（右下圖），我們通常必須以其中所暗示的意義來代替完整的理解。

上圖：理論家和煽動家布賀東（André Breton）創作拼貼照片《我沒看到（女子）藏在森林中》（*Je ne vois pas la [femme] cachée dans la forêt*），作為主編刊物《超現實主義革命》（*La Révolution surréaliste*）1929 年 12 月號封面。圍繞馬格利特畫作的超現實主義者都閉上眼睛，把光學現實阻絕在外。

下圖：超現實變成攝影實踐中的一種常態感知方式，如同喬治歐 1975 年拍攝的《梅倫尼可街後巷》（*Off Melenikou Street*），他是在偶然情況下瞧見一個小孩以不像小孩的姿勢躺在地墊上休息，並立刻拍下這張照片，地點是在希臘塞薩洛尼基圓廳（Rotunda）附近。

近乎即時的滿足感

拍立得 THE POLAROID

拍立得相機不僅能拍攝圖片，還能藉由相機內的藥包使照片顯影。觀看和等待圖片在眼前出現——形成所謂「拍立得揮動」——是代代業餘快照攝影師鍾愛的神奇經驗。

這個故事聽來宛如企業家的幻想。藍德（Edwin Land）度假時，女兒抱怨必須等好幾個星期才能看到他們度假時的快照。為了回應女兒的抱怨，思路敏捷又活力充沛的藍德設計出曝光不久便能自己立即洗出照片的相機。1948年，他的發明以聖誕節新奇玩意兒的面貌上市，大獲成功。這款相機風行十五年後，彩色版拍立得於1963年取代其獨特的深褐色調黑白影像。

拍立得相機是古老的**直接正像**（**direct positive image**）概念的現代化身。使用這款相機的大眾市場版本時，使用者拍照，然後機身吐出照片。當相紙被推出，化學藥包裂開，布滿已感光的相紙，開始顯影。雖然它稱為「即時成像」相機，使用者仍需等待數分鐘，讓顯影過程完成。觀看及等待拍立得影像逐漸浮現，成為家人朋友間珍視的活動。揭去照片上的藥包時，相紙和乳劑還是濕的。此時在旁觀者的要求下，使用者會開始做出熟悉的「拍立得揮動」，搧動那張影像使其乾燥，以便安心拿著照片。後來的SX-70型相機去除撕除式顯影紙，但照片仍然微濕，需要揮乾。

多數人很肯定這種影像的立即性和隱私性，現在數位相機也具有這些特質。拍立得相機的新穎風味從未減損。社交媒體問世之前，拍立得經常是派對和婚禮的座上賓，趁人不備拍下的獨一無二影像在賓客間傳閱、貼在布告欄上，或是讓賓客帶回家。為了打進青少年市場，在搖擺的1960年代期間，推出了輕量化的平價拍立得機種「搖擺客」（The Swinger）。

藝術家薩馬拉斯（Lucas Samaras）介入自動顯影過程，撥弄並拉伸柔軟黏著的表面，改變逐漸浮現的圖像。一些非專業的拍立得使用者也喜歡偶爾用牙籤在柔軟的影像上亂畫，看看會有什麼結果。寶麗來公司（Polaroid Corporation）了解其主要市場永遠是一般消費者，但也鼓勵知名攝影師使用其產品及提供使用經驗。安瑟·亞當斯（Ansel Adams）曾擔任該公司顧問，而伊文斯（Walker Evans）曾經拍攝照片來探討其獨特的色域。該公司曾邀請藝術家使用超大型的20×24英寸相機，甚至設計出可拍攝實物尺寸照片的40×80英寸相機。然而，最讓霍克尼（David Hockney）等藝術家著迷的，還是素人快照的多樣性。他和許多一般使用者一樣，經常將拍立得照片排列成拼貼作品。

雖然寶麗來公司於2008年宣告破產，但2010年又推出新版本產品。儘管數位攝影十分普及，但能在機器內多少即時製作出照片的能力，仍是拍立得無可比擬的優勢。

上圖：在這張1973年的無題名作品中，薩馬拉斯用手指或工具操弄剛曝光的柔軟乳劑，探索拍立得照片顯影過程中有如畫家的可能性。

下圖：女神卡卡（Lady Gaga）出席2010年國際消費電子展中寶麗來公司的展示活動，當時她擔任該公司一個全新產品線創意總監。

霍克尼的拍立得拼貼作品
《伊摩珍與荷蜜歐妮，潘布
洛克工作室，倫敦，1982
年7月30日》（Imogen +

Hermiane, Pembroke Studios,
London 30th July 1982）捕捉
到其主體難以駕馭的特性。

柯達康正片細緻的色調和色域，從雷德黑德（J.C.A. Redhead）在瑪格麗特公主十二歲時為她拍攝的照片可窺見一二。

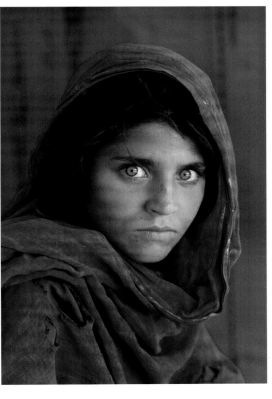

IDEA № 85
柯達康正片 KODACHROME

柯達康正片是第一款大眾市場彩色軟片。它不僅使雜誌插圖更豐富，也以幻燈片之姿為家庭圖片檔案增添色彩。正如一則早期廣告中所誇耀的，柯達康呈現所有細微精妙之處──同時擁有「吶喊」的色彩。

雖然二次大戰前柯達公司就開始生產柯達康正片，但它和其他許多消費性產品一樣在戰後才真正開始普及。它的鮮豔色彩造成的衝擊，加上不容易褪色和劣化，改變了雜誌的圖片製作方式。此外，它為家庭相簿帶來強大的競爭對手：幻燈機。就像從名片照（carte de visite）到快照（參見人民的藝術〔the people's art〕）等其他許多攝影類別一樣，幻燈片成為既是一種家庭娛樂，也是家庭歷史。

柯達康正片與用於拍攝快照的彩色軟片不同，只能製作成透射片──亦即影像沖印在可彎曲的透明軟片上。透射片必須有強光才能顯

現影像。公司和學校常使用內部裝有燈源、最上面為透明玻璃的光桌（light table）來觀看透射片，家庭則使用幻燈機將圖片投影在牆上或發光的攜帶式螢幕上。如果要以它來製作照片，必須先在暗房內製作中間負片（internegative），不過幻燈秀最讓人欣賞之處，是寶石般耀眼的彩色光。

1985年《國家地理雜誌》（National Geographic）的封面刊登麥凱瑞（Steve McCurry）拍攝的阿富汗難民少女古拉（Sharbat Gula）半身照，那可能是該雜誌和柯達康正片史上最著名的影像。少女披風濃厚的紅色與呼應主角眼珠色澤的綠色，凸顯出少女的堅毅。這個影像影響了數百萬觀看者，最終更因此成立了一個阿富汗少女教育基金。

從1960年代開始，藝術家因為反藝術和素人結合而使用柯達康幻燈片。它成為觀念藝術和行為藝術不可或缺的部分。此外，幻燈片成為如同錄像一般可感知的投影影像。「媒體藝術」（media art）一詞出現於1960年代末，意味著以往被視為純實用性或娛樂性的媒體，

現在正成為未來的藝術。

隨著幻燈片被數位相機和Power-Point簡報取代，許多使用者和保羅・賽門（Paul Simon）一起唱著他創作於1973年的著名柯達康歌曲，懇求著：「媽媽，別拿走我的柯達康！」2009年柯達康正片停產時，將生產的最後一卷軟片送給麥凱瑞拍攝。現在已經拍攝及沖洗完成的那些影像，永久保存在紐約羅徹斯特的喬治伊士曼國際攝影及影片博物館（George Eastman House International Museum of Photography and Film），那裡的重要資產包括伊士曼柯達公司（Eastman Kodak）的歷史性收藏品。

左圖：在這張拍攝者不詳的1950年代家庭快照中，獨特的柯達康紅依然鮮明。

上圖：柯達康紅的細微精妙和清晰明淨優於以往各款軟片，如麥凱瑞拍攝於1985年的《阿富汗少女》（Afghan Girl）所呈現的。

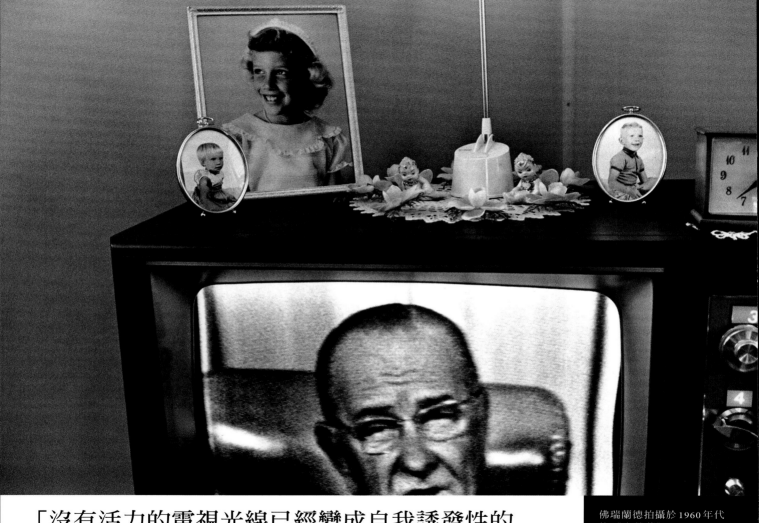

「沒有活力的電視光線已經變成自我誘發性的
文化衰微的隱喻。」

改變生活的大發明？

IDEA № 86
電視 TELEVISION

戰後時期電視的蓬勃發展使廣告收益由印刷媒體轉向廣電媒體，是否對新聞攝影造成致命的打擊？或者這只是個迷思？答案可能取決於你是否生活在 1970 年代。

葛拉漢（Paul Graham）的《丹尼，布里斯托》（*Danny, Bristol, 1990*）是《電視肖像》（*Television Portraits*）系列作品之一，該系列呈現正在觀看小螢幕的被攝者。

儘管電視機銷售量從 1950 年代開始直線上升，但在 1970 年代以前，全國性電視新聞的觀眾人數並未超越報紙和畫刊的讀者人數。史上第一個電視新聞節目的主角，是在世界地圖前或坐或站的新聞報導員，除了報導新聞，也負責唸出廣告。布景中有時還包含一具可透過新聞專線接收新聞稿並自動打出的電傳打字機，藉以顯示電視台可隨時接收最新消息。靜照和影片僅是提供視覺輔助之用。不過到了 1970 年代，電視新聞已從最基本的十五分鐘段落發展成精心設計的半小時節目，可取得來自世界各地新聞辦事處的報導，以及影片、錄影帶等輔助，偶爾包含實況報導。

電視確實在最新報導方面篡奪了報紙和雜誌的地位，尤其是在美國。廣告預算由印刷媒體流向電視，導致雜誌必須減少頁數。1972 年《生活》雜誌（*Life*）取消週刊出版形式，宣告**新聞攝影（photojournalism）**式微，而隨著新聞照片的市場萎縮，攝影記者也進入艱困時期。與此同時，公眾事務則在

《時人》（*People*）等以名流和生活風格為主的畫刊中，取得新的意義。或許是不經意的反應，也可能是刻意為之，黛安・阿巴斯（Diane Arbus）、法蘭克（Robert Frank）和佛瑞蘭德（Lee Friedlander）等攝影師都拍攝了電視機在酒吧中或客廳裡亮著畫面但無人觀看的照片。在美國攝影界，這種沒有活力的電視光線已經變成自我誘發性的文化衰微的隱喻。

紐約現代美術館攝影部門主任札考斯基（John Szarkowski，參見**攝影師之眼〔The Photographer's Eye〕**）指出，攝影越來越無法透過說明來解釋廣博的公眾議題。札考斯基在 1975 年的《紐約時報雜誌》（*New York Times Magazine*）中比較了電視和攝影，並斷言廣電媒體可宣稱自己能擷取事件全貌，而攝影只能擷取到片段。攝影本質上的角色是使這些片段成為象徵並產生共鳴。他認為，新聞攝影的崩壞不是因為廣告預算轉向，而是廣告業主和大眾理解到電視能更完整地呈現故事，才造成廣告預算轉向。

根據這種看法，新聞攝影只是電視發明與電視新聞部門成熟之前，暫時滿足需求的過渡性二流服務。

然而，歐洲和南美地區新聞攝影並未出現這類轉折時刻，在這些地區，諸如《巴黎競賽》（*Paris-Match*）等週刊一向擅長將名人和非名人的照片與硬性新聞混合在一起，而且在這些地區，電視侵入家庭的速度較慢。照片故事的篇幅或許縮短了，但敘事攝影和新聞攝影仍然興盛，新雜誌也不斷創立。巴黎甚至變成**攝影通訊社（photographic agency）**的集中地，其中好幾家通訊社的創辦人，正是希望能自行選擇工作的攝影記者。

IDEA № 87
新地形誌 NEW TOPOGRAPHICS

一場很少人參觀的大展覽；一本很快就絕版的小目錄；為數不多、毀譽參半的評論。儘管新地形誌在 1975 年時引起的迴響不大，但十年之後，卻成為攝影界一場重大轉變的里程碑，就此脫離新聞攝影所擁護的以深情方式描繪地景的做法，轉向以相機的無情客觀性為本的藝術。

1975 年的《新地形誌：經過人為改造後的地景攝影展》（*New Topographics: Photographs of a Man-altered Landscape*），起初在紐約州的羅徹斯特展出，後來以簡化版在另外兩個機構展出。當時大眾的反應不算熱烈，但不到十年，許多人認為這場展覽對攝影師造成的影響極大，可與 1955 年在紐約現代美術館和其他地區展出的《人類一家》（*The Family of Man*）攝影展對無數觀眾所造成的影響相媲美。今天，人們經常用「具啟發性」和「巨大影響」等詞彙來形容《新地形誌》展，但攝影界以外的人士卻極少聽說這場展覽。

《新地形誌》展所探討的經過人為改造後的地景，大多位於但不限於美國西部。策展人詹金斯（William Jenkins）為了避開許多歌曲、繪畫和 19 世紀大眾攝影中老套的壯麗紫色山脈和漫步的水牛，於是創造出「新地形誌」的觀念，尋找以不帶感情的方式拍攝美國西部郊區住宅及死板的鋁皮辦公室與倉庫（參見**郊區與飛地**〔**outskirt and enclave**〕）的攝影師，並搜羅其作品。這類影像會從可呈現實質與心理疏離感的有利角度拍攝，畫面的每個角落都極度清晰，完全違反美國西部傳統的浪漫圖像學。這些影像所體現的追尋目標，正是知名的紐約現代美術館攝影部主任札考斯基（John Szarkowski，參見**攝影師之眼**〔**The Photographer's Eye**〕）在著作和展覽中所描畫的攝影的固有本質。此外，《新地形誌》展似乎學習並擴展了德國過往與當前攝影界的客觀攝影（參見**影像物件**〔**image object**〕）。最重要的是，《新地形誌》展還銜接上新興的觀念藝術（Conceptual Art）及其理智、非個人性、由理論主導的反商業化態度。事實證明，《新地形誌》展的傾向與觀念主義將藝術品視為紀錄的概念，正是 21 世紀藝術最具生產力的交互輪替（參見**攝影觀念主義**〔**photo-conceptualism**〕），有助於提升攝影在藝術學校和人文學系中的地位，讓這些機構有理由加開新課程。

實際上，《新地形誌》這場展覽和目錄已經超脫預期，演變成一篇宣言，證明攝影能跳脫**新聞攝影**（**photojournalism**）的限制，生產出接近攝影藝術理想狀態的新類型紀錄。不論其原始意圖多麼低調，《新地形誌》展都在事後被視為歷史上的里程碑，其影響不僅及於美國攝影界，更擴及歐洲和亞洲的攝影作品，在這些地區，沒有風格的風格在 21 世紀仍然相當活躍。另外，就跟這場展覽變化多端的歷史一樣，那些作品後來也被改變了用途，用來說明美國西部環境惡化的變遷史。

蕭爾（Stephen Shore）是藝術攝影界採用色彩的先驅之一，他在美國西部漫遊，拍攝很少人看過的地方，如同這張 1975 年的《後巷，德州普瑞西迪歐》（*Alley, Presidio, Texas*）。

上圖：二次大戰後，美國西部的郊區突然快速增加，與開闊荒涼的地貌很不協調，如同羅伯・亞當斯（Robert Adams）的1968年作品《剛入住的地區住宅，科羅拉多州科羅拉多溫泉鎮》（*Newly Occupied Tract Houses, Colorado Springs, Colorado*）。

右圖：巴爾茲（Lewis Baltz）專門記錄二次戰後工業園區的建築，如同這張1974年精心裁切過的影像：《加州爾灣一棟建築物的西南牆面》（*Southwest Wall of an Irvine, California Building*）。

「照相寫實主義者會⋯⋯強調攝影的光學面向，
例如景深幻覺或近攝變形等。」

上圖：艾斯特斯（Richard Estes）的 1974 年伍爾沃斯（Woolworth's）習作，是細節異常清晰但不受歡迎的都市風景。

右圖：有些觀察者相信，維梅爾約繪於 1658 年的《台夫特小街》（*Little Street of Delft*）畫面清晰、細節完整，顯示他曾用暗箱輔助。

揭露攝影與繪畫間的地下關係

在1929年的包默（Ludwig Baumer）肖像畫中，夏德將主角臉上的鬍渣等微小細節，和背景中的鏡子與花朵等象徵元素融合在一起，創造出神奇的寫實主義。

IDEA № 88
照相寫實主義 PHOTO-REALISM

照相寫實主義意為：(A) 根據照片所做的繪畫；(B) 運用某些攝影面向所做的繪畫；(C) 與攝影完全無關？答案是：以上皆是。

無論如何，攝影似乎都能提供以往任何媒材無法企及的寫實性。認為攝影擁有某種特殊寫實主義的想法，的確極具吸引力，因此常用於討論攝影發明之前完成的繪畫，以及攝影問世後的繪畫。

有些評論家認為17世紀維梅爾（Jan Vermeer）的影像中，有許多徵兆透露作者使用**暗箱**（**camera obscura**）輔助作畫，因此他的作品既可視為繪畫，也可視為攝影。這類觀察指出，維梅爾使用暗箱製作出精確的線性透視。相機會使位於前景的人物變得過度龐大，維梅爾的情況也一樣，另外他還添加了閃光和亮部，顯示可能有使用鏡頭。這位荷蘭畫家可能並非使用後來的方盒形暗箱，而是使用較早期的形式，以裝置在牆上的鏡頭將影像投射到室內，也可能直接投射在畫布上。支持與反對這個說法的雙方各有主張，但這個問題的關鍵似乎是藝術與攝影之間的關係。評論家桑塔格（Susan Sontag）曾經指出，如果這個論點正確，「就有點像是發現歷史上所有的偉大戀人一直都在使用威而鋼一樣」。桑塔格

不理會描繪投射影像並非兒童遊戲，明確地指出攝影問世以來許多評論家的看法：攝影是比較次級的藝術，而藝術家一旦採納攝影的寫實主義，地位也將隨之降低。

沒有證據可以證明德國畫家夏德（Christian Schad，參見**實物投影**〔**photogram**〕）曾經借助相機，在某些繪畫作品中創造出如同冰塊一般清澈、接近特寫的細節，以及縮短的透視。他的這種繪畫技巧在魏登（Rogier van der Weyden）等15世紀藝術家觀察精確的作品中，就可看到先例。夏德的繪畫經常被認為和攝影寫實主義有關，但他自己的攝影作品卻是百分之百的非表象性抽象。我們很容易懷疑這位畫家使用照片欺瞞觀看者，反而很難體會即使不使用鏡頭或相機，也能發現攝影的光學特質。

在1970年代的照相寫實主義運動中，繪畫和攝影結為同伴。照相寫實主義者公開使用相機拍攝照片，從中選擇單一景象或結合數個景象製作成單一影像，據以作畫。他們經常使用幻燈片投影作畫，有些人則會用商業用噴筆創造完全不

帶筆觸的表面。他們強調攝影的光學面向，例如景深幻覺或近攝變形等，但選擇忽視其他現象，例如攝影毫無差別地呈現所有細節，以及明暗色調偶爾會出現刺眼情形。

從模擬照片的電腦程式可以看出，影響照相寫實主義影像的因素永遠牽涉到對於這種媒材的光學性質的選擇及否定。換句話說，無論照相寫實主義這個概念在藝術評論中多麼好用，這世界其實不存在單一的照相寫實主義。

城市之外，臨界閾限，象徵空間

IDEA № 89
郊區與飛地 OUTSKIRTS AND ENCLAVES

從加州市郊到巴黎郊區，從南非城市小鎮到巴西貧民區，世界各地數百座主要大城的郊區照片，通常都負有雙重使命。一方面記錄在地生活的樣貌，一方面在更廣大的文化範圍內發出迴響，作爲社會議題和焦慮的象徵。

1967年，寇爾（Ernest Cole）的著作《爲奴之家》（*House of Bondage*）出版，這是著名的里程碑，將一個鮮爲人見的地區轉變爲南非國民生活的象徵。由於種族隔離時代的政權對於照片的拍攝地點和發布範圍設下重重限制，種族事件和小鎮生活的艱困極少機會入鏡。寇爾的影像和文字在祖國遭禁，但成爲第一個流傳國際的眞實記述，逐日記錄許多南非人被迫居住在城市外圍的工作地點，面臨種種經濟和政治不公的眞實體驗。該書使這項道德墮落的國家政策成爲全球議題。

1970年代出現於美國的市郊攝影雖然並未激發如此深遠的社會改變，但在拍攝新住宅大量出現的同時，也表達出美國對突如其來的消費文化的不安。歐文斯（Bill Owens）的1972年著作《市郊》（*Suburbia*），讓「郊區」的生活場景與居民的社會錯置感交互出現。這些照片逐漸變成全國性不滿的視覺象徵：生活應該不只是一棟低矮平房、一塊整潔的草皮和一輛新車。這本書暢銷四十年不墜，證明它貼切記述了美國中產階級的不安。在歐文斯拍攝這些照片的美國西部，其他攝影師把目光從市郊居民身上移開，轉而集中在房屋周遭被貧瘠地區環繞的不協調感，不僅再現出

核心家庭被孤立在市中心之外，也再現出經常是因爲環境錯估所導致的土地利用方式（參見**新地形誌**〔**New Topographics**〕）。

在北愛爾蘭，約翰・鄧肯（John Duncan）持續拍攝的系列作品《繁榮小鎮》（*Boom Town*），呈現出貝爾發斯特在飽受民族主義和宗教暴力蹂躪數十年（「麻煩」〔the Troubles〕時代）後的快速重建過程。此系列始於2002年，細膩呈現許多尚未解決的不滿，它們很難弭平，也無法用虛飾的景觀遮掩。

爲了引起廣大迴響，攝影師拍攝一些大城市邊緣及郊區的照片，例如新德里、墨西哥市和里約熱內盧，低收入及失業民眾在那裡居住了數十年。雖然這類拍攝計畫大多採用紀錄手法，但巴黎攝影師布胡伊薩（Mohamed Bourouissa）從2006年開始，以《郊區》（*Périphéries*）爲題，創作一系列編導式照片。布胡伊薩利用高畫質電視與錄像的飽和色彩，呈現似乎發生在城市郊區的暴力、犯罪或脅迫場景。此系列作品有如羅夏克墨漬測驗（Rorschach test），可由觀看者詮釋照片的行爲，探知其偏見和預設立場。觀眾對編導式演出的矛盾反應，讓這些影像變成法國討論城市貧窮和移民法的話題之一。

鄧肯在《繁榮小鎮》系列作品中描繪北愛爾蘭貝爾發斯特的房地產在和平協議簽訂後的快速發展。廣告牌上的太陽宣告2002年約克街將進行一項辦公大樓開發案。

同一年，石灰岩路上的一塊看板慫恿觀看者在豪華公寓裡「實現夢想」，該棟公寓將興建在已成空殼的德拉瓦大樓（Delaware Building）內部。

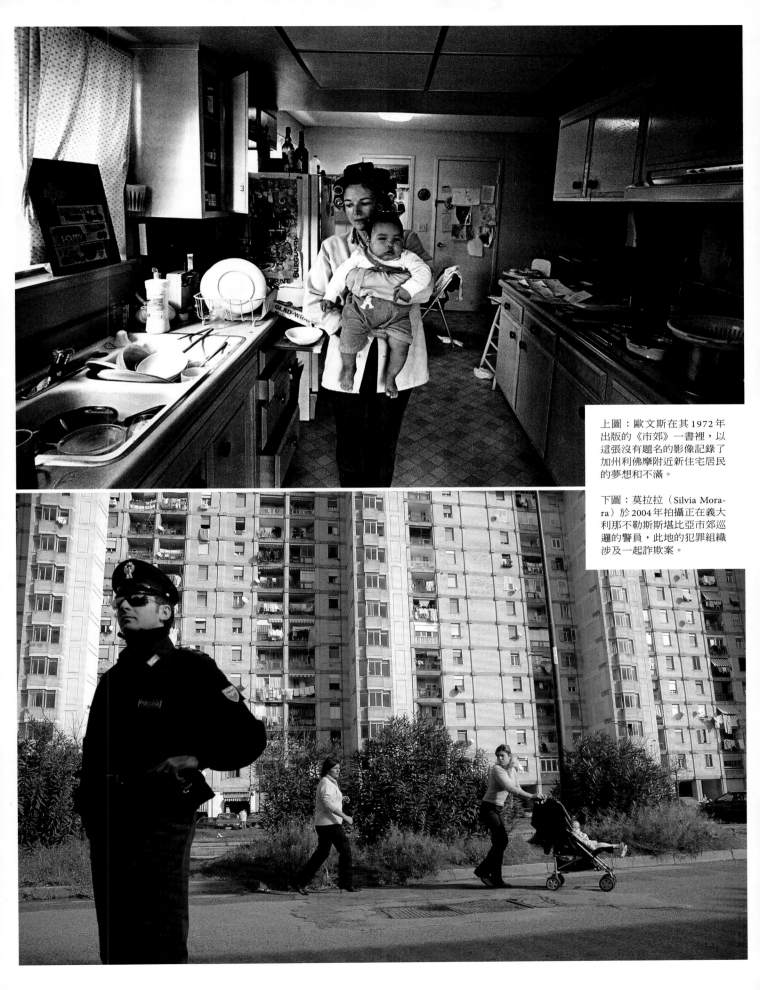

上圖：歐文斯在其1972年出版的《市郊》一書裡，以這張沒有題名的影像記錄了加州利佛摩附近新住宅居民的夢想和不滿。

下圖：莫拉拉（Silvia Morara）於2004年拍攝正在義大利那不勒斯堪比亞市郊巡邏的警員，此地的犯罪組織涉及一起詐欺案。

「它的重點在於拍照，而非爲後代記錄場景。」

随意拍相机？

IDEA № 90
快照美學 THE SNAPSHOT AESTHETIC

不論其名稱透露的意義爲何，快照美學——其實是一種反美學——指的是由專業和藝術攝影師所拍攝的尋常場景照片。儘管攝影師擁有精良的技術，但這類影像看起來好像他們在拍攝時完全無視於構圖平衡、光線、對焦或其他技術事項。

「快照美學」一詞在藝術攝影和**新聞攝影**（**photojournalism**）中十分普遍，因此回想一下1950年代晚期這個概念剛成形時的快照是什麼樣子，應該很有幫助。當時的快照大多是黑白照片，以平價相機拍攝，送交小型的地區沖印店沖印，或由大型沖印公司收取軟片，沖印完成後再將照片送回給客戶，客戶通常以自黏式角套將照片固定在相簿頁面上。以定焦相機拍攝的照片，在主要對象或對象群位於中央時效果最佳。而在專業攝影師眼中非常重要的快照邊緣，則大多會被忽視。被攝者通常知道自己是拍攝目標，因此會擺出標準照相臉。有時被攝者會爲相機而嬉鬧，但仍然清楚這類行爲何時不適當。不論莊重或傻氣，這些擺姿勢拍攝快照的

人都意識得到，有人正在記錄他們的一小段歷史。有明顯瑕疵的快照，例如閃光燈強光使對象變白或軟片外框部分曝光等，通常不會放入相簿，但有時仍會保存下來。

換句話說，20世紀中葉的快照雖然常被認爲是匆匆忙忙隨意亂拍，但其實並非如此。此種誤解在某種程度上肇因於忽視快照本身，只在意那個瀰漫四處但力量強大的「快照美學」觀念，該觀念是從1960年代開始主導國際藝術界和攝影界。法蘭克（Robert Frank）的《美國人》（*The Americans*，參見**直接攝影**〔**straight photography**〕）有時被認爲是此種風格的原典。溫諾格蘭（Garry Winogrand）以快如閃電、有時甚至不看相機的攝影方式，以及拍攝成果

往往偏離理想狀態著稱。雖然他認爲快照美學的概念「很愚蠢」，但觀看者常以這個詞描述他拍攝的影像。

那麼從以往到現在，快照美學究竟是什麼？簡單說來，它是一種反美學，最初是爲了反對新聞攝影講求清晰的習慣及攝影書中成堆的技術守則。在它出現之時，正好碰上全球大眾對於二次大戰後藝術家所強調的平凡經驗普遍感到興趣。它的重點在於拍照，而非爲後代記錄場景。這種風格啓發了時尚攝影，然後又以代表原眞性的方式重返新聞攝影領域。同樣地，數位攝影和照片分享網站也鼓勵這種照片外觀，以之呈現使私人和公眾經驗變得難以區分的坦率表現。

1958年，布拉塞（Brassaï）和妻子吉兒伯特（Gilberte）在義大利熱那亞假裝自己是遊客正在拍攝快照。

IDEA № 91
理論轉向 THE THEORETICAL TURN

1970年代，攝影界不僅陷入當代社會的理論思考，也產出探討性別、種族和社會控制問題的文本和影像。雖然「理論轉向」一詞特指這個時期，但攝影這項媒材一直都在生產大量的藝術和社會評論。

如果有一種通用尺度可以衡量1839年攝影問世至今所有畫家和攝影家發表的批評文字分量，攝影家的貢獻應該會是最大的。近兩世紀以來，無數攝影期刊鮮少有人閱讀或複製，儘管如此，在許多基本指南中，仍然包含了大量的研究和爭論，探討攝影的本質以及它在世界上可能及應該扮演的角色。許多著名攝影師也是作家、編輯和評論家。此外，從波特萊爾（Charles Baudelaire）、班雅明（Walter Benjamin）到羅蘭·巴特（Roland Barthes），許多頂尖文化評論家和批評家都曾針對攝影寫下許多影響深遠的見解和作品。雖然某些評論家不願針對自己不完全了解的藝術領域撰寫評論，但對於攝影，似乎人人都有意見。

從1970年代開始，許多理論認為影像世界塑造了人的自我感知，同時激發人類心中無法遏制的慾望，隨著這些理論提出，攝影界也出現重大變化。新的社會紀錄工作超越貧窮和不公的照片背後，深入到政治分析和攝影的整合，並在羅絲勒（Martha Rosler）的《兩個不適當描述體系下的包華利區》（*The Bowery in Two Inadequate Descriptive Systems*）等攝影計畫中開始成

形。她的作品鼓勵觀看者先把文字與圖片中有關民眾和處境的平庸描述串聯起來，並在最後做出抵制的決定。疊蓋在社會紀錄新走向之上的，是後現代（Postmodern）觀念，後現代認為，以宏觀角度探討人類進步的現代後設敘事（meta-narrative），已經崩解成許多雜亂無章、互相對立的小觀念。

挪用（**appropriation**）理論認為，在影像世界中，無處不在的副本廢除了原創性的獨特地位，並使所有影像都可回收再使用。此外，理論轉向也批評性別和種族的刻板印象。過去與當代利用照片來限縮及認證身分的做法，對女性、同性戀和多種族民族的歷史批判提供了重要啟發。另外，認為人類的認同身分會不斷改變、懸而未定的想法，在理論界和攝影界也經常可見。強調真實是建構而成的想法，也助長了編導式照片的生產，使這股趨勢一直延續到21世紀（參見**虛構攝影**〔**fabricated to be photographed**〕）。儘管理論轉向的衝擊力因為大獲成功而稍有減色，但它對攝影的影響一直持續至今：理論轉向使攝影研究離開暗房，進入人文學科的前廳。

TRABADORES de MAQUILADORAS! SU SALVADOR VIENE!

MAQUILADORA WORKERS! YOUR SAVIOR IS COMING!

「理論轉向也批評性別和種族的刻板印象。」

上圖：隆尼迪爾（Fred Lonidier）將理論轉向詮釋為要求攝影直接參與政治活動，如同 1997–2008 年的《根本不是自由貿易：看清真實狀況》（*N.A.F.T.A., Getting The Correct Picture*）。

下圖：在 1974–75 年的系列作品《兩個不適當描述體系下的包華利區》中，羅絲勒將文字和照片並置，說明它們不論分開或放在一起，解釋都不夠清楚。

```
stewed

boiled

potted

corned

pickled

preserved

canned

fried to the hat
```

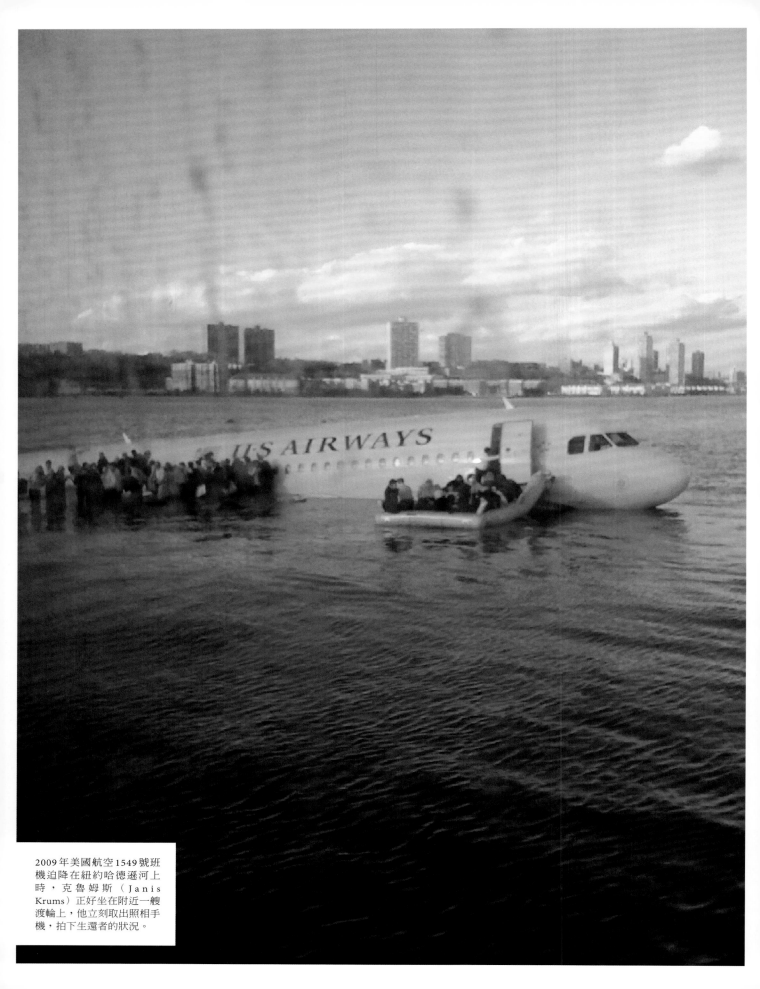

2009年美國航空1549號班機迫降在紐約哈德遜河上時，克魯姆斯（Janis Krums）正好坐在附近一艘渡輪上，他立刻取出照相手機，拍下生還者的狀況。

去除照片的實體

照相手機 CAMERA PHONES

照相手機不只是具備照相功能的手機，而是可以直接連接網際網路的相機。照相手機傳輸影像的速度，已經把攝影轉變成簡訊。

很久以前，在很遠很遠的地方，有些行動電話具備照相功能，但不能連接網際網路。直到 1997 年，行動電話和相機二合一的裝置才能直接上線。知道這個發展歷程後，我們應該可以猜到，照相手機所導致的社會改變目前還處於幼兒初期。

照相手機使許多從未擁有軟片或數位相機的人開始攝影。此外，數位電話（某些機種具有相機功能）的數量已和固網電話不相上下，甚至取而代之，而這種現象不僅限於已開發世界，連以往數位電話稀少價高甚至完全不存在的地方，也是如此。早期照相手機的照片儲存容量不及數位相機或電腦，因此助長了影像「用過就丟」的態度。今天，儘管照相手機的儲存容量不斷成長，也比較容易將影像傳輸到電腦和其他裝置，但拍攝、傳送後立即刪除照片的衝動仍然相當強烈。與數位相機相較，照相手機或許更進一步去除掉照片的物質性，使照片由有形的實體物件變成短暫的背光影像，永遠不可能被印成照片。

由於照相手機通常隨時在使用者身上或手邊，因此比數位相機更便於抓拍（grab shot），也就是一向與街頭攝影（參見**街頭**〔**the street**〕）關係匪淺，在臨時起意下迅速拍攝的照片。由與新聞相關的精神出發，使用照相手機拍攝的照片（較新的機種還可能包含錄像），稱為「公民新聞攝影」（citizen photojournalism）。報紙和網路經常徵求由旁觀者拍攝的影像。2005 年 7 月倫敦地鐵爆炸案後和 2011 年「茉莉花革命」期間，用照相手機拍攝的目擊照片很快就流傳出來。

從一開始，就有藝術家使用照相手機，這些藝術家非常喜愛它的缺陷，就像類比攝影師特別讚揚黛安娜相機（Diana camera，參見**針孔相機**〔**pinhole camera**〕）一樣。隨著照相手機影像的可靠程度和影像傳真度逐漸提升，斯騰菲爾德（Joel Sternfeld）等攝影師也將這類照片用於拍攝計畫。在 2008 年的《i 杜拜》（*iDubai*）系列中，斯騰菲爾德用手機在杜拜的購物中心偷偷拍攝照片。他用 iPhone 這款頗受好評的商業產品，拍攝民眾如何投身於今日高檔購物中心的一排排商品和娛樂。就在不久之前，許多購物中心還禁止攝影，並因此創造出一個區域，可以讓我們更自在地沉浸在消費者的奇幻世界。

照相手機現在已經創造出「電話偷拍客」，也就是假裝講電話並偷偷拍攝照片的人。斯騰菲爾德並未發明購物中心的偷拍攝影，他只是加入群眾，其中的每個人都可能是顧客或間諜。學校、教堂和餐廳等以往禁止攝影或視攝影為冒犯的地方，如今和公共街頭一樣成為攝影背景。在這些地方，大眾對隱私的要求向來較低，而展現自我的概念也在這些地方取得了新意義。政治人物、名人和公眾人物如果忽略照

在體育活動中，每個人都是攝影師，這張照片是 2011 年英格蘭超級聯賽切爾西隊與利物浦隊對戰時，切爾西隊的托雷斯（Fernando Torres）出現在場上時眾人爭相拍照的情景。

相手機的存在，可能為他們帶來危險。照相手機不僅帶來益處，也可能造成傷害。它們與城市街頭和商業機構中隨處可見的監視攝影機完全相同，只不過變身為個人配備。

上圖：羅賓森（Henry Peach Robinson）會在拍攝前先畫出初步草圖，然後拍攝部分場景，將拍好的照片黏貼在草圖上，例如1860年的《有斜躺人體的群像》（*Group with Recumbent Figure*）。

右圖：庫德森的2001年大型照片《奧菲莉亞》（*Ophelia*），是根據莎士比亞《哈姆雷特》中的同名角色為底本，照片中的年輕女性似乎漂浮在1950年代的客廳中。

IDEA № 93

虛構攝影 FABRICATED TO BE PHOTOGRAPHED

20世紀晚期，一些攝影師抗拒攝影必須拍攝世界表象的概念，轉而自己布置場景並拍攝照片，創造出由概念主導，並對寫實主義帶來考驗的「虛構攝影」類型。

靜物源自繪畫，指稱一組經過刻意排放的自然物件和人造物件。早期攝影師採納了這個類型，而事實證明，靜物照片在美學和商業上都相當成功。相反地，1970年代晚期到1980年代所生產的「虛構攝影」影像，則是以被早期靜物攝影排除在外的人物為主角。的確，當代的靜物攝影在實體運作上較為複雜，而且經常包含對攝影實踐的批評。

當維多利亞時代的攝影師希望在影像中注入和藝術史及道德教化有關的主題時，他們會借助穿著戲服的演員和背景來拍攝編導式照片。後來「虛構攝影」一詞問世，用以指稱那些身兼導演角色的攝影師作品，而且這類作品與模擬繪畫或啓發善行毫無關聯。這個有點奇怪的類型名稱出自1979年一項巡迴全美的同名展覽。

「虛構攝影」融合了**攝影觀念主義（photo-conceptualism）**對觀念的強調，以及**理論轉向（Theoretical Turn）**期間對寫實主義的深刻研究。這個類型反對攝影師效法街頭攝影（參見**街頭〔the street〕**）和**決定性瞬間（the decisive moment）**的做法，致力於拍攝世界的樣貌。該類型的前身不只是電影，也包括廣告設計，在這些領域中，作家、藝術家、木匠和攝影師會攜手合作，創造出一個或多個場景，在其中搬演故事。

庫德森（Gregory Crewdson）大

尺寸照片中那些難以理解又讓人不安的場景,往往必須動用許多助手耗費數星期來打造。他通常將布景設置在真實小鎮或自行建造的大型影棚環境,作品借用令人不安的**超現實(the surreal)**元素,同時參考電影技法和歷史。庫德森依循電影傳統,以大量後製程序製作最終影像。他的照片透露出20世紀晚期生活中不正常的暗流,加上毫不避諱地以數位方式製作影像,使他的作品和方法深深影響許多年輕攝影師。這些新生代攝影師和電腦成像及編輯軟體一起長大,無法接受他人將後製修改視為懶惰或者沒有價值。

由於經常牽涉到建造立體環境或場景,拍攝虛構攝影作品的攝影師有時也是技術純熟的雕塑家。德曼(Thomas Demand)和庫德森一樣製作大型照片,創作實物大小的物件和場景,大多以紙雕製作而成。這些作品常以曾經發生過犯罪或可怕事件的環境照片為依據。等他將建造完成的場景拍好之後,就會把它銷毀。由於他的照片已經三度偏離原作,所以很難由其中看出那裡曾經發生過的事件。庫德森的作品也具體示範了,20世紀晚期的攝影實踐如何積極主動地混雜了其他藝術。

無論看來多麼接近幻覺,德曼的2003年攝影作品《林中空地》(*The Clearing*)裡的場景都是以紙和厚紙板製作而成。

「杜斯伯格寫道，藝術作品必須先在心中設想成形，才開始著手製作。」

梅赫勒在1991年的作品《2001：向 St. K 致敬》（*2001: Hommage à St. K*）中創作一張光跡照片，這種實物投影是運用明確與模糊之間的張力。

攝影自治共和國

IDEA № 94
具體攝影 CONCRETE PHOTOGRAPHY

具體攝影是一種致力於構思及創作純粹攝影照片的概念和實踐。它源自於杜斯伯格（**Theo van Doesburg**）的具體藝術（**concrete art**），旨在探討當攝影去除掉報導、教化或啟發等責任之後，會是什麼面貌。

在1967年的系列作品《針孔結構》（*Pinhole Structures*）中，耶格運用多重針孔當作鏡頭，創作出只記錄光脈衝的幾何圖案。

乍看之下，具體攝影似乎與攝影觀念史上的其他時刻有關，例如布列松（Henri Cartier-Bresson）的**決定性瞬間**（**the decisive moment**）理論，以及札考斯基（John Szarkowski）分條列舉的**攝影師之眼**（**The Photographer's Eye**）等。不過在這些觀念裡，世界的樣貌在同一風格走向中是一致的，但具體攝影和它們不同，它把可識別的風格、主題或觀點一律去除，支持一種只參照自身的攝影影像。它完全是心智的產物，而不是自然或人造環境中任何形式的抽象表現。

具體攝影是跨領域的具體藝術觀念的攝影媒材形式，該觀念由荷蘭藝術家及理論家杜斯伯格提出，他在1930年的宣言中對適用於藝術的一些觀念提出說明。杜斯伯格寫道，藝術作品必須先在心中設想成形，才開始著手製作。作品不應該含有自然界的形式，也不應該依賴感官或感性。不僅如此，用於製作藝術品的技法必須為機械性，圖像除了自身之外不得參照任何東西。因此，每個影像都是表現該媒材能力的獨立實驗。耶格（Gottfried Jäger）寫於2004年的《信條》（*Credo*）一書，是具體攝影的實踐

範例，概述了二次大戰前的德國實驗攝影（參見**實物投影**〔**photogram**〕）如何成為當代具體攝影的前身。具體攝影師如同1920年代和1930年代的德國實驗主義者，認為自己正在艱苦地對抗敘事性的**新聞攝影**（**photojournalism**）和象徵性的作品（參見**序列**〔**sequence**〕）。

2004年瑞士攝影家梅赫勒（René Mächler）的作品展《站在攝影的原點》（*At the Zero Point of Photography*），展出他以軟性幾何和影像簡化所進行的實驗。他的攝影抽象走向忽視前人留下的抽象繪畫和雕塑遺產，只以攝影方法拍攝出非具象影像。雖然嚴格的具體攝影教條主導了耶格和梅赫勒的作品，但多數攝影師是把具體攝影概念當成主要作品的附屬品，不想成為純粹主義者。1970年代，慕拉斯（Ugo Mulas）探討了攝影的本質元素，並根據這些元素每日進行他的《驗證》（*Verification*）系列。當代藝術家羅伯森（Helen Robertson）則是以空間和方向進行實驗，將兩個影像分別放在不同房間的相對位置上。在這樣的配置中，照片變成雕塑或裝置作品的一部分。儘管不是

正統做法，但她的方式承襲了具體攝影的實驗焦點，同時體認到攝影這項媒材的多重脈絡和混雜傾向。

IDEA № 95

攝影觀念主義 PHOTO-CONCEPTUALISM

1960年代，一項多面向的跨國性觀念藝術運動，將攝影探納爲不帶感情的抄寫員和中立的展示媒材，學術界和藝術界也開始吸納攝影。不久之後，觀念主義者開始著手探討攝影與攝影理應記錄的眞實之間的關係。

1960年代，觀念藝術家跳脫傳統藝術媒材和藝術物件的製作，轉而探究觀念與觀念的紀錄。他們不理會攝影與藝術的歷史淵源和以往的互動，將它視爲觀念和表演的中性記錄工具。此外，觀念主義者還使用諸如軟片等廉價大眾材料，凸顯出該派所強調的藝術物件去物質化。不久之後，觀念主義者進一步開始探討攝影與眞實之間錯綜複雜的關係。

觀念藝術開始探究攝影這個概念，把它當成藝術作品和理論的基礎。野村仁（Hitoshi Nomura）作品的發展歷程，正是觀念與攝影交會的典型。野村一開始是以攝影這項媒材記錄他的臨時性雕塑作品。當野村的興趣擴及到觀察長時間的

自然歷程時，他對這項攝影媒材的使用就變得與他的作品越來越無法分割，儘管他依然自稱爲運用攝影的藝術家，而非攝影師。

攝影在這段期間由紀錄轉變爲觀念藝術物件的過程，清楚展現在迪貝（Jan Dibbets）的《大彗星3°-60°：天空／海／天空》（*Big Comet 3°-60°—Sky/Sea/Sky*）中，在這件作品裡，照片與無裝飾的平坦雕塑合而爲一，雕塑的功能是用來排列照片，也被照片所排列。迪貝和野村一樣不認爲自己是攝影師，而是在感知考量中經常運用攝影的藝術家。這種把自己視爲運用攝影的藝術家的立場，在觀念主義中十分常見，也帶動許多藝術家和學生開始運用攝影這項媒材。

另一項影響極深的融合，是發生在藝術理論與攝影實踐之間，以柏根（Victor Burgin）的書寫和攝影爲代表。這位英國觀念主義者拍攝某藝廊的一段地板，然後以和木板同樣的大小及色調印出影像，再將照片固定在木材上，製作出一套要弄大腦的系統，並宣稱此系統中的影像和物件完全一致。柏根是攝影師暨評論家的代表範例，他的實踐影響了一整個世代的影像製造者，尤其是曾經學習過學院派攝影或文學研究的創作者。柏根1982年的著作《思考攝影》（*Thinking Photography*），成爲**理論轉向**（**Theoretical Turn**）時期最重要的文本之一。

觀念主義運用攝影，將這種媒材引介給從未受過攝影訓練的藝術家，但他們隨即發現攝影的視覺可能性並持續運用。此外，攝影師暨評論家兼具視覺性與理論性的實踐，也使攝影成爲人文和社會科學普遍討論的主題之一。

在1977–80年的《月亮樂譜》（*Moon Score*）中，野村仁每晚拍攝一卷（三十六張）軟片，爲時十年以上。

THE
PHOTOGRAPHER'S
EYE

攝影的五個元素

1962 年，詼諧又富於機智的柯特茲（André Kertész）拍攝札考斯基的眼睛。他戴著黑框眼鏡，看著一張奇特的人眼影像。

IDEA № 96
攝影師之眼 THE PHOTOGRAPHER'S EYE

攝影應該拋開它對畫意主義的支持，那是其他藝術的標準，轉而將目光集中在自身的內在特質。紐約現代美術館攝影部門主任發表於 1960 年代的這篇論文，形塑了一個世代的攝影實踐和評論。

札考斯基（John Szarkowski）宣示：「攝影生而完整。」這項媒材的共通語彙大多是源自於相機的影像製作方式，而非攝影師的題材選擇，這點正是這項媒材最重要的特色所在。1966 年一場名爲「攝影師之眼」的展覽和目錄，仔細探討了使攝影不同於其他藝術的五個相關元素。這項展覽的發現成果，構成學院課程和博物館收藏的基礎。

影響最大的特徵或許是第一個：「事物本身」。這項特徵的主要概念爲：照片是圖片，而非眞實的等同物。第二個特徵是「細節」，意謂照片可達到強而有力的清晰性，同時附帶這樣的概念：攝影影像只可能是現實的一個小片段。選擇及去除素材的核心行爲稱爲「視框」，與另一個元素「時間」一同發揮作用，攝影這項媒材擁有獨特的能力可以將時間停住，進行研究。最後一個元素「有利位置」，讓攝影師能選擇自己的視點。爲了證明他的分析正確及向攝影師推介這項分析，札考斯基選擇了拍攝者不詳的

歷史照片和當代攝影作品，來闡釋這次展覽連同作品目錄。爲了強調無論出處爲何或拍攝者是誰，好照片全都是源於這些元素的巧妙搭配，札考斯基還納入**凍結時間（stopping time）**的科學照片、**新聞攝影（photojournalism）**和運動攝影（參見**運動場景〔sporting scene〕**）。

如果札考斯基只是評論家或史學家，他的看法或許不會影響如此深遠。但他擔任紐約現代美術館攝影部門主任將近三十年，負責爲該館收藏照片，也策劃過許多引起廣大迴響的展覽。因此，他的看法對美國和國際的攝影實踐與收藏影響極大。年輕攝影師熱烈討論這五個元素，它們已成爲評估新舊作品的核心標準，並紛紛前往紐約朝聖，向札考斯基展示作品，如同 20 世紀初許多攝影師群集在史蒂格利茲（Alfred Stieglitz）的藝廊，希望他能翻閱自己的作品一樣。此外，對於藝術家和藝術史家而言，札考斯基的綱要提供了一道橋梁，可經由

藝術評論家葛林柏格（Clement Greenberg）眾所周知的形式主義通往學術界。札考斯基或許會對這樣的連結感到後悔。因爲在**理論轉向（Theoretical Turn）**期間，他的觀念與葛林柏格的主張飽受嚴厲抨擊，被視爲故步自封的瑣碎美學，不鼓勵社會觀察及改革，同時將作品抽離其歷史脈絡。

上圖：慕尼茲在 2000 年拍攝了一張巧克力醬版的史蒂格利茲《下層統艙》，如同這件作品所顯示的，某些影像因為太過有名而一直在無意間被挪用，並被當成精神圖符。

下圖：羅絲勒的這張照片出自 1967-72 年的《帶戰爭回家：美麗家居》系列，她在照片中將當代室內設計圖片與越戰新聞照片結合。

你 的 就 是 我 的

IDEA № 97

挪用 APPROPRIATION

挪用發展於 1970 年代，是由理論驅動的一項技法，源自於由影像所主導的一種反烏托邦的世界願景。為了凸顯影像供過於求的現象，挪用主義者占用其他人擁有或創造的影像，並利用它們任意創造出新作品。

挪用指的是占用他人的東西，早在這個名稱出現之前，它就是攝影實踐的一種策略。1919 年，杜象（Marcel Duchamp）創作著名作品《L.H.O.O.Q.》時，挪用並更改了達文西的《蒙娜麗莎》（*Mona Lisa*）。漢密爾頓（Richard Hamilton）的 1956 年作品《到底是什麼使得今日的家庭如此不同、如此吸引人？》（*Just What Is It That Makes Today's Homes So Different, So Appealing?*），則是挪用了消費產品的影像和雜誌上的廣告。漢密爾頓的作品不僅回顧了達達主義者的拼貼，也前瞻了普林斯（Richard Prince）挪用廣告影像的做法。普林斯曾要求一家沖印公司複製及放大 1980 年代香菸廣告上的牛仔影像。李文（Sherri Levine）等與普林斯同時代的一些挪用主義者，翻拍出現在書籍和展覽目錄上的著名照片，並宣稱以此種方式製作出來的影像是自己的作品。就某種意義而言確實如此，因為他們複製這張照片，並將它放入另一個不同的知識脈絡中，這個脈絡不僅不會讚揚原創性，反而對它提出質疑。

翻拍攝影師並不試圖創作杜象式的諷刺作品，而是對原作在大眾媒體時代的價值提出質疑，如同德國評論家班雅明（Walter Benjamin）在 1936 年的著名論文《機械複製時代的藝術作品》（*The Work of Art in the Age of Mechanical Reproduction*）中所提出的看法。李文等人的作品讓這項策略流行起來，並創

造出當前這一代的再翻拍攝影師，他們翻拍李文等人的翻拍作品，進一步擴大原始作品與副本之間的距離和區別，也使原創性的概念變得模糊。慕尼茲（Vik Muniz）以完全無關的方式重新演繹了史蒂格利茲（Alfred Stieglitz）的作品《下層統艙》（The Steerage），他憑著腦中的記憶，用巧克力醬將影像速寫出來，然後拍攝成照片，針對圖符影像終將進入更廣大的文化圈並因而屬於每個人這點，提出諷刺評論。

藝術圈內外都有人批評挪用手法。許多人認為挪用者侵犯智慧財產權，也有不少人威脅甚至實際提起訴訟。活躍於**理論轉向**（**Theoretical Turn**）時期的藝術家暨攝影師，是批判挪用手法最為持續的一群。羅絲勒（Martha Rosler）數量龐大的批評文字與她的影像製作同樣深具影響力，她曾撰寫一篇廣受討論的文章：〈關於引用的筆記〉（Notes on Quotes），反映出挪用在20世紀扮演的角色。她認為挪用廣告很可能會在無意中進一步美化商業產品和刻板印象，她並觀察到，挪用者必須借助反諷，才能在被挪用影像的原始目的與它的新場景間創作出契合效果。她的《帶戰爭回家：美麗家居》（Bringing the War Home: House Beautiful）系列中的反戰拼貼，把建築和設計雜誌裡的影像與越戰士兵及受苦農民的紀錄影像結合，在完美的家居空間和戰爭描述之間創造刺眼的對比。

挪用依然是當代藝術和攝影的常見手法，但是對於數百萬利用數位科技複製影像以增加個人收藏或重新運用的使用者而言，挪用根本是一種日常經驗。Flickr網站支持了好幾個志同道合的挪用者團體，它們已將挪用變成日常活動。

為了忠實呈現他對圖符性社會影像的擔憂，普林斯跳過耗時費力的暗房工作，直接請收費便宜的沖印公司複製一張香菸廣告，製作出1993年這張沒有標題的挪用作品。

IDEA № 98
照片／錄像 PHOTO/VIDEO

1960年代晚期，藝術家和攝影家接納逐漸嶄露頭角的錄像媒體，宣稱它的嶄新讓它沒有歷史包袱，攝影和錄像由此開始趨向整合。21世紀，攝影和錄像再次合而爲一，但不是發生在藝術界，而是在能同時拍攝高解析靜態圖片和動態圖像的新型相機中。

1960年代晚期有數種文化趨勢走向整合，當時幾位攝影師採用甫剛上市的 Sony Portapak 拍攝低科技錄像。行爲藝術在藝術家和攝影師間逐漸普及，意味著錄像不只是一種用來記錄臨時行爲的簡單方式，它本身就是一種媒材，可用於製作類似作品。對於性別和族群認同議題的關注，開始在攝影實踐中浮現，也促成錄像的使用，直到當時爲止，這項媒材與精緻藝術毫無關聯。對於1960年代的前衛藝術家而言，錄像就跟攝影一樣，屬於經常遭到精緻藝術公開蔑視的機器藝術。在這些非傳統派影像製作者的感知中，攝影和錄像似乎擁有共同的歷史。此外，錄像擁有獨特能力，可批評電視這位老大哥，這點更加強化了它的反藝術吸引力。羅絲勒（Martha Rosler）同時以錄像和攝影製作她的媒體批判，確立了今日攝影師習以爲常的雙重用途模式。如同1920年代致力拍攝電影的藝術家和攝影師一樣（參見**影片與照片**〔**Film und Foto**〕），1960年代的攝影師同樣百無禁忌且帶有實驗性。他們和前輩一樣探討了靜態和動態圖像之間的界線，將錄像速度減慢到接近靜止的程度。小野洋子（Yoko Ono）1960年代初期的作品，例如《眨眼》（*Eyeblink*）等，將動作簡化成可觸可碰的靜止狀態。這種模糊錄像和攝影區別的做法，在今日的大型投影裝置作品中相當常見。維歐拉（Bill Viola）的錄像徹底改變了平常視覺經驗的速度，集中探討當經過強化的感覺、情緒和精神知識發生在時間維度經過改變的領域時，會產生何種可能性。他的作品受到文藝復興和巴洛克繪畫的主題、概念和色彩影響。他把這些靜態的藝術元素與錄像等現代動態藝術媒體的敘事可能性結合起來。觀看者有時會被某個畫面吸引，這個畫面乍看之下似乎是色彩鮮活的靜態照片，但裡面會有微小而緩慢的動作逐漸顯現。

在這項技術的發展初期，藝術家將錄像影像凍結成模糊變形的圖像，這種做法逐漸演變成錄像的語彙，並在1970年代影響了攝影和電影的意象。類比性錄影帶暫停時之所以會變得模糊，是因爲個別片段的解析度很低，如果以適當的速度播放，影像的清晰度就不成問題。等到數位攝影和錄影技術雙雙問世之後，靜止與活動之間的區別很快就變得可以任意控制。我們可以用編輯程式使靜態影像活動起來（參見**動態圖像**〔**moving picture**〕），也能使錄像影像停止不動。諸如 Red One 等近年推出的數位電影攝影機，是以極高的解析度運作，即便是暫停狀態也能生產出畫質極爲優異的靜態影像。「數位動靜態攝影機」（DSMC）這個名詞出現於2008年，就是用來形容具備此種功能的攝影機。這種高解析技術正逐漸普及到一般性的專業和業餘攝影機，意味著未來人們也可使用同一部機器創作出高解析度的靜態圖片和動態圖像。

維歐拉在許多錄像作品中檢
視靜態影像與動態影像的同
時呈現，包括 2000 年的作
品《驚詫者五重奏》（Quin-
tet of the Astonished）。

經濟狀況，
2008 年 11 月
後封面上，
時期美國前總
中的某些元
編輯程式轉
歐巴馬的照

NOVEMBER 24, 2008

The Transition:
Why Team Obama
Is Ready to Roll

Somalia:
The Worst
Place on Earth

Shaken but Stirring:
Bond Is Back
With a Vengeance

TIME

The New New Deal

What Barack Obama can
learn from F.D.R.—and what
the Democrats need to do

BY PETER BEINART

www.time.com

IDEA № 99
數位攝影 DIGITAL PHOTOGRAPHY

一些攝影師已經接受數位成像以及它操弄照片的可能性，並將它視為無比廣大的新實驗室，可在其中開發攝影的「真—假」潛能。無負片的影像沒有永久不變的原作可供比對，用以評估所有後續迭代的「真實性」。

數位攝影的先驅和倡議者梅耶爾（Pedro Meyer）於1991年創作的《天使的誘惑》（*The Temptation of the Angel*）。

數位攝影剛出現在主流媒體時，有人憂心這種方法會被用於編造天衣無縫的視覺謊言。1982年，《國家地理雜誌》（*National Geographic*）以數位技術將埃及吉薩金字塔的橫式影像壓縮成直式的封面版型。為了將影像放進封面，他們勢必得移動這兩座金字塔的位置，使它們比實際情形更加接近。雖然只是小幅改變，但編輯並未告知讀者照片做過修改。這次事件引發了廣泛的討論和反對，社會觀察家還在過程中把那一天標示為攝影界數位時代的開端。

數位攝影的基礎是畫素，也就是微小的視覺訊息片段。畫素讓我們能夠使用電腦程式和網際網路編輯和傳送照片，同時使用於暗房的手工和即時技法幾乎完全消失。今天，供業餘使用的基本照片編輯工具隨處可見。大眾越來越常接觸這類以往見少見又所費不貲的技術，偵查誤導影像的實例更加常見，也出現了專門揭發偽造影像的網站。此外，過度修飾的影像常被嘲笑為有「photoshop味」。時尚廣告經常以數位手法讓模特兒看起來更苗條，並因此遭到批評，因為她們像竹竿一樣過度纖瘦的身材，可能鼓勵年輕女性過度節食。然而，安裝在業餘數位相機內的常見應用程式，卻讓任何人都能以數位方式幫照片中的人物瘦身。

1970年代早期，攝影師曾經參與數位技術開發工作。數位技術可以製作出十分接近日常經驗但不具光學真實基礎的影像，這樣的想法讓他們十分醉心。方庫伯塔（Joan Fontcuberta）將這種數位潛力稱為「真—假」（true-false）。目前，數位攝影在處理製作、修改、共享和傳輸影像等舊有工作方面，的確優於類比攝影及其系統。雖然這些改變有許多已對攝影實踐和整個世界造成不小影響，但它們的運作方式大致上依然依循著舊技術的腳步。在此同時，一種更不一樣的數位未來或許正在慢慢浮現中。數位攝影和其附屬系統與裝置，似乎正在改變大眾對攝影的感知，讓攝影由固定不變的記憶變成可改變的暫時性影像，能轉變成各式各樣的形式，運用在許多不同方面。

IDEA Nº 100

地理資訊系統 GIS

地理資訊系統是一套電腦應用程式，功能為蒐集、儲存、比較及分析影像與文字、搜尋場址的新舊照片、重新設定及校準影像比例，再將不同的圖層重疊在一起，凸顯出影像之間的差異。

每當攝影這項媒材與印刷媒材或數位科技等配送系統混雜之後，攝影實踐就會出現重大的擴增和改變。GIS為軍事和人文等許多領域提供了創新工具。將這套系統運用在攝影上，可擴展及結合新舊照片，創造出以照片為基礎的新型態影像。以往，這類耗時費力的工作有一部分可在暗房中完成，但一直要到所有的視覺與文字資訊都數位化之後，影像的積累和「地理校正」方才達到最佳效果。

GIS已在考古學中創造出以照片為主的次領域。把以往由間諜飛機和民用機拍攝的舊空照圖，與來自美國太空梭、谷歌地球和即時資料的圖像疊放在一起，可顯現出過往未曾見過的道路、運河和建築物，以及放牧和農業模式的改變。GIS還可顯示及比較竊賊挖掘的洞穴和損害狀況並記錄日期，有助於監控考古場址的竊盜事件和天氣影響。因為GIS是電腦系統，因此每位研究人員都可插入或移除影像及資料，為特定計畫量身打造影像層。企業和運輸中心也可透過GIS整合即時影像及分享觀察結果。在人文學科方面，GIS能應用在過於龐大或容易損壞，無法直接研究的物品上。舉例來說，11世紀時以布料製作、記錄諾曼人征服英國前後大小事件的貝葉掛毯（Bayeux Tapestry），已經用軟體進行數位化，讓學者得以增添史料、地圖、藝術媒材和評論，供使用者共享。

GIS也提高了攝影所具有的「過去與現在」或「重複」價值。1889年，德國科學家芬斯特瓦爾德（Sebastian Finsterwalder）開始拍攝阿爾卑斯山冰河照片，記錄及估算其融化速率。他可說是史上最早的「重複」攝影師之一，這類攝影師大多為自發性，在世界各地的同一地點，長時間記錄相同的景。在藝術界，1977年的「再攝影調查計畫」（Rephotographic Survey Project）重新走訪及拍攝曾於1870年代入鏡的歷史性場景（參見**景**〔the view〕）。GIS問世後，重複攝影在環境研究及都市規劃等方面有了更便於共享的新用途。Historypin和LookBackMaps等易於使用的業餘GIS，讓行動電話和電腦使用者可取得及疊放許多地點的歷史照片，也包含使用者當時所在位置。使用者可將自己放進圖片中，增加新照片，或輸入尚未登錄的歷史照片。

上圖：使用者可借助電腦程式重疊和交互參照資訊，取得各項視覺和文字資料。

下圖：智慧型手機等攜帶式裝置可取用來自歷史遺址和路況報導的資訊，製作個人地圖。

電腦可定位校準不同時間拍
攝的照片，供考古學家研究
歷史遺址在自然和人為介入
下出現的改變。

名詞解釋

additive colour 加色法
一種製作彩色照片的方法，通常以紅色、綠色和藍色進行混合，創造出其他所有色彩。

afterimage 殘像
觀看原始影像後殘留在視覺中的影像。

airbrush 噴筆
一種筆形裝置，以壓縮空氣推送出極細的顏料束，用於照片上色或修飾照片。

ambient light 環境光
在攝影中意為場景中可用的照明，攝影師可在環境光之外添加其他照明。

ambrotype 玻璃乾版攝影
一種發明於1850年代的攝影方法。將黑紙或黑布放置在玻璃負片後方，可使負片的色調反轉，做出類似銀版照片的效果。

analogue photography 類比攝影
此名詞泛指使用軟片的攝影方法，是數位攝影的相反詞。

backlighting 逆光
將主題放置在落日等環境光的前方，或將一個或多個燈放在主題後方，藉以強調輪廓或邊線特徵，例如動物身上獨特的毛。

belly-button photography 肚臍攝影
一種俗稱，指的是19世紀和20世紀攝影師將相機握持在腰部高度，眼睛朝下觀看觀景窗的攝影方式。

chemical photography 化學攝影
近年來的用法意指非數位攝影或類比攝影，亦即在暗房或沖印店中使用化學藥劑顯影的攝影方法。

chronophotography 連貫動作攝影
字面義是「時間攝影」。19世紀晚期，當攝影師成功改良凍結動作的方法之後，這個詞隨之出現。

combination print 組合曬印
攝影和拼貼的結合。將數張負片顯影在同一張感光表面上，創造出單一影像。

complementary colours 補色
指在色輪上位於相對位置的色彩。所謂「互補」的意思是彼此可互相增強。補色混合後會形成灰色、黑色或棕色。

contact sheet 印樣
將一張或多張負片沖印在一張感光紙上，用以檢視拍攝結果。

depth of field 景深
在攝影中，景深意為遠近物件清晰可見或正確對焦的範圍。

detective camera 偵察相機
此名詞出現於19世紀晚期，意指易於隱藏的小型相機。

directorial mode 導演模式
此名詞借用自電影，意為攝影師如何指揮演員、燈光師、繪景師等工作人員，創作出一張照片。

establishing shot 定場鏡頭
在電影和攝影中，一張或一連串用於說明作品地點、時間和主題的照片，通常位於作品開頭。

flashbulb 閃光燈泡
一種類似小電燈泡的玻璃燈泡，通常會與相機鏡頭同步放射光線，照亮場景。

flash powder 閃光粉
閃光粉是閃光燈泡的前身，放置在托盤中，點燃後會產生爆發性的亮光和聲音。

Flickr Flickr網站
一個張貼或共享照片的網站。博物館等機構和業餘及專業攝影師經常使用這個網站。

focusing screen 對焦屏
在類比攝影中，對焦屏是一片半透明的平板，攝影師可透過它來預覽影像。此名詞也用於指稱數位相機上的LCD（液晶）螢幕。

fuzzygraph 模糊圖
19世紀的幽默說法，用於描述畫意照片模糊或難以辨識的特質。

grab shot 抓拍
在幾乎沒準備的狀況下快速拍攝的照片，照片內容通常為意料之外的場景或事件。

internegative 中間負片
在類比攝影中意為以幻燈片製作的負片，然後以此製作照片。

light-sensitive material 感光材料
在類比攝影中意為會對光線產生反應的化學混合物。將這類材料放在相機中曝光，沖洗後製作成照片。

light table 光桌
一張安裝了半透明材料的桌子，下方有照明光源，用於挑選和檢視幻燈片和透射片。

medium shot 中景
電影和攝影賴以維生的命脈。中景可同時呈現主題和一定程度的背景，使主題與脈絡結合在一起。

microdot 微點
將一件文本或照片極度縮小，必須使用特殊觀看器才能觀看。以往曾以這種方法傳送機密訊息。

mosaic 馬賽克
將許多小片組合起來，創造出完整的影像。

neutral seeing 中立觀看
通常用於指稱攝影產生的影像，意指相機可產生客觀的照片。

overpainting 上色
字面義是在影像上著色。某些文化會對照片進行程度不一的修飾，以符合消費者的喜好和習俗。

peripheral vision 周邊視界
我們直視前方時，餘光範圍內的側面景物即為周邊視界。

photo editor 照片編輯
在報紙和雜誌中，照片編輯會與採訪編輯合作發展出適用於版面的影像。另外，照片編輯也會與負責封面故事拍攝工作的正職或特約攝影師合作。

photofinisher 照片沖洗師
在類比攝影中意為負責沖洗軟片及沖印照片的人或公司。

photomacrograph / photomicrograph 微距照片／微縮照片
微距照片是影像中的主題大小與實際相同或更大的照片。微縮照片是以顯微鏡輔助，將極小的物件放大拍攝的照片。

Photomation 照片動畫
在數位攝影中意為使用電腦程式使靜態影像具有連續動作的樣貌，從而產生動態感。

photomechanical 照相製版
在類比攝影中意為攝影與印刷等機械程序結合，將照片轉移至數位時代前所使用的印刷版上。

photomontage 攝影蒙太奇
切割並組合影像，有時還會添加文字，以形成新的意義。組合好的攝影蒙太奇經常會再拍攝一次，以去除剪貼接縫。

photo-story 照片故事
以照片而非文字呈現主要事件或主題的敘事，文字僅作為搭配之用。

Pictorialism 畫意主義
19 世紀晚期和 20 世紀初期藝術攝影界的跨國運動，目標為使攝影成為一種藝術。這類影像的特徵通常是看起來頗為模糊。

post-production 後製
字面義是「在相機拍攝照片之後」。在數位時代，此名詞意為目前越來越流行的使用電腦程式修飾照片。

primary colours 原色
意為混合後可形成其他各種色彩的一群色彩。

rangefinder 連動測距器
一種整合在相機內的裝置。攝影師可使用此裝置測量鏡頭與欲拍攝物件間的距離。

reportage 實地報導
意為報導新聞的行為，有時也指新聞攝影。

RGB 紅綠藍
在加色攝影法中，紅色、綠色和藍色的作用是作為原色。

Rule of Thirds 三分構圖法
一種協助攝影師設計照片的方法。想像影像上有個如同井字遊戲的網格，並將重要主題放置在網格線的交叉點或中央線上。

Sabatier effect 莎巴蒂效果
在類比攝影中，意為被拍攝物件邊緣的色調反轉現象。

Sacrifices (Theory of) 犧牲（理論）
優秀的照片不會強調每個細節，而會為了整體的連續性而犧牲某些細節。

safelight 安全燈
在類比攝影中，意為在暗房顯影過程中不會影響到底片的燈具。

saturation 彩度
色彩的強度。

smartphone 智慧型手機
一種除通話外還具備其他功能的行動電話。這類電話可連接網際網路或具備其他用途。

snapshot 快照
一種非正式的照片，通常由業餘攝影師使用簡單的攝影設備拍攝而成。

soft-focus 柔焦
使照片細節或整體氣氛變模糊的方法。

Stanhope 顯微珠寶
形狀類似微型煙嘴的小型裝置，觀看者可透過裝設在內部的鏡頭觀看照片或圖片。

stereograph 立體照片
將兩張場景相同但畫面稍有不同的照片並排放置，藉以形成立體幻象。其中一張照片模擬人類左眼看見的場景，另一張則模擬右眼看見的場景。

stock photography 圖庫照片
事先拍攝及存放，供日後使用的照片。照片內容通常是重要景點或著名人物。

stringer 特約記者
依報紙或雜誌需求而提供文字報導或照片的人員。

strobe 閃光
強烈的爆發性光線，在攝影中通常用於記錄動作。

teletype machine 電傳打字機
又稱為電傳打印機。一種以電力推動的自動打字機，在 1920–1970 年代透過無線電、電脈衝或其他方式接收及傳送新聞與資訊。

tone reversal 色調反轉
在類比攝影中，尤其是黑白攝影，意指明暗色調反轉，常見原因是過度曝光。

transparency 透射片
類比攝影中沖印在透明片上的正像照片，數位時代來臨前常用於雜誌和報紙製作，35釐米幻燈片也是一種透射片。

trick photography 特技攝影
用於欺瞞或帶來娛樂效果的照片，例如像房屋那麼大的馬鈴薯照片。

viewfinder 觀景窗
攝影師用以觀看場景的小型鏡頭。在低階數位相機上，觀景窗已被大型觀景屏取代。

View-Master 魔眼立體鏡
一款 1939 年問世的裝置，至今仍在生產，功能為觀看嵌在特製圓盤中的立體照片。

wet plate / dry plate 濕版／乾版
在 19 世紀攝影中，玻璃或金屬板上的感光化學物質必須保持濕潤，以盡可能提高感光度。顧名思義，乾版是將濕版加以改良，讓我們可在乾燥狀態下使用照相底板。

wire-photo 電傳照片
類比攝影中一種透過電話線傳輸照片的方法，功能類似傳真機。

zoetrope 幻影箱
一種圓形裝置，藉由快速旋轉影像產生運動的錯覺。

Anthology of African and Indian Ocean Photography (Paris: Édition Revue Noire, 1999).

Billeter, Erika. *A Song to Reality: Latin-American Photography, 1860–1993* (Barcelona: Lunwerg Editores, 1998)

Bright, Susan. *Auto-Focus: The Self-Portrait in Contemporary Photography* (New York: Monacelli Press, 2010)

Campany, David, ed. *Art and Photography* (London: Phaidon, 2003)

Carlebach, Michael L., *The Origins of Photojournalism in America* (Washington DC: Smithsonian Institution Press, 1992)

Constructed Realities: The Art of Staged Photography (Zurich: Stemmle, 1989/95)

Cotton, Charlotte. *Imperfect Beauty: The Making of Contemporary Fashion Photography* (London: V&A Publications, 2000)

——. *The Photograph as Contemporary Art* (London: Thames and Hudson, 2004)

Debroise, Olivier. *Mexican Suite: A History of Photography in Mexico*, trans. and rev. by Stella de Sà Rego (Austin, TX: University of Texas Press, 2001)

Deheja, Vidja. *India: Through the Lens: Photography 1840–1911* (Washington DC: Smithsonian Institution, 2000)

Dickerman, Leah. *Dada: Zurich, Berlin, Hannover, Cologne, New York, Paris* (Washington DC: National Gallery of Art, 2008)

Elliott, David, ed. *Photography in Russia, 1840–1940* (London: Thames and Hudson, 2000)

Frizot, Michel, ed. *A New History of Photography* (Cologne: Könemann, 1998)

Gernsheim, Helmut, and Alison Gernsheim. *The History of Photography from the Camera Obscura to the Beginning of the Modern Era* (New York: McGraw-Hill, 1969)

Global Conceptualism: Points of Origin, 1950s–1980s (New York: Queens Museum of Art, 1999)

Goldberg, Vicki. *The Power of Photography* (New York: Abbeville, 1993)

Holburn, Mark. *Black Sun: The Eyes of Four: Roots and Innovation in Japanese Photography* (New York: Aperture, 1994)

Honnef, Klaus, Rolf Sachsse, and Karin Thomas, eds. *German Photography 1870–1970* (Cologne: DuMont Buchverlang, 1997)

Jammes, André, and Eugénie Parry Janis. *The Art of the French Calotype* (Princeton: Princeton University Press, 1983)

Lebeck, Robert, and Bodo von Dewitz. *Kiosk: A History of Photojournalism* (London: Steidl, 2001)

LeMagny, Jean-Claude, and André Rouillé, eds. *A History of Photography*, trans. Janet Lloyd (New York: Cambridge University Press, 1987)

Marcoci, Roxana. *The Original Copy: Photography of Sculpture, 1839 to Today* (New York: Museum of Modern Art, 2010)

Marien, Mary Warner. *Photography and Its Critics* (New York: Cambridge University Press, 1997, pb., 2011)

——. *Photography, A Cultural History* (London: Laurence King Publishing, 2010)

Millstein, Barbara Head. *Committed to the Image: Contemporary Black Photographers* (New York: Brooklyn Museum of Art, 2001)

Newhall, Beaumont. *The History of Photography* (New York: The Museum of Modern Art, 1982)

Oguibe, Olu, Okwui Enwezor, and Octavio Zaya, eds. *In/Sight: African Photographers, 1940 to the Present*, (New York: Guggenheim Museum, 1996)

Orvell, Miles. *American Photography* (New York: Oxford University Press, 2003)

Out of India: Contemporary Art of the South Asian Diaspora (New York: Queens Museum of Art, 1998)

Panzer, Mary. *Things As They ArE: Photojournalism in Context since 1955* (New York: Aperture, 2005)

Parr, Martin, and Gerry Badger. *The Photobook*, Vol. 1 and Vol. 2 (London: Phaidon, 2004, 2006)

Pelizzari, Maria Antonella, *Traces of India: Photography, Architecture, and the Politics of Representation, 1850–1900* (New Haven: Yale Center for British Art, 2003)

Pinney, Christopher. *Camera Indica: The Social Life of Indian Photographs* (Chicago: University of Chicago Press, 1997)

Pultz, John. *The Body and the Lens: Photography 1839 to the Present* (New York: Harry N. Abrams, 1995)

Roberts, Pamela. *A Century of Colour Photography* (London: Andre Deutsch, 2007)

Rosenblum, Naomi. *A World History of Photography*, 4th ed. (New York: Abbeville Press, 2008)

——. *A History of Women Photographers* (New York: Abbeville Press, 1994)

Sandweiss, Martha A., ed. *Photography in Nineteenth-Century America* (Fort Worth, TX : Amon Carter Museum and New York: Harry N. Abrams, 1991)

Stathotos, John. *Image and Icon: The New Greek Photography*, 1975–1995 (Athens: Hellenic

Ministry of Culture, 1997)

Thomas, Ann. *Beauty of Another Order: Photography in Science* (New Haven: Yale University Press, 1997)

Tupitsyn, Margarita. *The Soviet Photograph, 1924–1937* (New Haven: Yale University Press, 1996)

Willis, Deborah. *Reflections in Black: A History of Black Photographers, 1840 to the Present* (New York: W. W. Norton, 2000)

Wride, Tim B. *Shifting Tides: Cuban Photography after the Revolution* (Los Angeles: Los Angeles County Museum of Art, 2001)

Wu, Hung, and Christopher Phillips. *Between Past and Future: New Photography and Video in China* (Chicago: Smart Museum, 2004)

博物館與典藏

博物館、國立圖書館和私人藝廊的網站已成為攝影研究的重要資源。世界各地專精於當代藝術的博物館和藝廊經常在網路上展示攝影作品。地區歷史博物館常擁有龐大的攝影收藏，並在網站中展示樣本。由於照片很容易掃描或直接傳輸到網際網路，因此現在比以往更容易觀看到這些收藏。此外，許多機構也利用 Flickr 等照片分享網站提供視覺資料。下列網站只是茫茫網海中的一粟。

北美地區

International Center of Photography, New York
http://www.icp.org/

US Library of Congress, Washington DC
http://www.loc.gov/pictures/

George Eastman House International Museum of Photography and Film, Rochester
http://www.eastmanhouse.org/

J. Paul Getty Museum, Los Angeles
http://www.getty.edu/

Fototeca, Pachuca
http://www.gobiernodigital.inah.gob.mx/mener/index.php?id=11

Latin American Library, Tulane University, New Orleans
http://lal.tulane.edu/collections/imagearchive

National Gallery of Canada, Photography Collection, Ottawa
http://www.gallery.ca/en/see/collections/category.php?categoryid=6

歐洲地區

National Media Museum, Bradford
http://www.nationalmediamuseum.org.uk/

Victoria and Albert Museum, London
http://www.vam.ac.uk

The Photographers' Gallery, London
http://www.photonet.org.uk/

Bibliothèque nationale de France, Paris
http://www.bnf.fr/fr/acc/x.accueil.html

Maison Européenne de la Photographie, Paris
http://www.mep-fr.org/us/

Alinari Museum, Florence
http://www.alinari.it/en/museo.asp

Winterthur Museum of Photography, Zurich
http://www.fotomuseum.ch/

Museum of Photography, Berlin
http://www.smb.museum/smb/standorte/index.php?p=2&objID=6124&n=12

Museum Ludwig, Cologne
http://www.museenkoeln.de/museum-ludwig/default.asp?s=1799

Museum für Kunst und Gewerbe, Hamburg
http://www.mkg-hamburg.de/

ROSPHOTO (The State Russian Museum and Exhibition Centre), St Petersburg
http://www.rosphoto.org/

亞洲地區

Tokyo Metropolitan Museum of Photography, Tokyo
http://www.tokyoessentials.com/index.shtml

Gallery Paris-Beijing, Beijing and Paris
http://www.parisbeijingphotogallery.com/main/index.asp

Museum of Photography, Seoul
www.photomuseum.or.kr/

線上資源

Harappa（網站中有介紹印度攝影史）
http://www.harappa.com/

Women in Photography International Archive
http://www.cla.purdue.edu/waaw/palmquist/index.htm

Daguerreian Society
http://www.daguerre.org/

Stereoscopic Society
http://www.stereoscopicsociety.org.uk/

圖片出處

p2 George Eastman House, Museum Purchase: ex-collection Man Ray; p8L © Linfernum/Dreamstime; p8R Wm. B. Becker Collection/PhotographyMuseum.com; p9 Courtesy of the artist Minnie Weisz; p10 Originally published: Scientific American, Jan. 22, 1887 (Volume LVI (new series) No. 4); p11 Courtesy Sven-Olov Sundin/Photo Museum, Osby, Sweden; p12T Harry Ransom Humanities Research Center, Univerity of Texas at Austin; p12B Illustration © 2009 Wm. B. Becker/Photography-Museum.com; p13 Société Française de Photographie, Paris; p14 Library of Congress; p15 Wynn Bullock'Child in Forest (1951)' Center for Creative Photography, University of Arizona, Tucson. Hands: Dianne Nilsen. © 1992 John Loengard; p16 George Eastman House, Rochester, New York; p17 The J. Paul Getty Museum, Los Angeles, California; p19T Bibliothèque Nationale de France, Paris; p19B Mark Conlin/Alamy; p20 Library of Congress; p21L William Henry Fox Talbot, The Reading Establishment, 1846, salted paper prints from paper negatives. Metropolitan Museum of Art, Gilman Collection, Gift of Peter Howard Gilman Foundation, 2005. Accession No. 2005.100.171.1,.2 . © 2011 Image copyright The Metropolitan Museum of Art /Art Resource/Scala, Florence; p21R, 22T Library of Congress; p22B Courtesy Ryan McGinley; p23 © Estate of Harry Callahan/Courtesy Pace/McGill Gallery, NY; p24 © Geoff Graham/Corbis; p25 Aflo Foto Agency/Alamy; p26 Getty Images/Flickr; p27 Everett Collection/Rex Features; p28T Courtesy Andrea Rosen Gallery, NY, in representation of Estate of Felix Gonzalez-Torres. © Estate of Felix Gonzalez-Torres. Photo by Peter Muscato; p28B Gustave Le Gray, Mediterranean Sea at Sète, 1856-59. Albumen silver print from two glass negatives.The Metropolitan Museum of Art. Gilman Collection, Purchase, Robert Rosenkranz Gift, 2005. Accession number 2005.100.48. © 2011. Image copyright The Metropolitan Museum of Art/Art Resource/Scala, Florence; p29 George Eastman House, Rochester, New York; p30 Courtesy John Dugdale; p31T, Private Collection, London; p31B Getty Images/SSPL; p32 Private Collection, London; p33, 34 Library of Congress; p35 Courtesy Galerie Le Réverbère/Lyon; p36 Interfoto/Alamy; p37 Getty Images/SSPL; p38 The Alkazi Collection of Photography, London; p39 © 1989 Wm. B. Becker/PhotographyMuseum.com; p40T Library of Congress; p40B © 2011 Fisher Price/Mattel, Inc. All Rights Reserved; p41 George Eastman House, Rochester, New York; p42 Copyright © V&A Images - All rights reserved; p43T Raghubir Singh © Succession Raghubir Singh; p44 Getty images/Popperfoto; p45 © Vo Aanh Khanh, Courtesy Doug Niven, Santa Cruz, California; p46 Library of Congress; p47 Courtesy Tobar Ltd, The Old Aerodrome, Worlingham, Beccles, Suffolk. NR34 7SP; p48 Courtesy Vanderbilt University Special Collections and University Archives; p49 Tim Graham/Getty Images; p50 Jung von Matt/basis GmbH/Angela Hoch; p51T Wm. B. Becker/PhotographyMuseum.com Photograph © MMXI Wm. B. Becker; p51B Courtesy and © Chris Kirchhoff; p52 George Eastman House, Rochester, New York; p53 Courtesy Galería Fernando Pradilla, Madrid; p54T Constantin Brancusi, Head of a Sleeping Child and Newborn II, ca. 1920. Gelatin silver print. Musée National d'Art Moderne – Centre Georges Pompidou © Collection Centre Pompidou, Dist. RMN/Georges Meguerditchian/© ADAGP, Paris and DACS, London 2012; p54B Courtesy Michael Senft Masterworks, East Hampton, NY./© Man Ray Trust/ADAGP, Paris and DACS, London 2012; p55 National Gallery of Canada/Musée des Beaux-Arts du Canada, Ottawa; p56 Getty Images/SSPL; p57T George Eastman House, Rochester, New York; p57B with kind permission of Barnardo's and BBH photographer Nick Georghiou; p58T Bibliothèque Nationale de France, Paris ; p58B Eugène Delacroix, Study of a Nude Woman, ca. 1855–60. Musée du Louvre, Paris. © RMN/Thierry Le Mage; p59 Bibliothèque Nationale de France, Paris; p60T Copyright © V&A Images - All rights reserved; p60B Interfoto/Alamy; p61 Photo by A.A.E. Disdéri/George Eastman House/Getty Images; p62 Edward Steichen, The Flatiron, 1933. Acc.n: 33.43.39 © 2011. Image copyright The Metropolitan Museum of Art/Art Resource/Scala, Florence; p63T © Hamish Stewart/www.gumphoto.co.uk; p63B Robert Demachy, Struggle, from Camera Work, 1904 Gift of Isaac Lagnado, in honor of Thomas P. Campbell, (TR.487.32008) Copy Photograph © The Metropolitan Museum of Art/Art Resource/Scala, Florence; p64T Copyright © V&A Images - All rights reserved ; p64B © William Clift 1981; p65 Getty Images/SSPL; p66T Library of Congress; p66B Courtesy and © Massimo Stefanutti (www.massimostefanutti.it); p67 © Peter Kent; p68L Harry Ransom Humanities Research Center, University of Texas at Austin; p68R © DACS 2011; p69 Imogen Cunningham, Irene 'Bobby' Libarry, from her book After Ninety, 1976. Gelatin silver print. © The Imogen Cunningham Trust, San Francisco, California.; p70 Courtesy and © Keily Anderson-Staley; p71T Library of Congress; p71B U.S Army Military History Institute, Carlisle Barracks, Carlisle, Pennsylvania; p72 Ian Miles-Flashpoint Pictures/Alamy; p73T Courtesy Ezra Mack, New York; p73B © Centers for Disease Control - digital version copyright Science Faction/Corbis; p74 Private Collection, London; p73 Royal Anthropological Institue; p76 George Eastman House, Rochester, New York; p77T Getty Images/Hulton Archive ;

p77B George Eastman House, Rochester, New York; p78 Courtesy and © Anthony Goicolea; p79 Library of Congress; p80 Museum of the City of New York; p81T © Henri Cartier-Bresson/Magnum Photos; p81B Courtesy and © Samuel Fosso/Jean Marc Patras Galerie, Paris; p82 George Eastman House, Rochester, New York; p83T © Martin Parr/Magnum Photos; p83B Getty Images/Hulton Archive; p84 Copyright © V&A Images - All rights reserved; p85 Chris Hammond Photography/Alamy; p86 © Hulton-Deutsch Collection/Corbis; p87B Lady Filmer, Untitled, ca. 1864. Collaged photographs with watercolour additions. University of New Mexico Art Museum, Albuquerque, New Mexico; p88 © 2011 The Ansel Adams Publishing Rights Trust ; p89 © Sebastião Salgado/Amazonas/NB Pictures; p90L Jens Benninghofen/Alamy; p90R Courtesy Pennsylvania State Archives, Horace M. Engle Collection; p91 Courtesy and © Maria Mulas; p92 Courtesy Daily News, New York; p93 Melvyn Longhurst/Alamy; p94 Courtesy Musée Albert-Kahn; p95 Wm. B. Becker Collection/PhotographyMuseum.com ; p97 © Peter Kent; p98T Courtesy and © Nan Goldin/Matthew Marks Gallery, N.Y.; p98B Wm. B. Becker Collection/PhotographyMuseum.com [Colour reconstruction by Bill Becker Copyright © MMXI] ; p99 © Stefano Bianchetti/Corbis; p100T CNMHS, Paris; p100B Courtesy and © Naito Masatoshi; p101 Laurence King Publishing Ltd. Archives; p102 © National Gallery of Canada.; p103T Courtesy and © Uta Barth/Tanya Bonakdar Gallery, N.Y.; p103B © Simone Giacomelli; p104 ©Harold & Esther Edgerton Foundation, 2012, courtesy of Palm Press, Inc. ; p105 Library of Congress; p106 Plugg Illustration; p107 Private Collection, New York; p108 © Tom Hoenig/Westend61/Corbis; p109 George Eastman House, Rochester, New York; p110T © The Minor White Archive, Princeton University Art Museum; p110B Courtesy and © Robert Heinecken/Luke Batten; p111 Library of Congress; p112 William Pryor Floyd, Photographers' Studios, late 1860s–early 1870s. Albumen print. Peabody Essex Museum, Salem, Massachusetts. Gift of Mrs. W.F. Spinney, 1923.; p113 imagebroker/Alamy; p114L Getty Images/SSPL; p114R Interfoto/Alamy; p115 © Yann Arthus-Bertrand/Corbis; p116T © Norbert Wu/Science Faction/Corbis; p116B Courtesy and © Catherine Chalmers/Massachusetts Museum of Contemporary Art, North Adams, Massachusetts.; p117 Wm. B. Becker/PhotographyMuseum.com. Copyright © MMXI Wm. B. Becker; p118 George Eastman House, Rochester, New York; p119T Microfilm Archives of Humboldt-Universität zu Berlin; p119B © William Gottlieb/Corbis; p120, 121 Library of Congress; p122 Alfred Stieglitz, Equivalent, 1930. Gelatin silver print, 4 7/8 × 3 5/8 in. The J. Paul Getty Museum, Los Angeles. © J. Paul Getty Trust; p124 Wm. B. Becker Collection/PhotographyMuseum.com; p125 © Bettmann/Corbis; p126 Private collection, London; p127 Courtesy Benetton; p128 © Janine Niepce/Roger-Viollet/TopFoto; p129T Getty Images/Ernst Haas; p129B © Magnum Collection/Magnum Photos; p130 Private Collection; p131 MGM/The Kobal Collection/Arthur Evans; p132 © Henri Cartier-Bresson/Magnum Photos; p133B © Ullsteinbild/TopFoto; p134 Courtesy and © Nancy Burson; p135T © Jerry Uelsmann; p135B Wm. B. Becker Collection/PhotographyMuseum.com; p136 Courtesy and © Tomoko Sawada/MEM, Inc., Tokyo, Japan; p137T Getty Images/Roger Viollet; p137B © Paulo Fridman/Corbis; p138 Private Collection; p139T From The New York Times, front page, 11 October 2008/Photo: Tyler Hicks; p139B Getty Images/National Geographic; p140L Walead Beshty Six Color Curl (CMMYYC: Irvine, California, July 18th 2008, Fuji Crystal Archive Type C), 2009 colour photographic paper 50 × 90.75 in. Photo: Lee Stalsworth, Hirshhorn Museum Photography. Courtesy of the artist and Wallspace, New York ; p140R Paul Strand, Abstractions, Porch Shadows, Connecticut, 1915. Gelatin silver print by Richard Benson. Museum of Modern Art, New York, Gift of Arthur Bullowa/© 1971 Aperture Foundation Inc., Paul Strand Archive/Art Resource/Scala, Florence; p141 © Lotte Jacobi Archives, Dimond Library, University of New Hampshire, Durham, New Hampshire; p142 Library of Congress; p143 Charles Sheeler, Wheels, 1939. Gelatin silver print. Museum of Modern Art, New York. Anonymous gift. Accession no. 41.1943. © 2011. Digital image, The Museum of Modern Art, New York/Scala, Florence; p144T George Eastman House, Rochester, New York; p144B Disney intellectual property used with permission from Disney Enterprises, Inc.; p145 Courtesy of Kids With Cameras; p146 © Lee Miller Archives, Chiddingly, England; p147 © Peter Kent; p148 Getty Images/FIFA; p149T © The Estate of André Kertész/Higher Pictures, New York; p149B Getty Images/Hulton Archive; p150 Courtesy and © the Artists/Sonnabend Gallery, New York; p151 Karl Blossfeldt, Adiantum pedatum. American Maidenhair Fern. Young rolled-up fronds enlarged 8 times, before 1928. Gelatin silver print. Museum of Modern Art, New York. Thomas Walther Collection. Purchase. Accession no. 1626.2001. © 2011. Digital image, The Museum of Modern Art, New York/Scala, Florence; p153 Courtesy Stadtmuseum, Stuttgart; p154 Man Ray, Abstract Composition, 1921–28 Rayograph. Copyright © V&A Images - All rights reserved/© Man Ray Trust/ADAGP, Paris and DACS, London 2012; p155 Courtesy and © Ulf Saupe; p156 Courtesy and © Martina Lopez; p157 Copyright © V&A Images - All rights re-

served; p158 Front cover of Harper's Bazaar, April 1965 issue photographed by Richard Avedon. © 2010 The Richard Avedon Foundation; p159 © Estate of George Hoyningen-Huene/Courtesy Staley-Wise Gallery, N.Y.; p160 J.T. Noriega (Tomasito.! Flickr photostream - thomas_noriega@yahoo.com) ; p161 Library of Congress; p162 © 2012 Hurrell Estate Collection. LLC; p163T Photograph by Yousuf Karsh, Camera Press, London; p163B Youssef Nabil, Sweet Temptation, Cairo 1993. Hand coloured gelatin silver print. Courtesy and © the artist; p164T Courtesy Toronto Image Works; p164B George Eastman House, Rochester, New York; p165 Courtesy the artist and The Courtyard Gallery, Beijing, China; p166 Courtesy and © Chris Killip; p167 © Estate of Gary Winogrand/Fraenkel Gallery, San Francisco; p168 Photograph by Robert Doisneau/RAPHO/GAMMA, Camera Press, London; p169L Library of Congress; p169R Courtesy and © Daido Moriyama Photo Foundation; p170T Deutsches Röntgen Museum, Remscheid, Germany; p170B Phil Noble/Reuters/Corbis; p171 Canal, Homps. Courtesy and © Colin Turner; p172 George Eastman House, Rochester, New York/© ADAGP, Paris and DACS, London 2012; p173T Private collection//© ADAGP, Paris and DACS, London 2012; p173B Courtesy and © Aris Georgiou; p174T Lucas Samaras, Untitled, 1973. SX-70 print with manipulated emulsion. Overall: 3 1/8 × 3 1/16 in. (7.94 × 7.78 cm) The Nelson-Atkins Museum of Art, Gift of Hallmark Cards, Inc., 2005.27.2918; p174B Getty Images/SSPL; p177T © Steve McCurry/Magnum Photos; p177B Private collection; p178 Lee Frielander, Aloha, Washington/Johnson on TV. 1967. © Lee Friedlander, courtesy Fraenkel Gallery, San Francisco; p179 Paul Graham, Danny, Bristol, from the series Television Portraits, 1989 109 × 89 cm. Edition of 5. © the artist, courtesy Anthony Reynolds Gallery, London; p180 Stephen Shore, Alley, Presidio, Texas, February 21, 1975, courtesy of the artist and 303 Gallery, New York; p181T © Robert Adams, courtesy Fraenkel Gallery, San Francisco and Matthew Marks Gallery, New York; p181B Lewis Baltz, Southwest Wall, Ware, Malcolm & Garner, from The New Industrial Parks Near Irvine, California, 1974. Collection Centre Canadien d'Architecture/Canadian Center for Architecture, Montreal, Canada. © Lewis Baltz; p182T Richard Estes, Woolworth's, 1974. Oil on canvas, 38 × 55 in. San Antonio Museum of Art, San Antonio, Texas. Purchased with funds provided by Lillie and Roy Cullen Endowment Fund 82.76.; p182B © Image Asset Management Ltd./SuperStock; p183 The Bridgeman Art Library/Private Collection/© Christian Schad Stiftung Aschaffenburg/VG Bild-Kunst, Bonn and DACS, London 2012; p184 Courtesy John Duncan; p185T Courtesy and © Bill Owens; p185B © Silvia Morara/Corbis; p186 Courtesy Ryan McGinley; p187 Brassaï (Halasz Gyula), Brassaï and Gilberte in Genoa. © Estate Brassaï – RMN/© RMN/Jean-Gilles Berizzi; p189T Fred Lonidier, N.A.F.T.A. Getting The Correct Picture, 1997-2008/Courtesy and © the artist. Cardwell Jimmerson Contemporary Art, California; p189B Courtesy and © Martha Rosler; p190 Courtesy and © Janis Krums; p191 © Javier Garcia/BPI/Corbis; p192L Henry Peach Robinson, Group with Recumbent Figure (Sketch with cut-out), 1860 Abumen print and pastel collage on paper. Gernsheim Collection. Harry Ransom Humanities Research Center, University of Texas at Austin; p192R Gregory Crewdson, Ophelia, 2001. Digital C-print. Courtesy of the artist and White Cube, London; p193 Thomas Demand, The Clearing, 2003. The Museum of Modern Art, New York. Gift of Carol and David Appel in honour of the 75th anniversary of the Museum of Modern ArtArt. 236.2004/Scala, Florence/© DACS 2012; p194 Hommage à St. K. 1991, luminogram. © René Mächler/Fotostiftung Schweiz; p195 Courtesy and © Gottfried Jäger; p196 Hitoshi Nomura. National Museum of Modern Art, Tokyo; p197 © Collection Centre Pompidou, Dist. RMN/All rights reserved/© ARS, NY and DACS, London 2012; p198 © The Museum of Modern Art, 1966; p199 André Kertész, John Szarkowski, 1963. New York, Museum of Modern Art (MoMA). Gelatin silver print, printed 1964. Gift of the Mission du Patrimoine Photographique, France. Copyright Ministry of Culture, France. Acc. n.: PH79.© 2011. Digital image, The Museum of Modern Art, NewYork/Scala, Florence/© Estate of André Kertész/Higher Pictures, New York. p200T Vic Muniz, The Steerage (after Alfred Stieglitz), 2000. Silver dye bleach print. The Jewish Museum, New York. Gift of Melva Bucksbaum. From Pictures of Chocolate. Art Resource/Scala, Florence/©VAGA, NY and DACS, London 2012; p200B Courtesy and © Martha Rosler; p201 © Richard Prince. Courtesy Barbara Gladstone Gallery, N.Y.; p203 Courtesy and © Bill Viola; p204 Arthur Hochstein and Lon Tweeten, Cover of Time magazine, November 24, 2008. Photo-illustration. Courtesy and © Time Inc.; p205 © Pedro Meyer; p206T Center for Ancient Middle Eastern Landscapes (CAMEL), Oriental Institute, University of Chicago; p206B Courtesy Ronald Higginson; p207 Center for Ancient Middle Eastern Landscapes (CAMEL), Oriental Institute, University of Chicago.

致 謝

作者十分感謝 Laurence King 提供這本書中的一百個觀念，以及
Kara Hattersley-Smith 告訴我如何以一連串小品文編寫攝影史。
Sophie Wise 無比的耐心，加上 Robert Shore 敏銳的文字編修，使
這本書得以順利完成。本書兼容並蓄的特質，讓擁有豐富資源的
圖片研究專家 Peter Kent 也不得不求助於典藏庫和 eBay，設計師
Jon Allan 也為本書變化多端的素材貢獻出極大的想像力。
攝影史學家 Larry Schaaf 一如往常，慷慨地和我分享他的知識和
研究成果。攝影史學家 Anne McCauley 也提供了許多寶貴建議。
收藏家 Wm. B. Becker 不僅大方出借資料供這本書使用，還耐心地
告訴我許多 19 世紀的攝影技巧和方法。許多學者忘我地投身攝影
史研究及發表研究成果，為我的想法提供堅實的基礎。在家庭方
面，我的自家編輯 Michael Marien 永遠樂意提供意見或辛苦地爬
梳文字。

瑪麗·沃納·瑪利亞
紐約州水牛城，2011 年 9 月

100 Ideas that Changed Photography by Mary Warner Marien
Copyright © 2012 Mary Warner Marien. Mary Warner Marien has asserted her right under the Copyright, Designs, and
Patent Act 1988, to be identified as the Author of this Work.
Translation © 2013 Faces Publications, a division of Cité Publishing Ltd.
This book was produced and published in 2012 by Laurence King Publishing Ltd.
All rights reserved.

國家圖書館出版品預行編目資料

改變攝影的100個觀念／瑪麗·沃納·瑪利亞
（Mary Warner Marien）著；甘錫安譯.--初版.--臺
北市：臉譜，城邦文化出版：家庭傳媒城邦分公
司發行, 2013.10
面； 公分. -- (藝術叢書；FI1026)
譯自：100 Ideas that Changed Photography

ISBN 978-986-235-279-3（平裝）

1.攝影史 2.攝影技術

950.9 102016144

藝術叢書 FI1026
改變攝影的100個觀念

作　　者　瑪麗·沃納·瑪利亞（Mary Warner Marien）
譯　　者　甘錫安
副總編輯　劉麗真
主　　編　陳逸瑛、顧立平
美術設計　羅心梅

發 行 人　涂玉雲
出　　版　臉譜出版
　　　　　城邦文化事業股份有限公司
　　　　　台北市中山區民生東路二段141號5樓
　　　　　電話：886-2-25007696　傳真：886-2-25001952
發　　行　英屬蓋曼群島商家庭傳媒股份有限公司城邦分公司
　　　　　台北市中山區民生東路二段141號11樓
　　　　　客服服務專線：886-2-25007718；25007719
　　　　　24小時傳真專線：886-2-25001990；25001991
　　　　　服務時間：週一至週五上午09:30-12:00；下午13:30-17:00
　　　　　劃撥帳號：19863813　戶名：書虫股份有限公司
　　　　　讀者服務信箱：service@readingclub.com.tw
香港發行所　城邦（香港）出版集團有限公司
　　　　　香港灣仔駱克道193號東超商業中心1樓
　　　　　E-mail：hkcite@biznetvigator.com
馬新發行所　城邦（馬新）出版集團 Cité (M) Sdn. Bhd.
　　　　　41, Jalan Radin Anum, Bandar Baru Sri Petaling, 57000 Kuala Lumpur, Malaysia
　　　　　電話：603-90578822　傳真：603-90576622
　　　　　E-mail：cite@cite.com.my

初 版 一 刷　2013年10月8日

城邦讀書花園
www.cite.com.tw

版權所有·翻印必究（Printed in Taiwan）
ISBN　978-986-235-279-3

定價：**699** 元
（本書如有缺頁、破損、倒裝，請寄回更換）

卷首圖片：阿杰（Eugène Atget）探索巴黎清晨的街道，拍攝寧靜
的大街和商店，如同這張拍攝於 1925 年的《君王和巨人的節慶》
（*Festival of the Throne, The Giant*）。照片中一大一小的椅子呼應
圖中的巨人和矮人。曼雷（Man Ray）十分欣賞這張照片擷取到
的超現實爆發，因此買下這張照片收藏。